国家出版基金项目

国家『十二五』重点图书出版规划项目

中国黄梅戏唱腔集萃（上卷）

主编/徐高生
副主编/陈礼旺　石天明　李万昌

苏州大学出版社
Soochow University Press

图书在版编目(CIP)数据

中国黄梅戏唱腔集萃:全2册/徐高生主编. -- 苏州:苏州大学出版社,2014.7
ISBN 978-7-5672-0873-5

Ⅰ.①中… Ⅱ.①徐… Ⅲ.①黄梅戏—唱腔—选集 Ⅳ.①J643.554

中国版本图书馆CIP数据核字(2014)第159456号

书　　名：	中国黄梅戏唱腔集萃(上、下卷)
主　　编：	徐高生
责任编辑：	洪少华　王　琨
装帧设计：	吴　钰
出 版 人：	张建初
出版发行：	苏州大学出版社(Soochow University Press)
社　　址：	苏州市十梓街1号　邮编：215006
印　　刷：	苏州工业园区美柯乐制版印务有限责任公司
邮购热线：	0512-67480030
销售热线：	0512-65225020
开　　本：	880×1230　1/16　印张：81　字数：2150千
版　　次：	2014年9月第1版
印　　次：	2014年9月第1版
书　　号：	978-7-5672-0873-5
定　　价：	680.00元(上、下卷,全精装)

凡购本社图书发现印装错误,请与本社联系调换。
服务热线：0512-65225020

编委会名单

主　任：蒋建国

副主任：韩再芬　张　辉　李春梅　李道国　徐志远　黄先友　赵明春
　　　　杨　俊　陈兆舜　吴红军

顾　问：时白林

主　编：徐高生

副主编：陈礼旺　石天明　李万昌

编　委：（排名不分先后）

方绍墀　潘汉明　徐代泉　精　耕　陈儒天　王　敏　王世庆
王小亚　王恩启　陈华庆　李应仁　刘天进　马继敏　戴学松
吴春生　夏英陶　陈祖旺　何晨亮　罗本正　刘　斗　高国强
虞哲华　丁　明

序

黄梅戏原本是起源于皖、鄂、赣三省交界处的地方小戏,后在安庆地区与当地民间歌舞音乐、京徽戏唱腔相结合,并吸收了安徽流行的青阳腔及其他民间艺术养分,逐渐发展成长为成熟的黄梅戏剧种。

新中国成立以来,政府坚持文艺"为人民服务、为社会主义服务"的方向和"百花齐放、百家争鸣"的方针,黄梅戏得到了突飞猛进的发展。以《天仙配》《女驸马》为标志的一批艺术精品,从舞台剧到电影,将黄梅戏推向了新的高度。通过舞台、广播、电影的广泛传播,黄梅戏这一乡间小戏,在全国三百多个地方剧种中迅速脱颖而出。"天天打猪草,夜夜闹花灯",那轰动的局面难以言表,达到了家喻户晓的程度,并且倾倒了众多港澳台地区及海外的观众。

新时期以来,又一批精品力作相继问世,如《龙女》《郑小娇》《红楼梦》《长恨歌》《未了情》《徽州女人》《雷雨》《孟姜女》等,深受广大观众好评。除舞台剧外,又创作拍摄了一批黄梅戏戏曲电视剧,如《半把剪刀》《桃花扇》《家》《春》《秋》《啼笑因缘》《二月》《祝福》等。这些电视剧对普及推广黄梅戏,扩大黄梅戏的影响,起了推波助澜的作用。

戏以曲传,黄梅戏的音乐质朴、清新,特色鲜明。多年来,黄梅戏音乐工作者广纳博取,不断进行音乐创作实践,大大提升了黄梅戏的艺术表现力。有戏曲专家曾说:"黄梅戏艺术很怪,论技艺不如京、昆、梆子、川剧等,但影响却很大,已跃升到全国前四位了。我认为最根本的一个原因,就是黄梅戏的音乐改革走在全国地方剧种的前列。"我赞同这位戏曲专家的分析。因为音乐是戏曲艺术的灵魂。一个地方剧种,必须与时俱进,不断创新,才能赢得观众。黄梅戏音乐在其早期主要是演员、乐师创腔。20世纪50年代初始有音乐人介入,如王兆乾、王文治等。后来,几位音乐学院毕业的新音乐工作者相继加入,给黄梅戏音乐创作带来了活力。以时白林、方绍墀为代表的老一辈黄梅戏作曲家,从《春香传》开始,全方位地进行音乐创作,包括唱腔、描写音乐、配器,甚至拿起指挥棒排练。随后,《天仙配》《女驸马》《牛郎织女》等舞台剧、电影,更积极地进行音乐改革。戏曲音乐改革的难度是很大的,但黄梅戏的广大艺术家们敢于实践,才使得黄梅戏音乐改革得以顺利进行,并取得丰硕成果。应该说,他们这一代音乐人为黄梅戏音乐改革铺平了道路,为后人树立了榜样。后来,又培养了一代又一代的黄梅戏作曲人才,他们大多毕业于音乐学院,其中有:程学勤、苏立群、李道国、王世庆、陈礼旺、徐高生、陈儒天、陈精耕、董润淮、徐代泉、徐志远、陈华庆、王小亚等。他们为黄梅戏音乐的发展,做出了重要贡献。本书中收录的620多段唱腔,涵盖了众多黄梅戏音乐家的作品,力求对黄梅戏音乐做一次研究整理,也做一次艺术总结,基本上反映了黄梅戏音乐发展的历史轨迹和整体面貌。

近年来,安徽省黄梅戏艺术发展基金会会同有关部门实施黄梅戏遗产抢救工程,不断推出创作、改编的优秀剧目,同时进行黄梅戏音乐的研究整理工作,《中国黄梅戏唱腔集萃》的出版是这一工程的又一成果。

感谢安徽省委宣传部、省文化厅、省财政厅对黄梅戏遗产抢救工作的大力支持,还要感谢本书主编徐高生先生及众位编委的辛勤劳动。

秦怡文

2012年11月21日

目 录

序 ..秦德文 /001

传统戏古装戏部分

1. 小女子本姓陶（《打猪草》陶金花唱段）
 郑立松、严凤英、王少舫剧本整理 时白林、王文治记谱 /003

2. 对　花（《打猪草》陶金花、金小毛唱段）
 郑立松、严凤英、王少舫剧本整理 时白林、王文治记谱 /003

3. 开门调（《夫妻观灯》王小六、小六妻唱段）
 严凤英、王少舫演唱 时白林、王文治、潘汉明记谱整理 /005

4. 十全十美满堂红（《夫妻观灯》王小六、小六妻唱段）
 严凤英、王少舫演唱 时白林、王文治、潘汉明记谱整理 /006

5. 风吹杨柳条条线（一）（《游春》赵翠花唱段）................严凤英演唱 王兆乾记谱 /006

6. 风吹杨柳条条线（二）（《游春》吴三宝唱段）................王少舫演唱 精　耕记谱 /007

7. 左牵男　右牵女（《渔网会母》母亲唱段）................................丁俊美传谱 /007

8. 老爹爹一番话句句血泪（《渔网会母》渔网唱段）..............传统剧本词 王文治曲 /010

9. 十八年想亲娘（《渔网会母》渔网唱段）........................汪宏垣词 吴春生曲 /012

10. 昼长夜长愁更长（《庵堂认母》志贞唱段）........................移植本词 王文治曲 /014

11. 十五的月亮为谁圆（《刘海戏金蟾》金蟾、刘海唱段）............郁明昆词 时白林曲 /016

12. 小妹来着（《送香茶》陈月英唱段）................................何成结词 陈儒天曲 /018

13. 一见宝童娘气坏（《送香茶》陈氏、宝童唱段）........丁俊美、查瑞和演唱 徐高生记谱 /021

14. 容儿说出真情话（《送香茶》陈月英唱段）........................张　萍演唱 徐高生曲 /024

15. 汲水调（《蓝桥会》蓝玉莲唱段）................................严凤英演唱 夏英陶记谱 /025

16. 年年有个三月三（《蓝桥会》魏魁元唱段）........................王少舫演唱 夏英陶记谱 /025

17. 魏魁元今日就跪在廾边（《蓝桥会》魏魁元、蓝玉莲唱段）

　　……………………………………………………………………………王少舫、严凤英演唱　夏英陶记谱 /027

18. 含泪去到大河头（《砂子岗》杨四伢唱段）………………………严凤英演唱　徐高生记谱 /029

19. 百般磨我为何情（《砂子岗》杨四伢唱段）………………………严凤英演唱　徐高生记谱 /029

20. 一要买天上三分白（《戏牡丹》吕洞宾、白牡丹唱段）……徐高生改词　时白林、徐高生编曲 /030

21. 一要买姑娘的三分白（《戏牡丹》吕洞宾、白牡丹唱段）……徐高生改词　时白林、徐高生编曲 /031

22. 黑着黑着天色晚（《打豆腐》王小六唱段）……………………丁紫臣演唱　张庆瑞记谱 /032

23. 头杯酒满满斟（《打豆腐》王小六唱段）………………………彭玉兰演唱　张庆瑞记谱 /032

24. 妹妹休讲姑爷贫穷（《何氏劝姑》嫂嫂唱段）

　　……………………………………………………丁永泉、潘泽海、严凤英传唱　徐高生记谱整理 /033

25. 十劝姑（《何氏劝姑》嫂嫂唱段）…………丁永泉、潘泽海、严凤英传唱　徐高生记谱整理 /035

26. 一根棍子一把琴（《瞎子算命》瞎子唱段）………………………王自诚词　陈礼旺曲 /039

27. 我劝四哥莫伤情（《张二女观灯》张二女唱段）…………………王自诚词　陈礼旺曲 /040

28. 四哥哥你心中人长得什么样（《拜年》余老四、张二女唱段）…………何成结词　陈儒天曲 /041

29. 见赵郎哭得我昏迷不醒（《喜荣归》崔秀英唱段）………………移植剧本词　徐高生曲 /045

30. 上前逮住赵郎手（《喜荣归》崔秀英、崔母、赵庭玉唱段）……移植剧本词　徐高生曲 /046

31. 母亲你且莫要怒气满腔（《柜中缘》玉莲唱段）…………………丁普生词　石天明曲 /048

32. 有心儿门半敞（《私情记》张二妹、余德春及帮腔唱段）………戴金和词　石天明曲 /049

33. 花园独叹（《百花赠剑》百花公主唱段）…………………………邓新生词　陈儒天曲 /051

34. 一炷香深深拜（《张春郎削发》双娇唱段）………………………丁式平词　石天明曲 /053

35. 乡村四月闲人少（《村姑戏乾隆》村姑、乾隆唱段）……………徐启仁词　解正涛曲 /054

36. 听我击鼓叫你的魂消（《击鼓骂曹》祢衡唱段）…………………高德生词　马继敏曲 /057

37. 一串新鞋寄深情（《一串鞋》玉秀唱段）…………………………汪宏垣词　吴春生曲 /059

38. 端阳歌（《春香传》女声合唱）……………………………………庄　志词　时白林曲 /061

39. 阵阵寒风透罗绡（《桃花扇》李春香唱段）………………………陆洪非词　时白林曲 /062

40. 你遇国祸与家难（《宝英传》韩宝英及女声帮腔唱段）…………陆洪非词　时白林曲 /065

41. 四　恨（《宝英传》石达开唱段）…………………………………钱丹辉词　时白林曲 /068

42. 行前求夫儿名赐（《罗帕记》陈赛金、王科举唱段）

　　………………………………………………………………金芝、苏浙、李建庆、乔志良词　时白林曲 /070

43. 三　劝（《罗帕记》陈赛金、王科举唱段）………金芝、苏浙、李建庆、乔志良词　时白林曲 /071

44. 三　托（《罗帕记》陈赛金、男女声帮腔唱段）
　　　　　　　　　　　　　　　　……………金芝、苏浙、李建庆、乔志良词　时白林曲 /075

45. 望你望到谷登场（《梁山伯与祝英台》梁山伯、祝英台唱段）………金　芝词　时白林曲 /077

46. 花轿抬你到马家去（《梁山伯与祝英台》梁山伯、祝英台唱段）………金　芝词　时白林曲 /078

47. 这边唱来那边和（《刘三姐》刘三姐、老渔翁唱段）………………广西歌剧本词　时白林曲 /080

48. 我有山歌万万千（《刘三姐》刘三姐唱段）…………………………广西歌剧本词　时白林曲 /081

49. 头戴珠冠（《打金枝》金枝唱段）……………………………………山西晋剧演出本词　方绍墀曲 /082

50. 一见红灯怒火起（《打金枝》郭暧唱段）……………………………山西晋剧演出本词　方绍墀曲 /083

51. 五月春风吹（《春香传》李梦龙唱段）……………………………………庄　志词　方绍墀曲 /083

52. 狱中歌（《春香传》春香唱段）……………………………………………庄　志词　方绍墀曲 /085

53. 葬　花（《红楼梦》林黛玉唱段）…………………………………………徐　进词　方绍墀曲 /086

54. 焚　稿（《红楼梦》林黛玉唱段）…………………………………………徐　进词　方绍墀曲 /089

55. 我合不拢笑口把喜讯接（《红楼梦》贾宝玉唱段）………………………徐　进词　方绍墀曲 /092

56. 夜坐时停了针绣（《西厢记》红娘唱段）………………………上海越剧院演出本词　方绍墀曲 /094

57. 日暖风清景如画（《春草闯堂》李半月唱段）……………………………陈仁鉴词　方绍墀曲 /096

58. 踢毽歌舞（《巧妹与憨哥》二妹、俞老四唱段）…………………………余付今词　方绍墀曲 /097

59. 叙　梦（《巧妹与憨哥》二妹、俞老四唱段）……………………………余付今词　方绍墀曲 /098

60. 西湖山水还依旧（《白蛇传》白素贞唱段）………………………………移植本词　王文治曲 /099

61. 花好月儿圆（《白蛇传》许仙唱段）………………………………………移植本词　王文治曲 /099

62. 爱　歌（《春香传》梦龙、春香唱段）……………………………………庄　志词　王文治曲 /100

63. 别　歌（一）（《春香传》春香、梦龙唱段）……………………………庄　志词　王文治曲 /101

64. 别　歌（二）（《春香传》唱段）…………………………………………庄　志词　王文治曲 /103

65. 劝　夫（《告粮官》陈氏唱段）
　　　　　　　　　　　　　　　　……………胡玉庭、胡遐龄口述　洪非、辛人、均宁执笔　王文治曲 /103

66. 受　刑（《告粮官》张朝宗唱段）
　　　　　　　　　　　　　　　　……………胡玉庭、胡遐龄口述　洪非、辛人、均宁执笔　王文治曲 /104

67. 哭祖庙（《北地王》刘谌唱段）……………………………………移植剧本词　王文治、丁式平曲 /104

68. 河畔也曾双插柳（《双插柳》唱段）………………………………………王兆乾词　王文治曲 /105

69. 吴明我身在公门十余年（《狱卒平冤》吴明唱段）………………………移植本词　王文治曲 /108

70. 满腹冤情唱不完（《秦香莲》秦香莲唱段）………………………………移植本词　王文治曲 /109

71. 怒冲冲打坐在开封府里（《秦香莲》包拯唱段）……………………移植本词 毛文治曲 /110

72. 一见仇人恨难填（《屠夫状元》女儿唱段）……………………移植本词 王文治曲 /111

73. 卖西瓜爱的是三伏夏（《屠夫状元》屠夫唱段）…………………移植本词 王文治曲 /113

74. 今生难成连理枝（《梁山伯与祝英台》梁山伯、祝英台唱段）·传统本词 王文治、王少舫曲 /114

75. 你的儿含冤地下整三年（《窦娥冤》窦娥、窦天章唱段）………………王兆乾词曲 /115

76. 飘飘荡荡楚州堂前（《窦娥冤》窦娥、窦天章唱段）……………………王兆乾词曲 /119

77. 城隍庙内挂了号（《二龙山》生角唱段）……………………吴来宝演唱 王兆乾记谱 /121

78. 今乃是五月五（《渔网会母》渔网唱段）……………………王少舫演唱 王兆乾记谱 /123

79. 一眼闭来一眼开（《梁山伯与祝英台》祝英台唱段）………严凤英演唱 王兆乾记谱 /124

80. 一弯新月挂半天（《陈州怨》包勉唱段）……………………………陈望久词 精 耕曲 /126

81. 春风得意马蹄忙（《陈州怨》包勉唱段）……………………………陈望久词 精 耕曲 /129

82. 一言赛过万把钢刀（《包公赔情》包拯、王凤英唱段）……………移植本词 精 耕曲 /130

83. 有一颗星星在跳舞（《无事生非》李碧翠唱段）……………………金 芝词 精 耕曲 /132

84. 细细的清泉心上流（《无事生非》李碧翠唱段）……………………金 芝词 精 耕曲 /133

85. 眼前却是别样春（《墙头马上》李千金、裴少俊唱段）……………陈望久词 精 耕曲 /136

86. 悔当初（《墙头马上》李千金唱段）…………………………………陈望久词 精 耕曲 /138

87. 春风万里梳柳烟（《红丝错》张秋人唱段）…………………………顾颂恩词 精 耕曲 /140

88. 手抱孩儿暗叫苦（《红丝错》张秋人唱段）…………………………顾颂恩词 精 耕曲 /142

89. 声声呼唤无人应（《风花雪月》醉花阴唱段）………………………尚造林词 精 耕曲 /144

90. 无怨无悔（《奴才大青天》翠儿、李卫唱段）………………………湛志龙词 精 耕曲 /146

91. 莫流泪，莫悲伤（《桐城六尺巷》姚夫人唱段）……………………王自诚词 精 耕曲 /148

92. 老夫人寿诞早过了（《胭脂湖》肖淑贞、辛秋生唱段）……………徐启仁词 精 耕曲 /150

93. 感谢上苍（《长恨歌》杨玉环、李隆基唱段）………………………罗怀臻词 精 耕曲 /154

94. 回望长安（《长恨歌》李隆基、杨玉环唱段）………………………罗怀臻词 精 耕曲 /156

95. 风沙呼啸掠过山岗（《长恨歌》杨玉环唱段）………………………罗怀臻词 精 耕曲 /158

96. 黄州美景花烂漫（《苏东坡》王朝云、苏轼唱段）…………………熊文祥词 精 耕曲 /161

97. 同心结（《邢绣娘告官堤》邢绣娘、安廷玉唱段）………………宋西庭、湛志龙词 精 耕曲 /163

98. 原以为书中自有颜如玉（《独秀山下的女人》先生、秀妹唱段）……刘云程词 精 耕曲 /168

99. 劝你莫要太伤心（《独秀山下的女人》先生、秀妹唱段）……………刘云程词 精 耕曲 /170

100. 绣朵花儿送情郎（《于老四与张二女》张二女、于老四唱段）

　　……………………………………………………………………………陆登霞、吴轰激词　程学勤曲 /172

101. 怨中爱（《富贵图》尹碧莲、倪俊唱段）………………………………曲润海词　程学勤曲 /174

102. 当官难（《徐九经升官记》徐九经唱段）…………………………郭大宇、彭志淦词　程学勤曲 /175

103. 你是我的亲骨肉（《公主与皇帝》太后、宫乐唱段）

　　………………………………………………………………王寿之、汪存顺、罗爱祥词　程学勤曲 /178

104. 春到渔家泪淋漓（《公主与皇帝》宫乐、少帝唱段）

　　………………………………………………………………王寿之、汪存顺、罗爱祥词　程学勤曲 /183

105. 一失足成千古恨（《泪洒相思地》王怜娟、蒋素琴唱段）……………移植本词　程学勤曲 /185

106. 家贫人善良（《卖油郎与花魁女》卖油郎、九妈、花魁唱段）

　　………………………………………………………………………王自诚、祖祥云词　程学勤曲 /189

107. 眼望路，手拉手（《卖油郎与花魁女》卖油郎、花魁唱段）

　　………………………………………………………………王自诚、祖祥云、袁玲芬词　程学勤曲 /191

108. 患难相见悲又欢（《卖油郎与花魁女》花魁、卖油郎唱段）

　　………………………………………………………………王自诚、祖祥云、袁玲芬词　程学勤曲 /193

109. 乔妆送茶上西楼（《西楼会》洪莲保唱段）……………………………斯淑娴演唱　程学勤改编 /197

110. 是酒是泪两难分（《审婿招婿》朱玉倩唱段）………………汪自毅、张亚非、潘忠仁词　程学勤曲 /199

111. 自幼卖艺糊口（《红灯照》林黑娘唱段）……………………………阎肃、吕瑞明词　程学勤曲 /200

112. 道　情（《珍珠塔·二会楼》方卿唱段）………………………………移植剧目词　程学勤曲 /202

113. 一场大梦今方醒（《王熙凤与尤二姐》尤二姐唱段）………………………高国华词　程学勤曲 /203

114. 王熙凤巧舌赞贾母（《王熙凤与尤二姐》王熙凤唱段）……………………高国华词　程学勤曲 /207

115. 兼听明来偏听暗（《蔡文姬》曹操唱段）……………………………………张曙霞词　程学勤曲 /209

116. 文姬澄冤（《蔡文姬》蔡文姬唱段）…………………………………………张曙霞词　程学勤曲 /210

117. 菊沾露　梅含苞（《布衣毕升》主题歌）……………………………………周　蕙词　李道国曲 /212

118. 西风陡起惊鸣哀（《布衣毕升》妙音、毕升唱段）…………………………周　蕙词　李道国曲 /213

119. 沉香木（《布衣毕升》妙音、毕升唱段）……………………………………周　蕙词　李道国曲 /215

120. 毕升此来愿已酬（《布衣毕升》毕升、许家良、李开福、妙音唱段）

　　……………………………………………………………………………………周　蕙词　李道国曲 /216

121. 仓颉字　毕升纸（《布衣毕升》合唱）………………………………………周　蕙词　李道国曲 /218

122. 琴声何来千里之外（《小乔·赤壁》周瑜、小乔唱段）………………………胡应明词　李道国曲 /219

123. 乍看见这气宇轩昂（《小乔·赤壁》小乔唱段）·················胡应明词 李道国曲 /221
124. 攻克皖城待开拔（《小乔·赤壁》周瑜唱段）·················胡应明词 李道国曲 /222
125. 鹿儿撞心头（《红楼梦》宝玉、黛玉、女声伴唱）···余秋雨、陈西汀词 徐志远、沈利群曲 /224
126. 大雪严寒（《红楼梦》贾宝玉唱段）····················余秋雨、陈西汀词 徐志远曲 /226
127. 不要怨我（《秋千架》千寻、楚云、公主唱段）····················余秋雨词 徐志远曲 /228
128. 郎中调（《秋千架》郎中唱段）································余秋雨词 徐志远曲 /230
129. 自从你上了路（《秋千架》楚云、千寻唱段）······················余秋雨词 徐志远曲 /231
130. 牵起我的手（《和氏璧》卞和、阿玉唱段）·························周　会词 徐志远曲 /233
131. 我在哪里（《和氏璧》卞和、男女声伴唱）·························周　会词 徐志远曲 /235
132. 他忘了（《双合镜》秦秀英唱段）·································王训怀词 徐代泉曲 /238
133. 手捧着（《半边月》半月唱段）···································刘达刚词 徐代泉曲 /241
134. 把我老胡顶到了南墙上（《喜脉案》胡植唱段）··············叶一青、吴傲君词 徐代泉曲 /244
135. 早听冀门报佳音（《喜脉案》胡涂氏唱段）··················叶一青、吴傲君词 徐代泉曲 /245
136. 适才做了一个甜滋滋的梦（《喜脉案》公主唱段）············叶一青、吴傲君词 徐代泉曲 /247
137. 风吹浮萍散复聚（《孟丽君》皇甫少华唱段）
　　　　··丁西林话剧本原著 班友书、汪自毅词 陈礼旺曲 /249
138. 送郎歌（《半个月亮》莲花唱段）·································余青峰词 徐志远曲 /253
139. 断桥旁畔窥少年（《白蛇传》白素贞、青儿唱段）··················移植越剧本词 陈礼旺曲 /254
140. 看仙山别样风光好（《白蛇传》女声二重唱）····················移植越剧本词 陈礼旺曲 /255
141. 想起前情怒冲宵（《白蛇传》白素贞唱段）·······················移植越剧本词 陈礼旺曲 /257
142. 却原来娘子身有孕（《白蛇传》许仙唱段）·······················移植越剧本词 陈礼旺曲 /260
143. 我为你受尽千般苦（《断桥》白素贞、青儿唱段）··················浙江婺剧本词 朱浩然曲 /261
144. 鼓乐响歌声绕梁（《三夫人》女声齐唱）····························孔凌翔词 陈礼旺曲 /265
145. 一句话气恼我火燃双鬓（《杨门女将》佘太君唱段）···················移植本词 陈礼旺曲 /266
146. 十年相伴如梦如幻（《姑苏台》西施、夫差唱段）·····················何小剑词 陈礼旺曲 /268
147. 桃花艳，柳丝柔（《长相思》女声齐唱、黄小娥唱段）··················移植剧本词 陈礼旺曲 /270
148. 面对菱镜来梳妆（《七仙女送子》付小兰唱段）
　　　　··余茂君、傅昭穆、夏雯霖词 陈礼旺曲 /272
149. 序　歌（《七仙女送子》男女声合唱）·················余茂君、傅昭穆、夏雯霖词 陈礼旺曲 /274
150. 英台描药（《梁山伯与祝英台》祝英台唱段）··················潘泽海演唱 徐高生整理改编 /275

151. 骂　姑（《珍珠塔》母唱段）	潘泽海演唱　徐高生记谱 /278
152. 携来春色满人间（《一箭缘》三人重唱）	陈望久词　徐高生曲 /280
153. 送　行（《一箭缘》闻俊卿、景兰唱段）	陈望久词　徐高生曲 /282
154. 一刀割断这根绳（《姐妹易嫁》素花唱段）	山东吕剧团词　徐高生曲 /287
155. 素梅不该把爹爹埋怨（《姐妹易嫁》素梅唱段）	山东吕剧团词　徐高生曲 /289
156. 琵琶词（《秦香莲》秦香莲唱段）	移植剧目词　陈儒天曲 /292
157. 书童就是那书呆子（《三笑》秋香唱段）	移植剧目词　陈儒天曲 /294
158. 壁断桥残室室空（《西施》西施唱段）	刘云程词　陈儒天曲 /296
159. 妈祖，你是江海的女神（《妈祖》主题曲）	刘达刚词　陈儒天曲 /298
160. 浣纱舞（《西施》女声伴唱、西施领唱）	刘云程词　陈儒天曲 /300
161. 怀抱琵琶别汉君（《昭君出塞》王昭君唱段）	何成结词　陈儒天曲 /304
162. 魂　诉（《窦娥冤》窦娥唱段）	移植剧目词　陈儒天曲 /306
163. 佘太君要彩礼（《杨八姐游春》佘太君唱段）	刘达刚词　陈儒天曲 /309
164. 急忙忙奔出金山禅堂（《断桥》许仙唱段）	移植剧目词　陈儒天曲 /313
165. 三盖衣（《碧玉簪》李秀英唱段）	移植剧目词　丁式平、潘汉明曲 /316
166. 夜来灯花结双蕊（《碧玉簪》李秀英唱段）	移植剧目词　潘汉明曲 /321
167. 冷落为妻为哪般（《碧玉簪》李秀英唱段）	移植剧目词　潘汉明曲 /322
168. 投　荔（《荔枝缘》五娘唱段）	移植剧目词　潘汉明曲 /323
169. 梳　妆（《荔枝缘》五娘唱段）	移植剧目词　潘汉明曲 /324
170. 赏　花（《荔枝缘》益春唱段）	王冠亚词　王冠亚、潘汉明曲 /325
171. 良辰美景奈何天（《游园惊梦》杜丽娘唱段）	王冠亚剧本整理　潘汉明曲 /326
172. 身落空门好不悲伤（《琴瑟缘》和尚唱段）	佚　名词　方集富曲 /328
173. 张孝儿上山（《孝子冤》张母唱段）	邹胜奎传谱　方集富记谱整理 /328
174. 过去之事莫再提（《双玉蝉》曹芳儿唱段）	移植甬剧词　凌祖培曲 /329
175. 你妹妹有言来哥细听（《黄秀莲会监》黄秀莲唱段）	丁翠霞演唱　凌祖培记谱 /330
176. 古怪歌（《借妻》序歌）	杨　璞词曲 /333
177. 小店开张头一天（《借妻》崔人命唱段）	杨　璞词曲 /334
178. 李郎含笑回了家（《挑女婿》张丽英唱段）	移植剧目词　杨　璞曲 /335
179. 年年难把龙门跳（《巴山秀才》老秀才唱段）	魏明伦词　苏立群曲 /336
180. 鼓楼上打初更（《朱洪武与马娘娘》马娘娘、朱洪武唱段）	佚　名词　苏立群曲 /338

181. 贤弟妹到后堂两眼哭坏（《陈氏下书》吴天寿唱段）	张曙霞词 苏立群曲 /340
182. 江水滔滔向东流（《金玉奴》老金松唱段）	吴来宝传唱 苏立群记谱 /344
183. 王老五好命苦（《三世仇》王老五唱段）	虞 棘词 王 敏曲 /346
184. 梁兄你莫心碎（《梁山伯与祝英台》祝英台唱段）	移植越剧本词 王敏、高林曲 /347
185. 母亲带回英台信（《梁山伯与祝英台》梁山伯唱段）	移植越剧本词 王 敏曲 /349
186. 往事历历在眼前（《三女抢板》黄伯贤唱段）	何笑天词 王 敏曲 /351
187. 我本是李娘娘当今国太（《狸猫换太子》李娘娘唱段）	移植越剧本词 朱桐荫曲 /354
188. 九曲桥畔（《狸猫换太子》寇承玉唱段）	移植越剧本词 陈泽亚曲 /356
189. 别恩师奔阳关重把京上（《郑小姣》郑小姣唱段）	龙仲文词 罗本正曲 /359
190. 我 爱（《香魂曲》香魂唱段）	刘云程词 罗本正曲 /361
191. 月蒙蒙（《血狐帕》郭玉梅唱段）	田耕勤词 罗本正曲 /362
192. 愿来生能结并蒂莲（《莫愁女》莫愁唱段）	移植剧目词 罗本正曲 /364
193. 冤狱不平国难宁（《李离伏剑》李离唱段）	刘云程词 罗本正曲 /366
194. 一弯明月像镰刀（《双下山》小僧唱段）	余付今词 解正涛曲 /367
195. 小尼姑好命苦（《双下山》小尼唱段）	余付今词 解正涛曲 /370
196. 罗汉堂香烟缭绕（《双下山》小尼唱段）	余付今词 解正涛曲 /372
197. 好一个帝王之道（《霸王别姬》项羽唱段）	周德平词 解正涛曲 /375
198. 铁壁围困（《霸王别姬》项羽唱段）	周德平词 解正涛曲 /376
199. 会不会辜负我多年梦求（《站花墙》美蓉唱段）	湖北花鼓戏词 夏英陶曲 /378
200. 石沉大海难得团圆（《站花墙》方坤唱段）	湖北花鼓戏词 夏英陶曲 /379
201. 面对郎君喜盈盈（《五女拜寿》三春、邹应龙唱段）	顾锡东词 夏英陶曲 /381
202. 我有什么错（《哑女告状》掌上珠唱段）	王建民词 夏英陶曲 /383
203. 恨自己未把恶人来看透（《哑女告状》掌上珠唱段）	王建民词 夏英陶曲 /384
204. 心焦急盼天黑更鼓响（《哑女告状》陈光祖、掌上珠唱段）	王建民词 夏英陶曲 /385
205. 溪水欢畅柳含烟（《冯香罗》李上源、冯香罗唱段）	佚 名词 夏英陶曲 /390
206. 我本姓袁名行健（《谢瑶环》袁行健唱段）	田 汉词 徐高林曲 /392
207. 熬过了漫漫长夜（《相知吟》男女对唱）	王训怀词 虞哲华曲 /393
208. 我笑你枉为朝廷栋梁臣（《相知吟》张玉霞唱段）	王训怀词 虞哲华曲 /395
209. 寒风瑟瑟乌云沉沉（《相知吟》张玉霞唱段）	王训怀词 虞哲华曲 /396
210. 花开花谢太匆匆（《陆氏双娇》陆银莲唱段）	方云从词 虞哲华曲 /402

211. 更鼓声声催得紧（《陆氏双娇》欧阳庆瑞唱段）……………………………方云从词 虞哲华曲 /403

212. 请原谅我这一回（《儿女恩仇记》余彪唱段）
　　　　　　　　　　　　　　　　……………………谢樵森词 徐高生、檀允武、虞哲华、王太全曲 /406

213. 六劝兄长（《儿女恩仇记》余月英唱段）
　　　　　　　　　　　　　　　　……………………谢樵森词 徐高生、檀允武、虞哲华、王太全曲 /407

214. 留下爹娘依靠谁（《琵琶记》赵五娘、女帮腔唱段）……………………王冠亚词 王小亚曲 /410

215. 文章误我我误妻房（《琵琶记》蔡伯喈唱段）……………………………王冠亚词 王小亚曲 /412

216. 扫松下书（《琵琶记》张广才唱段）…………………………………………王冠亚词 王小亚曲 /413

217. 老爷太太两不一样（《为奴隶的母亲》老爷、太太、春宝母唱段）……濮本信词 王小亚曲 /415

218. 我想春宝想断肠（《为奴隶的母亲》春宝母唱段）………………………濮本信词 王小亚曲 /418

219. 垦荒东坡为难你（《东坡》王朝云、苏轼唱段）……………………………熊文祥词 陈祖旺曲 /420

220. 堪破人生忧乐路（《东坡》苏轼、女声伴唱）………………………………熊文祥词 陈祖旺曲 /421

221. 紧拉亲人热泪滚（《梨花情》梨花唱段）……………………………………包朝赞词 陈祖旺曲 /423

222. 小溪悠悠水长流（《梨花情》梨花唱段）……………………………………包朝赞词 陈祖旺曲 /425

223. 抖一抖老精神（《杨门女将》采药老人唱段）………………………………移植剧目词 王宝圣曲 /427

224. 为奴味比黄连苦（《法门众生相》贾贵唱段）………………………………余笑予词 江东吴曲 /428

225. 要相会除非在梦中（《窦娥冤》窦娥唱段）…………………………………佚　名词 陶　演曲 /430

226. 含悲忍泪到阵前（《斛擂》苏月英唱段）……………………………………草　青词 庄润深曲 /431

227. 莫流泪，忍悲伤（《双凤传奇》金兰唱段）…………………………………严云林词 杨　林曲 /433

228. 但愿他夫妻早日结鸾俦（《皮秀英四告》秋菊唱段）………………………张亚非词 刘天进曲 /436

229. 这四支状又把丈夫告（《皮秀英四告》皮秀英唱段）………………………张亚非词 刘天进曲 /437

230. 刮尽地皮吞财宝（《巴山秀才》孙雨田唱段）………………………………魏明伦、南国词 李应仁曲 /440

231. 请姑娘喝热汤暂暖饥肠（《五女拜寿》邹士龙、翠云唱段）………………顾锡东词 李应仁曲 /442

232. 大雪飞，扑人面（《五女拜寿》杨三春唱段）………………………………顾锡东词 李应仁曲 /445

233. 领人马挂帅抗辽出征（《状元打更》婵金唱段）……………………………张曙霞词 李应仁曲 /446

234. 秀才他拾金不昧诚可敬（《玉带缘》裴度、琼英唱段）
　　　　　　　　　　　　　　　　……………………………………………王寿之、文叔、吕恺彬词 李应仁曲 /447

235. 世态炎凉人痛恨（《荞麦记》王三女唱段）…………………………………传统剧目词 马继敏曲 /448

236. 娘有当初儿有今朝（《荞麦记》王三女唱段）………………………………传统剧目词 马继敏曲 /450

237. 万古流芳留美名（《荞麦记》老安人唱段）…………………………………张云风传统演出本词 徐高生曲 /451

238. 哪块云彩是我的天（《巴山秀才》霓裳唱段）⋯⋯⋯⋯⋯⋯⋯⋯⋯⋯⋯⋯⋯⋯魏明伦、南国词　王恩启曲 /454

239. 来到我家即嫂嫂（《天之骄女》房遗玉、房玄龄唱段）⋯⋯⋯⋯⋯⋯⋯⋯⋯⋯⋯⋯⋯魏　峨词　王恩启曲 /456

240. 只怪我华盖当头阴阳差（《天之骄女》燕娘、房玄龄唱段）⋯⋯⋯⋯⋯⋯⋯⋯⋯⋯⋯魏　峨词　王恩启曲 /457

241. 赶皇考暂别贤妻到京城（《状元打更》瑶霜、婵金、文素唱段）
　　⋯⋯⋯⋯⋯⋯⋯⋯⋯⋯⋯⋯⋯⋯⋯⋯⋯⋯⋯⋯⋯⋯⋯⋯⋯⋯⋯韩义、江上青词　王恩启曲 /458

242. 唯存那儿女的心事心头绕（《让婚记》赵德贵、韩文才唱段）
　　⋯⋯⋯⋯⋯⋯⋯⋯⋯⋯⋯⋯⋯⋯⋯⋯⋯⋯⋯⋯⋯⋯⋯⋯⋯⋯⋯陈除、陈少春词　王恩启曲 /461

243. 我满腹气愤口难张（《让婚记》韩文才唱段）⋯⋯⋯⋯⋯⋯⋯⋯⋯⋯陈除、陈少春词　王恩启曲 /464

244. 顾不得清名与誓词（《邓石如传奇》邓石如唱段）⋯⋯⋯⋯⋯⋯⋯⋯刘云程、邓新生词　何晨亮曲 /466

245. 雪压红梅梅更红（《邓石如传奇》邓石如唱段）⋯⋯⋯⋯⋯⋯⋯⋯⋯刘云程、邓新生词　何晨亮曲 /468

246. 见官人玉山倾倒被灌醉（《夫人误》梅氏唱段）⋯⋯⋯⋯⋯⋯⋯⋯⋯邓新生、高国华词　戴学松曲 /471

247. 生离死别箭穿心（《夫人误》梅氏、费我才唱段）⋯⋯⋯⋯⋯⋯⋯⋯邓新生、高国华词　戴学松曲 /473

248. 话未出唇泪先流（《柳嫂》柳嫂唱段）⋯⋯⋯⋯⋯⋯⋯⋯⋯⋯⋯⋯⋯⋯⋯⋯⋯曹玉琳词　戴学松曲 /475

249. 祭扫归来泪纷纷（《柳嫂》柳嫂唱段）⋯⋯⋯⋯⋯⋯⋯⋯⋯⋯⋯⋯⋯⋯⋯⋯⋯曹玉琳词　戴学松曲 /476

250. 为什么古井生波撩乱了我的心（《潘金莲与西门庆》潘金莲唱段）⋯⋯⋯⋯⋯田砚农词　戴学松曲 /477

251. 解一解我的相思愁（《潘金莲与西门庆》西门庆唱段）⋯⋯⋯⋯⋯⋯⋯⋯⋯⋯田砚农词　戴学松曲 /478

252. 刑部堂又怎能袖手旁观（《姐妹皇后》管叔贤唱段）
　　⋯⋯⋯⋯⋯⋯⋯⋯⋯⋯⋯⋯⋯⋯⋯⋯⋯⋯⋯⋯⋯⋯⋯⋯王运威、王士能、詹硕夫词　吴春生曲 /480

253. 四海茫茫谁是我的亲人（《姐妹皇后》云芳唱段）⋯王运威、王士能、詹硕夫词　吴春生曲 /482

254. 莫让妻子眼望穿（《徽商情韵》素珍、德贵唱段）⋯⋯⋯⋯⋯⋯⋯⋯⋯⋯⋯⋯⋯⋯⋯⋯吴春生词曲 /485

255. 为妻甘愿为你守空房（《徽商情韵》素珍唱段）⋯⋯⋯⋯⋯⋯⋯⋯⋯汪宏垣、刘伯谦词　吴春生曲 /487

256. 为妻哪点对你差（《徽骆驼》灿姊唱段）⋯⋯⋯⋯⋯⋯⋯⋯⋯⋯⋯⋯⋯⋯⋯⋯⋯柯灵权词　吴春生曲 /490

257. 夜深湖静心难平（《徽骆驼》玉凤、宗福唱段）⋯⋯⋯⋯⋯⋯⋯⋯⋯柯灵权、吴春生词　吴春生曲 /491

258. 梦见了好官人少年翩翩（《徽骆驼》玉兰、宗福唱段）⋯⋯⋯⋯⋯⋯⋯⋯⋯⋯⋯⋯范劲松词　吴春生曲 /493

259. 小弟有言拜托了（《祥林嫂》贺老六、贺老大唱段）⋯⋯⋯⋯⋯⋯⋯⋯⋯⋯⋯移植剧目词　吴春生曲 /495

260. 雪满地来风满天（《祥林嫂》祥林嫂唱段）⋯⋯⋯⋯⋯⋯⋯⋯⋯⋯⋯⋯⋯⋯⋯移植剧目词　吴春生曲 /498

261. 水面的荷花也有根（《五女拜寿》杨三春唱段）⋯⋯⋯⋯⋯⋯⋯⋯⋯⋯⋯⋯⋯戴金和词　石天明曲 /501

262. 我爱你丽质如水净（《游龙戏凤》正德、凤姐唱段）⋯⋯⋯⋯⋯⋯⋯⋯⋯⋯⋯⋯望　久词　天　明曲 /503

263. 两手相触情上涌（《游龙戏凤》正德、凤姐唱段）⋯⋯⋯⋯⋯⋯⋯⋯⋯⋯⋯⋯⋯望　久词　天　明曲 /504

264. 自幼儿喜的是舞枪弄棍（《白扇记》刘金秀唱段）⋯⋯⋯⋯⋯⋯⋯⋯⋯⋯⋯⋯⋯丁普生词　石天明曲 /506

265. 将儿抛入水中心（《白扇记》黄氏唱段）……………………………丁普生词 石天明曲 /507

266. 血债要用血来偿（《白扇记》刘金秀唱段）………………………丁普生词 石天明曲 /509

267. 秋风劲，秋雨洒（《知府黄干》夫人唱段）…………………………王小马词 陈华庆曲 /510

268. 我是轻烟一缕（《知府黄干》男女声对唱唱段）……………………王小马词 陈华庆曲 /512

269. 祭玫瑰（《红楼探春》探春唱段）…………………………………薛允璜、陆军词 陈华庆曲 /513

270. 好妹妹啊你留一留（《红楼探春》宝玉、探春唱段）………………薛允璜、陆军词 陈华庆曲 /516

271. 一声别万种滋味涌心头（《红楼探春》探春唱段）…………………薛允璜、陆军词 陈华庆曲 /517

272. 坏着了（《六尺巷》徐昌茂唱段）……………………………………王小马词 陈华庆曲 /519

273. 月煌煌，夜风凉（《六尺巷》徐娘唱段）……………………………王小马词 陈华庆曲 /521

274. 梦　诉（《窦娥冤》窦娥唱段）………………………………………汪维国词 陈华庆曲 /524

275. 回　家（《浮生六记》喜儿唱段）……………………………………周　琨词 陈华庆曲 /528

276. 居人世（《浮生六记》沈复、芸娘唱段）……………………………周　琨词 陈华庆曲 /531

277. 忽听姣儿来监牢（《血冤》唱段）……………………………………吴葆源词 陈华庆曲 /534

278. 生生死死不分开（《花木兰传奇》花木兰唱段）……………………汪维国词 陈华庆曲 /537

279. 一失足成千古恨（《恩仇记》卜巧珍唱段）…………………………移植剧目词 刘　斗曲 /540

280. 纵死黄泉心也甜（《白蛇传》许仙唱段）……………………………田　汉词 刘　斗曲 /542

281. 妻本是峨眉山上一蛇仙（《白蛇传》白素贞唱段）…………………田　汉词 刘　斗曲 /543

282. 雪漫纱窗（《铁碑怨》周彦唱段）……………………………………张传习词 刘　斗曲 /545

283. 枯枝残叶声悠悠（《铁碑怨》周汉廷唱段）…………………………张传习词 刘　斗曲 /546

284. 今日喜闻姻缘事（《十一郎》十一郎唱段）…………………………吴琛、徐玉兰词 刘　斗曲 /547

285. 手扶墓碑泪双垂（《攀弓带》余风英唱段）…………………………移植剧目词 刘　斗曲 /548

286. 残月凄凄照灵堂（《攀弓带》谢录娟唱段）…………………………移植剧目词 刘　斗曲 /551

287. 天波府铺毯结彩挂红灯（《百岁挂帅》佘太君唱段）………………邹胜奎演唱 王世庆记谱 /553

288. 观二堂好似阎罗宝殿（《山伯访友》梁山伯唱段）…………………吴来宝演唱 王世庆记谱 /554

289. 一番话说得是山摇地动（《赔情台》唐宣宗唱段）…………………王小马词 高国强曲 /556

290. 十六个冬夏去（《赔情台》公主唱段）………………………………王小马词 高国强曲 /559

291. 碧莲池（3D版《牛郎织女》合唱）…………………………………周德平、周慧词 程方圆曲 /561

292. 杨月楼走上前躬身再拜（《杨月楼》杨月楼唱段）…………………雷　风词 何晨亮曲 /564

293. 谁家女不喜爱英俊少年（《夺锦楼》边双娇唱段）…………………移植剧目词 何晨亮曲 /567

294. 为救裴郎离深闺（《皇帝媒》夏月红、裴正卿唱段）………………移植剧目词 朱浩然曲 /569

295. 一张张一行行仔细察看（《血溅乌纱》严天明唱段）……………………移植剧目词 朱浩然曲 /572

296. 我却是思潮起伏意难平（《穿金扇》王银屏唱段）……………………刘挺飞词 朱浩然曲 /575

297. 家住湖广荆州城（《秦香莲》秦香莲、韩瑛唱段）………………………移植剧目词 朱浩然曲 /578

298. 割不断的相思割不断的情（《婉容》婉容唱段）……………………………梁谷音词 李道国曲 /580

299. 来来来（《小辞店》柳凤英唱段）………………………………………………严凤英演唱 夏英陶曲 /582

300. 王夏老儿把我害（《拉郎配》李玉唱段）……………………………………移植剧目词 丁式平曲 /586

301. 我二人叙起来美是不美（《梁山伯与祝英台》梁山伯、祝英台唱段）

　　　　　　　　　　　　　　　　　　　　　　　　　　　　　　　王自诚整理 陈礼旺记谱 /588

302. 中了举人上皇榜（《范进中举》范进唱段）…………………………………高德生词 马继敏曲 /589

303. 何人胆敢挡路口（《范进中举》范进唱段）…………………………………高德生词 马继敏曲 /591

304. 苦泪暗淌（《霸王别姬》吕雉、项羽唱段）……………………………………周德平词 解正涛曲 /594

305. 忆十八（《梁山伯与祝英台》梁山伯唱段）…………………………………移植剧目词 夏泽安曲 /596

306. 何愁金榜不题名（《万密斋传奇》万密斋、书生唱段）…………………熊文祥词 夏泽安曲 /600

307. 说一个传奇给你听（《万密斋传奇》万密斋唱段）…………………………熊文祥词 夏泽安曲 /602

308. 寻采药草深山进（《万密斋传奇》万密斋、翠花唱段）…………………熊文祥词 夏泽安曲 /603

309. 琵琶声声唱春风（《深宫孽海》宣宣唱段）……………………………肖东、涂侣龙词 夏泽安曲 /605

310. 失去你如同滩头落孤雁（《百花赠剑》公主、海俊唱段）……………邓新生词 陈儒天曲 /606

311. 莫说我左脚右脚跟着紧（《夫人误》梅氏唱段）…………………邓新生、高国华词 戴学松曲 /608

312. 头杯酒敬秀才（《捆被套》素珍唱段）………………………………………移植剧目词 丁式平曲 /609

313. 你是九品莲台坐上的人哪（《意中缘》道婆唱段）…………………………移植剧目词 潘汉明曲 /610

314. 人生五官并七窍（《包公赶驴》包公唱段）…………………………………张亚非词 陈泽亚曲 /611

315. 仇人相见两眼分外红（《鸳鸯剑》龙飞雄唱段）……………………………杨　璞词 王小亚曲 /612

316. 哭一声兄长哭无泪（《鸳鸯剑》龙凤仙唱段）………………………………杨　璞词 王小亚曲 /614

317. 高抬贵手放我下山（《鸳鸯剑》钱雨秋唱段）………………………………杨　璞词 王小亚曲 /617

附　录

《中国黄梅戏唱腔集萃》CD 目录……………………………………………………………………/621

传统戏古装戏部分

小女子本姓陶

《打猪草》陶金花唱段

郑立松、严凤英、王少舫剧本整理
时白林、王文治记谱

$1=\flat E$ $\frac{2}{4}$

(乙冬 冬冬冬 | 3/4 匡匡 令匡 冬冬冬冬 | 2/4 匡令 匡令令 | 匡 呆) | 5 33 321 | 2.3 1 | 6.3 21 |
小女子本姓 陶 (呀子咿子

1 6 0 | 匡 呆) | 5 3 321 | 2.3 1 6 | 5 — | 匡 呆) | 5 3 321 |
呀), 每天打猪草 (咿嗬 呀), 昨天起晚
(乙冬 乙冬 | (乙冬 乙冬 |

2.3 216 | 5 6 0 1 6 1 3 | 2 653 | 5.6 10 | 2.1 656 | 5 — |
了 (嗬 舍), 今天 要赶 早 (呀子咿子 呀),
(乙冬 冬

匡·冬 冬冬 | 匡 呆) | 5.6 10 | 3.3 216 | 5 6 0 1 6 1 32 |
(呀子咿 咿子呀嗬 舍) 今天

1 2 653 | 5.6 10 | 2.1 656 | 5 — | 匡 0) ‖
要赶 早 (呀子咿子 呀)。
(乙冬 乙冬乙 |

对 花

《打猪草》陶金花、金小毛唱段

郑立松、严凤英、王少舫剧本整理
时白林、王文治记谱

$1=\flat E$ $\frac{2}{4}$

中速 淳朴地

(六 槌) | 5 6 5 2 5 | 3 32 10 | 3 3·1 2 | 3 31 2 0 | 2 35 6532 |
(陶唱)郎对 花, 姐对 花, 一对 对到 田埂

1 23 216 | 5 — | 匡 匡·冬 | 冬匡 冬冬冬冬 | 匡 呆) | 5 3 5 3 | 23 2·3 10 | 6.1 2 2 |
下。 (乙冬 冬 | 丢下一粒 籽,(金唱)发了一棵

6 5 0 | 5 3 25 | 3 32 10 | 6·1 2 2 | 6 5 0 | 3 32 1216 | 5 6 0 | 1·1 35 |
芽。(陶唱)么 杆子 么叶?(金唱)开的什么 花? (陶唱)结的什么 籽?(金唱)磨的什么

6 0 | 3 32 1 2 | 6 5 0 | 5 3 25 | 3 32 10 | 1·1 35 | 6 0 0 5 | 6 0 0 5 |
粉?(陶唱)做的什么 粑? 此花 叫作 (合唱)(呀的呀得儿 喂 得儿 喂 得儿

mp

开门调

《夫妻观灯》王小六、小六妻唱段

严凤英、王少舫演唱
时白林、王文治、潘汉明记谱整理

十全十美满堂红

《夫妻观灯》王小六、小六妻唱段

严凤英、王少舫 演唱
时白林、王文治、潘汉明 记谱整理

（乐谱略）

风吹杨柳条条线（一）

《游春》赵翠花唱段

严凤英 演唱
王兆乾 记谱

（乐谱略）

这四句【彩腔】旋律，是严凤英的典型唱法，也是女【彩腔】起承转合四句的基础旋律。

风吹杨柳条条线（二）

《游春》吴三宝唱段

王少舫 演唱
精　耕 记谱

$1=\flat E$ $\frac{2}{4}$

（六槌）｜2 2　3｜2 2 3　1｜2　3｜2·1 6｜3 3 2　1 2｜3 1 2 1｜2 3　1｜
　　　　风吹　　马尾　条 条　线，　雨洒　芭蕉　朵朵

2·3 1 2 1 6｜5 —｜（四　槌）｜6 1　2 3｜1　2 6｜5　6 1｜2·　3｜
鲜。　　　　　　　　　　　　百鸟　出林　窠　　不　占，

1 2 2 1 6｜（二　槌）｜5 5　6 1｜2 6　5｜6·　1｜2·3 1 6｜5 —‖
　　　　　　　　　　春风　已过　斩少　　　年。

此段唱腔奠定了男【彩腔】四句的基本曲调。

左牵男　右牵女

《渔网会母》母亲唱段

丁俊美 传谱

$1=\flat E$ $\frac{4}{4}$

（0　0 3 2　1 5 5 3　2 1 6｜5·6 5 5　2 3 5 3）｜2　5·3 2 3 2 1 6｜5 3 5 1 2 6 5｜
　　　　　　　　　　　　　　　　　　　　　　　　　左　牵　男　　右　牵　女，

3 2　2 1 6｜5 3 5　6｜2 6 5　3·｜2　5 6 5 3 2 3｜2　2 2 3 1 2｜6 5｜
金元　儿　　金莲　女，　一双　双　　一　对　对，

5　6 5 6 1 6　5 5 3　2 1｜2 3 2 3　5 3 5　2·3 3 2 1 2｜6 5　（3 5　2 3　5 3）｜5 6 5　3 1　2 3 2 3　5 3 5｜
双双　对对 我的 儿　和　女，　　　　　　　　　娘面 前

6 5 6　5 3 2　5 3 5｜2·3 1 2 6 5　（5 3｜2 3　3 2 1 7　6 1 2 3　2 1 6｜5·　5 2 3 5 6）｜
立　　站，

2·　1 3 5　3 1｜2·　1 6 1 2 1 6｜（5 3 5 6）　5·6 1 2　1｜3 5　2 3 2　6 1 2｜
细　听 你　　　　　　　　　苦(哇)命 娘　表诉　冤　情。

6 5　（2 7　6 5 6 1　2 1 2 3）｜$\text{♩}=66$
5 5 5　6 1 6　5 3　2 1｜5 2　3 2 3 2 3　1·6｜（5 1 2 3）　5　2 5 3 5｜
　　　　　　　　　　　表儿的家　　住址 在　陕西 省，　　　　永　州城

♩=76

| 0 5 | 5 6 | 1 2 | 3 1 | 2 5 3 | 2 1 1 | 6 6 1 | 6 5 | 0 5 | 5 5 | 3 5 |

中　舱　杀到　后舱　里,后舱　搜出我　母子三　人。　强　贼　开口

| 3 1 | 2 | 0 5 | 5 3 | 2·1 | 6 1 | 6 5 | 0 5 | 5 6 | 1 2 | 3 1 | 2 5 3 |

将娘　问,　他　问　怀中　抱何　人?　那　时　为娘　错出　唇,我说

| 2 1 | 6 1 | 6 | 0 1 | 1 2 | 3 5 | 3 1 | 2 | 0 5 | 5 3 | 2·1 | 6 1 |

胡家　后代　根。　强　贼　提刀　就要　斩,　他　说　斩草　要除

| 6 5 | 0 5 | 5 6 | 1 2 | 3 1 | 2 2 6 | 1 6 | 5 1 | 6 | 1 | 1 2 | 3 5 |

根。　人　不　除根　终留　祸,草不　除根　要逢　春。　那时　为娘

| 3 1 | 2 | 0 5 | 5 3 | 2 1 | 6 1 | 6 5 | 0 5 | 5 6 | 1 2 | 3 1 | 2 2 6 |

来哀　求,　必　定　留儿　全尸　身。　人　说　红毡　不过　水,娘把

| 1 6 | 5 1 | 6 | 0 1 | 1 2 | 3 5 | 3 1 | 2 | 0 5 | 5 3 | 2·1 | 6 1 |

红毡　裹儿　身。　金　杯　牙筷　避水　路,　犀　牛　角儿　压在

| 6 5 | 0 5 | 5 6 | 1 2 | 3 1 | 2 6 6 | 1 6 | 5 1 | 6 | 1 | 1 2 | 3 5 |

心。　左　膀　为娘　咬一　口,牙痕　里面　毛三　根。　那是　为娘

| 3 1 | 2 | 0 5 | 5 3 | 2 1 | 6 1 | 6 | 0 1 | 1 2 | 3 5 | 3 1 | 2 |

心肠　狠,　将　儿　抛丢　江中　心。　多　亏　刘老　来搭　救,

| 0 5 | 5 3 | 2 1 | 6 1 | 6 5 | 0 5 | 5 6 | 1 2 | 3 1 | 2 | 0 5 | 5 3 |

多　亏　刘老　养育　恩。　姣　儿　今日　将娘　认,　天　下

| 2 1 | 6 1 | 6 | 0 1 | 1 2 | 3 5 | 3 1 | 2 | 5 5 | 6 |

孝子　永留　名。　姣　儿　不将　娘来　认,　天雷　打

| 6 | 5 | 3 | 3 | 3 | 5 | 2 | 3 | 2 | 2 | 2 1 | 6 | 6 |

死你这　　　不　孝　子　孙。

这是一段成套的传统优秀唱段,由【平词】、【二行】和【三行】等组成。

传统戏古装戏部分

$\overset{35}{\widehat{3\cdot}}$ （2 3·2 1 2 | 3 5 i 6532 1·3 2123） | i 5i 65 $\overset{3}{5\cdot3}$ | 2·3 5 5 6·i 65 |

盼只盼　　　　　　　　　　　　　有朝一日 觅得 双亲，

5·6 7 2 6 0 6 | 5 56 5 3 5 65 | 6·5 3 ∨6 | 5 65 3 1 2 - ‖

随 心 愿 我 喜迎　　　　　　　　　　儿　归。

由于人物演唱音域拉宽了，童声或女声的唱腔中间有了新的板式变化和新创的旋律。

十八年想亲娘

《渔网会母》渔网唱段

汪宏垣 词
吴春生 曲

1=♭B 2/4

深情叙述

(1·2 76 | 5 356 | 1 —) | 卅 3 3 6 6 6 3 5 6 | 2· 76· 1 5 | (5 6 5 6) |
　　　　　　　　　　　　　　　　　　魂飞 魄散　心悲　恸,

1 1 3 3 6· 1 5 3 6 3 5 2 — | 2/4 (2 33 2 33 | 2 33 2 33 | 2 3 5 6 | 3 5 6 1) |
霹雳惊醒(啦)　　梦中人。

2 — | 2 0 0 3 2 | 1 2 1 2 3 2 3 5 3 | 2· 3 2 3 1 7 | 6 1 2 6 1 5 4 | 3· 5 3 | 2 3 5 1 6 5 3 2 | 1· 2 1 1

7 6 5 6 1 6) | 5 6 5 3 2 | 2 3 1 1 (2 7 6) | 7 7 3 2 3 7 6 | 5·(1 2 3 5 6) | 3· 5 6 1 | 6 5 4 3 | 3 2 (3 5
十　八　年　　思亲　娘　　　　　　　食难下　咽,

2· 1 2 1 2 3) | 5 5 3 2 3 1 | 1 2 3 1 2 | 3·(2 1 2 3 5) | 2· 3 5 3 5 | 5 6 5 3 5 2 | 2 1 (7 2 | 6· 1 5 4 3 5) |
十八　年　　想亲　娘　　　　　　睡不　安　寝。

6· 1 2 3 1 6 | 6 1 5 5 3 5 | 1 1 5 6 1 6 5 | 5 3　3 2 | 1· 2 5 6 4 3 | 2·(3 1 2) | 6 3 2 3 1 | 6 6 1 5 3 |
十　八　年　　盼娘　亲　恹恹成　病,　　　　十八　年　　惦娘　亲

2· 3 5 6 5 | 4· 5 3 5 2 | 2 1 (7 6 | 5 0 4 3 2 3 5) | 6 6 5 6 1 | 2 3 2 1 6 | 1 5 6 1 6 5 | 3· 5 3 2 1 |
泪湿　衣　襟。　　　　　　　　　十八 年　寻娘亲　跋山涉　水,

稍快

2 2 3 1 6 | 5 6 1 | 2· 3 5 1 | 1 3 5 3 | 2 1 (7 6 | 5· 3 5 3 5 6 | 1) 5　3· 2　1 |
十八年　唤娘亲　不见回　音。　　　　　　　　　思　娘 盼 娘

f

6 1 5 6 1 | 0 6 5 | 3 5 | 2 3 1 | 0 1　2 3 5 | 3 2 3 | (3· 3 3 3
无踪影,　寻娘 唤娘 无回 声。　今日 为娘　重相见,

突慢

3 2 1 2 3 0) | 5 3 5 6 | 1·(1 1 1) | 1 5 3 1 | 6 5 6 | (6 6 7 6 5 | 3 5 6)|
娘 却 是　　黄泉　路 上

屈死的冤魂。

拜别母亲拔剑去，

报仇雪恨祭英灵。

此曲为用女唱男【平词】的音域创作的男【平词】唱段。

昼长夜长愁更长

《庵堂认母》志贞唱段

梦一场。我心想悬梁自尽随你去，苦只苦痴心难把娇儿忘。恨只恨庵堂难把儿扶养，惨只惨血书裹儿弃道旁。分离至今有十六载，不知生死与存亡。倘若是我的儿身未死，有朝也许会亲娘。我的申郎（啊）！你若知娇儿在何处，我求你，我求你夜半前来托一梦。我千言万语对你讲，你为何唇不动来口不张？我的申郎（啊）！

此曲用【平词】改编整理。

十五的月亮为谁圆

《刘海戏金蟾》金蟾、刘海唱段

郁明昆 词
时白林 曲

(金唱)云淡风轻月半圆,
(刘唱)我送金妹把家还。(金唱)双双来到望月桥畔,
(刘唱)慈善寺里钟声传。(金唱)朗朗的钟声入云端,刘海哥伴我把家还。(刘唱)一人行路叹路长,(金唱)刘海哥你伴我回家嫌路短。(刘唱)抬头仰见天上月,低首俯视水中星。(金唱)你可知十五的月亮为谁圆,今夜的星星为谁明?(刘唱)月儿为你圆照你把家还,星星为你明,照你把路行。(金唱)只要是你我月下常相伴,赛过天

此曲为用【平词对板】【彩腔对板】为素材编创的对唱。

敬重哥哥。哥好比薛平贵长街流落,
妹愿做王宝钏相随到那武家坡。

稍慢
女儿家的心腹事怕人看破,想上前难上前

原速
无可奈何。

清早起母亲娘吩咐与我,她叫我送香茶,

侍奉我那保童哥哥。这样的好机会岂能错过,

我不免借送茶试探我的大哥,试探我的大哥。

锦丝袄绣罗裙搭配得真不错,

红绣鞋如弯月步态婆娑。扬州的好水粉

淡呀淡淡的抹,胭脂红轻点染我美如嫦娥。

此曲原唱是女【平词】，在此基础上中部改为【彩腔】，用新的旋律更能表现少女的青春活泼性格。

一见宝童娘气坏

《送香茶》陈氏、宝童唱段

丁俊美 演唱
查瑞和 演唱
徐高生 记谱

$1 = {}^{\flat}E \quad \frac{4}{4}$

(扎多衣)(母唱)一见宝童把娘气坏,骂一声张宝童无知的奴才。曾记得三月三娘把桑采,天气热母女们打坐在后崖。小奴才你在桑园把颈来系,女儿看见娘解囊解救儿下来。带回家祖先堂螟蛉结拜,只当作是娘的亲生子,只缺少十月怀胎。请先生教儿的书,儿你要知道好歹。花费了娘的血汗钱,指望儿成才。

稍快

命小妹送香茶是娘的心爱,

| 1̇ 5 3̂1̇ 3·6 5̂3 | (23) 1̇·6̂ 5 1̇ 6̂ | 1̇·1̇ 5̂ 1̇ 6̂5 5̂3 | 2·1 2·3 6̂5 3̂5 |

顺教儿礼　义，　　　花　费　了　娘的　血汗钱　难道孩儿不　知？

| 2̂ 1 (1̇ 5676 1̇ 6̂) | 5 3̂ 5 6·1̇ 6̂5 | 5 6̂5 1̇ 2·1 2·3 | 1̇ 6̂ 1̇·3̂ 2̂ 6̂ 1 |

命小妹 送香茶　娘的　　好　意，　小妹妹　在圣堂

| 2̂ 1 2̂3 5̂2 3·2̂35 | 2̂ 1 (76 54 3̂ 2̂3) | 1̇ 6̂ 1̇ 2̂ 3 5̂ 6̂5 | 3̂ 5̂ 6̂ 1̇ 2·1 2·3 |

胡作　非　为。　　　　　　你孩儿在圣堂　古人　　来比，

| (2̂3) 5̂ 3̂ 2̂ 5 5̂3 | 1̇ 2̂1 5̂6̂ 1̇ - | 2̂ 1 2̂3 6̂5 3·5 | 2̂3 1 (1̇ 5̂6̂ 1̇ 6̂) |

劝　不醒　她迷心　　人　　总是 要配夫　妻。

| 5 3̂ 5 6·1̇ 6̂5 | 5 6̂5 1·3̂ 2̂ 1· | 5̂·6̂ 1̇·3̂ 2̂ 1· | 5 3̂ 5 1̇ 6̂5 5̂ 3̂5 |

上有天　下有地　祖先　爷　在　位，　儿　要　是　　有　此　事

| 2̂ 1 (5̂1̇ 6̂5̂3̂2̂ 1̂2̂3) | 1̇ 6̂ 1̇ 2̂3 1̂2̂ | 3 - 2̂3̂2̂ 1 | 5̂ 6̂5 4̂3̂ 2·(3̂ | 2̂3̂2̂1 6̂ 1̂ 2̂ -) ‖

身遭　　　　　　　　　天　　雷！

此曲是男、女【平词】的优秀经典唱段，也是教学不可缺少的教本。

容儿说出真情话

《送香茶》陈月英唱段

张 萍 演唱
徐高生 曲

1=F 2/4

(0 02 | 76 5·6 | 43 2343 | 23 5) 0 56 | 1 35 35 | 6 02 126 | 6115 5 (23 | 5·6 43 |
　　　　　　　　　　　　　　　　　　　我的亲　娘　妈　妈，

2·343 5) 56 | 1 06 12 | 3 6 56543 | 32 03 | 2 05 2543 | 21 2 (56 | 1· 27 | 6·165 4543 |
你　不　能　打，

2 03 212) | 5·6 53 | 2 35 35 | 1632 216 | 61 5 (61 | 5555 4443 | 22 07 | 6156 126 |
容儿　说出　真情　话。

5 56) | 22 565 | 3 32 1 | 31 212 | 65· | 33 212 | 126 5 | 6161 2316 | 1 32 216 |
哥哥　勤读　在学　馆，　　母命我给兄　送香　　茶。

5 (5 43 | 2 03 216 | 53 56) | 31 2 35 | 53 2 126 | 5　53 | 32 3232 | 1632 216 |
　　　　　　　　　　在圣堂他　不　看　儿一　眼，

(2317 656) | 05 35 | 6·165 352 | 31· | 51 2 5653 | 5203 216 | 5· (6 | 1·235 216 |
气得女儿我　瞎胡　缠。

5·5 3523) | 55 6156 | 3 32 1 | 52 565 | 53 2 1 | 3523 53 | 2 23 1 | 53 2 1621 |
有心　说句　体己的　话，　他连忙　将儿　赶回

6 5· | 11 35 | 6 65 6 | ♭6·1 23 | 126 5 | 22 55 | 6 53 5⁵3 | 55 3 12 |
家。　儿又　羞又　气，　回家编个　大谎话。只想瞒过　亲娘　妈呀，女儿好把

126 5 | 55 63 | 55 (3 235) | 2·5 71 | 2·(3 2123) | 5·3 231 | 2⁺6 0 | 1·2 43 |
台阶下。要打先打　我呀，　要骂别骂　他。　屈了　哥哥妈吔儿心

2 535 | 6·5 32 | 31· | 51 2 513 | 5232 216 | 5· (6 | 1235 216 | 5 -) ‖
疼,伤了哥　哥　叫儿怎嫁　他？

此曲用【彩腔】音调重新创作。

汲水调

《蓝桥会》蓝玉莲唱段

严凤英 演唱
夏英陶 记谱

花腔小戏专用曲调。

年年有个三月三

《蓝桥会》魏魁元唱段

王少舫 演唱
夏英陶 记谱

此曲为典型的男【平词】。

魏魁元今日就跪在井边

《蓝桥会》魏魁元、蓝玉莲唱段

王少舫、严凤英 演唱
夏 英 陶 记谱

1=♭E 4/4

中速稍慢

(蓝唱)假意儿担水桶回家转，
(魏唱)魏魁元走上前拽住桶环。(蓝唱)拽住了桶环我
屏凉水，(魏唱)打湿蓝衫怎样得干？(蓝唱)打湿了蓝衫有
太阳高照，(魏唱)袖内文章有七八篇。(蓝唱)洒湿了文章
先生你提笔会写，上长街买纸笔墨砚
我奉你的价钱。
只要人好
水也甜，
哪个要你来奉钱？我有一句话
出唇不便，

这是传统的优秀唱段，其中用了较长的【平词】对板。

含泪去到大河头

《砂子岗》杨四伢唱段

严凤英 演唱
徐高生 记谱

$1=\flat E \frac{2}{4}$

(乐谱)

含泪去到大河头,眼看河水向东流。
河水流到大海里,我的眼泪往肚里流。

这是一段较典型的女【彩腔】,以较慢及较平稳的旋律唱出人物悲伤的情感。

百般磨我为何情

《砂子岗》杨四伢唱段

严凤英 演唱
徐高生 记谱

$1=\flat E \frac{2}{4}$

(乐谱)

心中只把婆婆恨,百般磨我为何情?
三餐茶饭不得饱,遍身打得尽是伤痕。
砂子岗上跑得我两腿疼痛,天哪!
但不知娘家人可知情?

严凤英创造性地把男【平词】迈腔上半句和女【平词】迈腔下半句结合,组成新腔哭、散板、导板,为女腔板式的发展做了突出的贡献。此曲由【哭板】、女【八板】【散板】组合而成。

一要买天上三分白

《戏牡丹》吕洞宾、白牡丹唱段

徐高生 改词
时白林、徐高生 编曲

此曲是用【平词】【彩腔】对板等为素材编创的新曲。

一要买姑娘的三分白

《戏牡丹》吕洞宾、白牡丹唱段

徐高生 改词
时白林、徐高生 编曲

1=♭E 2/4

中速

（5.6 4 3 | 2723 5 06 | 7.235 3276 | 53 56）| 22 31 | 2 - | 2 - | 5.6 7 27 |
（加锣鼓花六槌） （吕唱）一 要 买

6.763 5 | 55 6（35 | 66 0 35 | 6.6 66 | 66 66）| 22 3 | 21 1 | 6.1 231 |
姑娘的 一 要 买 姑娘的 三 分

2（6.1 5643 | 2 07 6561）| 2 23 1 | 12 1.265 | 53 （12 | 3.532 1612 | 3）7 67 | 2 2 |
白， 二 要 买 姑娘 的 （白牡丹白）什么？（吕唱）姑娘的 一 点

0 35 61 | 5（5.6 3276 | 5 03 2356）| 1 13 56 | 1 1 （0 35 | 2321 6156）| 1 16 1 |
鲜 红， 三 要 买呀 三 要 买

2 32 76 | 1 0 5 0 | 6121 6 | 0 1 61 | 53 56 | 1 0 35 | 66 0 35 | 66 0 35 |
姑娘 的 颠 倒 挂， 四 要 买 姑 娘 （那个）巧（啊 那个）巧（啊 那个）

2.3 1 6 | 5 656 | 1 3 5 | 35 6 1 | 2.3 1 6 | 5 - | （5.2 35 | 2123 5）|
巧（啊）巧（啊）巧 姑娘的 巧 玲 珑。

5 5 | 0 6 0 5 | 3 1 | 3.5 2 | 5 53 | 2 2 | 7 1 | 2 3 1 |
（白唱）骂 声 道 长 你 好 差， 点 不 到 药 名 点 奴 家。

0 3 0 3 | 2 2 | 1 2 | 6. 1 | 5.（6 | 5676 5676 | 5676 5676 | 5676 5676 |
药 名 不 对 后 堂 转， （吕白）你对呀，你对呀。（童白）对不出来了吧？

清唱 自由地
5 0 0 | 0）5 35 | 6.1 65 352 | 3 0 | 51 2 5643 | 2（03 | 2 01 | 2 03 |
（白唱）他 笑 我 牡 丹 不 如 他。

稍慢
21 61 | 23 43 | 21 61 | 2 03 | 23 43 | 23 43 | 2 0）| 5 6.1 |
（吕白）童儿，将招牌打碎！（童白）是！（白白）且慢！（白唱）脸 不

```
6532 161 | 0 6 5243 | 2(7 65 | 2)5 35 | 2432 1 | 1 3 5 62126 | 5(03 2356 |
```
敷　粉　　三　分　　白，　　　口　不　涂　胭　脂　一　点　鲜　红。

```
5)1 65 | 35 2 3 | 5 53 23 7 | 6·5 3227 | 6·(765 3235 | 6)5 3 5 | 6·(6 66 |
```
八宝　耳　环　　颠（呀么）颠　倒　挂（呀）颠　倒　挂，　　　　　一　双　手

由慢渐快　　　　　　　　　　　　　　　　　　　　　　　　再慢
```
6·765 3235 | 6)5 35 | 6·1 65 | 5 06 53 | 2·3 21 | 22 65 | 51 2 |
```
　　　　　一　双　手　能　织　能　绣　会　写　会　算，能　织　能　绣　会　写　会　算，可　算　得

原速
```
3 23 53 | 2 05 | 2·5 27 | 67656 102 | 35323 5653 | 52 3 216 | 5(35 2761 | 5 0 0 )‖
```
巧　玲　珑　　　　　　　　　巧　玲　珑。

此曲取材于【高腔】【彩腔】【八板】和新【彩腔】的音乐素材重新创作而成。

黑着黑着天色晚
《打豆腐》王小六唱段

丁紫臣　演唱
张庆瑞　记谱

1=♭E 2/4

（花六槌）| 3·3 22 | 656 16 | 5　- |（花一槌）| 3·3 21 | 12　6 |
黑着黑着　天色　晚（那么　哈），　　　　　　小六　收拾　转回

5　16 | 3/4 13 2 2　0 | 2/4 2·3 12 | 26 5 | 656 16 | 5　- ‖
家，小六　收　拾（哎　　嗨嗨咦嗨　嗬嗨）转回　家（那么　哈）。

此段为传统花腔。

头杯酒满满斟
《打豆腐》王小六唱段

彭玉兰　演唱
张庆瑞　记谱

1=♭E 2/4

（花六槌）| 5 53 2·3 | 116 5 | 3 32 12 | 1 2 | 6 5 | 116 |
头杯酒　满满　斟，　保佑　小六　上天（哪）庭，保佑

3/4 1 1 2　0 | 2/4 2·3 12 | 26 5 | 656 16 | 5　- ‖
小　六（哎　　嗨嗨咦嗨　嗬呀）上天　庭（那么　哈）。

此段为传统花腔。

妹妹休讲姑爷贫穷

《何氏劝姑》嫂嫂唱段

丁永泉、潘泽海、严凤英传唱
徐高生记谱整理

$1=\flat E$ $\frac{4}{4}$

（略：此为简谱唱段，含唱词如下）

妹妹休讲姑爷贫穷，有几个贫穷的人细听分明。姜太公他不遇时垂钓算命，老梁濒八十二岁才点花名。三国中汉刘备一贫（啊）如洗，每日里卖（呀）草鞋混度光阴。有一天他卖完草鞋酒店进，酒店里遇到了关张二人。张翼德见刘备生下巧计，暗设圈套谋财害命。店后桃园有一古井，叫人用芦席掩盖几层。醉刘备不知情他井上打盹，见黄龙托此人有九五之尊。张翼德速上前把刘备急忙喊醒他三人在桃园结拜昆

这也是一段较典型成套的女【平词】唱段，从【平词迈腔】【二行】【三行】【落板】来描述故事的情形。

十 劝 姑

《何氏劝姑》嫂嫂唱段

丁永泉、潘泽海、严凤英传唱
徐高生记谱整理

1=♭E 4/4

(0 5 32 1 06 5356 | 1612 3235 2 35 3217 | 2/4 6.123 216 | 4/4 5.6 55 23 53)

（姑白）多谢嫂嫂，不知嫂嫂还有何言再讲？（嫂白）听了——

2 5323 1 | 26 12 6 5. | 1 2 12 6.5 | 26 51 6 5. | 2 53 2 23 1 |

（嫂唱）有忠孝 和仁义 忠孝 仁义 对妹妹说： 做人 要忠孝，

5 3 2 3 1. | 2 53 6 6 5 5 3 | 2.3 52 32 2 12 | 6 5 (25 3276 57) |

为人要仁义， 忠孝 仁义我的 妹 妹 姑，

6 3 5. 6.1 212 | 3 3 3 6 2 5 3 | 2.3 12 6 5 (32 | 1 05 12 32353 216 |

人人 都要 学，

5.6 5 35 23 53) | 55 6 56 31 2 32 | 5 3 2 6 2 12 6 5 (35 23 53) |

切莫嫌 嫂嫂我 言语 啰嗦。

5 3 2 2 3 2 1 | 66 35 2.3 16 | (56) 65 61 3 | 3.5 12 6 5. |

一劝 姑在娘家 孝顺 父 母， 二劝姑 到叶家

5 5 23.22 12 | 6 5 (5 23 53) | 5 35 6.6 53 | 5 23 5 2.3 16 | (56) 5 3 25 3 |

敬重 公婆。 三劝姑 待丈夫要 如水 救火， 四劝姑

26 51 6 5. | 5 3 2 6 2.1 | 6 5 (35 23 53) | 5 3 22 651 | 66 35 2.3 16 |

左邻右舍 莫把 嘴多。 五劝 姑妯娌们 莫要分着你我，

(56) 5.3 25 1 | 26 51 6 5 | 5 53 2 6 1.2 | 6 5 (5 23 53) | 5 53 25 3 32 1 |

六劝姑 好家产 要一手 掌过。 七劝 姑打扫地

5 23 5 2.3 16 | (56) 5 3 25 35 | 3.2 11 2 0 | 5 3 2 6 2.1 | 6 5 (5 23 53) |

等客 来坐， 八劝姑 堂前来了客 妹妹·莫把 眼睃。

5 5 2 3.2 1 2 | 6 5 (5 2 3 5 3) | 3.5 2 2 6 5 1 1 | 2 2 7 6 5 6 7 5 6⁷⁶⁄⁷ | (5 6) 5 3 2 5 3 |
一天　就黑　着。　　　　　　　我的妹妹你本当去厨房里添　火，　　　　裁缝师傅

3 3 2 1 1 2 6 6 | 5 5 3 6 2.1 | 6 5 (1 7 6 5 6 1 2 1 2 3) | 5 3 5 6.6 5 3 | 2 5 3 2 2³²⁄₇ 1 6 |
见我的妹妹走，他把你的　布　落。　　　　　　　　　落姑娘毛蓝布　到还　便可，

(5 6) 5 3 2 5 3 | 3 2.1 6 5. | 3 5 3 3.2 1 2 | 6 5 (5 2 3 5 3) | 5 3 2 2 3 3₂1 |
落姑娘　绸和缎　哪来的许　多？　　　　　　　　　　走东家闹西家

6 5 3 5 2³²⁄₇ 1 6 | (5 6) 6 5 6 1 3 | 2 3 1 2 6 5 5 5 | 5 5 3 2 2.1 | 6 5 (5 2 3 5 3) |
千万　不可，　　结干亲　攀姨妹都是啜吃　啜喝。

1 1 2 6.6 5 3 | 2 5 3 2 2³²⁄₇ 1 6 | (5 6) 2.2 6 5 6 | 2.3 1 2 6 5. | 3 5 2 3 2 2.1 |
众姐妹闲无事把姑娘　看过，　　　　我的妹妹你买不到菜　就宰　鸡鹅。

6 5 (5 2 3 5 3) | 5 3 5 6.6 5 3 | 2 5 3 2 2.3 1 6 | (5 6) 6 5 6 1 3 | 2 3 2 1 1 2.(3 2 5) |
　　　　　倘若是我的妹妹把他们吃　喝，　　当面　奉承姑娘好

5.3 2 5 3 2.1 | 6 5 (5 2 3 4 3 5 3) | 5 3 5 6.6 5 3 | 2 5 3 2 2.3 1 6 | 2/4 X X X |
不知背后如何。　　　　　　倘若是我的妹妹不把他们吃喝，(白)出门骂

4/4 X. X X X X X X | 5.3 2 2 2 6 2.1 | 6 5 (5 2 3 5 3) | 5 3 2 3 5 3 3₂1 | 2.3 1 2 6 5 6 |
几咕龙冬一大堆,(唱)不会做人的家伙。　　　　　平常时妹不可插花戴朵，

6 5 3 5 3 1 2 | 1/4 6.1 | 3 5 | 2 6 | 3 6 | 2 6 | 5 5. | 4/4 5.3 2 6 2.1 | 6 5 (5 2 3 5) |
要戴花除非是(白)过年　过节　看灯　看会　看戏　妹妹.(唱)大家们作乐。

5.3 2 2 6 5 1 | 6 5 3 5 2 1 6 | (5 6) 5 3 2 5 3 | 2.3 1 2 6 5. | 5 5 3 2 5 3.2 1 2 |
正二三月老芥菜多把些柴火，　　　　山脚下　挖瓜墩　多种　些瓜果。

6 5 (5 2 3 5 3) | 5 3 2 2 3 3₂1 | 6 6 3 5 2 1 6 | 6.5 3 5 3 1 2 | 5.3 2 2 2 2 1 2 |
　　　　　四五六月麦黄着把麦　来割，苋菜地里栽大椒　葫瓜北瓜黄瓜丝瓜

2 2 6 5 5.6 6 0 | 5 2 3 5 3 2.1 | 6 5 (5 2 3 5 3) | 5 3 5 5 6.6 5 5 3 | 5 2 3 5 2.3 1 6 |
豇豆,妹妹我的姑记着多栽几路茄棵。　　　　　　七八九月混混搭搭　容易　得过，

此段【女平词】是唱功段,大段的词连唱带说,把故事、人物剖析得淋漓尽致,是老艺人留下的宝贵财富。

一根棍子一把琴

《瞎子算命》瞎子唱段

王自诚 词
陈礼旺 曲

1=♭E 3/4

行板

一根棍子一把琴(哪),会掐八字会算命。

我说别人是说得神(哪),一算自己头就(哦)昏啰。

有人算命真相信(哪),不知我是照书行。我算别人千千万(哪),(白)说穿了一句话,为的是啊——

算我自己一条(啊)命(哪)。

此曲是用【花腔】【彩腔】重新编创的新曲。

四哥哥你心中人长得什么样

《拜年》余老四、张二女唱段

何成结 词
陈儒天 曲

1 = E 2/4

(0 0 6123 | 5·3 2 35 | 5232 1 | 5 6 12 | 53 2· | 5·3 2 35 | 5232 1 | 5 6 12

5·3 23 6 | 5·55 6565) ‖: 25 5 32 | 321 2 | 5·3 2 16 | 5 56 1 | 5 2 7·6 | 72 5 6 |

(张唱)四哥哥你 心中人 长的什么 样(啊), (余唱)我有心 拿 妹妹
(张唱)托媒人(呀) 说一个 说办你就 办(哪), (余唱)心中人 只有一个

6·13 5 61 23 | 1 16 5 :‖ 25 5 3·2 | 321 2 | 5 53 2 16 | 5 56 1 | 7·2 32 | 72 5 6 |

拿妹妹做个比 方啊。(张唱)做比方(啊) 四哥哥 请你 快快 讲啊, (余唱)讲得不好 怕 妹妹
媒人她怎的知 详啊。

6·13 5 61 23 | 1 16 5 | 5·3 2 16 | 6 5 6 1 | 5·3 2 16 | 5 6 0 | 6·1 61 23 | 1 23 6 |

怕妹妹对我翻 腔啊。(张唱)讲得好来 只管 讲, 讲得不 好(哇) 有 妹妹 包 涵。

　　　　　　　　　　　　　　　　　　　　　　　　　　　　　　　　(3532 123)　　　　　　(1232 10)
5 - | (1·653 6532 | 5321 3216 | 5·55 65) | 22 3 | 3 - | 2·532 1 | 1· 1 |

(余唱)有妹 妹 包 涵 我

　　　　　　　　　　　　　　　　　　　(2325 61 2)　　　　　(1217 1217 |
1·3 61 | 6 5· | 61 2 | 1561 5 | 61 61 231 | 2 - | 1·1 231 | 1 - |

大 胆地讲, 心腹话用哑语 向妹妹来 谈。 妹妹有个

10)
0 2 35 | 6·(7 65 6) | 6 2 32 | 76 1 | 2·6 76 | 5·(6 765) | 61 3 | 2 23 1 |

积谷 仓, 积谷 仓内 装呀装着 粮。 余老 四 挑稻箩

1·2 65 | 5 61 | 2· 3 | 1·2 56 | (1235 2317 | 6·5 356) | 0 561 | 2·5 32 |

仓 门 来站, 望妹妹 开仓

1 - | 6·1 61 | 31 | 2 32 216 | 5 - | 5 676 5·3 | 2 53 31 | 23 2 (53

门 搭救我的饥 荒。 (张唱)毛毛谷 儿倒有几 担(哪),

自言自语抖似筛糠。他不肯说真情我也不讲，装作不知逗他玩玩。四哥哥你怕冷抖成这样？正月里天寒冷衣裳太单。进房去端火盆与哥哥取暖，

(余唱)我浑身似火烧喉咙发干。说不清道不明我无法可想，(张唱)四哥哥接火盆抵御风寒。(余唱)我不冷要什么火盆来取暖？

突慢一倍 **深情地**

啊，啊，(余唱)我该死我有罪让妹妹烫伤。

(张唱)张二女手未烫心里发烫，(余唱)

此段唱腔建立在【彩腔】【彩腔对板】【平词】等腔系的基础上，吸取了采茶调某些特性音调编创而成。

见赵郎哭得我昏迷不醒

《喜荣归》崔秀英唱段

移植剧本词
徐高生曲

此段是由【哭板】【八板】【二行】【彩腔】【平词】音调改编而成。

上前逮住赵郎手

《喜荣归》崔秀英、崔母、赵庭玉唱段

移植剧本词
徐高生曲

1=♭E 2/4

【双板】

(5652 35 | 23 1) | 5 5 | 6 5 | 3 1 | 3·5 2 | 5 53 | 2 2 |
(英唱)上 前 逮 住 赵 郎 手， 妻 子 言 来

1 32 | 2 1 2 6· | (5·2 35 | 3212 6) | 32 35 | 2·3 1 | 26 51 | 6· 5 |
听 分 明。 自 古 嫁 一 夫 随 一 夫，

5 3 | 5 6 | 5 | 3 53 | 23 1 | (1·2 35 | 23 21 | 6161 23 | 16 5) |
说 什 么 富 贵 与 贫 穷。

5 5 | 6 5 | 3 1 | 53 5 | 2 (5 35 | 2321 2) | 05 03 | 2 2 |
明 明 知 道 故 意 问， 开 言 尊 声

7· 1 | 1 (232 10) | 03 03 | 2 2 | 1 2 | 6· 5 | 3 2 | 07 6 |
老 母 亲。 当 初 成 婚 凭 何 证，(赵唱)现 有 文 约

5 7 | 7·2 6 | 3/4 5·5 35 | 6 2/4 3 6·1 | 3 2 | 3/4 5·3 22 | 3 2/4 1 | 3 2 |
作 为 凭。(母唱)要 退 要 退 偏 要 退，(英唱)不 能 不 能 万 不

2 1 2 6· | 5 53 | 2 2 | 1 2 | 6· 5 (676 | 5) 5 35 | 6·1 | 5 0 |
能。(母唱)退 亲 文 约 要 他 写，(英唱)要 想 退 亲

3 5 | 23 1 | (英唱) 5 55 | 6 5 | 3 1 | 2 5 35 | 2 2 | 7 1 |
就 不 行。(母唱)我 养 的 女 儿 我 做 主,(英唱)孩 儿 有 言 禀 娘

23 1 | 03 05 | 2 2 | 1 2 | 6· (765 66) | 05 35 | 6·1 5 | 6 0 |
亲。 他 家 虽 穷 我 情 愿， 老 母 亲 错 打 了

3 5 | 1 0 | 4/4 535 661 | 65 55 | 31 2 | 5·3 | 3/4 2 32 | 1 (235 216 | 2/4 5·6 55 |
定 盘 心。(母唱)叫 崔 平 与 我 把 他 赶 出 去，

2 3 5) | 5 5 3 | 6̆5 5 3 | 3 2 (3 2 5 | 6561 2123) | 5 6̆5 3 1 | 2·3 1 2 | 3 — |
(英唱)大胆 的 奴 才　　　　　　　　　　　　敢

2 3̆2 1 | 5 6̆5 3̆5 | 2· (3 | 2321 6561 | 2 0 1 2123) | 2 7̆ 2 | 3 5̆ 3 2 | 2 2̆ 5 |
胡 为！　　　　　　　　　　　　　　　(赵唱)辞别 小 姐 出 家

6·7̆ 1 | 7̆ (2 3 5 3276 | 5·6 5 5 | 2343 5) | 1 2 3 2 1 2 | 6̆5· | 5 5̆3 2 |
门，　　　　　　　　　　　(英唱)赵 郎　(啊)　　我 随 你

6̆6 2̆1 2 | 6̆5· (1 7 | 6561 2123) | 5 6̆5 3 1 | 2·3 1 2 | 3 — | 2 3̆2 1 |
长 街 乞　讨　　　　　　　　决 不 嫌　　　　　　　　　你

1 5̆6 1 | 3̆2 23212 | 6· (7 | 6̆5 3 5 | 6 0 1·7̆ | 6725 3276 | 5·6 5 5 |
贫。

转 1 = ♭B（前 5 = 后 1）

2 3 5) | 5̆3 5 | 6 6̆ 5 4 | 3·5 6̆1 | 5·6̆ 4 3 | 2̆3 2 1 2 | 0 5̆3 2 | 1·2̆ 3̆5 |
(赵唱)小姐　果然　是 真 心，　他 把 真 情 看 得

2̆3 1 | 1 2 | 0 6̆5 4 | 3·2̆ 1 2 | 3·(2123) | 5̆3 5 | 6̆5 3 5 | 2 1 (5̆1 |
深。 小 姐　休 要 泪 纷 纷，　　刹 时　来 了

6532 1 2 3) | 1̆6 1 | 2·3̆ 1 2 | 3 — | 2 3̆2 1 | 5 6̆5 3 1 | 2 (3̆21 6̆1 | 2 —)‖
报　　　　　　　　录　人。

此曲是由【八板】【平词】改编而成。

有心儿门半敞

《私情记》张二妹、佘德春及帮腔唱段

戴金和 词
石天明 曲

1=♭E 2/4
慢板

(6·1 53 | 2 35 12 7 | 6 0 01 | 6123 216 | 5 -) 5 5 5 6 53 | 5323 1 | 6123 2365 |
(领唱)有心儿门半　　敞，(帮唱)等哥 进卧

1 2 6 5 | 5 5 5 1653 | 5323 1 | 5 535 6123 | 1 2 6 5 | 5 31 65 3 | 5323 1 | 3 35 6123 |
房。(领唱)油灯儿闪闪 亮，(帮唱)满屋 亮堂 堂。(领唱)撩开了青纱 帐，(帮唱)帐勾 挂两

2 1 6 5 | 5 5 5 1653 | 5323 1 | 2 2 3 2365 | 1 2 6 5 | 5 56 1612 | 5323 1 | 6 61 2 35 |
旁。(领唱)揭开了红绫 被，(帮唱)一阵 女花 香。(领唱)一对 鸳鸯 枕，(帮唱)可惜 不成

2 1 6 5 | 5316 6553 | 5323 1 | 5 35 6217 | 66 01 | 6·1 6553 | 5 - (1612 3235 |
双。(领唱)伸手摸一 把，(帮唱)空了 半边 床啊。

21232 1 07 | 6123 2761 | 5 -) | 5·5 35 6 5652 | 3·(2 123) | 5 61 5643 | ³2·3 1243 |
(张唱)春风吹 来我的 哥　　　鹊桥上 过，

2·(1 612) | 6 6 12 3 2317 | 6·(3 57) | 6 6 2 6 | 1·7 656 | 5 (6561) | 2 5 4 5 |
(佘唱)月色照 亮我的 妹　　飘过银 河。(张唱)哥刚露

6·6 5 45 | 6·(7 656) | 5·6 5 3 | 2·5 352 | 1·(7 651) | 2 2 5617 | 6·6 5635 | 6 (56) |
脸他又 往　云彩 里 躲，(佘唱)妹刚露 脸她又 进

1·6 1 1 | 6·1 653 | 5· (17 | 6123 216 | 5 6123) | 5 5 ⁶13 | 5 5653 | 2 - |
粼　粼的碧 波。(张唱)一日不 见 亲滴滴的 哥

2·3 5 65 | ⁵3·21 | 6 6 216 | 5 5356 | 1 - | 6·1 23 | 12 65 | 5 5 6532 |
相思落 泪，(佘唱)两日不 见 亲滴滴的 妹　心似刀 割。(张唱)三日不

1·6 123 5 | 2 - | 2·5 3 2 | 276 5327 | 6 - | 2·3 12 | 7 7656 | 7 - |
见 亲滴滴的 哥　双眼望 穿，(佘唱)四日不 见 亲滴滴的 妹

传统戏古装戏部分

黄梅戏中对唱是剧种特色，很有代表性。开头的一人领唱众人和更是保留了黄梅戏早期的演出形式。这里的【彩腔】对板、【花腔】对板因有五字句、十一字句和十三字句长短不同，因而自然形成的乐句之长短也不同。

花园独叹

《百花赠剑》百花公主唱段

邓新生 词
陈儒天 曲

1=E 2/4

安静、优雅

溶溶月色照梅亭，脉脉幽情心难平。亭空园静人已去，满腹惆怅暗思忖。那海生气宇轩昂仪容英俊，为什么一见他一见他思绪难宁？都只为春情一点心波动，惹下这倦倦

此曲由【平词】【彩腔】等素材重新创作而成。

一炷香深深拜

《张春郎削发》双娇唱段

丁式平 词
石天明 曲

1=♭B 2/4

慢板 虔诚地

(3535 6561 | 5653 2·3 | 535 035 | 6561 3523 | 16 1 23 | 1 6123) | 53 5 35 |
　　　　　　　　　　　　　　　　　　　　　　　　　　　　　　　　　　一　炷
　　　　　　　　　　　　　　　　　　　　　　　　　　　　　　　　　　二 炷 三 炷

65 6 (56 | 1·3 231 | 3235 6) | 23 2761 | 535 6 5· (35 | 6165 3523 | 5·1 235) |
香　　　　　　　　　　　　　　深　深　拜，
香　　　　　　　　　　　　　　连　连　拜，

16 1 65 | 32 3 (35 | 1·7 61 | 5652 3) | 5·6 5643 | 21 2 3 2· (12 | 3235 6561 |
袅　袅　　青　烟　　　　　　　　　　　绕　莲　　　台。
双　娇　　虔　诚　　　　　　　　　　　诉　心　　　声。

5612 6535 | 2·3 212) | 3·5 1 2 | 35 3 2 3 (65 | 3532 | 1612 3) | 5 2 3432 | 16 1 2 |
　　　　　　　　　去 岁 曾 许　愿，　　　　　　　　　　　今 朝 得 和　谐。
　　　　　　　　　未 睹 夫 容　面，　　　　　　　　　　　几 番 入 梦　来。

1.
1 (1·7 5612 | 6532 1) | 5·6 35 | 6275 6 (6765 356) | 0 1 6 | 5·6 562 | 35 3· |
　　　　　　　　　　　春 郎 名声 传 四 海，　　　　　　　佛 祖 慈 悲

5 61 6532 | 53 5 6 | 52 3432 | 16 1 2̆ | 1 - ‖
2.
7·6 5327 | 6· (5 356) | 5·6 35 |
巧　安　排，　巧　安　排。　　　　　　　　　　　　保 佑 她，　貌 似 潘 安

6275 6 | (6765 356) | 1̇3 56 | 16̇1 (561) | 0 1 6 | 5·6 562 | 35 3· | 5 65 6532 |
惹 人 爱，　　　　　　保 佑 他，　　　　心 领 神 会 早 回

稍自由

53 5 6 | 52 3432 | 16 1 2 | 1 - | 27 6356 | 1̇2 1 2̆ | 1̇ - |
来，　早 回 来，　　　　　　　　　　　早 回 来。

rit.

(3535 6561 | 5653 2·3 | 535 035 | 6165 3532 | 1 1̇2 7656 | 1̇ -)‖

此段用的以"撒帐调"为素材，做了较大的改动。

\frown
| 1 2 7 6 | 5 - - | 3 5 6 | 1 1 - | 2 2 7 5 | 6 - - | 3 2 3 | 5· 3 5 6 |

桃　　花。　　乌黑的 头发　油光　光，　苗条的 身

| 1 - - | 3 6 1 | 2/4 2·(2 2 2 | 2356 3216 | 2 0 0 32 | 1.235 2761 | 5 -) | 6.1 2 3 |

材　　别样　佳。　　　　　　　　　　　　　　开言只把

稍慢
| 1 6 2 6 | 5 6 1 | 2· 3 | 1 2 2 1 6 | (1.235 2317 | 6 1 5 6) | 5.6 2 7 | 6 - |

大　姐　问，　　　　　　　　　　　　却　为　何

原速　　　　稍慢　　　原速
| 1 1 3 | 2·3 1 0 | 1 3 5 6 1 | ³2·3 2 1 6 | 5· (6 | 1.235 2761 | 5 6123) | 5 5 6 5 |

你男人不 忙女人 忙?　　　　　　　　　　　(村唱)有来无往

| 3·6 5 6 3 | 2·(3 2356) | 5 3 2 1 | 6·1 2376 | 5·(6 5612) | 3·5 2 3 1 | 2 5 6 2 3 7 | 6(35 2357) |

非　礼　也，　尊声大哥 听端　　详。　夫婿娘家 帮岳 丈，

| 1 6 1 2 3 | 2·7 651 | 1 6 5 3 | 5 2 3 216 | 5(53 216 | 5 61 2123) | 1 1 1 2 3 | 2 3 7 6 |

家 中 活计奴　承　当。　　　　　　　　你也是一个 男子汉，

稍慢　　　　　　　　　　　　　　　　原速　　　　　　　稍慢
| 2·3 5 6 | 5 3· | 5 3 2365 | 1 - | 1.2 3 5 1 | 2 0 0 | 1.2 3 5 | 2 3 5 6 5 6 |

却　为何　无事闲　游 挺清　闲，　无事闲游 挺清

| 1 0 3 2 1 6 | 5· 5(1 2 3 | 5.555 6156 | 4 0 6 5 3 2 | 7·2 3 5 3276 | 5 5 6 #4 3 | 2723 53) |

闲?

转1=♭B(前5=后1)
4/4 | 553 565 0 | 5 65 31 2123 | 1 1 6 13 23 1 0 | 2·3 565 025 32 |

(乾唱)小小　村姑 舌如 簧，　问得　孤王　口难

| 2 1 (1̇2 6532 1) | 2/4 2·3 12 32 3 | 0 3 2 3 | 5·6 5 3 | 2 0 5 3 | 2 32 7656 |

张。　　　　　　　幸亏无人 来听见，不然 颜面 全丢 光。

原速　　　　　　　　　　　　　　　　　　　　　转1=♭E(前1=后5)
| 1· (2 | 4·5 61 | 56 654 | 5·6 542 | 1 12) | 22 3 | 21 6 | 1·2 31 |

　　　　　　　　　　　　　　　　　方才　大姐　问得

简谱略

这首欢快、风趣的唱腔，基调为黄梅戏的【彩腔】【平词】，其中 $\frac{3}{4}$ 节奏的部分虽是新创的，但仍不失黄梅戏的风格。

听我击鼓叫你的魂消

《击鼓骂曹》祢衡唱段

高德生 词
马继敏 曲

1=B 2/4
♩=60

(1̇·2 65 | 35 65 1̇ | 5̇ -) ‖ 2·3 12 53 (123) 2·3 127 6· (1̇ 5 7 6 -)
　　　　　　　　　　　　谗　臣　　　　　曹　操

3 5 6 7 - 6· 1̇ 5 6 5· | 2/4 (1̇·2 76 56 1̇) | 35323 5·3 2317 6 | 1·2 35 565 453 |
谋汉朝，　　　　　　　　　　　　　　上　欺　天　下　下　压　群

2 1 (56 | 1̇·1̇1̇3 2317 | 6· 56 | 1̇·1̇1̇2 6152 | 3· 17 | 66 076 | 55 023 | 5·652 3432 |
僚。

1·6 5612) | 1 16 12 | 3 23 5 65 | 3·532 12 | 3 (1̇ 65 | 3612 3) | 05 32 | 1·3 2317 |
　　　　　　我有　心 替 主 爷　把　贼 扫，　　　　　　　　　手　中　缺

6 - | 32 3 235 | 5 - | 5 - | 06 432 | 1·2 35 | 2 35 2317 | 6·76 56 |
少　　　杀

6 16 12 | 36 43 | 2 532 | 1· (3̇2 | 1̇·265 3521 | 3· 5 | 2·356 352 | 1·6 5612) |
杀　人 的 刀。

3·6 5 | 6·(2̇ 76 | 5627 6) | 1·6 12 | 3 23 55 | 0 65 12 | 35 23 | (3·532 123) |
我　本 是　　　　　天 下 名士 才华 出众 非 自 欺，

2·3 53 | 2·3 2317 | 6 - | 5 35 65 6 | 0 76 5643 | 5· (56 | 1̇·265 3236 | 5·1 235) |
安　帮　定　国　有　略　韬。

1 21 65 | 1·2 3233 | (3·56 1 523) | 2· 3 | 127 | 6·(5 35 6) | 1·6 123 | 06 5 |
谁知　曹操 说 我是　　　梦　颠　倒，　辱为 鼓吏 为 贼

3 23 55 | 1·6 123 | 0 65 35 | 2 1 (76 | 5356 1̇ 6) | 1 21 65 | 3·2 35 | 53 21 |
饮酒 欢乐 做　　苦　劳。　　　　　　昔日　姜 尚　运衰　渭河

一串新鞋寄深情

《一串鞋》玉秀唱段

汪宏垣 词
吴春生 曲

端 阳 歌

《春香传》女声合唱

庄 志 词
时白林 曲

$1=♭D \frac{4}{4}$

小快板 优美热情地

五月端阳 五月端阳,
今天出闺房 今天见阳光,

布谷声声催, 农夫插秧忙,
你执蒲舞, 我把秋千荡,

姑娘露笑容, 对镜梳妆忙。
金箔发簪, 随风飘荡。

mf

一年一度人生难忘,

但愿终生永度端阳。

《春香传》创作于1954年,由安徽省黄梅戏剧团根据上海越剧院演出本移植。该剧是黄梅戏发展史上第一次进行全面剧种音乐改革(简称"音改")的大戏。作曲为时白林、王文治、方绍墀。《端阳歌》是第一场中广寒楼前少女们边歌边舞的一首女声二部合唱,旋律富有民歌色彩,调式采用黄梅戏花腔中较常见的羽调式。

阵阵寒风透罗绡

《桃花扇》李春香唱段

陆洪非 词
时白林 曲

1 = F 2/4

慢板 ♩=68 凄楚、哀怨地

罗衾乍暖惊好梦，阮贼逐郎远方逃。郎去江北音讯渺，浓情怎能一旦抛？我也曾桃叶渡边将他等，我也曾燕子矶头等过几遭。我也曾问过南来雁，鸿雁也不把不把信来捎（哇）。可恨相府恶奴到，逼我毁去了如花貌，如花貌。可怜妈妈去代嫁，替我挡灾把祸消。她为我做了柳絮

（乐谱）

随风飘，她为我　　　　　做了落花

逐浪高。

妈妈　恩情　何时　报，

弹　断　铁弦　恨难　消。不是　夕阳　把那

杜　鹃　照，　　　　　是我　脸上　桃

花　　　　作那　红雨　抛。

摇板
恩爱仇恨

全　　在　心头　绕，

腮　边　红泪

赛过了春　潮！

这首李香君的大段咏唱，是用【平词】【彩腔】【阴司腔】【火攻】等腔体为基础编创的"成套唱腔"，其中的【摇板】是借鉴了板腔体剧种的板式新创的摇板。该段人物情感、心绪的起伏均较大。

你遇国祸与家难

《宝英传》韩宝英及女声帮腔唱段

陆洪非 词
时白林 曲

$1=\flat B$ $\frac{2}{4}$

中慢板 无限深情地

这段唱腔是把【男平词】的乐汇特征与目连戏、徽剧中【青阳腔】的某些音调结合在一起的新腔。约在半个多世纪之前，"三打七唱"阶段的黄梅戏，除锣鼓伴奏外，还用人声帮腔。自从加进了旋律乐器后，帮腔逐渐废除。齐唱的形式不能代替帮腔，这里又重新使用了帮腔这一传统形式。

为扩大黄梅戏唱腔的表现范围，这里还多次使用了临时离调的手法，并将女腔主调由常用的 E 宫改为 B 宫，形成一首女腔反调。

这首唱腔是用【男平词】的音调，参考北方某些戏曲的板式，尝试创作的一种"咏叙"型的新腔。改编后的唱腔，在板式结构上有新意，曲调上也具有一定的黄梅戏特色。

行前求夫儿名赐

《罗帕记》陈赛金、王科举唱段

金芝、苏浙、李建庆、乔志良 词
时白林 曲

1=♭E 4/4
慢板 深情地

(陈唱)可记得 去岁新婚花前语，(王唱)声声祝愿果成真。(陈唱)一年桃树已结实，(王唱)愿妻早日产麒麟。(陈唱)行前求夫儿名赐，(王唱)但愿得九龙九凤一胎生。

《罗帕记》是黄梅戏的传统剧目，20世纪60年代初，经整理改编后已成为黄梅戏经常上演的保留剧目之一，与《天仙配》《女驸马》一起被戏誉为"老三篇"。该唱段是以主腔中的【平词】【对板】和【彩腔】为素材编创的一首【对板】。

三 劝

《罗帕记》陈赛金、王科举唱段

金芝、苏浙、李建庆、乔志良 词
时　白　林 曲

1=♭E 2/4

中慢 压抑、柔情

(1 12 53 | 2 32 7 | 6 56 126 | 5 -) | 5 53 6̇ 65 | 6̇ 3 23213 | 2·(3 2 5) | 2·3 5 3 5 |
(陈唱)我 劝　　　夫　君　　莫

0 6̇1 35 2̇³ | 2̇³ 1 (2 | 7·2 7276 | 5765 1) | 5̇ 5 3 2 | 2 5 3 2 | 7̇ - | 7̇ ∨ 5·3 |
轻　举，　　　　　　　　　　　一　错　千　古　恨

2·3 2 7 | 6̇² ² 1 6 | 6 5 (6 | 7 5 | 2·532 2765 | 3576 5) | 1 1̇ 6̇ 1̇ | 2·5 3 2 |
恨　难　平。　　　　　　　　　　　　难 道 你　真 忘 了

7̇ 6 5 6 | 7627 6 | 2 23 1 2 | 66 1 53 | 56 1 65 #4 | 5·(6) | 7 6 7 | 2̇ 2 7 6 |
妻 子 情　意？　忘 掉 了　我 对 你　体 贴 温 存，　忘 掉 了　寒 夜 为 你

5·6 2 7 | 6̇ - | 2·5 3 2 | 1̇ - | 5 6 1 53 | 5 2 2 53 | 2 6 1 1̇ | 6 5 |
衣　衫　绣，　忘 掉 了　伴 你　读　书　到　三　更，

5 53 2 5 | 3 3 2 1 | 2·5 3 2 | 7̇ ∨ 7 6 | 5·6 2 7 | 6 6 1 | 2·3 5 1 3 | 2̇ - |
陪 你　闺 中　解 愁　闷。你 全 忘　记　了，我 的 郎 君 呀！

2 5 6 1̇ 6 5 | 6̇ 3 2 1 | 2 53 2527 | 6 - | p 7 6 7 | 2̇ 2 7 6 | 5· 6 | 1·2 5 6 |
妻死　妻走 有 谁 来　嘘 寒　问　暖　慰 我 夫 君

f 3·2 1253 | 2 0 0 53 | 2·3 2 7 | 6 126 | 5·(7 | 6 1 | 2 0 3 | 快 1/4 2·1 | 6 1 |
做　知　音？

愤慨地
2 2) | 6 | 6 3 | 2·(3 | 2 2 | 2 5 | 4 3 | 2 31 | 2) | 0 1 | 6 1 |
(王唱)贱　人！　　　　　　　　　　　　　　　　　　　　　　　贱　人

5 | 5 | 0 1 | 6 1 | 2 | 2 | 0 2 | 2 3 | 1 | 2 | 1 5 | 6 |
好 比　盆 中　水，　泼 了　一 盆 又　一

明明是娼妇孕，这孽种并非是王家根。（陈唱）三劝夫君细查询，一错千古一错千古恨难平。柴房马屋借一角，暂在你王家容我安身。一来生下怀中子，夫君哪二要等水落石出见真情。

（王唱）我看她泪如泉涌心不忍，我见她泣诉哀求也伤情。看在一年夫妻份，倒不如应她哀诉

此曲之"一劝"、"二劝"是根据【主调】与【花腔】中的女腔徵调诸腔改编的,"三劝"是把【女平词】和【高腔】糅合在一起改编的;男腔的两处 $\frac{1}{4}$ 拍部分是根据【火攻】改编的,最后的 $\frac{4}{4}$ 拍部分是【男平词】。

三 托

《罗帕记》陈赛金、男女声帮腔唱段

金芝、苏浙、李建庆、乔志良 词
时 白 林 曲

1=♭A 2/4

中速 深沉、怅惘地

(1.2 35 | 2 1 6 | 5 -)| ⅲ 5 5 | 6 1 1.2 - | 2/4 1. 6 | 1.2 3̇ 3 | 2.3 1 6 |
　　　　　　　　　　　　　　　　千般　希望　寄　寄　儿

5 6 1 6 5 4 | 5. (6 | 1.6 2 3 2 | 1.2 6 5 | 4 5 6 1 | 5 5 6)| 1 2̇ 2 | 2 6 5.3 |
身，　　　　　　　　　　　　　　　　　　　　　　托 过　怀中子，

3.2 1 1 | 2. 0 | 5 1̇ 1 | 6 5. | 1 5 | 1 1 6 | 1 2̇ 2 | 2 6 5 3 | 5 3 2 1 2 5 3 |
交过娘的 心。　幼 子　全靠　勤　照应，　冷 热　适应　茶　饭

2. (3 | 5 3 5 6 | 1 2 | 5.1 6 5 | 4 - | 3.5 1 2 | 6 5 4 3 | 2 3 2 1 2 1 |
清。

2 -)| ⅲ 2 2 | 5 3 5 5. | 2/4 1. 6 | 1.2 3 5 3 | 2.3 1 6 | 5 6 1 6 5 4 | 5. (6 |
　　　　千般　希望　寄　寄　儿　　　身，

1 6 2 3 2 | 1.2 6 5 | 4 5 6 1 | 5 5 6)| 1 2̇ 2 | 2 6 5.3 | 3.2 1 1 | 2. 0 |
　　　　　　　　　　　　　　　　托 过　怀中子，交过娘的 心。

2̇ 2. 3 | 2̇ 1. | 1 5.3 | 6.1 5 | 3.5 1 2̇ 1 | 6 5. | 3.2 1 1 | 2 - |
一待　姣儿　成人后，　要拜　名师　读 书 文。

5.3 5 6 | 1 1. | 2.7 6 5 | 6 - | 5.6 1 2 | 6 1 5 3 | 5. (6 | 5 2 3 6 |
姣儿　若得　功名就，　才能　为娘　把冤 伸。

5. 6 | 1.2 1 7 | 6. 7 | 6.1 2 3 | 1. 2̇ 7 6 | 5 -)| ⅲ 1 6 1 | 1.2 3̇ 3 |
　　　　　　　　　　　　　　　　　　　　　　　千般希

2̇ - | 2/4 1. 6 | 1.2 3 5 3 | 2.3 1 6 | 5 6 1 6 5 4 | 5 - | 2̇ 2 3 1 | 2.3 1 |
望　寄　寄　儿　　身，　接过怀中子，

传统戏古装戏部分

5 6̲ 1̲̇ | 6̲ 5̲ 3̲ | 2 - | 1̇ 1̇ | 2̇ 1̇· | 1̇ 5·3 | 6̲·1̇ 5 | 3·5 1̇ 2̇̂ |

交过 娘的 心。 亲 娘 对儿 当疼 爱， 更要

6 5· | 3̲·2̲ 1̲1̲ 2̇̂ | 2 - | 5̲3̲ 5̲7̲ | 6 6· | 2̇·3̇ 2̇7 | 6 5̲6̲ |

严教 儿 成 人。 倘若 姣儿 不 成 器， 为娘

帮腔 ———— 慢

1̇ - | 2̇·2̇ 3̇3̇ | 2̇3̇ 1̇ | 5̲·6̲ 1̇2̂ | 6̲ 5·| 5̲ 3̲2̲ 1̲2̲5̲3̲ | 2̇ - ||

的 千般 心愿 化灰 尘， 万 种 冤情 海底 沉。

　　此曲是以【阴司腔】为基础，吸收了【高腔】元素改编而成。为增强曲调的深沉凄楚，选择了黄梅戏【主调】唱腔中罕用的商调式。

望你望到谷登场

《梁山伯与祝英台》梁山伯、祝英台唱段

金 芝 词
时白林 曲

1=D 2/4 中速 ♩=60

(祝唱)望你望到谷登场，秋风扬散米和糠。你我好比糠和米，从此分离各一方。

(祝唱)七月七日鹊桥会，牛郎不来织女悲。过了佳期无来日，断了鹊桥百鸟飞。

转1=A（前3=后6） ♩=72

(梁唱)那日送你一路把我诓，今日你又来打比方。这一回梁兄不上当，扬去糠皮米更香。

(梁唱)七夕不会中秋会，月圆人圆更醉心扉。你托身自许小九妹，喜鹊飞来登红梅，登红梅。

转1=D（前4=后1）

此曲系新编创的【对板】。

本唱段的开始两句是吸收了北方剧种的音调编创的，后边是用黄梅戏的音调新编创的【数板】，或称【流水板】。

这边唱来那边和

《刘三姐》刘三姐、老渔翁唱段

广西歌剧本 词
时 白 林 曲

1=F 2/4

自由、辽阔地

(刘)唱山歌(来 哟)
唱山歌，这边唱(来)那边和。唱歌好比春江水，不怕滩险弯又多。

有节奏地

唱歌好，树木招手鸟来和。江心鲤鱼跳出水，要和三姐对山歌。
莫夸我，画眉取笑小阳雀。黄嘴嫩鸟才学唱，绒毛鸭子初下河。

(老唱)要我唱，我就唱，牙齿不全口漏风。我若开口唱一句，虾公鱼仔都脸红。

《刘三姐》是从广西古装歌剧本移植过来的，原剧中包含了很多广西民歌。黄梅戏是从民间歌舞发展起来的戏曲,迄今仍保留着民歌色彩很浓的【花腔】。《刘三姐》除用了【花腔】外，还尝试吸收了大量民歌作为联曲体运用。这段唱腔是根据黄梅"采茶戏"的【女慢花腔】（又名【花鼓腔】）和黄梅戏的【五月龙船调】【彩腔】等创编的新腔。

我有山歌万万千

《刘三姐》刘三姐唱段

广西歌剧本 词
时白林 曲

1=E 2/4

(2.312 52 | 10 1265 | 4.545 126) | 5 6561) ‖: 2 2 3 6 | 5632 5 | 5632 1 65 |
　　　　　　　　　　　　　　　　　　　　　　　一 把　　芝 麻　　撒 上
　　　　　　　　　　　　　　　　　　　　　　　真 好　　笑 来　　真 好

1 2· | 5 53 2321 | 65 1 | 4.5 126 | 5 - | 1 1265 | 2 2· |
天，　我 有　　　山 歌　万 万　　千。　　　唱 到　　京 城
笑，　关 公　　　面 前　耍 大　　刀。　　　我 们　　不 把

2.521 6545 | 6 - | 5 53 2321 | 65 1 | 4.5 16 | 5· (61 | 5.653 2321 |
打 回　转，　　回 来　　还 唱　十 来　年。
五 谷　种，　　要 你

6156 1.65 | 4.545 126 | 5 6561) :‖ 65 123 | 4.5 614 | 5 - ‖
　　　　　　　　　　　　　　　　饿 得　硬 条　条。

这是一首模仿民歌体的新编唱腔。

头戴珠冠

《打金枝》金枝唱段

山西晋剧演出本 词
方 绍 墀 曲

1 = C 2/4

中板 故作端庄地

(此处为简谱唱段，略去音符)

头戴珠冠压鬓齐，身穿八宝锦绣衣。百褶罗裙腰中系，轻移莲步往前移。当今皇帝是我父，我本是金枝玉叶驸马妻。今日是汾阳王寿诞期，堂前祝寿有七子和八婿(呀)。驸马再三嘱咐我，我也曾允他随后去。本当过府去拜寿，细思量君拜臣来无(呀)无此理(呀)。

这是根据黄梅戏花腔小戏《观灯》《打纸牌》《大蓝桥》等特性音调创编的一首七声宫调式结构唱段，丰富和凸现了人物性格。

一见红灯怒火起

《打金枝》郭暧唱段

山西晋剧演出本 词
方绍墀 曲

1=A 1/4

(1.2 | 16 | 56 | 53 | 25 | 532 | 12 | 1) | 3 3 | 66 |
　　　　　　　　　　　　　　　　　　　　一 见 红灯

61 | 3 | 35 | 61 | 5 | 6 | 04 | 43 | 23 | 56 | 43 |
怒　火 起，　　　大 胆 打 碎 又 怎 的？

2(3 | 23 | 56 | 43 | 2) | 05 | 35 | 23 | 1 | 7̣6 | 56 |
　　　　　　　　　　　你 不 挂 红 灯 不 接

1ᵛ5 | 35 | 6 | 61 | 5 | 0 | 3 6 | 43 | 2(3 | 23 | 56 |
我，今 朝 我 也　要　　闯 进 去，

43 | 2) | 33 | 33 | 6 | 61 | 3 | 35 | 6·1 | 63 | 5 ‖
　　　怒 冲　冲 将 灯 来 打 碎！

这是一段【火攻】结构的唱段。

五月春风吹

《春香传》李梦龙唱段

庄　志 词
方绍墀 曲

1=♭B 4/4

(3.2 35 65 32 | 1.2 11 65 32) | 3 - 6 - | 65 - - | 5· 63235 |
　　　　　　　　　　　　　　五　月 春 风　吹，

6(6 61 56 | 11 - 76 | 5· 63235 | 67 65 356) | 5 6 5 3 |
　　　　　　　　　　　　　　　　　　　　　　吹 得

2· 53 2 | 1· 23253 | 2(2 - 6 2̇ - 4543 | 2020 2202 |
游　　人 醉。

中国黄梅戏唱腔集萃

> 《春香传》由朝鲜著名民族歌剧移植而来。这段唱腔是主人公上场的第一段观赏性唱段，以【男平词】音调的动力性巧妙组合而成，富有一定新意。

狱 中 歌

《春香传》春香唱段

庄 志 词
方绍墀 曲

1=♭E 2/4

慢板

阵阵 细雨 阵阵 风， 春香的 眼泪 似 细 雨， 叹息 如 轻 风。 但愿 轻风 吹 细 雨，把万 千 愁绪 往 汉 阳 送。 郎君（啊）我知你 心似 明镜 永不 变， 只奈我 春香危在 旦 夕 中。

稍快

手中 苦无 三 尺 剑， 恨不能

回原速

自报大仇诛强 凶。 望郎君 他日 得志 时， 莫将 冤仇 付 东 风。

以商调式构成的"狱中歌"，结束于商徵调式，表达了春香在狱中愤懑和矢志不忘的报仇心情。

葬 花

《红楼梦》林黛玉唱段

徐 进 词
方绍墀 曲

花谢花落飞满天,红消香断有谁怜?一年三百六十天,风刀霜剑严相逼。明媚鲜艳能几时,一朝漂泊难寻觅。花开易见落难寻,阶前愁煞葬花人。独倚花锄泪暗洒,洒上空枝见血痕。昨宵庭外悲歌起,知是花魂与鸟魂。花魂鸟魂总难留,鸟自无言花自羞。愿侬此日生双翼,

歌词：

随花已到天尽头。天尽头何处有香丘？

未若锦囊收艳骨，一抔净土掩风流。

质本洁来还洁去，不教污浊陷渠沟。

侬今葬花人笑痴，他年葬侬知是谁？

一朝春尽红颜老，花落人亡两不知，两不知。

【平词】【彩腔】和【阴司腔】音调的有机结合，深刻抒发了黛玉借葬花所隐喻的人物的复杂心态，消极中富于积极的因素。

焚 稿

《红楼梦》林黛玉唱段

徐 进 词
方绍墀 曲

1 = F 2/4

我一生与诗书做了伴，与笔墨结成骨肉亲。一生心血结成字，如今是记忆未死墨迹犹新。这诗稿不想玉堂金马登高第，只望它高山流水遇知音。如今是知音已绝诗稿

【阴司腔】深沉委婉的叙述，表现了黛玉和紫鹃的姐妹情谊，控诉了封建势力对她们的迫害。结束时的女声合唱则渲染了被压迫者的心声。

我合不拢笑口把喜讯接

《红楼梦》贾宝玉唱段

徐 进 词
方绍墀 曲

这段唱腔是以女声反串【男平词】音调编创的一段男平词，中间多次的甩腔表现了主人公得意忘形的心态。

稍渐快

6̲ 3 | 2 |(5̲4̲3̲5̲ | 2)5 | 3̲ 5̲ | 2̲ 3̲ | 1 | 0 1̲ | 1̲ 2̲ | 6̲ 1̲ | 5· | $\frac{2}{4}$ 2 1̲ 2̲ |
中 留, 其 间 何 必 苦 追 求？ 夫 人

5·（6̲ | 5̲6̲5̲6̲ 5̲6̲5̲6̲ | 5 5）5 | 3·5̲ 6̲5̲ | 3̲1̲ 2 | 0̲5̲ 3̲5̲ | 2̲ 3̲ 1 | 1̲ 5̲ 6· | 5 - |（5̲· 5̲5̲ 5̲3̲ |
啊！ 你 得 放 手 来 且 放 手， 得 罢 休 时 且 罢 休。

2̲3̲ 2̲1̲ | 6̲1̲6̲1̲ 2̲3̲ | 1̲6̲ 5）| 2 5 | $\overset{5}{1}$ - |（1̲2̲1̲2̲ 1̲7̲ | 1 5̲2̲3̲4̲）| 5·5̲ #4̲5̲ | 6̲ 1̲ 6̲5̲ |
老 夫 人， 红 娘 不 曾 记 日

渐慢

4·³ 3 | 2 2 1̲6̲ | 5·6̲ 5̲3̲ | 2 5̲3̲ 2̲3̲6̲5̲ | 1 - | 2 2 0̲5̲3̲ | 2·3̲2̲1̲ 6̲1̲2̲6̲ | 5 - ‖
月， 月 余 来 早 已 情 意 两(啊) 相 投。

　　这首曲子在【彩腔】的基础上吸收了皖北流行的"淮调"中的【穿心调】，并与之有机组合，颇富情趣和新意。

日暖风清景如画

《春草闯堂》李半月唱段

陈仁鉴 词
方绍墀 曲

这是【彩腔】和【仙腔】音调有机融合编创的新曲。

踢毽歌舞

《巧妹与憨哥》二妹、俞老四唱段

余付今 词
方绍墀 曲

1 = C 2/4

(二唱)哥踢毽，妹踢毽，一对花毽上下翻，一对花毽上下翻。(俞唱)上翻好似燕绕梁，下翻蝴蝶穿花间。(合唱)燕绕梁，穿花间，蝶燕双双舞翩翩。

(二唱)哥踢毽，妹踢毽，一对花毽上下翻，一对花毽上下翻。(俞唱)妹踢天上月弯弯，哥踢天上月弯弯。(合唱)弯弯月，月弯弯，哥哥妹妹两相连。

这是由【花腔】音调和安徽民歌元素编创的富于歌舞性质的新曲。

西湖山水还依旧

《白蛇传》白素贞唱段

移植本词
王文治 曲

1=♭E 3/4

稍慢 流畅、优美

(0 032 | 1·2 35 | 23 321 | 2·3 216 | 5 -) | 3 53 | 2 32 1 |
　　　　　　　　　　　　　　　　　　　　　　　　西 湖　山　水

5·6 3235 | 2· 16 | 5·5 6 | 12 3 | 32 12 | 6·5 | 35 3 | 2 32 1 |
还　依　旧，憔悴　难 对 满眼　秋。　山 边　枫 叶

再快一点

3·2 132 | 216 0 | 5̆ 2 5̆ | 32 17 | 6161 232 | 12 216 | 5 - ‖
红　如　染，　　不堪　回 首 忆　旧　游。

这是用【彩腔】音调创作的新曲。

花好月儿圆

《白蛇传》许仙唱段

移植本词
王文治 曲

1=B 2/4

中速

(1·2 15 | 6· 5 | 3·2 35 | 6 6156 | 1·2 16 | 56 27 | 61 35 |

6·5 656) | 65 6 | 1 65 5̆3 | 3 165 | 6·1 65 | 32 35 | 61 65 |
　　　　　菱花　镜　照 容　颜　美 如　天　仙，　拿一 朵 红 绒 花

16 53 | 2· (3 | 5·6 53 | 56 532 | 1·2 53 | 2 -) | 6·5 61 |
斜 插 鬓　边。　　　　　　　　　　　　　　　　　　　　　蛾眉 淡扫

1 65 3 | 3·5 65 | 5653 212 | 2 5̆2 | 5·6 32 | 1 - ‖
增 容 颜，夫妻 恩爱 花 好　　月儿 圆 （哪）。

这段唱腔是采用了"撒帐调""夫妻观灯调"等黄梅戏传统小戏的某些音调加以糅合编写而成。

爱 歌

《春香传》梦龙、春香唱段

庄 志词
王文治曲

$1=^\flat E$ $\frac{2}{4}$

欢快、喜悦地

(梦唱)你变那长安钟楼万寿钟,我变槌儿来打钟。(春唱)打一更 当当叮,(梦唱)打二更 叮叮咚。(梦唱)旁人 只当是打更钟,(梦唱)谁知是 你我钟楼两相逢。(春唱)自己 打钟 自己听,(梦唱)自己 打钟 自己懂。(春唱)春香 当当叮,(梦唱)梦龙叮叮 咚,

(春唱)是一口 春香梦龙 梦龙春香 恩情钟。

(梦唱)我再变 天上 银河水, 你变地下 江和海。就是那 千年旱灾也晒不干, 海水源源 自天来。(春唱)海水 哪有 鸟儿好, 我要变双宿双飞 鸳鸯鸟。

此曲是用【彩腔对板】等创编的新腔。

别 歌（一）

《春香传》春香、梦龙唱段

庄 志 词
王文治 曲

$1=\flat E、\flat B \quad \frac{4}{4}$

(2 - 5 - | 5 - 7 - | 2 - 32 | 7 - 6 - | 1 - 2 - |

3.2 53 26 76 | 5· 6 12 35 | 2· 32 16 | 5 - - -) | 33 21 26 51 |
　　　　　　　　　　　　　　　　　　　　　　　　　　　　　　（春唱）明日　　要往

26 5 1.2 53 | 2· 16 12 216 | 5· (53 2321 6561 | 5·6 55 235) | 5 6 53 2 |
汉阳　走，　　　　　　　　　　　　　　　　　　　　　　　　　　　　将我 母女

12 53 2 - | 22 12 3·(2 323) | 23 17 6·(5 656) | 5·6 53 2·5 32 | 12 53 2 - |
中途 丢。　欲去无法去，　　　欲留无计留。　　问君究竟何时归？

2 32 12 56 53 | 23 17 65 6 (3 | 23 17 65 6) | 1 21 26 5 | 5 2 55 32 321 |
是不是 五月春风 花开 后？　　　　　　　　还是 等 那万丈高楼 变平地，

　　　　　　　　　　　　　　　　　　　　　　　　　　　　　转$1=\flat B$（前5=后1）
22 76 5·6 13 | 23 12 65· (53 | 23 3217 6123 1761 | 5·6 55 23 53) | $\frac{2}{4}$ 5 35 | 6 6 54 |
旭日 西升水　倒　流？　　　　　　　　　　　　　　　　　　　　　　　（梦唱）你我　　不是

3532 12 | 3· 5 | 2 32 12 | 05 32 | 1212 35 | 23 1 | 1 1 2 | 66 54 |
永别 离，　功名　成就再聚首。　常言道　关山有限

3·5 61 | 65 43 | 2 32 12 | 05 32 | 1·2 35 | 2·5 32 | $\frac{4}{4}$ 1· (76 5671 6532 |
情无 阻，　我怎会　一去 不回 头？

　　　　　　　　转$1=\flat E$（前5=后2）
1·2 11 56 16) | 5 53 25 32 12 | 65 (5 235) | 53 31 2·3 12 | 3· 12 53 |
（春唱）罗带　同心　　　　　　　　　　结　　　　　未

2·3 12 65 (53 | $\frac{2}{4}$ 2321 6561 | $\frac{4}{4}$ 5·6 55 23 53) | 5 6 56 3 32 1 | 21 53 2·3 12 |
成，　　　　　　　　　　　　　　　　　　　　　　　一样　相思　两地

别 歌（二）

《春香传》唱段

庄 志 词
王文治 曲

$1=^bE \frac{2}{4}$

| 5 5 6 5 | 3 5 2 3 1 | 0 5 3 5 | 3 2 1 2 | 2 1 5 3 2 3 1 | 6 5 (5 2 3 5) |
两班 子弟 休再提， 分明是 倚仗两班 把人 欺。

| 5 3 2 5 3 2 1 | 2 3 1 2 6 5 6 | 5 2 3 1 1 | 2 1 5 3 2 3 1 2 | 6 5 (5 2 3 5) |
我女儿是 行不端 还是言无 理？ 哪桩 哪件要 说详 细。

| 5 3 2 5 3 2 1 | 2 3 1 2 6 5 6 | 1/4 0 5 | 6 5 | 3 5 | 1 2 | 2 5 | 3 5 | 2 3 | 1 (6 1) 5 | 5 3 |
女儿不犯 七出条， 你 怎能 负心 薄情 把 她 弃？ 我 和 你

| 2 3 | 1 1 | 1 | 2 | 6 | 5 (6 5) 5 | 3 5 | 2/4 6. 6 | 5 3 | 1/4 2 | 3 5 | 2 3 | 1 ||
前世 无冤 今 无 仇， 何苦要 苦苦 逼 她 命 归 西。

此曲是用女【平词】紧缩节奏，结合女【八板】而创作的新曲。

劝 夫

《告粮官》陈氏唱段

胡玉庭、胡遐龄 口述
洪非、辛人、均宁 执笔
王 文 治 曲

$1=E \frac{2}{4}$

极慢

| (0 6 5 4 3 | 2 1 7 2 6 1 | 5.6 5 6 5) | 0 2 3 5 | 6 5 3 2 1 | 1 6 5 1 | 2.(3 4 3 2) | 0 5 3 5 |
不是我 不 把 赃官 恨， 我为你

| 2 6 5 1 | 1 3 5 2 3 1 6 | 5.(6 5 6 7 6 5) | 0 1 2 5 | 6.6 5 5 3 | (3 4 3 2 1 6 1 2) | 3 6 5 6 1 | 2.(3 2 1 2) |
告 状 操尽了 心。 我的夫 千里迢迢 州县 去，

| 0 5 3 5 | 2 6 5 1 | 1 3 5 2 3 1 6 | 5.(6 5 6 7 6 5) | 0 1 7 1 | 2 1 2 (2 3 1 2) | 3 6 5 6 1 | 2.(3 4 3 2) |
为妻我日 夜 不安 神。 终日里 望穿 阳关 道，

| 0 5 3 5 | 2 3 6 5 1 | 1 5 3 2 3 1 6 | 5.(6 5 6 7 6 5) | 0 2 1 2 | 3 2 3 (3 5 2 3) | 5 6 5 6 1 |
盼望着 来 人 报 佳 音。 知道你 平安 心 欢

| 2.(3 4 3 2) | 0 5 3 5 | 2.3 6 5 | 1.(7 6 5 1) | 0 3 1 3 | 3 2 3 1 2 6 | 5 — ||
喜， 听到了 坏 信 茶饭难 吞。

此曲是用【彩腔】音调而写的新彩腔。

受 刑

《告粮官》张朝宗唱段

胡玉庭、胡遐龄 口述
洪非、辛人、均宁 执笔
王 文 治 曲

1=E 2/4

(0 2 3 1 | 2.1 6 1 | 5 6 5 4 | 5 —) | 1.1 2 | 3.3 1 2 | 2 3 1 | 2 — |
　　　　　　　　　　　　　　　　　　　　　我只说　有了凭证　好　告　状，

1 1 2.1 | 6.(7 5 7 | 6 7 5 7 6 5 6) | 2.2 1 | 6 6 5 4 2 | 4.5 6 4 | 5 — |
　　　　　　　　　　　　　　　　　谁知道　赃官不问　短　和　长。

5 5 6 | 0 3 2 1 | 1 5 | 1 2 1 6 | 6 6 5 4 2 | 4.5 6 5 7 6 | 5 — ‖
在家中　不听陈氏劝，　如今落得　遍　身　伤。

此曲用高腔的音调创作而成。

哭 祖 庙

《北地王》刘谌唱段

移植剧本 词
王文治、丁式平 曲

1=♭E 2/4

慢板 悲愤地

5 5 6 | 2 2 3 1 | 6 6 1 4 5 | 6 5 6. | 2 2 3 1 | 6 6 1 5 3 | 5 6 6 5 4 3 | 2 — |
夜沉沉 风潇潇 满地银霜，　月朦朦 云迷迷 越觉悲　伤。

2 2 3 | 5 | 6 6 5 | 6 | 2 3 1 7 | 6 | 1 2 3 | 2 1 6 | 5 | 5 3 2 1 2 5 3 | 2 — |
悲切切 恨绵绵 国破家　亡，　泪汪汪 心荡荡 妻死儿　伤。

(3 5 3 2 1 2 5 3 | 2 —) | 5 5 4 5 | 6 6 5 6 | 2 2 1 7 | 6 — | 2 2 1 | 0 7 6 5 |
　　　　　　　　　　　　怪父皇　少主张，儒弱无　刚，　大势去，　又好比

4.5 6 4 | 5 (5 3 5 2 3 1 6 | 5 3 5.) | 2 2 3 | 2 2 3 | 1 1 | 1 | 3.5 2 |
病 入 膏 肓。　　　　　　　　社稷倒，山河破，一场 噩 梦，

2 2 2 | 1 1 1 | 7 6 | — (打 打) 1 3 | 5 6 2 2 | 1 3. | 2 7 2 7 2 6 | 6 5 — ‖
到今日 哭祖庙，　　　我泪 洒在 胸腔。

此曲是用【阴司腔】素材改编、新腔。

河畔也曾双插柳

《双插柳》唱段

王兆乾 词
王文治 曲

1=E 2/4

(0 54 3523 | 1612 32353 | 2 35 3217 | 6513 216 | 慢 5·53 2·1 16 | 再慢 5·3 56) | 2 2 5·5 | 6 6 5 3 |
　　　　　　　　　　　　　　　　　　　　　　　　　　　　　　　　　　　　　　　曾记得你 当年

0 6 56 1 | 2·(3 231 | 6553 212) | 0 5 3 5 | 2·3 12165 | 3·5 126 | 5(653 216 | 5643 23 5) |
要求　名，　　　　　　　　　　　我教你练武　又习　文。

0 1 7 1 | 2·3 231 | 0 35 237 | 6·(5 3217 | 6) 5 3 5 | 6·7 5632 | 1612 563 | 2·3 126 |
你武艺虽好　文墨差，　　　　　妻子我教你　读书　文。

5·(56 | 1612 32353 | 2 35 3217 | 6·123 21 16 | 5 06 565) | 0 1 6 5 | 3·6 535 | 06 563 |
　　　　　　　　　　　　　　　　　　　　　　　　　　　先教你 诗经　　三百

2·(3 231 | 6553 212) | 0 5 3 5 | 2·3 21 | 53 5 126 | 5(643 23 5) | 0 1 7 1 | 2·3 231 |
篇，　　　　　　后教你　春秋左传和　诗　文。　　我天明陪你

0 35 237 | 6·(5 3217 | 6) 5 3 5 | 6·7 5632 | 1612 563 | 2·3 126 | 5·(56 | 1612 32353 |
练 武 艺，　　　读书 伴你 到 三　更。

2 03 2317 | 6561 216 | 5 06 565) | 0 1 6 5 | 3·6 535 | 06 563 | 2·(3 231 | 6553 212) |
　　　　　　　　　　　　　　　　夏天 为你　常打　扇，

0 5 3 5 | 2·3 231 | 53 5 126 | 5(653 216 | 5643 23 5) | 0 1 7 1 | 2·3 231 | 0 35 237 |
冬来 捧火 给你　烘。　　　　　　家贫 生活 难得

6·(5 3217 | 6) 5 3 5 | 6·5 352 | 3 1 (6) | 1·2 53 | 2̌ 32 216 | 5· (56 | 1612 32353 |
过，　　我纺纱织　麻　　到天 明(哪)。

2 35 2317 | 6513 2116 | 5 06 565) | 0 5 3 5 | 6·6 5 3 | 06 563 | 2·(3 231 | 6553 212) |
　　　　　　　　　　　　　　一家 老小不吃 尽你 吃，

传统戏古装戏部分

此曲是用新【彩腔】【平词】【三行】等创作而成。

吴明我身在公门十余年

《狱卒平冤》吴明唱段

移植本词
王文治曲

此曲是根据【彩腔】【阴司腔】改编并重新创作而成。

满腹冤情唱不完

《秦香莲》秦香莲唱段

移植本词
王文治 曲

1=E 2/4

1. 郎在东来妻在西，墙高万丈两离分，深闺只见新人笑，缘何不见旧人啼。
2. 秦香莲祖居在湖广，荆州城外是宗乡，自幼配夫陈世美，高官夫妻不恩爱莫非寻常。
3. 曾记得郎君赴科榜，临别依依哭断肠，千言万语叮咛重，高官双手撮弃糟糠。
4. 荆州连年遭灾荒，可叹家无隔宿粮，公婆途中把命丧，夫妻骨肉葬高堂。
5. 携儿带女赴京城，万水千山欲断魂，不料郎君贪富贵，夫妻满腹冤情两离分。
6. 儿啼饥饿真可惨，乞食街头泪不干，纵把琵琶弦拨断，满腹冤情唱不完，冤情唱不完。

此曲是用黄梅戏音调创作的琵琶曲唱段。

怒冲冲打坐在开封府里

《秦香莲》包拯唱段

移植本词
王文治曲

1=B 4/4

此曲是用【平词】【散板】曲调音乐素材创作的花脸唱段。

一见仇人恨难填

《屠夫状元》女儿唱段

移植本词
王文治曲

1=E 4/4

激情、控诉

(0 54 3523 1.235 21 6 | 5 04 325 23 53) | 5 535 66i 53 | 5253 2·532 | 1 1(243 23 1 656i |

5·6 543 235) | 5 553 231 2· | 2 53 23 12 | 6 5 (5 235) | 5·3 2 2 3 32 1 |
　　　　　　　党家　的冤仇　似海　深。　　　　　我的爹爹党秉中

6 6 3 53 2·3 1 6 | (5 6) 5·3 2 5 6535 | 2·3 12 6 5· | 5 2 32 5 2·3 12 | 6 5 (5 2 3 5) |
为官　清正，　扶社稷　保江山　为国　为民。

5 53 22 3 32 1 | 3 2 2 6 5 6 | (5 6) 5 3 2 23 1 | 2 2 6 1 6 5· | 1 5 6 1 3·2 1 2 |
可恨　那杨猎贼天良丧尽，　　一心要　谋朝篡位　蓄意杀君。

稍慢
6 5 (5 2 3 5) | 5 5 3 5 6·6 5 3 | 5 2 3 5 2 3 1 | 0 5 3 6 6 5 3 | 2 2 5 3 2 1 2 |
　　　　我爹爹　为护宝珠大义　凛凛，　被奸贼　诬告陷害

5 2 3 5 2 3 6 1 | 6 5 (5 2 3 5) | 5 5 3 2 2 1 6 5 1 | 1 2 6 5 6·1 2 3 | 1· (43 23 1 656i |
血染　午门。　　　　可怜　我一家人　外乡　逃奔，

5·6 55 23 5) | 2/4 5 2 5 | 0 5 3 5 | 2 3 1 | 6·1 2 | 2 6 5 | 6 5 6 | 0 5 3 5 |
　　　　我的母　携儿带　女　隐住山　中。我兄长　改名姓

2 1 3 2 | 1 5 3 5 | 2·3 2 1 | 6·1 2 3 | 1 2 6 3 | 5 | 6 | 0 2 1 2 | 6 5 3 5 |
京　城　进，谁料想　得中高官　认贼作　亲。　　灞河　桥头不认

三行　　　　　　　　　(5676 | 50)　　　　　　　　　　(2171 | 20)
6 5 | 1/4 0 3 | 2 1 | 6 1 | 5 | 0 1 | 0 1 | 7 1 | 3 1 | 2 | 0 5 | 0 3 |
母，　认　贼作父　灭人　伦。　滔　滔　河水　流不　尽，　难　洗

党家 冤仇 深。望 求 大人 是明 镜，除奸 贼慰 忠魂

替我母女　　　　　把冤 伸。

此曲是根据女【平词】【二行】【三行】【散板】而创作的套曲。

卖西瓜爱的是三伏夏

《屠夫状元》屠夫唱段

移植本词
王文治 曲

$1=\flat B$ $\frac{2}{4}$

热情、欢快地

6 5 6 | 1̇ 3 3 | 3 1̇ 6 5 | 6̂· (7 | 6765 35 | 6 2̇ | 76 | 5·6 7672̇ | 6̂ 6̂)|
卖西瓜 爱的是 三(哪) 伏 夏，

5 3 5 | 6 56 13 | 2 - | 5·5 52 | 5·6 32 | 1· (6 | 1̇·6 51 | 6 1̇ 35 |
编筐 的 喜 的 是 柳(的)柳发 芽。

2 5 1̇ 6532 | 1̇ 1̇)| 332 355 | 66 (7 | 6605)| 1̇ 3 5 |(0535)| 53 5 |
我这个杀猪的 爱(呀) 爱的 怪， 专爱 这

2· 3 | 5· 5 | 3 5·1̇ | 6532 | 1 - ‖:(1̇·6 55 | 2·3 55 :‖ 1̇·6 51 |
雪 打 的 腊 梅 花。

6 1̇ 3 | 2 5 1̇ 6532 | 1̇ 1̇)| 6 5 5 6 1̇ | 65 6 | 32 355 | 65 6 | 65 6 |
过年的 时节 忙不 暇， 到处 都叫 我 把猪 杀。东家请，

(匡令令匡) | 1̇ 3 3 |(匡冬冬匡)| 332 35 | 65 6 |(令匡 令匡 | 乙令匡)| 65 5 6 1̇ |
西家 拉， 胡山的 手艺 人人 夸。 光棍儿一条

1̇ 3 3 | 3·5 65 | 5·6 32 | 23 52 | 32 1 - | 5³ 5³ | $\frac{3}{4}$ 3·2 312 |
无牵 挂，快快活活 度(哇) 度生 涯(呀)。 (嘿 嘿 咦子呀嗬嗨

$\frac{2}{4}$ 23 21 | 2 - | 0 0 | 0 0)| 3·2 35 | 6 1̇ 35 | 6̂· (7 ‖:66 03 5 | 66 07 :‖
嗨嗨嗨嗨 嗨)， 为买小猪 把 乡 下。

67 65 | 67 65 | 6765 6765 | 6765 35 | 6)0 | 0535 | 6 - | 5 05 | 6 23 | 5 0 ‖
(白)耶!(唱)见一只恶 狼 在雪 地里 趴。

此曲由【花腔】"撒帐调""观灯调"改编创作。

你的儿含冤地下整三年

《窦娥冤》窦娥、窦天章唱段

王兆乾 词曲

$1=\flat A$ $\frac{2}{4}$

艹 (2 2 5 5 3 3 2 ……) 2 2 3 3 3.2 1 2. 2 5 5 2 1 6 6 5 ……（顷 仓 0）|
　　　　　　　　　　（娥唱）纵有（那）　　千　座　山

1 2 1 2 1 6 5 3 5 6 5 6 …… 5 6 1 2 3 5 3 1 2. 1 2 6 5 6 5 6 3 …… 5 …… |
难 把　　　　　　　儿 的 恨 海 填，

5 2 3 5 3 2 1 6. 5 6. 1 2 2 0 1 2 3 5. 3 - 2 - 1.2 3 2 3 2 - 1 6
你 的 儿　　含 冤　地 下　整 三 年。

5 3 2 - ‖: (1 6 5 3 2 :‖ 2 …… | 慢 $\frac{2}{4}$ 2.3 5 6 | 1 2 6 5 | 3 5 2 | 1 2 3 5 2 3) |

2 2 5 3 | 3 3 2 1 2 3 | 1 - | 2 1 | 0 1 6 5 | 5 3 5 6 5 5 6 3 | 2 - | 2.3 5 |
儿 离 爹 爹 十 三 年，　 人 生　 路 途 多 艰 险。 一 步

6 6 0 | 1 7 6 5 | 6 0 | 2 1 | 0 1 6 5 | 5 6 5 5 6 3 | 2 - | 2.3 5 |
一 个　　血 脚 印， 斑 斑　 珠 泪 何 曾 干。 十 六 岁

6.1 3 5 | 2 1 3.2 | 2 1 - | 3 3 2 2 | 1 1 6 5 5 3 | 5 6 5 5 3 | 2 - | 2.3 5 5 |
婆 母 为 儿 花 烛 拜，　 刚 一 载 丈 夫 染 病 丧 黄 泉。 苦 胆 挂 上

6 5 6 | 3 2 | 1 1 6 5 3 | 5.6 3 2 1 | 2 - | 2.3 5 | 6 5 6 | 1 7 6 1 5 |
黄 连 树， 尽 是 苦（来） 哪 有 甜。 实 指 望 婆 媳 们 苦 守 相

6 5 6. | 1 1 2 | 5 5 3 2 1 6 | 5 6 5 6 5 3 | 2 - | 2.3 5 | 0 5 6 6 | 1 5 0 6 5 |
安，　又 谁 知 平 地 里　又 起 波 澜。 赛 卢 医　欠 银 两 反 起 歹

6. 0 | 3 3 2 | 1 6 6 5.5 | 5 6 1 6 5 3 | 2 - | 2.3 5 | 0 3 2 1 | 5 5 3 0 5 6 |
意，　下 毒 手 害 婆 婆 他 全 无 心 肝。 偶 遇 着　张 驴 儿 父 子 相

几度昏迷惨绝人寰。女儿顾不得官司输，为救婆婆宁把罪名儿担。因此上绑法场身遭刑宪，对苍天儿发下三桩誓言。第一桩满腔血飞染白练，第二桩飘琼花将儿的尸身掩，第三桩要登州三年大旱。儿要那风为我啸，云为我掩，日月山河尽变颜。输了官司不输理，我不告官司只告天。爹爹请把文卷看，字字行行何曾写我窦娥冤？

（章唱）狗官贪赃不公断，草菅人命（啊）罪滔天。我身居省台掌刑宪，定为我儿报仇冤。儿只要爹爹能把仇人斩，纵然是九泉之下也心

此曲把【阴司腔】上移四度并创新设计了板式，尝试创作一个完整的腔体。

飘飘荡荡楚州堂前

《窦娥冤》窦娥、窦天章唱段

王兆乾 词曲

1=♭A 2/4

稍慢

(2̇ 2̇ 5·3̇ | 2̇·3̇ 1̇2̇1̇6 | 5635 656 | 0̇1 5·6 | 1̇2̇ 65 | 35 2 | 2356 3561̇) | 2̇ 2̇ 3̇·3̇ |

飘飘

2̇· 3̇ | 1̇2̇ 2̇1̇6 | 5(1̇ 2̇1̇6 | 5 56) | 1̇·2̇ 765 | 5 6·1̇ | 2̇·1̇ 3532 | 1̇2̇ 6·276 |

荡荡(啊) 楚 州 堂 前，

535 656 | 0 2̇ 76 | 5 6̃ 653 | 5· (6 | 1̇2̇ 2̇1̇6 | 561̇ 653 | 5 56) | 5·6 563 |

谢 二

2· (6 | 5653 2313 | 2) 2̇ 1̇2̇ | 1̇·6 535 | 51̇ 65 | 5 6 5653 | 2 3523 | 53 5 | 0 |

位 谢二位 门神户尉 未将 我 拦，

6·1̇ 65 | 3·5 32 | 1·2 3253 | 2 (2̇ 2̇ | 1̇·2̇ 3̇2̇ | 53̇ 2̇3̇2̇1̇ | 6̇1̇65 3532 | 1·2 3253 |

未将我 拦。

2 22) | 2̇ 2̇ 1̇ | 0 2̇ 2̇3̇ | 1̇·6 5 | 6·1̇ 2̇3̇ | 2̇6 1̇ 1̇· (2̇ | 1̇2̇35 2̇1̇6̇1̇ |

二堂上 静悄悄 夜 昏 灯 暗，

535̇6 | 1̇6 563 | 2 2356) | 2̇ 2̇ 1̇ | 0 2̇ 1̇6 | 535 653 | 2 - | 2·3 5 |

老爹爹 伏公案 和衣而眠。 我见他

0 3̇ 1̇ | 5³ 5356 | 1̇ - | 2̇·6 1̇ | 0 1̇ 65 | 56̇1̇ 653 | 2 - | 2·3 5 |

两鬓前又添华 发， 莫非是 想娇生 须发斑 斑？ 我见他

0 5 66 | 1̇·7 61̇5 | 656 0 | 1̇·1̇ 2̇ | 1̇2̇1̇6 53 | 5·6̇1̇6 655̇³3 | 2 - | 2·3 5 |

额头上又添 新皱， 想必是 想女儿 少言寡 欢。 我见他

0 5 3232 | 1̇6 5³ | 5356 1̇ | 2̇·3̇ 1̇ | 1̇ - | 0 1̇ 65 | 1·2 5653 | 2³ - |

锁双眉 两眼昏 花， 必定是 哭端云 珠泪不 干。

此曲是把【阴司腔】上移四度编创的新腔。

城隍庙内挂了号

《二龙山》生角唱段

吴来宝 演唱
王兆乾 记谱

1=♭E 2/4

(六槌) | 2 3 5 53 | 3/2·3 1·6 | 5 ∨ 6 1 | 2 3·2 | 1 2 1 6 | 5 35 65 6 | 0 2 12 16 |
城隍 庙内 挂　　了 号，

5 61 65 3 | 5 - |(二槌) 5·6 1 21 | 5 6 | 3 5 5653 | 2 3523 | 5· 0 |
土 地 庙内 把 香 烧，

5 6 | 1 | 5 1 6 53 | 5 5653 | 2 - | ⇌2 - 1·65 - |(六槌) 2/4 2 2 5 53 |
把 香 烧。　　啊，　　　　　　　 阴风一阵

2 32 2 32 | 2 6 1 |(长槌转六槌) 5 53 2 22 | 1 65 5 | 1 3 2 |(匡冬冬匡) 3 2 2 16 |
店房 到，（白）呃，娘……啊……（唱）又只 见我的 老母亲（哎） 母亲娘!

(匡冬冬匡) | ⇌5·6 1 32· 31 21 65 5…… | 2/4 5·6 16 | 5 6 53 | 5 61 65 3 |
啊，　　　　　　　　　　　　　　　老 迈 年 高

2 3523 | 5 0 35 | 6 6 01 | 5 61 65 3 | 5 5 65 3 | 2 - | ⇌2…… 1/6…… 5……|(六槌)
老迈年 高。　　（哎）

2/4 2 2 5 5/3 | 2·2 2 | 2·3 1 |(一槌) 0 2 1 | 0 2 16 | 5 1 65 3 | 2 - | 2 2 3 5 |
上前接出 三味火，　 儿有 言来 细听根 苗。 自那日

0 3 2 1 | 5 5 5 6 | 1 - | 2 2 1 | 0 3 2 1 | 5 1 65 3 | 2 - | 2·3 5 |
辞母亲 上京去赶 考，　 二龙山 遇强人 掳上山 高。　 好一个

0 3 2 1 | 5 5 5 6 | 1 - | 2 6 1 | 0 3 2 16 | 5·1 65 3 | 2 - | 2 3 5 |
贤公主 情高义 好，　 不 杀 你儿 反配鸾 交。　 下 山

0 3 2·3 | 1 6 53 | 5 6 1 | 3 2 1 | 0 3 2 1 | 5 1 65 3 | 2 - ……|
之时 赐儿 三件 宝， 紫金杯、 玉宝瓶、还魂带一 条。

传统戏古装戏部分

$\underline{2}\ \underline{2}\ \underline{5}\ \widehat{\underline{53}}\ |\ \underline{2\cdot\overset{3}{\ }\underline{2}}\ \underline{2\ \widehat{32}}\ |\ \underline{2\ 6}\ \underline{\dot{1}}\ |$ （长槌转六槌）$\|\!:\ \underline{5\ 5}\ \underline{6\ 1}\ \underline{5\ \widehat{65}}\ 2\cdot\ \underline{\widehat{32}}\ \overset{3}{\ }1\ -\ -\ -\ -\ -\ -\ -\ \|$

阴风 一阵　店房 外，　　　　　　　　　阳归 阳来 阴归　阴。

这段唱腔结构为：阴司腔（上、下句及单哭板）→阴司腔迈腔→双哭板+阴司腔下句的下半句（上句）+单哭板（下句）→阴司腔迈腔→阴司腔数板下句→数板上句→数板下句→阴司腔迈腔→阴司腔截板所组成。

今乃是五月五

《渔网会母》渔网唱段

王少舫 演唱
王兆乾 记谱

1=♭B 4/4

(0 0 0 1̇ 65 | 4245 6561̇ 5654 2124 | 1.2 11̇ 56 1̇) | 5 1321. | 5̃35 V 6.5 3.5 |
　　　　　　　　　　　　　　　　　　　　　　　　　　　　　今 乃 是　五 月　五

2 1 (1̇ 5 6 1̇) | 5̃5 12.35̃ | 6.55̃3 2123 | 523.521 (3 | 2.353 2351̇ 6532 |
龙 船　　　　　　　　　开　　　　　　　　　　放，

1.2 11̇ 5 6 1̇) | 6 1̇5 6.1̇ 53 (23)5̃ 561 | 5535̃ V 1̇ 6.5 5 35 | 21 (1̇ 5 6 1̇) |
　　　　　　　　普 天　下　　　　喜 的 是 五 月　端 阳。

5̃5 12.35̃ | 0 35 61̇ 65 | 551 2123 | 05̃ 61 | 3313 21. |
清 晨 起　　与 兄 长　河 泊 一 往，中 路 途　偶 得 病

2.35 1̇ 6.5 3.5 | 21 (1̇ 5 6 1̇) | 5̃5 12.35̃ (#4) | 05̃ 3.5 61̇ 65 | 351 2123 | (#2)
转 回 当 坊。　　　　　　　有 娘 的　　　身 得 病 汤 药 调 养，

0 5̃ 61. | 3313 21. | 2.35 6.5 35 | 21 (1̇ 65 1̇) | 535 6.1̇ 65 |
小 渔 网　得 风 寒　好 不 惨　然。　　　　　想 茶 茶 不 能 够

351 2123 | 05̃ 61 | 2.313 21. | 5̃35 6.5 3.5 | 21 (1̇ 5 6 1̇) |
到 我 手 上，　要 水 好 似　人 参 姜 汤。

5̃35 6.1̇ 65 | 351 2123 | 0 3̃ 22̃ 21 | 11 561 - | 2.35 6.5 3.5 |
人 说 黄 连　十 分 苦，　小 渔 网　比 黄 连　苦 断 肝 肠。

2 1 (1̇ 5 6 1̇) | 5̃35 6.1̇ 65 | 5̃5 12.34 |4̃3 - (3.312 | 3253 2351̇ 6532 |
　　　　　　叹 不 尽 心 腹 事 靠 卧　在 床　上，

1.2 11̇ 5 6 1̇) | 5̃ 1321. | 5̃35 6.5 3.5 | 21 (1̇ 5 6 1̇) |
　　　　　　　　但 不 知　何 日　里

5̃3 555 5 7̃6 | 6 7̃ 6.5 35 61 | 65̃ 3 5̃ 2. (3 | 2321 6 1̇3 2 -)‖
得 会 我 的 亲　　　　　　娘。

此曲是优秀男【平词】传统唱腔。

此曲是由【平词】【阴司腔】【八板】和【散板】组成的优秀传统唱腔。

一弯新月挂半天

《陈州怨》包勉唱段

陈望久 词
精 耕 曲

羞为官。

转 1 = ♭E（前 1 = 后 5）

稍快

谯楼更鼓声声传，

刻漏慢滴一更天。

夜风轻轻透袍缎，

只觉露重春宵寒。恨我失慎少检

点，马蹄刚住就理冤。

浊清未分枉自断，落得骂名惹

笑谈。　　　　　（大 0 大大

冬 0 冬匡 — ）　**加快**　梆鼓声声

划夜天，二更初敲夜已阑。

唱段的结构是ABA，是以【男平词】【男彩腔】【男平词】为腔体的主要素材而写作。其中【男彩腔】中含有【阴司腔】音调；后部【男平词】中的【二行】【快板】【垛板】【落板】一气呵成，把剧中人的内心情感淋漓尽致地表达出来。

春风得意马蹄忙

《陈州怨》包勉唱段

陈望久 词
精耕 曲

1=♭E 2/4

(过门略)

春风得意马蹄忙,板桥短亭古道长。花落流水泛红浪,翠柳吐絮飞棉霜。千里春色万般样,怎比我红袍闪彩光。千户空宅万人望,羡我新科探花郎。三叔他何苦长亭絮絮讲,怎知我早把壮志铸寒窗。何惧官海无涯黑官场,你看我崭露头角试锋芒。

开始处把【男彩腔】节奏放宽,成为散板,类似导板。锣鼓后,紧接着有一貌似京剧【回龙】的板腔体,从而扩大了黄梅戏【男彩腔】的表现力。

一言赛过万把钢刀

《包公赔情》包拯、王凤英唱段

移植本 词
精　耕 曲

1=♭E 2/4
快速

(0　035 | 6　2 | 7·7 77 | 7·777 7672 | 6·66 16 532 | 1612 3235 | 2　03 | 2323 4346 |

转1=♭B（前5=后1）

3 02 3276 | 4/4 5·6 55 2343 53) | 5·3　2 3·5 6 | (6·7 62 356) | 3·5 07 63 |
　　　　　　　　　　　　　　（包唱）一言　赛过　　　　　　　　万　把 钢

5(1̇ 2̇ 76 500 6 | 40 30 23 2 12) | 5 5 3·5 12 | 5̇3·(6123) | 2·　3 235 |
刀,　　　　　　　　　　　　心中 好 似　　　　　　　　　烈

05 32 26 72 | 6̇5 (61 2 | 35 2 03 | 7 22 76 54 32 | 7 22 76 54 32 |
火　　烧。

5·6 72 67 6 56) | 1 21 65 2·35 | 1̇ 65 3532 3 | (23) 5 65 323 | 56 12 - |
　　　　　　　嫂嫂 的 教 训 均 做 到,　　从 未 错 杀

03 23 5·6 13 | 21 (76 56 1̇ 6) | 1̇ 62 1 2 23 5 | 3 3·2 2 16 | 5·6 13 621 (51) |
命　一 条。　　　　　　　我 铁 面 赤心　把 国 保, 王 子 犯 法

2·3 5　05 35 | 1 (02 325 6156 123) | 5 65 35 6·(666 | 6) 7 65 3·6 5 |
我　不　饶。　　　　　　　　　　　我 也 曾　御 街 之 上

05 3̇2 3 (06 123) | 5　65 351 | 2·(3 21 612) | 2·35 - - | 07 65 5 02 35 |
砸銮 驾,　　金銮 殿 上　　打 龙

1·(2 325 6156 1̇ 6) | 5 65 35 6 6· | 53 2 123 (23) | 2 32 55 0 | 5·6 1321 |
袍。　　　　　　　铡过 驸马 陈 世美,　赵 王 刀下　赴 阴曹。

3 532 12 3 23 | 2 23 55 5 62 1 | 33 21 6 6· | 3·5 161 2 (6 5435 |
世上 的 豪霸 心 胆战, 地下 的 脏官 也 难 逃。 铜铡 之下　无 冤 鬼,

曲谱：

2) 1̇ 6 2̇ 1̇ | 1.5 6 1̇ 5.4 2 | 0 5 3̂5 6 6 | (6.7 6 2 3 5 6) | 5.6 1̇ 0 1̇ 6 3 |
(王唱)你铡 包勉 为 哪 条？ (包唱)提起 包勉　　　更 可

5 (0 6 4 3 2 3 5) | 2. 3 5 6 5 6 1 | ⁱ2.(3 2 1 6 1 2) | 0 3 2 3 5 5 6 2 1 | 6 2 1 1 2 3 5 3 2 1 2 |
恼，　　　　他 与 那，　　　他与那乱臣贼子 贪官污 吏恶霸 土豪

5 5 3 5 - 1̇ 6 | 6.(6 6 6 6666 6666) | 3 6 5 6 5 6 1 | 2.(2 2 2 0 3 2 1 6 1 | 2 0 0 0 0) ‖
不差　　　　　　　　　　分 毫。

此曲以男【平词】老生腔为素材。在写作中借鉴京剧花脸行当抑扬顿挫的演唱特点，创造性地营造本剧种的花脸腔。唱腔旋律棱角分明、干净、利落，在"打龙袍"的拖腔旋律中让演员用鼻腔、胸腔产生的共鸣形成"龙虎音"，最后一句用【垛板】的旋律和拖腔对比，掀起高潮，把包拯刚正不阿的形象展现在观众面前。

有一颗星星正在跳舞

《无事生非》李碧翠唱段

金 芝 词
精 耕 曲

为了表现剧中人俊俏、机灵、热情、欢乐的音乐形象，此曲把徵调式【彩腔】音调变化为羽调式新腔，这种尝试通过舞台演出达到了预期的效果。

细细的清泉心上流

《无事生非》李碧翠唱段

金 芝 词
精 耕 曲

1=♭E 4/4

(5.2 17 6156 4 | 2/4 2 56 45 2 | 4/4 1.2 45 2421 616 | 5.6 55 235) | 2321 61216 6 5. |
　　　　　　　　　　　　　　　　　　　　　　　　　　　　　　　　　　　　　　难 道 说，

5 53 5 6 61 53 | 2 32 12 3 05 | 3.56 1 5243 2. (5 | 63 36 2. 3 | 36 62 1. 76 |
难道 说 情魔 真是 狗？

5.6 12 6543 2 03 25 2) | 0 6 53 2 16 6̇/1 | 2323 53 5 2326 51 | 6 5 (1 51125 216 |
　　　　　　　　　到处 摇 尾 把 主 　 求。

25 2 216 5.1 2123) | 5 65 25 3 32 1 | 2 2 0165 53 56 | 5 2.1 6 2. |
　　　　　　　碧翠 生来 无忧 绪，不 知 哪 来

53 5 656 0 35 2612 | 6 5 (35 2 3 5) | 5 5 6156 3 32 1 | 05 35 2.3 16 |
淡 淡 愁？ 　　　　　　冷脸 发烧 红云 起，

(5356) 6.1 2 3 1 | 2.5 7 1 2 - | 3523 53 2326 51 | 6 5 (35 23 5 3) | 5.5 35 6.(2 35 6) |
静 心 生 波 织 绿 绸。 纵然 动情 爱，

5 21 71 2.(5 71 2) | 7 6 2 7. (2 | 7276 5356 7.7 77) | 1 1356 10 (02 | 1327 6356 106 561) |
何必 找对头。 去去去， 　　　　　　走走走，

0 2 1 24. 5 | 6 16 53 2 32 12 | 3 6 5 65 35 | 3/4 2 6 5321 3 | 2/4 4. 5 |
为什么越 是 赶 他 他偏 来 占心头？(女帮腔)为 什 么 越 是

6 16 53 | 2 23 65 | 1 - | 2323 53 5 | 65 2 53 2 | 1 32 216 | 5. (6 5511 2255 |
赶 他 他偏 来 占 心 头？

6 5 3 | 2353 21 6 | 5.7 6123) | 5. 3 5 6 - | 5/3.6 56 1 | 2. (3 | 3/4 63 36 2 |
　　　　　　　　　　　　细 看 也 不 丑，

这是一个大段唱腔，以【平词】【彩腔】为素材而创作，其中的伴唱含有【仙腔】的音调。在整个段中节奏的安排为 4/4、3/4、2/4，错落有致、十分丰富，过门与间奏的写作新颖别致、独具匠心，贯穿本剧音乐主题如影随形，与全剧风格统一。

```
3 5 6 1 | 6 1 2 3 6 1 | 3 2 3 2 1 6 | 5 ⌵ 5  3 5 | 6.1 1 5 6 | 5 — | 3.5 6 5 3 | 2 2 5 6 5 |
眼 睁 睁  魂 飞 神  迷。(女齐唱)觑 得 她 羞 答 答       袖 掩 香 腮 粉 颈 儿

5 3 2 1 | 0 6 2 3 2 | 7 6 5 6 1 | 1.2 3 2 1 | 2.3 2 1 6 | 5 — | 1.6 5 6 5 3 | 5 6 |
低,(男齐唱)觑 得 他 眼 睁 睁 魂 飞 神 迷。

1 2 1 2 5 3 | 2.3 2 1 6 | 5 —) | 5 5 2 5 6 5 | 5 3 3 2 1 | 2 2 5 6 5 | 5 3 2 1 | 6 6 2 3 2 |
(李唱)休 道 是 眼 生 媚 上 下 窥 视,(裴唱)恨 不 得

7 7 6 1 | 6.1 2 3 1 | 2 1 6 5 | 5 5 3 2 3 1 | 1 6 1 5 3 | 2.3 5 6 5 | 5 3 2 1 | 7 7 5 6 7 2 |
过 墙 去 低 语 亲 昵。(李唱)居 深 闺 何 曾 见 这 善 才 童 子,(裴唱)守 书 斋

7.2 6 5 3 | 2 2 6 7 2 7 6 | 6 5. | 5 5 6 1 5 6 | 5 3 3 2 1 | 2.3 5 6 5 | 5 3 2 1 | 7 6 7 2 3 2 |
今 朝 方 知 洛 神 飘 逸。(李唱)恨 高 墙 似 银 汉 相 隔 难 叙,(裴唱)急 相 会

7 7 2 5 3 6 | 1 3 5 1 2 7 6 | 6 5. | 5 5 3 5 | 6 5 6. | 5.1 6 5 | 6 6 5 1 2 | 3 5 3. |
等 不 得 更 鼓 初 击。(女齐唱)四 目 相 觑 也 不 怕 路 人 非 议,

(女齐唱)| 0 5 3 5 | 1.6 5.6 3 2 | 3 1. | 1 — | 5 1 2 5 3 | 2 2 0 | 1.2 5 3 | 5 2 3 2 1 6 | 5 — | 5 0 0) ||
        这 才 是 贼 胆 儿   大 得 出 奇(呀) 大 得 出 奇。

(男齐唱)| 0 0 | 0 0 | 0 1 6 5 | 3 5 5 | 1.5 6 1 | 2 2 0 | 1 0 5 6 1 | 2 0 6 2 | 5 — | 0 0 ||
                    这 才 是 贼 胆 儿 大 得 出 奇。
```

　　这是一段表现男女一见钟情的优美唱段,唱词突破了原有的七字句和十字句,而成为多字句的自由体词格。男女合唱的部分力求达到俏皮、诙谐的效果,这种对比的写作增添了唱段多彩的情趣。

$\widehat{6\ 5}\cdot\ |\ 1\ \widehat{1\ 7}\ 1\ |\ 0\ 2\ 0\ 5\ |\ \widehat{3\quad 2}\ |\ \widehat{7\ 6}\ 7\ |\ \widehat{6\cdot\overset{6}{3}\ 5\ 6}\ |\ \frac{1}{4}\ 1^{\vee}5\ |\ 3\ 5\ |\ 6\ \widehat{6\ 5}\ |$

荣。 实指望 生 同 衾 死同穴 生死与 共, 谁 料 到 干驾了

$3\ 5\ |\ 2\ \widehat{2\ 1}\ |\ \widehat{6\ 5}\cdot\ |\ 0\ 1\ |\ \widehat{6\ 5\ 5}\ |\ 1\ |\ 2\ |\ 5\ \widehat{6\ 5}\ |\ 3\ 5\ |\ \widehat{6\ 6\ 5}\ |\ 3\ 2\ |\ \frac{2}{4}\ 3^{\vee}\ \widehat{5\ 3\ 5}\ |$

香车 空赶了 玉骢。 从 此后这 后 园 不再 有 天伦 欢乐 梦,忍 悲痛

$\widehat{1\cdot 2}\ \widehat{7\ 5}\ |\ 6\ (0\ 7\ 6\ 5\ 6)\ |\ \overset{5}{3}\cdot\ 5\ \widehat{6\ 1}\ |\ \widehat{1\ 6\ 5}\ \widehat{5\ 3}\ |\ \overset{\frown}{2}\cdot\ (\widehat{2\ 2\ 2}\ |\ 0\ 3\ 5\ \widehat{2\ 1\ 6\ 1}\ |\ 2\ 0\quad 0\)\ \|$

回 洛阳 马 啸 车 隆!

把强烈悲愤的男、女声八度合唱作为唱段的起始句，用清唱散板式的唱腔旋律营造痛苦、震惊的音乐气氛，继而引出强烈、奔放的音乐过门做铺垫、连接。再呈现出以【彩腔】为基调的慢板唱段，跌宕起伏的唱腔塑造出李千金含悲忍痛回洛阳的复杂心境。

$$\widehat{1\ \dot{6}}\ \ \widehat{3\ 1}\ |\ \overset{3}{\widehat{\underline{2\cdot\ 1}}}\ \underline{1\ \dot{5}\ \dot{6}}\ |\ \overset{\frown}{\dot{5}\cdot}\ \ (\underline{\dot{5}\ \dot{6}}\ |\ \underline{1\cdot\ \dot{2}}\ \underline{\dot{6}\ \dot{5}}\ |\ \underline{\dot{4}\ \dot{2}}\ \underline{\dot{4}\ \dot{5}\ \dot{1}\ \dot{6}}^{\vee}\ |\ \overset{\frown}{\dot{5}}\ \ -\)\ \|$$

效　　圣　贤。

　　此曲为小生行当的唱腔，以【彩腔】为素材，用离调、变奏的写作手法，表现了剧中人张秋人的性格和情趣。

手抱孩儿暗叫苦

《红丝错》张秋人唱段

顾颂恩 词
精耕 曲

$1=\flat B$ 4/4

焦躁、无奈地

手抱孩儿暗叫苦,张家结出李家果。半月来白日强欢扮夫妇,夜进柴房睡地铺。别人家新婚得子多欢乐,我是纸上描花无结果(哇),无结果哇。无结果背黑锅,最伤心大小姐还要冤枉我。我口吃黄连话难诉,老夫人一巴掌打得我满肚火。要发火,难发火,自己的学生要保护。

| 0 1 6̲ 5̲ | 1̲ 1̲ 6̲ 1̲ 2̲ | 3̲ 3̲2̲ 3 | 0̲ 5̲ 3̲ 2̲ | 1̲ 2̲ 3 | 1·2̲ 3̲ 5̲ | 2·(1̲ 2̲ 2̲) | 0 1 6̲ 5̲ |

我是　打落　门牙　肚里　咽，　强把　小姐　带出　府。　　　回到

稍慢　　　　　　　　　　　　　　　　　　　　　　　　**原速**

| 1 1 | 5̲ 7̲ 6̲ 5̲ | 3̲ 5̲ 3̲ 5̲ | 1·6̲ 1̲ 2̲ | 4 - | 3̲ 6̲ | 5̲ 6̲5̲ 3̲ 1̲ | 2· (3̲ 5̲ |

家中　骗老　母，只好　冒　　　牌　　做丈　夫。

| 2 0 0 6̲ 1̲ | 2 0 0 3̲ 5̲ | 2̲ 1̲ 6̲ 1̲ | 2·3̲ 5̲ 1̲ | 6̲ 5̲ 4̲ 5̲ 3̲ 2 | 0 3̲ 5̲ | 2̇ 2̇ 1̲ 7̲ | 4/4 6·1̲ 6̲ 5̲ 4̲ 5̲ 3̲ 2·3̲ 7̲ 6̲ 5̲ 6̲) |

稍慢

| 1̲ 1̲ 6̲ 1̲ 2̲ 4 4· | 3̲ 3̲ 2̲ 1̲ 6·| 1̲ | 2̲ 3̲ 2̲ 3̲ 4 3· | (2 | 3·2̲ 1̲ 1̲ 2̲ 7̲ 2̲ 6̲ 5̲ | 3·6̲ 5̲ 4̲ 3̲ 2̲ 1̲ 2̲ 3̲ 1̲ 2̲ 3) |

回首　再把　孩儿　看，

转 1 = ♭E（前3=后7）

| 2/4 5̲ 5̲ 3̲ 5̲ 6 | 0̲ 6̲ 1̲ 5̲ 3̲ | 1·6̲ 3̲ 1̲ | 2 - | 6̲ 6̲ 7̲ 2̲ 7̲ 6̲ | 5· (6̲ 7̲ | 2·7̲ 2̲ 5̲ 3̲ 2̲ 7̲ 6̲ | 5̲ 6̲ 4̲ 3̲ 2 3̲ 5̲) |

可怜你　出世难　找　亲生　父。

| 6 6̲5̲6̲ 1 | 7̲ 7̲2̲ 6̲5̲ 3̲ | 2 2̲7̲ 6̲5̲3̲5̲ | 6·(3̲ 2̲3̲ 7̲ | 6̲ 0̲5̲ 3̲5̲ 6̲) | 1 1̲6̲3̲ 2̲3̲ 1 | 7·7̲ 6̲7̲ 2̲ | 6̲ 6̲ 7̲2̲7̲6̲ |

你母亲　一段　隐私　不肯　诉，　　　　　　　　我不能　追根　盘底　添愁

| 5· (6̲ 4̲ 3̲ | 2̲ 7̲ 2̲ 3̲ 5̲) | 1 1̲ 7̲ 1 | 3·5̲ 6̲ 1̲ 5̲ | 0̲ 5̲ 6̲ 7̲ 5̲ | 6̲ 2̲ 7̲ 6̲ | 5·7̲ 6̲ 5̲ |

苦。　　　　　　　　　何时　苦笋　能出　土，不负我　蒙冤　受

| 5̲ 2̲ 3· | 1̲ 1̲6̲ 3̲ 1̲ | 2·3̲ 2̲1̲ 6̲ | 5 (6̲5̲6̲ 1̲2̲ | 7̲ 0̲7̲ 7̲7̲ | 6·5̲6̲2̲ 1̲5̲6̲ | 5 -) ‖

辱　　救苦　孤。

　　本段以男【平词】为素材，根据表演者的音域和演唱特点而创作。此段为了配合舞台表演，特别注重对传统唱腔的继承和发展；在音乐过门的写作上，大胆突破，通过舞台实践达到了极佳的效果。

若非猜错她的心，才让我吃这闭门羹。无奈何(哇)耐心等，忽觉周身颤兢兢。

夜空好似雪花舞，果然是三月桃花雪纷纷。

恨天公不作美，风雪但欺采花人。

今夜不成明朝在，留下纱巾转回程。

纵然她是贞节女，纵然她是铁石心，哪有俊男不爱女？哪有靓女不怀春？

不信春梦做不成，铁棒能磨

稍慢

绣花针。

　　此曲为把握剧中人风流倜傥、玩世不恭的性格特征，以男【平词】音调为素材，在乐句的安排上注重对比、重复与变化。旋律音调适时的紧缩与扩充都取得了良好的演唱效果。

无怨无悔

《奴才大青天》翠儿、李卫唱段

湛志龙 词
精 耕 曲

从起唱句就开始大力渲染该剧的音乐主题，别致的音乐过门把人物带入规定情景中相互倾诉。在男女小乐段式的对唱里，对板的旋律长短句相间，形式活泼，内容贴切，惟妙惟肖。

莫流泪，莫悲伤

《桐城六尺巷》姚夫人唱段

王自诚 词
精 耕 曲

1=♭E 4/4

(0 5 3 5 6.6 6 1 6 5 3 2 | 1 0 2 3 5 2 3 5 3 2.2 3 5 3 2 1 7 | 6 0 2.7 6.7 2 5 3 2 7 6 | 5.6 5.4 3 5 2 3 5)

5 6 5.6 3 2 | 1 6 1 2 3 2 3 2 7 | 2 2 6 7 6 5 3 5 6 1. (2 1 2 3 5 3 2 7 6 |
莫 流 泪， 莫 伤 心（哪），

5 5 5 6 4 3 2 3 5) | 5 5 6 5 6 1 6 1 2 | 2 3 2 3 5 3 5 2 2 6 5 1 | 6 5 (4 3 2 3 5) | 1 1 6 1 2 3 2 3 5 |
天 下 骨 肉 情 最 深。 人常说虎毒

2 2 3 5 6 5 6. | 5 5 3 2 2 1 6 6 1 5 | 6.1 2 3 2 1 6 5 1 | 6 5 (6 5 4 3 5 2 3 5) | 5 5 3 2 3 3 2 1 |
不食 子， 小鸦 也有 反 哺 情。 为人 儿女

6 3 5 2.3 1 6 | 6 6 1 1 3 5. 3 | 2.3 5 5 6.1 5 3 | 3 2 1 6 1 6 5 (6 5 | 3.5 6 1 6 5 4 3 2 3 5)|
当孝 顺， 江水倒 流 也 不 能 忘 记 父 母 恩。

5 5 3 2 3 3 2 1 1 | 6 6 3 5 2.3 1 6 | 0 6 1 1 1 3 5. | 2.3 5 5 6 5 3 2.1 | 6 5 (4 3 2 3 5 6) |
若说 你 怨恨 父母 心胸 窄， 你任性不 归 岂不也要留 骂 名？

2/4 2 2 1 2 | 3 2 3 | 5 5 6 1 | 5 6 1 5 | 0 1 6 5 3 5 | 1 6 1 0 | 1 5 6 |
只有儿女 让父母， 哪能父母 让儿 孙？ 想一想 董 永 为何 人传 颂？

0 3 5 | 6 7 6 5 3 | 5 5 5 6 | 1 6 1 | 5.6 1 2 | 6 5 | 0 1 6 | 5 6 1 | 3 |
思一思 目莲救母 为何 上了佛家 经？ 可听过 那

2 2 5 5 | 2 2 1 6 5 | 3 5 6 | 0 5 3 | 2 3 1 | 6 5 6 1 | 0 5 6 1 | 6 6 1 2 2 |
道家灵前 诉母 苦？ 十月 怀 胎 唱到 老， 唱得那 跪拜的儿女

2 2 6 5 1 | 6 5 | 0 3 5 | 6.7 6 5 3 5 | 6) 3 5 | 6 7 6 5 | 5 2 5 3 2 |
泪 纷纷。 多少 人 父母 在 时 不 尽

歌词：

孝，死后枉自哭亡灵。小芹（哪）可知你的父也悔恨，你母亲为找你一双小脚四处奔。小芹（哪）家不和外人笑，莫当赌气人。心胸要开阔，欢乐又长生。莫记父母恨，多想父母情。张吴两家近，应是好睦邻。今夜与我同安寝，待明朝我亲自送你回家门（哪）。

此曲的开始句是重新创作的女【平词】老旦行当的迈腔，其中段是带数板的【二行】，最后按传统旋律完成女【平词】唱段。

剑，语似刀。剑锋刀刃把我的心窝绞。

如梦方醒（啊）我好羞臊，苦命淑贞成狐妖，成狐妖。自取羞辱（合唱）人耻笑，（肖唱）苟活不如（合唱）魂断香消。

（肖唱）淑贞自幼家道贫，继母逼嫁为贪银。指望相夫度日月，谁料想（啊）丈夫是懵懵懂懂痴痴呆呆少情寡欲的

此段由变化了的【彩腔数板】【彩腔对板】和男女【平词】组成了一个多段连缀而成的大段唱腔。其中节奏对比明显，表现男女主人公多侧面的心路历程，唱腔委婉动听，一波三折。

感谢上苍

《长恨歌》杨玉环、李隆基唱段

罗怀臻 词
精　耕 曲

(3̇3̇ 2̇3̇ | 1̇ - | 3̇3̇ 2̇7 | 6 - | 1̇·7 61̇ | 2̇1̇2̇ 3̇ | 5̇ 2̇3̇ | 1̇2̇ 6 | 5 - | 5 -)‖

　　充满幸福和喜悦，女声无字歌的哼鸣，缠绵而柔美，把花好月圆的美景勾勒出来，接着男女对唱与二重唱，表现了李、杨二人浓烈的爱情。此外，重复唱词是一个极好的编曲方法。

```
2·5 3276 | 5·1 2123) | 5 5 6156 | 5332 11 | 2·5 43 | 3 2· | 5 53 231 | 16 1· |
         这么   艰难的岁    月,     你一直 和我

2 26 7276 | 6 5· | 2 23 12 | 535 5 | 62 45 | 65 6· | 1 16 53 | 2 32 65 |
和我厮 守;   这么   漫长的旅  途,   你始终 和我

171 0 | 1·2 3253 | 2 32 35 | 1 03 216 | 5· (6 | 5652 4·5 | 2571 2·7 | 6·15 3216 |
依傍,  和我依 傍。

5 -) | 1 1 23 | 5 5 6 6 1 | i 3 - | 3 - | i 16 53 | 2 23 65 | 1 12 43 |
     尽管  生活变了 样,          我不会  改变  改变方

2 - | 5 53 21 | 161 0 | 2725 32 | 12 7· | 2·3 535 | 6·6 53 | 2 21 61216 |
向。 尽管 未来 是个 谜,   我对你  一如既往,一如既

6 5· | 1 21 71 | 2#1 2· | 2 35 7672 | 27 6· | 21 23 53 | i 16 53 | 321 2 |
往。 有过的爱   怎么 能遗 忘?   有过的爱  铭记在心 房,

2 26 7276 | 6 5· | 66 57 | 7 6· | 53i6 652 | 32 3· | 0 5 35 |
铭记在心 房。  不管未来怎么 样,    我相信

稍慢
2 23 65 | 1 21· | 2· 5 | 45 4 32 | 23 1 2 | 42 45 | 62 456 |
我相 信  路 长 情更 长,   路长 情更

5· 6 | 45 2 | 6·123 126 | 5· 6 | 1 2 | 5 - | 5 - ||
长,    情 更 长。
```

唱段从并列的四句"回望长安"唱词开始,四度模进的旋律音调低沉而凄苦,唱腔旋律从传统的【平词】【彩腔】中衍变而来,一唱三叹,感慨良多。

风沙呼啸掠过山岗

《长恨歌》杨玉环唱段

罗怀臻 词
精 耕 曲

曾经 多么 辉煌。

而今他就蜷曲

在这破损的战车上，这么孤单，这么凄

凉。

我能为他做什么？啊，

我的君王。

谁说是

宫廷里没有真爱？谁说是帝王情

不能久长？纵然是拂众意一人恃

宠，纵然是战乱生祸起萧墙。为了爱

他还是无怨无悔，为了爱他还是敢作敢当。

此曲将女【平词】唱腔重新结构，板式、音调、迈腔、落板都做了全新的注释，是非常考验演员演唱功力的核心唱段。

黄州美景花烂漫

《苏东坡》王朝云、苏轼唱段

熊文祥 词
精 耕 曲

1=♭E 2/4

甜美、幸福地

(王唱)赏不够(哇)赏不够 黄州美景花烂漫，(苏唱)听不够(哇)听不够 赤壁江水拨琴弦。(王唱)我找你 茫茫人海 人海茫茫 不辞天涯远，(苏唱)我等你 花开花落 花落花开 好似几千年。(王唱)我盼你 比翼飞 盼得心弦断，心弦断，(苏唱)我望你 并蒂开 望得两眼 两眼穿。(王唱)世间多少风流眷，(苏唱)哪及你我共缠绵，共缠绵。

(王唱)啊，世间多少风流眷，哪及你我共缠绵，啊，眷

(苏唱)啊，多少风流哪及你我共缠绵，共缠绵，

```
5·6 5 32 | 3 1 2 5653 | 5 2 3 2 1 6 | 5 — | 1 2 | 35 3· 3 — ‖
哪 及 你我 共  缠   绵,              共  缠 绵。

6·1 3 5 | 6  1 | 3 2 3 2 1 6 | 5 — | 1 6 | 53 5· 5 — ‖
哪 及 你我 共  缠   绵,              共  缠 绵。
```

　　此曲开始部分的过门是全剧的音乐主题,其后紧接苏东坡与王朝云优美的爱情对唱。在最后的二重唱中旋律引出湖北黄州一带的地域音调,韵味浓郁。

同 心 结

《邢绣娘告官堤》邢绣娘、安廷玉唱段

宋西庭、湛志龙 词
精 耕 曲

165

传统戏古装戏部分

曲调开始的音乐引出了全剧的音乐主题。本段唱腔最大的特色是在大段的对唱中有机地穿插画外音男女声部的合唱。

此段是带【平词】音调的【彩腔对板】。其中后半部的 $\frac{3}{4}$ 节奏二重唱新颖、别致，优美动听，唱段蕴含着诗情画意。

这是一段以【彩腔】为基调的对唱。前半段是男女主人公的对唱，强调板式的变化和对比；后半段是画外音的伴唱。这种形式的唱段新颖而别致，另有一番情趣。

绣朵花儿送情郎

《于老四与张二女》张二女、于老四唱段

陆登霞、吴轰激词
程学勤曲

简谱(略)

歌词顺序：

变心肠(啊)。我愿做这相思女，愿哥做这相思郎。(于唱)(哎呀)我的二妹(呀)，(张唱)(哎呀)我的四哥(呀)，愿哥做这相思郎(啊)。只要哥哥长相爱，死了也要配鸳鸯啊配鸳鸯(啊)。

(于唱)白纱汗巾三尺长，(张唱)绣朵花儿送情郎啊。(张唱)花儿千年不凋谢，妹妹万年不离郎。
(于唱)花儿千年不凋谢，哥哥万年不离郎。

此曲是根据"撒帐调"和"八段锦"的音调创写的。

怨 中 爱

《富贵图》尹碧莲、倪俊唱段

曲润海 词
程学勤 曲

1=B 2/4

中速

‖:(6.1 23 | 5356 1 | 3 56 5232 | 1 -) 5 5 6 1623 | 1. 27 | 6 61 5435 | 6 -

(尹唱)你为了取　笑　　开心　　怀，
(尹唱)怪不得你　说　你　有贤　　妻，
(尹唱)少华山烤　火　我　空房　　待，

5.6 121 | 6 5 5643 | 2 3 5 231 | 2 - | 5 5323 | 5.6 11 | 3.5 1561 | 6.5 32

取　笑到　妹妹　　头上　来。　　怪不得　富贵图你　收得　快，
果　真　今日　　还图　来。　　怪不得　娘子把　妹妹　改，
你　整夜　烤火　　冷却了妹　妹　来。你取　笑就像　猫儿把　鼠　逮，

1.2 3 5 | 2.3 127 | 6 - | 5 61 323 | 5 65 3.2 | 1. (32 | 1.3 2161 | 5 01 23)

留下疑团猜不　来，　　猜(呀)猜不　来　(呀)。
妻(呀)妹(呀)调　换着　来，　调(呀)调换　来　(呀)。
偷把衣角换　过　来，　换(呀)换过　来　(呀)。

5 53 2532 | 2 1. | 5.3 237 | 6. 6 53 5 | 6 1656 | 16 563 | 2 -

(倪唱)贤妻有　气　理应　该，我回来就为　你出气　来。
(倪唱)妻子妹　子　都是　你，谁叫我们拜　过天地　来。
(倪唱)少华山烤　火　欠下　债，意切　情真记心　怀。

5 5 1 2 | 3 23 5 | 2.3 221 | 6.1 5 | 1 12 53 | 2.3 127 | 6.(123) | 5.6 52

收下　你富贵图　心明　白，我心你早就猜　出　来，　猜　出
一别　娘子有半　载，今日特意接你　来，　接　你
不怨　娘子将我　怪，你若责打我愿　挨，　我　愿

4.5 3.2 | 2 1 (35 ‖: 6. 1 | 4.3 23 | 5.6 3.2 | 1. (5 | 6.1 23 | 5 6 | 1 -)‖

来(呀)。　　我　愿　挨(呀)。
来(呀)。
来(呀)，

此曲是用【花腔】音调为素材创作的新曲。

当 官 难

《徐九经升官记》徐九经唱段

郭大宇、彭志淦 词
程学勤 曲

1 = E 2/4

中慢板

(1.2 35 | 2.3 1265 | 5.3 5 | 6123 156 | 5.3 56) 2 31 | 2 - | 2. 3 |
　　　　　　　　　　　　　　　　　　　　　　　　当　官　难，

1 1 26 | 6 5 3 | 1 1 2 32 | 1661 553 | 53 2 13 | 2. 35 | 532 153 | 2.(35
难当　官，　徐九经　做了 一 个 受　气 的 官，一个 窝　囊 的 官。

3.2 1235 | 2.2 2 2)‖ 5.5 45 | 61 5 6 6 |(65 #45 60)‖ 1.1 231 | 3561 5 5 |(565 #45 0)
　　　　　　　　　　　　自幼读书 为 做 官(哪)，　　　　我　进京赶考 做大官(哪)。
　　　　　　　　　　　　文章满腹 喜 洋 洋(哪)，　　　　我

6.5 656 | 10 10 | 35 (056) | 1 5 | #4.5 6 |(6333 6111 | 5672 6)| 5 5 61 |
又 谁知 我 才 高 八 斗　　难 做　官，　　　　　　　　　　　　　皆 因 是

2.3 21 | 61 7 | 66 1 | 65 5 #4 | 5 - |(3535 6543 | 2321 22 | 0 66 61 |
爹 娘 没有 给我　生 一　副 好 五　官。　　　　　　　　　　　　　　　

5656 5 #4 | 5.) | 1 6 - | 6. 1 | 3561 5 |(565 #45 0)| 11 35 | 6 6 (057)|
　　　　　　我 怨　　怨 我 怨 五 官。　　　　　　　　头 名 状 元 到(那)

6.2 1 | 6121 6 |(6333 6111 | 5672 60)| 55 61 | 61 5 | 32 | 1.2 53 | 2 - |
玉 田 县，　　　　　　　　　　　　　　　当了 一名 小 小 的 七 品 官。

(2321 7171 | 2343 20) 2 31 | 2 - | 2. 3 | 1.1 35 | 66 1 | 30 50 |
　　　　　　　　　　　九 年 来，　　我 兢兢业业 做 的 是 卖命

60 06 | 5.6 553 | 5.6 1 | 3 10 | 50 0 |(3535 6543 | 2321 22 | 0 66 61 |
官，　却 感动 不 了那 皇 帝 大 老 官。

5656 5 #4 | 5 5) | 0 0 | 0 0 | 0 0 | 0 0 | 10 50 | 6.(636)| 0 0 |
　　　　　　眼睁 睁 不 该 升 官 的 总 升 官，　我 这个

慢
6 5 6· | 1 11 | 35 0 | 666 15 | 6156 1 | 7 7 6 | 55 6 17 | 6· 3 |
我若是 成 全了 倩娘 做一个 良心 官， 怕的 是 刚做了大官 又 罢

渐快
5· (61 | 55 5) | 0 0 | (3432 30) | 0 0 | (2321 20) | 0 0 | 0 0 |
官。 是升 官？ 是罢 官？ 做清 官还是 做赃 官？

(6123 2161 | 55 50) | 0 0 | 0 (66) | 0 0 | 0 (66) | 0 (66) | 0 (66) |
做一个 良心 官？ 做一个 黑良心的 官？ 升官？ 罢官？

0 (66) | 0 (66) | 0 (66) | 0 (66) | 0 (66) | 0 (66) | 0 0 | 0 0 |
大官， 小官， 清官， 赃官， 好官， 坏官， 好官， 坏官， 坏官， 好官，

慢
(10 10 | 10 10 ‖ 10 10 ‖ 6765 60) | Ⅱ 0…… | 5·6 1 2 | 65 53 | 2 (2356123) |
官官 官官 官官 官官 官官 官。 哎！ 我 劝 世人 莫 做 官，

5 5 3 2 | 1·2 351 | 32 216 | 5· (7 | 6123 1265 | 3 56 156 | 5 —)‖
我劝世人 莫 做 官（哪）。

此曲以【彩腔】【阴司腔】为素材，用数板的形式编创而成。


```
2 07 672 10 1 | 1 61 2376 1 5 (61 | 2356 3276 1 5  6) | 1 1 2316 5 35 6 |
头 痛 脑 热 谁 关          情。                                              娘 在   宫  廷

2·3 561 3·2 1 | 01 6123 5·1 653 | 01 5643 2 - | 3523 535 0 35 6156 |
福 享 尽,        儿 在 民间   娘 寒 心,

1·2 353 2·3 216 | 1 2 665 (65 | 2/4 4323 55) | 1/4 0 5 | 35 | 6 5 | 0 3 |
娘  寒       心。                                稍快  (宫唱)说 什 么 寒 心 话

2 1 | 2 | 03 | 23 | 5 2 | 31 | 0 | 61 | 56 | 53 | 2 | 4/4 10 (0 27·276 |
动 听,  同 样 是 抢 夺 皇 位  骨   肉   轻。                            慢

5 3 561 -) | 5· 3 6·1 65 | 6432 21 (2 | 3·4 32 15 123) | 5· 3 2·3 21 |
(太唱)回  首  当  年                                              泪 流

6·1 556·(123 | 1653 6 -) | 2·3 553 2·3 21 | 61 5 61 2·(35 1 | 6· 51 61 |
尽,                           娘 也 是 受 欺 受 压 受 罪   的  人。

2·3 25 612) | 5·6 532 23 17 | 62 12 65 | 1 16 53 23 | 6 1 2·376 |
只  因 生 你  是 女   子,   母子  二 人 险 丧

6 5 (5 235) | 1· 32·1 65 | 6·(765 356) | 0 5 32 2 6 | 3523 1 2 0 22 |
生。        娘 偷 生       原 为 保 儿 命, 十 八 年 来

2 5 | 6 2·2 17 | 6 - 535 | 1 27 656 5· (35 | 2/4 6 0 5 0 | 4543 2321 |
心 肝 寸 裂      到  如 今。

6121 50) | 2 5 | 0 35 | 6 5 | 52 32 | 1 535 | 2 003 | 2 1 |
(宫唱)你    虽 然 想 儿 到 如  今, 只 怕 是 贪 恋 皇 位

6123 | 165 | 5 6 | 0 53 231 | 21 65 | 6 35 | 231 |
要 我 进宫 廷。(太唱)抛  弃 娇 儿 十 八 载, 封 儿 皇 位
```

（清唱）你 喊我一声 喊我一声 母亲。

（宫唱）你要我喊母亲 肺腑诉尽，声泪俱下 动了真情。恨只恨皇位改人性，宫廷深处罪恶深。太后（哇），你可知人间有爱也有恨，你可知失去母爱的女儿心。你可知皇家的威严有多重，你可知公主为何当渔民。你可知皇封的官吏权多大，你可知民间的苦难有多深。你可知打鱼的人流了多少汗？你可知穷苦百姓怎样受欺凌？你可知皇家的尊严冰雪寒冷，你可知渔家的恩

简谱：

2·(1 7 1 2) | 5·3 5 6 1 | 0 3 2 3 1 | 6·5 6 1 | 5·(1 6 5 6 3 2 | 5 -) | 5 5 3 5 |
情　　　　暖　　　　如　　春？　　　　　　　　　　你可知

6 3 6 | 5 3· | 3 2 1 7 1 | 2 0 0 | 6·1 2 3 2 | 1 2 1 6 5 | 3·5 2 1 2 | 1 0 0 ‖
养母　胜过　生身　母？　要我认母　万不　能，　万不　能！

此曲是用女【平词】【八板】【二行】【三行】等为素材编创的套曲。

春到渔家泪淋漓

《公主与皇帝》宫乐、少帝唱段

王寿之、汪存顺、罗爱祥 词
程学勤 曲

1=E 2/4
中速

(5 35 6 2 | 1. 76 | 5.2 3432 | 1.5 6561) | 2 2 5 65 | 3 32 1 | 3 23 51 | 23 2. |
　　　　　　　　　　　　　　　　　　　　　(宫唱)谢公子　救我母　疏财仗　义，

5 53 231 | 21 6. | 6156 153 | 32 3 126 | 5.(3 2 1 | 7261 5 0) | 7.3 2 32 | 3 3 (3.333
春到　　渔家　泪淋　　漓。　　　　　　　　　　　　　　(少唱)只恨　贪官

3) 5 5 32 | 2 7 (7.777) | 2 0 2 32 | 3 5 (4323 | 5) 1 27 | 6 - | 6. 5 | 1 32 156 |
和污　吏，　　　　无法　无天　　　　把民　欺。

5. (6 | 1.7 6561 | 5.3 56) | 2 2 5 65 | 3 32 1 | 3 23 51 | 23 2. | 5 53 231 |
　　　　　　　　　　(宫唱)原以为　在民　间　能见 天 日，　谁知

21 6. | 6156 153 | 32 1 126 | 5.(4 3523 | 7.2 1761 | 5.3 56) | 2 12 32 | 1.2 76 |
人生　路迷　　离。　　　　　　　　　　　　　　　　(少唱)乌云蔽

6 5 (6 | 1.7 6156) | 1. 2 | 3.2 35 | 6 2 | 7 6.7 2 | (232767 2) | 6.5 35 |
日　　　　　　平　常　事,姑娘 不 必　　　　　　　姑娘 不必

6161 231 | 216 5 (61 | 2 3 6 | 5.6 161 | 0 65 3523 | 1.235 3761 | 5.5 25) | : 1 6 53 |
暗悲　啼。　　　　　　　　　　　　　　　　　　　　　　(宫唱)请 公
　　　　　　　　　　　　　　　　　　　　　　　　　　　　　(宫唱)公子
　　　　　　　　　　　　　　　　　　　　　　　　　　　　　(宫唱)何处 来

2.3 216 | 1 32 126 | 5. (61 | 5.4 325) | 1 3 5 | 6156 1 | 6156 4323 | 5. (6: |
子　赏名　字,　　　　(少唱)名 天 一　字 子 期。
家　住哪　里?　　　　(少唱)帝 城 里　御 街 西。
此　何处　去?　　　　(少唱)乘兴 来 去　任 马 蹄。

1612 325 | 0 1 65 | 4.2 45 | 6. 32 | 1235 3761 | 5.5 25) | 2 2 35 | 6 6 53 |
　　　　　　　　　　　　　　　　　　　　　　　　　　　　(宫唱)公子　赠玉

此曲是以【彩腔】为主体而加工的唱段。

一失足成千古恨

《泪洒相思地》王怜娟、蒋素琴唱段

移植本 词
程学勤 曲

1=F 4/4

慢板 凄凉地

(王唱)一失足能成千古恨,只怪我当初自己无主张。柱生两眼无见识,错把那负心汉当作有情郎。当初把甜言蜜语来骗我,我只当他与我是一样的心肠。谁知他一去无消息,可怜我一日六时望断肠。我为他神思恍惚懒梳妆,我为他身担不孝瞒亲娘。我为

他 被父推入西湖内,我为他 连累小菱遭祸殃。我为他 当饰卖衣作路费,我为他 抛头露面走羊肠。我为他 途中受尽风雨苦,我为他 举目无亲走他乡。我为他 客店当作安身处,我为他 口吃黄连无处讲。

这是张家亲骨肉,求你将他来抚养。将来孩子能说话,开口就叫你亲娘。

求你将他另眼看,我在九泉喜非常,喜非常(啊)。

(蒋唱)听她前后一番话,铁石人儿也悲伤。

乐谱（简谱）：

2 6 7 6 5.) 5 | 5 5 5 3 2 3 5 3 3 2 1 | 2.3 1 2 6 5 6 | 6.1 2 2 3 1 1 6 5 |
你自己　保重　千金体，　快与我　回家

2 3 5 2.3 6 1 | 6 5 (5.4 3 5 2 3 5) | 5 5 3 2 2 6 5 1 | 2 7 2 7 2 5 3 2 2 3 7 |
把病　　养。　　　　　你我　就是　亲姐

（渐快）
7 6 (2 7 6.1 5 6 1 2) | 3 3 5 2 2 6 1.2 | 6 5 (5.4 3 5 2 3 5) | 2 3 2 3 1 2 3 2 3 1 2 |
妹，　　　公婆　面前　　　　　　　　我

（慢）
3 (5 3 2 1 2 3) 2 3 2 1 | 5 6 5 3.5 2 (3 2 1 6 5 6 1 | 2 3 5 6 3 2 1 2 0) 0 5 | 5.3 2 3 2 1 6 1 5 6 1 |
承担。　　　　　　　　　　　　　　　（王唱）你贤德大量我永不忘，

3 2 3 2 1 6.1 5 3 | 6 2 1 2 1 2 | 6 5 (5 2 3 5) | 1 2 3 2 3 2 1 |
只是我今生绝　不　嫁姓　张。　　　　　我只能

6.1 2 3 5.1 6 5 3 | 2.3 5 3 5 6 1 5 6 1 2 | 3 5 2 3.6 1 | 2/4 2 3 2 3 6 1 |
闭门推出窗前月，　吩咐梅花自主

4/4 6 5 (5.4 3 5 2 3 5) | 3 2 3 2 1 6 5 5 6 1 | 6 2 7 1 2 6 5 6 | 5.6 1 2 6.1 5 5 3 |
张。　　　　　想我　产后　身患病，　看来此命也

2 3 5 3 2 1 2. | (3 | 1.2 6 1 2 -) | 2 2 5 5 3 2 2 3 | 2.3 1 2 6 5 3 |
不久长。　　　　　　　　承蒙小姐　心肠好，临死托你

5 6 6 5 #4 5. | (1 | 6.1 2 3 1.2 6 5 | 4.5 6 5 6 5 -) | 2/4 1 1 6 1 2 |
事三桩：　　　　　　　　　　　　　　头一

3. (4 3 2 3) | 5 5 3 2 3 1 | 3 2 1 6 5 6. | 2.3 1 | 0 2 1 6 | 5 3 5 6 5 3 | 2.(3 5 6 1 2) |
桩　求你　可怜我，　念我　客地　是异乡。

3 3 2 1 2 | 6 5 1 | 6 2 7 1 2 6 5 6 | 5 5 3 2 3 1 1 6 5 5 | 6.1 2 1 2 6 5. |
死后　无人　来收　敛，　求求你　替我买口薄棺枋。

6 3 2 1 2 | 6 5 1 | 4/4 2 1 6 5 6 3 | 2 3 2 1 1 (7 6 5 | 3. 5 6.5 6 1 2 3) |
二桩　事情　要求　你，

此曲是以女【平词】为主体和【阴司腔对板】联写而成的长段咏叹调。

此段唱腔四个层次：（一）从第一句至"一日六时望断肠"是主调【平词】。（二）从"我为他神思恍惚"至"我在九泉喜非常"是以【阴司腔对板】为主体的新腔。（三）从"听她前后一番话"至"公婆面前我承担"是蒋素琴的【平词】唱腔。（四）从"你贤德大量我永不忘"至结束是以【阴司腔对板】为主体的唱腔。最后以【哭介落板】结束全曲。

家贫人善良

《卖油郎与花魁女》卖油郎、九妈、花魁唱段

王自诚、祖祥云 词
程学勤 曲

1=E 2/4

(衣冬 冬冬冬) ‖: 3/4 55 35 43 | 2/4 2321 6561 | 535) | 3·2 31 | 2 23 | 1 (5 23 | 2165 1) |
（花六槌,略） （花一槌,略）
(卖)妈妈你请 坐(衣嗬 呀)
(卖)妈妈莫要 笑(衣嗬 呀)

6·1 23 | 1 26 | 5 (1 35 | 2161 5) | 1 1 35 | 6 (765 35 6) | 6 2 2 6 | 5 0 55 |
（花一槌,略）
听我把话 说(衣嗬 呀), 替她来赎 身, 银子要好 多,(得儿)
我说老实 话(衣嗬 呀), 她愿嫁给 我, 我也愿娶 她,(得儿)

6 6 0 55 | 6 6 0 55 | 6·1 23 | 1 26 | 5 63 | 5 (612 6561 | 3/4 55 35 43 | 2/4 2321 6561 |
（花六槌,略）
银(哪 得儿)银(哪 得儿)银子要好 多,我的 妈 妈 (吔)。
我(呀 得儿)我(呀 得儿)我也愿娶 她,我的 妈 妈 (吔)。

535) | 5 63 | 5 563 | 2 (5 1 | 2343 2) | 5 65 | 3·5 23 | 1 (5 23 |
（花一槌,略） （花一槌,略）
(九)可笑 你卖油 郎, 你说话 太荒 唐,
(九)叫花 魁听分 明, 卖油郎要赎你 身,

2165 1) | 5 3 | 2 16 | 1 6 | 6 | 5 53 2 12 | 6 5 0 55 | 6 6 0 55 | 6 6 0 55 | 1·2 35 |
就凭 你这个样(啊)要娶她做新 房(啊 得儿)娶(呀 得儿)娶(呀 得儿)娶她做新
你要是看中 了(呀)就拿出赎身 银(哪 得儿)拿(呀 得儿)拿(呀 得儿)拿出赎身

2·3 21 | 6·1 63 | 5 (612 6561 ‖ 3/4 55 35 43 | 2/4 2321 6561 | 535) | 5 63 | 5·5 563 |
（花六槌,略）
房 我都好笑 (哦)。 叫瑶 琴你听端
银 我就放你出 门。

2 (5 1 | 2343 2) | 5 5 65 | 3·5 23 | 1 (5 23 | 2165 1) | 5 53 216 | 1 6 | 6 |
（花一槌,略） （花一槌,略）
详, 妈妈允 许你从 良。 王孙公 子(呀) 有

5 3 2 12 | 6 5 0 55 | 6 6 0 55 | 6 6 0 55 | 1·2 35 | 2·3 21 | 6·1 63 | 5 (612 6561 |
千千 万(呀 得儿)你(呀 得儿)你(呀 得儿)你 怎么 看中那个卖 油 郎?

‖: 3/4 55 35 43 | 2/4 2321 6561 | 535) | 55 61 | 5 563 | 2 (5 1 | 2343 2) |
（花六槌,略） （花一槌,略）
(花唱)瑶琴身 虽落烟 花,
(花唱)王孙公 子千千 万,

[乐谱]

玉身洁白不荒唐。　　　终日陪伴歌舞弹唱，
哪有一个知情郎？　　　秦大哥家境虽贫困，

强露笑容心痛伤，　　　强露笑容我的心痛伤。
为人忠厚心善良，　　　为人忠厚他的心善

良，　　心善良。

　　此曲男腔是完整的《补背褡》中的"椅子调"。女腔则按照男腔的曲体结构，用旋律向上移位的手法而新编。尾句借用《推车赶会》中的主调尾句，形成统一风格的男女对偶曲牌体花腔。

眼望路，手拉手

《卖油郎与花魁女》卖油郎、花魁唱段

王自诚、祖祥云、袁玲芬 词
程学勤 曲

1=B 2/4

(6i6i 2 3 | 5 65 32 | 35 6 5232 | 1 -) | 5.6 3 2 | 2 3 1. | 6.3 2 3 1 | 1 6 5. |
　　　　　　　　　　　　　　　　　　　　　　　　(花唱)眼 望着路　　　手 拉着手，

35 2 3 | 1 6 1 2 3 | 1 1 6 5 3 | i 6i 2 32 | 1.(3 2376 | 5.7 65 i) | 1 1 6 i 2 | 3.(2 1 2 3)|
茫茫　雪野 脚印　留。　　　　　　　　　　　　　　　　(卖唱)小姐你好　像

5 21 6 1 5 | 6.(7 6 5 6) | 35 2 3 | 1.2 3 | 5.5 5 2 | 5 65 3.2 | 1 - |(6i6i 2 3|
在　颤 抖，　　　　　莫非　寒冬　难(呀)难忍受　(哇)。

5 65 32 | 35 6 5232 | 1 -)| 6 5 6 | 6.3 2 3 1 | 5 3 2 7 | 6.(7 6 5 6) | 0 i 6 i |
　　　　　　　　　　　　　(花唱)人都说　青楼女子颜面 厚，　　　　　　如今

5.6 i | 6.3 2 3 1 | 6.i 2 6 | 5.6 3 2 | 5(6i2 6532 | 5.6 5 2 5) | 1 1 6 i 2 | 3.(2 1 2 3)|
只觉得　未曾有过这 种　羞。　　　　　　　　　　　　　　(卖唱)小姐你说　羞

5 21 6 1 5 | 6.(7 6 5 6) | 35 2 3 | 1 1 2 3 | 5.5 5 2 | 5 65 3.2 | 1 - |(6i6i 2 3|
我　也 羞，　　　　　此羞　本 是　前(呀)前生修　(哇)。

　　　　　　　　　　　　　　　　　　　　　(0.i 5 6 i)
5 65 32 | 35 6 5232 | 1 -) | i i 6 5 6 | i 6 2 3 i i 2 | 3.5 i 2 7 | 6765 6 | i i 6 5 6 i |
　　　　　　　　　　　(花唱)头次　见君 我醉了 酒，　　此时又像

3.5 65 3 | 2 3 5 | 3 2 1 | 2.(1 2 3) | 1 1 6 i 2 | 3.(2 1 2 3) | 5 21 6 1 5 | 6.(7 6 5 6) | 35 2 3 |
醉悠　悠(那个)醉悠悠。(卖唱)小姐你说　醉　　　　我也醉，　　但愿

1.2 3 | 5.5 5 2 | 5 65 3.2 | 1(235 6567 | i 0 0 2 3 | 6i6i 2 3 | 5 65 32 | 35 6 5232 |
一　醉 到(呀)到白　头　(哇)。

(0.i 6 i 5)
1 -)| i i 6 5 3 | 2.3 i | 2 2 7 6 | 6 5. | i 0 6 5 6 i | (6 i 6 5 6 i) | 6 6 i 3 2 3 |
(花唱)脚上 冰雪　越积越 厚，　成了一对　　　　　　冰(呀)冰葫

患难相见悲又欢

《卖油郎与花魁女》花魁、卖油郎唱段

1=E 2/4

王自诚、祖祥云、袁玲芬 词
程学勤 曲

抒情中慢板

(0 2 45 | 6· 56 | i· 76 | 5·6 52 | 432 1 | 5·6 32 | 5 -) | 2 2 565 |
　　　　　　　　　　　　　　　　　　　　　　　　　　　　　　　　(花唱)自那日

3 32 1 16 | 5 61 65 3 | ³2·(3 25) | 5 53 231 | 3·5 126 | 5·(3 235) | 5 2 53 | 2 23 1 16 |
一宵 虚度 情 难 忘，　　别后 念念 记 胸 膛。　今日我 湖塘 遇难

2 53 | 2·3 16 | 0 15 61 | 5·6 6532 | 1·2 32353 | 2 216 | 5(12 3235 | 6· 43 |
蒙 相 救，　再造 洪恩 难 补 偿(啊)。

2·3 1621 | 5 -) | 7 72 656 | 1623 1(27 | 6156 1623 | 1)35 2521 | ¹²16 0 56 | 7 67 2 7 |
　人海　　茫 茫　　　　　　　　　难 寻 你，

6(56 1235 | 6)5 35 | 6·1 5 65 | 54 5 | 2 05 456 | 452 123 | 623 126 | 5 - |
　　　　　今夜晚 患难 相 见 　又是悲来 又是欢，又 是 欢。

(2·3 56 | 3523 1765 | 5·435 321 | 2·3 25) | 2 72 3532 | 1·2 76 | 5·6 75 | 6·(7 656) |
　　　　　　　　　　　　　　　　　　(卖唱)劝 小 姐 莫悲 伤，

1·3 2 27 | 6·2 126 | 5·(3 235) | 2·3 55 | 615 6 61 | 5·6 161 | 0 61 231 | 2·3 1 6 |
暂且 忍受 心 宽 放。　　待等 打退 金寇贼, 我们 一 道 回 故 乡。

5·(17 | 6161 23 | 3535 126 | 5·7 6561) | 2 2 3 53 | 2 23 16 | 53 561 | 6· 5 |
　　　　　　　　　　　　　　　　我和　 爹爹 也 逃散，

6·1 35 | 6·1 231 | 2·(3 | 5·435 231 | 2·3 25) | 3·5 615 | 7 67 27 | 61 65 |
独自 落魄 到 钱 江。　　　　　　　　认下义父 朱 老 十,他在(那)

3·3 12 | 0 32 163 | 2·3 1·6 | 5(65 3523 | 1235 2161 | 535)5 | 6·1 231 | 3·5 615 |
青坡 门内 开油 坊。　　　　　　　　　　　我 自力更生 挑

挑油卖(呀)，人人都叫我卖油郎(啊)。只因为我把爹爹访，却好似大海捞针渺茫茫。去年经过西湖塘，不巧遇见女红妆。看你好像辛小姐，又恐认错太荒唐。打听你名叫花魁，会你一面要银十两。从此我一天积蓄银三分，我一年积蓄银十两。好容易那夜会你面(哪)，又偏遇你吃醉了酒，我等到天光。若不是今日雪塘来相遇，再想见你难上难。(花唱)追忆当初浑如梦，秦郎待我情意浓。

1356 21 6 | 5·(6 1 3 5 | 2676 5) | 1 16 5·6 | 1 2 3 3 5 | 2·3 1 2 7 | 6 0 0 | ♭6·1 2 3 2 |
　　　　　　　　　　　　　　　　　　瑶琴　　心愿把终身　托，　　　欲言又止

1 2 1 6 5 | 5 5 3 2 3 5 | 3 2 1 2 1 | 2 3 2 1 6 | 1 2 2 1 6 | 5 5(3 5 6 | 1·2 1656 | 3 3235 |
难启唇，欲言 又止　难启　　　　　　唇。

6·1 5321 | 2 2356 | 1235 6 1 | 2· 7 | 63 76 | 5 -) | 5 6 1 6 | 6 5 3 |
　　　　　　　　　　　　　　　　　　　　　　　　　　　同 心　酒，

6 5 6 3 2 | 2 3 1· | 5 3 5 6 | 5 6 3 2 | 12 35 2312 | 6 5 (6 | 1·763 2761 | 5·7 65612) |
杯成　双，　　好个　忠厚的卖油　郎。

3·5 2 1 | 7672 6· | 0 1 6 5 | 3523 5 3 | 2 3 5 2 5 | 1·3 216 | 5(535 2161 | 5 3 5) |
官人休要愧难当，听我瑶琴诉衷肠。

¼ 5·5 | 6156 | 5232 | 1·2 | 5 5 3 | 2 3 2 1 | 2 1 6 | 5 | 1·1 | 3 5 | 2317 |
自从 陷入 烟花 院，就 盼望着 有朝一日 去从　良。豪华 子弟 王孙

6 5 6 | 1·2 | 3 3 5 | 2676 | 5 0 | ²⁄₄ 5 5 3 5 | 6 6 1 6 5 | ⁵3 6 5 4 3 | 2· 3 |
辈，都是 酒色 之徒 似豺　狼。　只有 　你是 善良 人，

1 16 1 2 | 3 6 7 6343 | 2 35 23217 | 6156 1 2 | 5·3 216 | 5· （6 | 4 3 2 3 | 5·7 6 1) |
为人 忠厚好心　肠，　　　好心　肠。

2 2 1 2 | 3 2 3 | 5 | 2·3 1 2 1 | 6 5 6 | 5 ⁵2 | 5 | 3 3 2 1 1 2 | 3 1 2 1 | 2 3 2 1 6 |
只要 官人你不嫌弃，我情 愿白首侍奉 两成

1 2 2 1 6 | 5 (6 5 3523 | 5·555 2761 | 5632 5) | 2723 532 | 23 5·6 | 112 765 | 6 761 |
双。　　　　　　　　　　　　　　　　　　　(卖唱)虽然我 秦重 也有　意，

76 232 | 761 | 5·6 727 | 2763 5 (35 | 2761 5) | 2·3 5 | 6 6 (3 6) | 1 ⁵5 |
只怕 无福 配鸳鸯。　　　　　　　卖油郎 本是　一穷

此曲是依据【彩腔】为主体的核心唱段。

乔妆送茶上西楼

《西楼会》洪莲保唱段

斯淑娴 演唱
程学勤 改编

1=C 4/4

中快板 潇洒地

(0　0　05 63 | 5612 6543 2351 6532 | 1.2 176 56 1) | 16 51 6165 53 |
　　　　　　　　　　　　　　　　　　　　　　　　　　　　　　　　小　书　童

2 235 1 6.5 535 | 21 (76 56 1) | 33 5656 12 | 1. 65 6.1 | 6.5 535 21 (1.6 |
一　句　话　　　　　　　　　　　　将我　　　　提　醒，

2/4 5612 6532 | 4/4 1.2 176 56 1) | 6123 165 35 23 565 | 3.5 651 65 535 |
堂堂的　黉门秀才　做了丫　环。

21 (76 56 1) | 3 35 1 2.3 5 65 | (23) 35 35 765 | 3.4 32 1612 3 |
　　　　　　三日　前　　与小姐约好　西楼会　面，

11 2 1561 653 | 535 165 4.5 32 | 21 (51 6532 123) | 5 53 56 11 65 |
正踟蹰一时间　怎见到小姐的容　颜。　　　　　　　遇良机装丫环

3 35 1 2 1 2 3 | 11 2 32 1216 53 | 2.3 5.1 65 535 | 21 (51 6535 23) |
进了　方府，但不知我的方小姐 她 在 哪边？

1 1 2 3 2 3 | 55 32 1612 3 | 11 5.1 65 53 | 6.1 53 2125 32 |
适才 间老员外　嘱咐 与 我，他叫我 送香茶 侍 奉 金

21 (76 5.2 3432)| 116 12 323 055 | 3 35 1 2.3 4 | 3. (2 3432 12 |
莲。　高高　兴兴我把书房　进，

3 0 05 6123 2165 | 2/4 30 61 5232 | 4/4 1.2 176 56 1) | 6 61 23 6165 53 |
　　　　　　　　　　　　　　　　　　　　　　　　　　　　手捧着　莲花盏我

1 16 5612 65 535 | 21 (1.76 1 5356 15) | 6 63 23 66 1 53 | 2.5 32 1612 3 |
喜在　心　间。　　　　　　　　这茶盏 你与我　穿 针 引 线，

1 16 13 2 326 1 | 35 6 67656 13 5 35 | 21 (51 6532 1) | 6156 1 2312 3 |
这茶 盏你与 我　撮合　良　缘。　　　　　　　我若是与小 姐

传统戏古装戏部分

是酒是泪两难分

《审婿招婿》朱玉倩唱段

汪自毅、张亚非、潘忠仁 词
程学勤 曲

老母把盏双手缠,我难接难推心似焚。接杯怎敬贼子手,推杯要害老娘亲(啊)。面对金樽悲泪滚,是酒是泪两难分,两难分。小春兰泪眼看我我心碎,欲哭不可苦泪暗吞。我手捧热酒浑身冷,这才知侯门似海冷煞人,冷煞人。

此曲中"是酒是泪两难分"唱句是属【仙腔】下句,其余部分都是以【彩腔】为基础而改编的新腔。

自幼卖艺糊口

《红灯照》林黑娘唱段

阎肃、吕瑞明 词
程学勤 曲

$1=E$ $\frac{4}{4}$

慢板 沉痛回忆地

此曲是在【平词】基础上而设制。通过旋律展开和压缩及节奏变化使之情绪升华。全曲悲愤交加，充满克敌制胜的决心。

道 情

《珍珠塔·二会楼》方卿唱段

移植剧目词
程学勤曲

1=G 2/4

(5 53 2123 | 5.1 65 3 | 5.6 16 | 1235 2315 | 6 -) | 6.1 23 1 | 6 1 5 (冬冬) | 1 5 6 1 65 |
　　　　　　　　　　　　　　　　　　　　　　　　　　　　　　　　　劝 世 人　　莫贪(那)

5 3 (冬冬) | 6.1 23 1 | 6 1 5 (冬冬) | 1 5 6 1 65 | 53 5 23 1 | 5 53 2123 | 5.1 65 3 | 5.6 16 |
财,　　　贪 了 财,　　良心(哪)　歹,　　世人　莫把　良　心

1235 23 7 | 6.1 55 | 6 - | (6 1 6 1 2 1 2 3 2 | 1.5 65 3 | 2 35 2315 | 6 -) | 2 3 2 1 |
坏。　　　　　　　　　　　　　　　　　　　　　　　　　　　　　　　　　　　　　贫 居

2 5 3 2 2 1 | 1 5 6 1 65 | 5 3 (冬冬) | 5.6 12 | 1 2 65 3 | 1 5 6 1 65 | 3.5 23 1 |
闹 市 无人(哪)　问,　　富 在 深 山 有远(哪)　亲,

5 53 2123 | 5.1 65 3 | 5.6 16 | 1235 23 7 | 6.1 55 | 6 (35 23 7 | 6.1 55 | 6 -) ‖
嫌贫　爱富　理 不　该。

此曲借鉴了锡剧"道情"的音调。

一场大梦今方醒

《王熙凤与尤二姐》尤二姐唱段

高国华 词
程学勤 曲

1=E 4/4

慢板

(0 356 1.3 21 | 5 16 53 2 32 #13 | 2 — 2 35 53 | 2 53 27 6 — | 5.6 12 65 #4 |

5 — — —) ǁ 22 31.2 76 | 52 #4 5 | (2 3 5 —) | 5 35 231 (11.) |

昏沉　　　沉　　　　　　　　　　　　一场　大梦

15 71 2 (543 | 2.3 17 2 —) | 535 231 651 | 1 16 12 5……

今　方　醒，　　　　　王熙凤 字字刀 句句剑　穿透　我的心。

i…… i3…… 2…… 7…… | 2/4 1 (1 11 | 11 11 | 10 50 | 5235 10) |

ǁ 535 2.3 21 | 7.6 56 2…… | 7…… 6…… | (6 06 66 60) | 1 71 2.323 17 |

她今天 撕破 面纱 现 出 真面目，　　　　　　　　　看准了 时　机

6 6 65 4 16 | 50 (10 20 30 | 7276 5676 5.5 55 | ％……) | 5 53 5 |

再不用 假意 虚　情。　　　　　　　　　　　　　　　可叹 我

6.6 5 53 33 21 | 2…… 2.5 32 | 1…… (1217 1217 | 1.1 11 10) | 0 (

死到 临头　才明 究　竟，

(11.) (白)"告官衙" (11.) (白)"闹宁府" (11.) (白)"饮药汤" "堕胎儿" (6……

f

50) 112 65 #4.5 | 16 5 — (5676 5676 | 4/4 5.6 72 6 — | 7 — 65 43 |

(尤唱)都是他 一手 造　　成。

慢

2 — 65 67 | 2.7 23 #43 46 | 3 — #4. 3 | 3.#4 63 2 34 32 7 | 6.7 66 3 #4 6)

再为人？再不愿见一个贾家人影，再不愿见此间日出天明。倒不如早赴黄泉归幽冥，见此物如见仇人恨陡生！你虽然雍容华贵金光闪，却原来炫目耀眼惑庸人。你虽然珠圆玉润稀世宝，却像那杀人催命索一根。你虽然巧夺天工千金价，却胜似毒药砒霜不值一文。我正愁黄泉去无路，这戒指正好送我命归阴。

```
5̇·1 6̇5̇3̇ 2̇· ) 3̇ | 5̇ 5̇ #4̇5̇ 6̇ 6̇ (0 6̇1) | 2 1̇2 3̇2 2̇1̇ 7̇ | 2̇·5̇ 3̇2 2̇2 1̇ 7̇6̇ |
```
我　生前 不敢 与你　　　　争　一 语，　死　后要 追你

```
1̇ 5̇6̇ 2̇·1̇ 6̇5̇ (1̇ | 6̇·1 5̇3̇ 2̇3̇5̇ 6̇1) | 2̇2̇ 1̇2̇ 3̇5̇ 2̇  3̇ | 6̇·1 2̇3̇2̇ 1̇2̇1̇6̇5̇ |
```
恶　妇　魂。　　　　　　　叫 一　声 三 妹　妹 你 在 鬼门 关前

```
6̇3̇ 5̇  6̇  2̇ | 1̇· (2̇1̇ 1̇0 2̇ | 7̇7̇ 0 1̇ 7̇6̇·6̇6̇ | 1̇·2 3̇5̇ 2̇·3̇ 1̇5̇ | 6̇ - 2̇ - |
```
等 一　等，

```
1̇·  2̇6̇·1̇ 5̇6̇) | 1̇1̇ 2̇3̇1̇6̇ 5̇#4̇5̇ 6̇ | 3̇ 2̇  1̇6̇ 5̇·6̇ 2̇·1̇ | 6̇5̇ (4̇3̇ 2̇·3̇5̇6̇) |
```
忆 往 事　与二 爷　恩爱　　情 深。

```
1̇·2 5̇3̇ 3̇2̇· | 3̇ 2̇  1̇6̇ 5̇·6̇ 1̇ | 6̇ 2̇ 2̇1̇6̇5̇ 3̇·5̇6̇ | 0 5̇ 3̇5̇ 2̇·2̇3̇ 1̇1̇6̇ |
```
老 天 啊　求 你　　能 让 我　多活 一 口　气，　临 死前 见 一 面 我那

```
6̇3̇ 5̇  6̇·1̇ 2̇1̇2̇ | 3̇²3̇· 2̇·3̇ 2̇7̇ | 6̇·5̇ 6̇1̇ 3̇2̇ 7̇ | 6̇ (3̇ 2̇7̇ 6̇7̇6̇5̇ 3̇5̇ | 6̇ - - -) ‖
```
伤心的　　　夫　君。

此曲是以【平词】为体的多板式核心唱段。

王熙凤巧舌赞贾母

《王熙凤与尤二姐》王熙凤唱段

高国华 词
程学勤 曲

1=E 2/4

中快板

(0 55 45 | 0 66 55 | 2535 2161 | 5 0 5 0) | 3·5 63 | 5·(3 235) | 53 6 563 | 2·(3 212) |
　　　　　　　　　　　　　　　　　　　　　　老祖　宗　　　最　　　玲　　　珑，

5 53 2 35 | 5·6 1621 | 6 5· | 1·2 323 | 5 53 2(35 | 6561 2 0) | 6·5 635 | 5 3 2 1(23
满腹　经纶　万事　通。　天文地理 全知 晓，　　　　　　 世事了如　指掌 中。

7656 1) | 5 3 2·3 | 2·1 615 | 6(765 356) | 1·2 35 | 2·3 212 | 6 5· | 5 5 6 53 |
　　　　　 心明　犹如 秋江 水，　　　　　 眼亮　好似 五彩　虹。　能分 蚊虫

2 23 1 | 5 53 23 1 | 6·1 23 1 | 2(321 612) | 1 1 35 | 6·5 656 | 1 1 265 | 3·(2 123) |
公和 母，能分 蚂蚁 雌和　雄。　　　　 人常　说圣人 心里 只有　七个 孔，

慢　　　　　　　　　　　原速
2·3 55 | 65 32 | 1 235 2161 | 5(643 235) | 1·2 65 | 323 | 5·5 36 | 563 2 53
老祖宗你 心里有　二十八个 灵窟　窿。　　　 阖府 上下 人几百，谁能 骗过 老祖宗,谁能

2·3 21 | 15 563 | 2 2· | 2· 3 | 2323 53 | 253 27 | 60 01 | 5·6 12 |
骗过 我的 老祖　宗（啊）。

6·1 653 | 5(555 5555 | 5612 653 | 5 0 5 0) | 3·5 63 | 5·(3 235) | 53 6 563 | 2·(3 212) |
　　　　　　　　　　　　　　　　　　　　　　老祖　宗　　　换　　　笑　　　颜，

5 3 2 | 1 65 12 | 3(532 12 | 323) | 32 1 | 265 | 6·1 35 | 23 1 |
听我　奉禀，　　　　　　　　 树有　根水有源　事出有　因。

　　　　　　　　　　　　　　　　　　　　慢
(7276 5356 | 1 1 02 | 1 1 02 | 1·1 11 | 11 11) | 61 5 6(535 | 6) 1 71 | 27 615 |
　　　　　　　　　　　　　　　　　　　　　　　 琏二爷　　确实把 尤家人

6 0 (0 66 | 6·6 66 | 6765 35 | 6 0) 5 53 | 23 1 07 | 6123 156 | 5·(3 235) | 5 35 235 |
聘，　　　　　　　　　　　皆因是 妹妹她 玉洁 冰　清。　　　　 可叹 我

此曲是基于【彩腔对板】而新写的唱段。上下句旋律对应较为清晰。

兼听明来偏听暗

《蔡文姬》曹操唱段

张曙霞 词
程学勤 曲

1=E 4/4

慢板 愧意地

(0 27 6156 1·5 61) | 22 12 3 32 17 | 66 53 5·(3 567) | 66 56 12 6 |
　　　　　　　　　　　听罢了 蔡文姬　澄明真　相，　　　曹孟德我做事

5 5· 63 2(56 12) | 32 3 55 12· | 6· 53 32 1 6 | (1235 2317 6·7 65 |
实欠 思 量。　　自古道 兼听明来　偏听　暗，

3235 6156 72 6 01 5672) | 66 56 35 35 | 6 6 0 53 2·7 | 1 6·3 5(672 615) |
　　　　　　　　　　　董都尉他耿赤　心　险遭　冤　　枉。

0 1 35 6·(7 656) | 0 61 56 1·(6 561) | 0 35 23 5 - | 5·6 32 1·6 12 |
经一 事　　　　长一智，　　　　胸襟　　　开

3·(5 61 5·4 323) | 6 65 6·(2 176) | 5·1 65 53(2 123) | 6 6 0 53 2·7 |
朗，　　　　悔不该　　　事草率，　　　处理 失

加快
1 6·3 5· (6 7235 3276 5·6 55) | 2/4 01 35 | 6·(6 66) | 01 65 | 1(765 1)2 |
当。　　　　　　　　　　　　从此后　再行事　我

慢
3 3 | 6 1 | 2·(3 17 6·1 23) | 6 - | 6· 5 | 3 2·3 | 5·(5 55) |
定要多 想，　　　　　望　　　求你原谅我

6 1 | 5 3 2 7 | 1 6·3 | 5(5 61 | 5·2 3432 | 1235 2765) | 1 5 6 |
处　事孟　浪。　　　　　　　　　　　　　叫子

1 - | 5·1 65 | 5 3· | 3 3 | 6 1 | 2(35 2317 | 6·1 23) |
桓　下　饬　令 听我言 讲，

5 5 6 1 | 2 2 3 1 | 6·6 56 | 3 2·7 | 1 6·3 | 5(12 61 | 5 -)‖
选骏马 投华阳　速召董 祀回　还。

此曲是依【彩腔】为基调而发展的新腔。其中适当吸收【阴司腔】的下行音调。

6)|5 3|5|6|5|3 2|　)0(|0 5|3 5|6·1|3 2|
他叫　我　效　法　丞相　　（对白略）　　把　儿女之

5·(3|2 3 5)|6 5|6·3|1 2 1|6·|(1 3 2 1|6 5 6)|2 5|0 5|3 5|6 5|
情　　　丢在一　旁。　　　　　　　　　这番话无粉

3 2|3 1|2 6|5(6 1|5)3|2 3|1 2|5 3|2 1 2|3 2|2 1 2|6|
饰　决不　虚　谎，　有　侍　琴　和侍　书　也在　一　旁。

(6 7 6 5|3 5|6·6|6 6|0 6 5|3 2)|1 1|1 6|5 6|1|2·3|5 6|
　　　　　　　　　　　　　　　左贤　王与　董　祀　两结生

5|5 3|2·3|2 1|6 1 5|5|5 3|3 5|2 1 2|3 2 3 5|2 1 2|6|
死，这其　中有　情由　丞　相　你且　听　　知。

(1 3 2 1|6 5 6)|5 5 3|5|6 7 6|5 3|2 3 5|5 1|2 0|0……|0 5|
　　　　　都只　为　周司　马　出言　不慎，（白）"司马呀！" 你

3 5|6|6 3|5·(3|2 3 5)|6 5|6·3|1 2 1|6·|(6 1 2 3|1 2 7|6 0)‖
这话　险些　儿　　　　误了　大　事。

此曲是将黄梅戏【二行】和慢【八板】糅合而成。

菊沾露 梅含苞

《布衣毕升》主题歌

周 蕙 词
李道国 曲

1=F 2/4

(合唱)菊沾露，梅含苞，雾中红叶别样娇。莫道云崖秋意好，君不见终南山下樵夫老。鸿鹄有意上云霄，钱塘弄潮趁年少。

（女合唱）鸿鹄有意上云霄，钱塘弄潮趁年少。

（男合唱）鸿鹄有意上云霄，钱塘弄潮趁年少。

此曲是根据民歌和【彩腔】音调改编而成。

西风陡起惊鸣哀

《布衣毕升》妙音、毕升唱段

周蕙 词
李道国 曲

1=♭E 2/4

(妙唱)西风陡起惊鸣哀，两腮苦泪谁能揩。阴晴无端变化快，千变不变总为财。妙音我成了盆中菜，任人采来任人裁。

(毕唱)她那里好似垂柳往风拽，我这里恰似利刀扎胸怀。就算想走腿难迈，我怎能让你独自承受无妄灾？毕升有一言心中埋，今欲斗胆

此曲是用【八板】及【彩腔】音调编创而成。

沉 香 木

《布衣毕升》妙音、毕升唱段

周 蕙 词
李道国 曲

$1=\flat E$ $\frac{2}{4}$

(6 i 65 | 1.2 4 54 | 2321 6 12 | 5 -) | 5 35 6i53 | 231 1 61 | 2 3216 | 1 2. |
(妙唱)沉 香 木, 慢 慢 薰,(毕唱)

3 3 2317 | 6156 1 | 2 6 7 27 | 6 5. | 2 2 3216 | 1 2 3 | 5 65 3523 | 3 1. |
轻烟 如 梦 锁 玉 屏。(妙唱)长歌 短 调 两 相 应,(毕唱)

6 1 2312 | 32 3 2 | 1 61 31 | 2.3 216 | 5 - | 5 35 6i53 | 231 1 61 | 2 3216 |
玉指摩 弦 我 捧 埙。 (妙唱)沉 香 木, 慢慢

2 - | 3 3 2317 | 6156 1 | 2 6 7 27 | 6 5. | 2 2 3216 | 1 2 3 | 5 65 3523 |
薰,(毕唱)高山 流 水 对 知 音。(妙唱)纱灯 朦 胧 照 花

3 1. | 6 6 1 21 | 6561 55 | 5632 1235 | 2. 35 | 6 2 216 | 5 - | 5 53 2 |
影,(毕唱)薰草 忘忧 人 忘 情。 (妙唱)沉香 木,

1 31 2 | 6.1 23 | 1 5 6 5 | 5.5 6 5 | 3523 1 | 6 2 3 1 | 2 1 6 5 | 5 5 6 5 3 |
慢慢 薰,(毕唱)庭前月色 听 潮声。(妙唱)晓风无言 应有眼,(毕唱)男儿脚下是前程。(妙唱)晓风你莫

(妙唱) | 5 - | 5 35 6 53 | 35 2. | 5 56 5 32 | 7235 2 | 5 35 6i76 |
吹, 怕惊 雄鸡 醒, 惊醒了 雄鸡 催 人

(毕唱) | 3 3 2i65 | 1 - | 1 23 216 | 5 1 76 | 7 1 2 | 1 6 1 |
晓风你莫 吹, 怕惊雄鸡 醒,惊醒了 雄 鸡 催 人

5 - | 51 2 5243 | 2.3 216 | 5. (6 1 2 | 5 - 5 -)‖
行, 催 人 行。

2 - | 1.2 31 | 2.3 216 | 5 - ‖
行, 催 人 行。

此曲是用【彩腔对板】音调编创而成。

```
                                                                慢
2  3  | 6·1 61 | 231 2 |(6161 2)| 2·3 51 | 6 5 (1245 | 6 i  65 | 1·2 454 |
还 是   妙音 妹妹   和毕 兄           最  相        投(哟)。

2321 612 | 5 - ) | 5 53 231 | 23 2 0 | 5 65 4516 | 6 5· | 5 53 231 |
          (妙唱)果真 是要 走, (毕唱)风吹 云飘  流。    西湖 山水

23 2 0 | 5 65 4516 | 6 5· | 5 5 35 | 65 6  5 | 5632 1235 | 53 2· |
秀,     阳光 闻折 柳。      心悬       一轮       中 秋 月,

7 7 6356 | 16 1  2 | 51 2 5 63 | 23 2  17 | 6135 216 | 5·(456 | 5 - )|
不许      明月      照 离  愁。

廿 3 5 6 5 16 5 3 3 - 3 5 1 2 - ∨ | 2/4 5 56 45 2 | 1 456 | 5 - ||
(伴唱)一个 走字 好难 开口,    一个 留字       好没 来   由啊!
```

此曲是用【花腔】【彩腔】及采茶调编写的具有特色的对板唱腔。

仓颉字 毕升纸

《布衣毕升》合唱

周蕙 词
李道国 曲

1=♭E 2/4

（乐谱略）

仓颉字（哟 哟嗬哟嗬 哟） 蔡伦纸（哟
一笔一划（哟嗬哟嗬 哟） 传道义（哟
哟嗬哟嗬 哟） 小剃刀（哟 哟嗬哟嗬 哟） 大天地（哟 哟嗬哟嗬
哟嗬哟嗬 哟） 横竖撇捺（哟嗬哟嗬 哟） 大天地（哟 哟嗬哟嗬
哟，哟嗬哟，哟嗬哟，（哟嗬 哟嗬 哟嗬哟嗬 哟）。
哟，哟嗬哟，哟嗬哟，（哟嗬 哟嗬 哟嗬哟嗬 哟）。

　　此曲是用民歌小调重新创作的曲调。是以"５１２"为支柱音、以"６３"为辅助音的典型五声音阶徵调式。

琴声何来千里之外

《小乔·赤壁》周瑜、小乔唱段

胡应明 词
李道国 曲

1=♭E 2/4

兴奋地

(周唱)琴声何来千里之外？雾月光风 壮丽情怀。

深情地

(小唱)似看见 一月如钩，似看见 一江如带，
(周唱)勾起 英雄 万般怜 爱。 带绕

似看见 一山壁立，
青峰 心潮 澎湃。 那是

似看见 一湾渔火，啊， 啊，
赤壁，敞开的胸怀。 那是爱火，烛天的豪迈。

刻骨铭心， 恍如 十年 后的 未
脱骨换胎， 恍如 十年 后的 未

此曲用【彩腔】素材表现小乔与周瑜的对唱唱段，用卡农、导引、复调、合唱等手法编创而成。

乍看见这气宇轩昂

《小乔·赤壁》小乔唱段

胡应明 词
李道国 曲

(曲谱省略)

乍看见 气宇轩昂 威震六合 一傲将，小乔我 眼发亮 又心发慌。难道说 心动的感觉 是这样？抵不住 幽思 情然羡周郎。几番 退却 偏向坐，莫道 真情 休轻狂。幽怨心思 他读取，咫尺 天涯 隔堵墙。

(紫薇唱)干脆捅破纸一张，(小乔唱)酸文假醋丢一旁。

此曲以【平词】为素材，通过连续三连音的模进及主题的贯穿，表现了小乔对周瑜一见钟情的爱慕，又通过慢板的伸展，展现出小乔柔情似水的古代文人气质。

攻克皖城待开拔

《小乔·赤壁》周瑜唱段

胡应明 词
李道国 曲

（曲谱略）

闻知你 抚琴描红 胭谐并， 闻知你 才德艺貌 品 更 佳。 难得我 铿锵男儿 也作绕指桑， 偏是那 了无慧眼 的一娇娃。 我我我 怎能拜在 榴裙下， 步难移 却向琴声 到乔家？

此曲是用男【平词】音调板式重新编创而成。

鹿儿撞心头

《红楼梦》宝玉、黛玉、女声伴唱

余秋雨、陈西汀 词
徐志远、沈利群 曲

1=F 4/4

（过门略）

小快板

(黛唱) 等了那么久，一句就点透，借着西厢乱胡诌，我又恼又是羞。

(宝唱) 憋了那么久，怎么漏了口？我要想收回收不回，银洋腊枪头。

(黛唱) 鹿儿撞心头，真想抽身走，又想举手将他打，怎么又住了手？

(宝唱) 怕是闯了祸，但她并没走，何处寻来

| 2 3̲6̲ 1 - | 7̲ 7̲ 0 6̲ 5̣ 6̣ | 2 0 3̲ 2̲ 7̣ | 2̲ 2̲ 0 5̲ 2̲ 2̲ 7̣ | 6̣ 5̲ 6̲ 1̲ 2̲ 6̣ |

王 实 甫， 我 给 他 磕 个 头。

| 5̣ - - - | 6. 6̲ 6̲ 4 | 5 - - 6 | 4. 5̲ 5̲ 4̲ 2̲ | ᵇ2 - - - | 2. 3̲ 5̲ 5̲3̲ |

(女齐唱) 怕 是 闯 了 祸， 但 她 并 没 走， 何 处 寻 来

| 2 3̲6̲ 1 - | 7̲ 7̲ 0 6̲ 5̣ 6̣ | 2 0 3̲ 2̲ 7̣ | 2̲ 2̲ 0 5̲ 2̲ 7̣ | 6̣ 5̲ 6̲ 1̲ 2̲ 6̣ | 5̣ - - - ‖

王 实 甫， 我 给 他 磕 个 头。

此曲是以【彩腔】为素材，通过板式变化，加以特殊音调创作出的个性独特的唱段。

此曲以男【平词】【八板】等素材为基调，辅以大跳、移调、模进等手法新创的唱段。

此曲是以【彩腔】为素材，辅以移位模仿、再现特性、三重唱等手法新创而成。

郎中调

《秋千架》郎中唱段

余秋雨 词
徐志远 曲

此曲是用【花腔】小调音调重新创作而成。

自从你上了路

《秋千架》楚云、千寻唱段

余秋雨 词
徐志远 曲

1=♭E 2/2

1· 2̲5̲6̲3̲ | 2 3̲5̲2̃1̲ | 6̣ 5̲6̲1̲2̲6̣ | 5 - - - | 5 - - -) | 2 2 5 6 |
　　　　　　　　　　　　　　　　　　　　　　　　　　　　　　　(楚唱)自 从

5̲6̲5 - 3 | 2 1̲2̲1̲3̲5̲2̲ | 2 1 - - | 5̇ 5̲1̲ - 2 | 5·6̲5̲6̲3̲ | 5 2 - - | (5 |
你　　上了　　路，　　我也　　出了　门，

6̲5̲6̲1̲2̲ 1̲2̲) | 2 - 0 0 | 3·5̲2̲3̲5·6̲ | 6·1̲5̲6̲1 - | 2 3̲5̲6̲5̲3̲2̲ | 1 2̃2̲1̲6̣ | 5 - - - |
　　　　　有情人　再不会　　一人 独　　行。　　　　(千唱)

3 - 5 6 | 1 1̲2̲7̲6̲5̲ | 6̲6̲ 1̲2̲3̲1̲ | 2 - - - | 7̲ 6̲7̲2·7̲ | 6 6̲7̲6̲5̲ 3̲ |
明　明是　道了别　却不曾分　离，　　明明是　走远了

6̲6̲ 1̲2̲3̲1̲ | 2·3̲2̲1̲6̣ | 5 - - - | 5·3̲2̲ 3̲5̲ | 5̲3̲3̲2̲1̲ - | 2 2 1̲2̲3̲5̲ |
却越 走越　近。　　　　　　(楚唱)爱　就在你 身边　　你可曾找

5 3 - - | 7·6̲5̲ 2̃ | 7̲6̲5̲ 6 - | 1 1 2̲3̲1̲ | 2·3̲2̲1̲6̣ | 5 - - - |
到？　(千唱)你　就在我　心 中　　又何必找　寻？

(楚唱) 2 2 5 6 | 5̲6̲5̲ - 3 | 2 1̲2̲3̲5̲2̲ | 2 3 1 - - | 5·6̲5̲ 3 | 2 5̲3̲2̲1̲ |
万里风　沙　万里　尘，　　可怜 两 个

(千唱) 0 0 0 0 | 2 2 7̲6̲ | 5 - - - | 6̲6̲ 1̲6̲1̲ | 2 - - - | 5·3̲5̲ 6 |
　　　　　　万里风　沙　　万里　尘，　　　　　可 怜

6̲2̲3̲1̲2̲6̲ | 5 - - - | 1 2̲1̲6̲5̲ | 5·6̲5̲ 3 | 2 3̲5̲6̲5̲ | 1 2̲7̲6̣ - |
年 轻　　人。　　关山　重　重水 迢　迢，

1 2̲7̲6̣ - | 7·2̲6̲5̲3̲ | 5 - - - | 1 1̲6̲1̲ | 2 3̲2̲1̲ | 3̲5̲6̲ |
两 个　年 轻　人。　　关山　重重　水迢迢，

```
┌ 0 5 3 5 | 6. 5 3 5 2 | 3 1 - - | 1 6 1 2 5 6 3 | 3 5 2 - - | 2 3 5 6 5 3 2 |
│  红 帆      一            片       天 际    行。
│
└ 0 1 6 5 | 3. 5 7 2 | 6 - - - | 6 - 1 - | 3 2 - - | 2 7 6 5 |
   红 帆      一            片       天 际    行。

┌ 1 2 2 1 6 | 5 - - - ┐
│                     │  ( 1 - 2 - | 6 - - - | 6 - - - | 5 6 5 - - | 5 - - - ) ‖
└ 6 - - - | ³⁄₅ - - - ┘
```

此曲以彩腔素材创编的特性音调，反复使用，同时用对唱、重唱形式拓宽其板式而构成。

牵起我的手

《和氏璧》卞和、阿玉唱段

周　会 词
徐志远 曲

1=E 4/4

(0 1 2 3 5 3 1 2 7 6 | 5· 7 6 7 5 #4 3 | 0 2 3 5 1 2 7 6 1 | 2·3 7 6 5 -) | 2 2 3 3 2 1·2 6 5 |
　　　　　　　　　　　　　　　　　　　　　　　　　　　　　　　　　　　　　(卞唱)牵起我的 手，

5 5 3 5 6 7 6 - | 6 6 2 3 2 2 7 6 5 6 7 | 5 3 2 5 6 7 6 5· | 2 5 3 2·3 1 | 5 6 1 6 5 5 3 2 - |
闭上 你的 眼，　许下一个 亘 古　不 变的愿。(阿唱)天有 涯，　情无　限，

3·5 2 3 5·6 6 5 3 2 1 | 1 6 1 2 5·6 4 3 5 2 3 2 1 6 | 5 - 0 3 5 7 | 6 7 5 6 6·1 2 3 2 |
随 你地 北 天　南。　　　　　　　　　　　　　(卞唱)这句 话　心中 说 过

2 7 6 5 3 5 6 1·6 | 1·2 3 1 2·3 2 1 6 | 5· (7 6 5 6 1 2 3) | 5 5 6 1 6 5·6 5 3 |
千 百 遍，　说过 千百 遍。　　　　　　　　(阿唱)牵起我的 手，

5 5 3 2 3 1 2 - | 2·3 5 5 3 2 3 5 2 1 | 1 5 6 1 6 2 1 6 5· | 7 6 5 5 6· | 1 6 2 3 1 2 - |
闭上 你的眼，　许下一个 亘古　不 变的愿。(卞唱)地 会 老，　爱不 变，

7 6 7 2 7 6 7 2 6 5 | 3·5 2 3 5 7 6 5· | 1 1 6 2 3 2 2 1 | 2·3 5 5 3 2 2 6 5 |
共 你 沧海 桑 田。　(阿唱)这个 梦　不 知 藏了 多少

5 6 0 1·2 5 5 3 | 2·3 2 1 6 5 - | 2 2 3 3 2 1·2 6 5 | 5 5 3 5 6 7 6 - |
年，　藏了多少 年!　(卞唱)牵起我的 手，　看着 我的 眼，

6 6 2 3 2 2 7 6 5 6 7 | 5 3 2 5 6 7 6 5· | 5 5 6 1 6 5·6 5 3 | 5 5 3 2 3 1 2 - |
许下一个 亘古　不 变的愿。(阿唱)牵起我的 手，　看着 我的 眼，

2·3 5 5 3 2 3 5 2 1 | 1 5 6 1 6 2 1 6 5· | 7 7 6 7 5 6 - | 1 1 6 1 2 5 3 2 - |
永 恒 只 在这 一　瞬 间。　(卞唱)真爱 无 须 言，(阿唱)真爱 无 须 言，

此曲是用彩腔为素材，新创编的以宽板对唱及重唱形式的唱段。

我在哪里

《和氏璧》卞和、男女声伴唱

周 会 词
徐志远 曲

(卞唱)我在哪里？我 我在哪里？(合唱)啊！啊！

血肉模糊 痛彻心脾。

荒陌森森寒气逼，不辨阴阳生死疑。

璧在哪里？璧在哪里？无辜的璧(哇)泪血滴。多少悲欢皆因你，往事若梦恍惚依稀。

天在哪里？天在哪里？都说是天地良心不可欺！谁知你黑白颠倒

```
i                                                          i
6 - | 6 - | 6 - | 6 - | 5 3 5 | 5·6 1 2 1 | 6· 5 | 3·5 6 1 |
心                              在                          哪

5·6 5 4 3 | 2 - | i i | 6 6· | 6 - | 5 - | 6 - | 6 - ‖
里?    (合唱)天 地 良 心        在      哪    里?
```

此段是用【平词】【彩腔】音调创作而成。

他 忘 了

《双合镜》秦秀英唱段

王训怀 词
徐代泉 曲

$\underline{2\cdot 3}\ 1\ |\ \underline{52}\ \underline{32}\ |\ 1\ \underline{535}\ |\ \underline{2\cdot 3}\ 1\ |\ \underline{6\cdot 1}\ \underline{23}\ |\ \underline{16}\ 5\ |\ \underline{51}\ \underline{6\cdot (535}\ |\ \underline{6)\ 6}\ \underline{53}\ |$
倘若得功　名，飞马回　程迎知音。　你曾说　不怕

$\underline{2\ 1\ 2}\ 3\ |\ \underline{2\cdot 5}\ \underline{3227}\ |\ \underline{6\ 1}\ \underline{23}\ |\ \underline{16\ 1}\ 5\ |\ \underline{1\cdot 6}\ \underline{563}\ |\ \underline{2(35}\ \underline{61)}\ |\ \underline{51}\ \underline{6\cdot (157}\ |\ \underline{6)\ 1}\ \underline{23}\ |$
山高水又　远，镜分人　分心不　分。　　你曾说　此生

$\underline{5\cdot 6}\ \underline{65\ 3}\ |\ \underline{2\cdot 5}\ \underline{31}\ |\ 2\ \underline{5\ 53}\ |\ \underline{23}\ 1\ |\ \underline{16}\ \underline{23}\ |\ \underline{16\ 1}\ 5\ |\ \underline{65}\ \underline{6\cdot 6}\ |\ \underline{05}\ \underline{35}\ |$
无论贫与　富，决不　辜负　秦　秀　英。　朝也　盼来

$6\ \underline{5\ 65}\ |\ 3\ \underline{535}\ |\ \tfrac{1}{4}\ \underline{02}\ |\ \underline{21}\ |\ \underline{6\ 61}\ |\ \underline{65}\ |\ \underline{05}\ |\ \underline{56}\ |\ 1\ |\ \underline{2\ 21}\ |\ 6\ |\ \underline{5\ 53}\ |$
晚也　盼，盼你　早日　转回　程。　日　牵挂，夜牵　挂，日夜

$\underline{2\ 1}\ |\ \underline{6\ 61}\ |\ \underline{6\ 5}\ |\ \underline{05}\ |\ \underline{3\cdot 5}\ |\ \underline{6\ 1\ 6}\ |\ 5\ |\ \underline{5\ 6}\ |\ \underline{5\ 3\ 5}\ |\ \underline{2\ 3\ 1}\ |\ 2\ |\ \underline{2\ 3}\ |$
牵挂　有情　人。　　有情　人　(哪)　有情　人，

$\underline{5\ 53}\ |\ \underline{2\ 21}\ |\ \underline{6\ 61}\ |\ \underline{6\ 5}\ |\ \underline{5\ 3}\ |\ 5\ |\ \underline{1\ 1\ 6}\ |\ 6\ 6\ |\ \underline{6\cdot 1}\ |\ \tfrac{4}{4}\ \underline{5(6\ 5\ 6\ 5\ 6\ 5\ 6}\ |$
有了　富贵就　变了　心，　变　了　心(哪)！

$\underline{5\ 1\ 6}\ 5\ |\ \underline{4\cdot 5}\ \underline{6\ 1}\ \underline{6\ 5}\ \underline{4\ 3}\ |\ \underline{2\ 3}\ \underline{2\ 3}\ \underline{2\ 3}\ \underline{2\ 3}\ |\ 2\ 5\ 3\ 2\ |\ \underline{1\cdot 2}\ \underline{3\ 5}\ \underline{2\ 1}\ \underline{2\ 6}\ |$

$\underline{5\cdot 6}\ \underline{5\ 5}\ \underline{2\ 3}\ 5\)\ |\ 5\ \underline{5\ 3}\ \underline{2\ 3\ 1}\ |\ \underline{2\cdot (3}\ \underline{2\ 1}\ \underline{6\ 1\ 2})\ |\ \underline{5\cdot}\ 3\ \underline{2\ 3\ 2}\ |\ \stackrel{2}{1\cdot}\ \underline{(2\ 7}\ \underline{6\ 5}\ \underline{6\ 1})\ |$
　　　　　破镜重　圆　　成　痴　梦，

$3\ 3\ \underline{3\ 2}\ 1\ |\ \underline{6\cdot(7}\ \underline{6\ 5}\ \underline{3\ 5\ 6})\ |\ \underline{2\cdot}\ \underline{1\ 6\ 1\ 6}\ |\ \underline{5\cdot(6}\ \underline{5\ 5}\ \underline{2\ 3}\ 5\)\ |\ 5\ -\ \underline{5\ 3}\ 5\ |$
痛悔当初　看错　　人。　　　　　看错

$\underline{6\cdot(7}\ \underline{6\ 5}\ \underline{3\ 5\ 3\ 5}\ 6\)\ |\ \dot{1}\ -\ \underline{1\ 6}\ \dot{1}/\ |\ \underline{5\cdot(6}\ \underline{4\ 3}\ \underline{2\ 3\ 2\ 3}\ 5\)\ |\ \underline{5\cdot}\ \underline{6\ 5}\ 3\ |\ \underline{2\ 3}\ \underline{1\ 0}\ |$
人，　　　　看错人，　　　　　痛悔当初　看错人，

$\underline{5\ 3}\ \underline{5\ 2\ 1}\ |\ \underline{2\ 6}\ -\ \underline{6\cdot 1}\ |\ 5\ \underline{(3\ 5}\ \underline{6\ 5\ 6}\ \underline{1\ 6\ 1}\ \underline{2\ 1\ 2}\ |\ \underline{3\ 2\ 3}\ \underline{5\ 3\ 5}\ 6\ 0\ 0\ |\ \underline{\dot{1}\cdot \dot{1}}\ \underline{\dot{1}\ \dot{1}}\ \underline{6}\ \dot{1}\ |$
看错　人(哪)！

我不信，我不信，张郎不是负心人！

半片铜镜为凭证，张不娶，秦不嫁，

生则同心，死则合镜，生死不渝，日月永恒（哪）

日月永恒。难道说山盟海誓

都是假？难道是明镜一破难再明？难道说人心真是天上云？

难道说这世上无有真情（哪）!

走了，走了，

他走了，镜分人也分。

这是【平词】体系女腔成套唱腔。系根据【平词】【二行】【三行】转快【平词】【火工】编创而成。

手 捧 着

《半边月》半月唱段

刘达刚 词
徐代泉 曲

1=♭E 4/4

廿 (2.5 3 2 1 2 6 1 | 5 - - -) | 2 2 5 3 - | 2 2 7 6 5· | 1 2 0 | 5 3 5 2 - | (5 2 0) |
　　　　　　　　　　　　　 手 捧 着　血迹 斑斑　日 月　镜，

3 5 2 6 0 1 2 | 5 3 2 3 5 | 2·1 6 - | 5 (2 7 6 5 0) | 3 3 3 2 2 1 2 6 0 | 5· 2 5· 3 |
太后 要我 把　国 舅叫 爹　尊。　　　　　　　这一声爹爹怎出口？哪　想到

2 2 5 7· 7 | 6· 1 6 1 6 | i 5 - 3· 5 | 2 - 1 6· 0 | 1 3· 5 2 · 1 | 6 1 6 1 5 - |
生父 偏偏　　是 仇　人 (哪)。

4/4 (5 1 i 6 5 4·4 4 4 4 4 4 4 | 5 i 5 4 3 2·2 2 2 2 2 2 2 | 2·3 2 3 5 6 5 4 3 2 1 0 | 6·1 5 3 2 1 2 6 5· -) |

(6123)
1 6 2 2 1 6 6 5 5 0 | 5 3 6 6 5 6 6 5 5·3 | 2· 3 5 6 i 1 6 5 | 4 0 5 3 2 5 5 3 2 | 1·(2 3 5 6 i 7 6 5· 4 3 |
手 捧 合镜　心 潮 滚，

2·3 5 6 3 5 2 3 1 0 7 6 5 1) | 5 5 3 2 1 6 5 1 6 1 | 2 5 3 2 1 6 5 1 | 6 5 (5 i 4·3 2 4 3 2 5) |
　　　　　　　　　二十 年 朝思暮盼见 父　　　亲。

2 5 5 3 2 3 5 2 1 | 5 3 5 2 1 2 6 5 6 (1 2 3) | 5 5 3 2 3 3 2 1 6 | 6 1 5 6 i 6 2 3 2 1 |
多少次 父女 团聚梦惊　醒，　　　　多少次 病榻之上 喊　娘

6 5 (4 3 2·4 3 2 5 3) | 6 3 2 2 6 5 6 1·6 | 5 2 3 2 1 6 5 6· (5 3 5 | 6 1) 2·1 6 1 6 |
亲。　　　　多 少 次心存 期盼村头　等，　　　多 少 次

2 1 6 5·6 1 2 6 5 (6 1) | 2 5 4 5 2 0 1 6 1 6 | 6·5 (6 1 2 3 5·1 4 3 2 3 5) | 1 2 6 5 3 5 2 3 5 |
日出 等 到　日西 沉。　　　　　　　　　　　　从冬 等 到夏，

5 6 5 2 4 3 2· 7 | 6·6 2 2 7 6 5 6 1·2 | 5 5 7 6 5 4 5 1 6 5 | 1 1 6 1 2·3 5 3 |
从秋 等到春，　燕子 走了 又回 来，　田畈 草黄又发 青。　村头　路上

此曲为女【平词】腔系成套唱腔，其结构为：散板→慢板平词→二行→三行。

把我老胡顶到了南墙上

《喜脉案》胡植唱段

叶一青、吴傲君 词
徐代泉 曲

此曲是"点兵调"和"讨学俸"的有机结合，运用了说唱音乐词曲贴近口语的特点。

早听黉门报佳音

《喜脉案》胡涂氏唱段

叶一青、吴傲君 词
徐 代 泉 曲

1=E 2/4

(3 5 6 i | 5 - | 5 6i 65 3 | 2 - | 2 23 56 | ii 6 53 | 2 5 3 2 | 1 - |

6.1 5 6 i 6 | 1 1 2 5 3 | 2.3 2 3 5 | 6 - | 3 5 6 i | 5.6 i 2 | 6i 6 5 5 3 | 2 0 5 2 1 |

6 5 3 2 1 6 | 5 -) | 5 5 6 3 | 5 - | 3 3 5 6 5 3 | 2 - | 2.3 5 | 6 i 3 0 2 |
　　　　　　　　　　　　　早 听 黉 门　　报(啊) 佳 音，　　我 那 老 伴

1.2 3 5 2 | 1. (2 3 | 5.6 3 5 2 3 | 1 5 1) | 1 6 1 0 2 | 6.1 5 | 6.5 5 3 | 2.(2 5 2) |
已 回　 京。　　　　　　　　　　　　　朝 廷 兴 的 臭 规 矩，

2.3 5 3 | 2 3 5 2 1 | 6 6 0 1 | 2.5 3 1 | 2.(3 5 6 3 2 1 | 2 0 0 2 7 | 6.7 2 3 7 6 5 | 6 0 0)|
不 看 妻 子　 先(哪) 面 君，先 面 君。

1. 6 | 5 6i 6 5 3 | 2 - | 2.3 5 3 | 2 3 5 2 1 | 6i 6 0 | 5 5 3 5.6 | 1.2 3 5 |
(哎)　我(啊) 这 里　　 备 下 玉 液　　 酒，　 好 为 他 消 疲 解 乏

2.3 2 1 | 6 2 2 1 6 | 5.6 1 | 2.1 6 5 1 6 | 5 (5 6 1 2 | 3 5 6 i | 5.6 i 2 | 6i 6 5 5 3 |
消 疲 解 乏 洗(呀) 风　尘，　　洗(呀)洗 风 尘。

2 0 5 2 1 | 6 5 3 2 1 6 | 5 0 0 5 6) | 1 2 6 | 5 - | (1 6i 2 6 | 5 -) | 3 5 6 5 |
　　　　　　　　　　　　　　 我 们 是　　　　　　　　　少 来 夫 妻

3.5 6 3 | 2 2 3 3 2 1 | 2 - | 2 2 3 5 | i i 6 5 6 | 5 3 0 | 6 6 5 3 2 | 1 - |
老 来 伴(哪)，　　　　 好 比 那　连 绊 的 油 盐 坛 子　不(啊) 离 分。

(5 5 6 3 5 2 3 | 1 5 1) | 1 6 1 2 | 6.1 6 5 | 1 1 3 5 | 6 0 | 6 6i 2 2 | 6.1 6 5 |
　　　　　　　　　　　　 这 次 出 使 安 南 三 月　 整，　 要 把 你 仔 仔 细 细

从头到脚 从头到脚看(哪) 分明。 我看你

额上 添了 几道 皱，身上 瘦了 几多 斤，脚板 起了 几层 茧，手板 脱了 皮几 层，

寿星 眉毛 落几 许，汗毛 少了 几多 根。一星半点 且作 罢，差 得 太 多 我

不应 承，我就 上殿 去把 皇帝 找啊，要他 赔我 一个 完 整 无 缺 完整 无缺 无缺 完整

好(啊) 夫君， 好(啊) 夫 君。

 这段诙谐的唱腔，是运用【花腔】小调"龙船调"旋律，以说唱音乐的口语化特征重新创作而成。

适才做了一个甜滋滋的梦

《喜脉案》公主唱段

叶一青、吴傲君 词
徐代泉 曲

1=E 2/4

思念地

(3 5 | 5 - | 6 1 1 - | 1 2 1 6 | 5 6 3 | 3 6 5 3 | 2 3 6 | 6 3 2 |

2 3 2 1 6 | 1 3 5 | 2·3 2 1 6 | 5 -) | 5 5 3 2 3 5 | 6·5 3 2 | 0 3 5 6 1 2 | 3·(5 6 1 |
　　　　　　　　　　　　　　　　　　　　　　　　　适才　做了一个　甜　滋滋的 梦，

5·1 6 1 5 6 | 3 0 6 1 2 3) | 0 6 5 3 | 2 2 3 1·1 | 6·1 3 5 | 5 3 6 5 5 3 2 | 1·(2 3 5 | 2·3 2 7 6 1 5 6 |
乘 长风 驾祥 云 我 离　了　帝　　　京。

1 0 1 6 5 3 2 | 1·x x x 0 x 0 x) | 5·3 2 3 5 | 6·(6 6 6 6 5 6) | 1 1 6 5 6 1 | 6 5 5 3 2·(3) | 5 5 6 1 2 |
飞　向 那　　　　　　　　飞 向那 巴山 蜀水，匆匆　去 把

3·5 2 3 5 3 | 2 0 3 2 1 | 6·1 5 6 1 2 6 | 5·(2 3 | 5·3 2 3 5 | 6 - | 1·6 5 6 3 | 2 - |
郎　君　寻。

5·6 5 3 | 2 4 3 2 1 0 7 | 6·1 2 3 2 1 6 | 5 1 6 5 3 2 1 1 6 | 5 x x x x x x x) | 1·6 5 3 5 6 | 1 (0 6 5 6 1) | 2 2 2 3 5 3 |
　　　　　　　　　　　　　　　　　　　　　　　　　　　　　　　　　寻 见 了　竹篱 茅舍

2 7 5 3 2 5 2 7 | 6 (0 5 3 5 6) | 2 2 3 1 | 1 2 7 6 1 | 6·1 2 3 5 | 6 5 2 3·2 | 1 2 3 2 1 6 | 5·(2 3 |
旧　时　景，　　今已 是 小 院 闲 窗 春　色　深。

5·3 2 3 5 | 6·1 5 3 | 2 5 3 2 1 6 | 5 1 6 5 3 2 1 1 6) | 5 5 3 2 3 5 | 5 3 2 1·6 | (5 3 3 2 1·6 | 5 3 3 2 1·6) |
　　　　　　　　　　　　　　　　　　　　　　　　　　　　　　　轻移　步

2 3 5 3 2 1 | 3 5 3 2 1 6 | 5 6·(5 3 5 6) | 2 2 3 1·(7) | 6 1 2 3 1) | 2 2 3 5 3 | 2 5 6 1 6 2 |
野草 山花 迷　曲　径，　　转秋 波　　　　　　麻蓬 新绿 瓜 牵

6·1 5 (3 2 3 5) | 3·5 6 1 5 6 | 3·(6 1 2 3) | 6·6 5 3 | 5 3 2 1 2 | 5 5 3 2 1 | 5 5 3 2 1 | 6·1 5 6 1 2 |
藤。　又只见　　乡野 村姑 传笑 语，三三 两两 斜倚 古柳 绣　罗

此曲以集曲的方法将【彩腔】【仙腔】女【平词】【阴司腔】（反调）进行有机的结合，并在旋律上有所出新。

风吹浮萍散复聚

《孟丽君》皇甫少华唱段

丁西林话剧本原著
班友书、汪自毅 词
陈礼旺 曲

1 = B 4/4

(乐谱略)

风吹浮萍散复聚，棒打鸳鸯不离分。紫禁城中咫尺近，你为何把我甫郎当路人？可知我朝思暮想五年整，几曾梦里呼丽君，几曾向北旋大雁托音信，痴心一片向故人。云南迢迢千里境，一草一木唤离情。有多少风雨夜为你难安枕，斗帐星寒守尽了残灯。所幸平蛮大功竣，跃马凯旋还帝京。

事到临头要镇静,苦酒还须慢慢吞。虽说是日会百官勤王政,哪时哪刻敢忘君?白日里思君常倦困,紫薇堂批策报朱笔沉沉。夜晚念郎不成寐,坐听晨钟报晓声。隔窗愁听黄昏雨,一杯苦茗咽离情,咽离情。最难忍春尽江南鹃啼恨,阶前绕月自悲鸣。自那日郎凯旋御前答问,我又是喜来又焦心。恨不得万语千言倾诉尽,怎奈这相貂罩顶不能开唇。

(皇甫唱)你可知限期已满百日将尽,

(唱词)

我夜夜不眠 心急如焚。苦酒 杯杯 终有尽,(孟唱)从今后 与郎君 永不 离分啊。

(皇甫唱)金殿之上 去面圣, 一一 从头 吐真情。(孟唱)国丈 的侄女 曾下聘, 岂容丽君 女儿 身?(皇甫唱)天子一言 赛九鼎, 投案 无罪 皇榜分明。(孟唱)女扮 男装 可不论, 欺君 五年 难从轻。丽君午门 不刎 颈, 刘捷 老儿 岂肯甘 心。(皇甫唱)难道说 你我姻缘 成 画饼,(孟唱)待日后 太后诞 辰 求脱身。

此段唱腔主要建立于【平词】系音调上,前四句半为【平词】,后面的【行板】是【八板】音调结合【二行】板式及其他等音调重新创作而成。

送 郎 歌

《半个月亮》莲花唱段

余青峰 词
徐志远 曲

1=E 2/4

(0 5 35 | 6 16 53 | 2 35 656 | 1·3 216 | 5 - | 5 -)

‖: 1 23 ³2 | 2· ¹6ᵛ | 1·2 32353 | ³2 1216 | 6ᵛ1 21 | 6ᵛ 126 | 5 -
送郎 哎，　　　　　送郎　　　　　　　　　　　　　　哎，

※ 第三次唱"送郎"跳过前面八小节

5· 0 | 2 2 32353 | 32 23 1 | 3 1 23212 | 16 5· | 3 32 1 23 | 2 16 5 |
送郎　　送到　枕　头　　边，　　拍拍 枕头 睡会
送郎　　送到　门　槛　　边，　　门环 叮咚 离恨
送郎　　送到　水　塘　　边，　　相对 泪眼 望青

6·1 2 32 | 16 23212 | 16 5· | 2 23 2 | 3 32 1 | 5·653 2 12 |
添，　　今夜　枕头　　　两　边
添，　　今夜　门槛　　　两　双
天，　　今夜　月牙　　　还　眨

¹6 5 6 | 1 15 61 | 23 2· | 5·6 12 | ¹6 5 56 3 | 2 - |
暖，明夜 枕头　哎　　暖半边来 冷 半 边。
脚，明夜 门槛　哎　　有半边来 没 半 边。
眼，明夜 月儿　哎　　圆半边来 缺 半 边。

1·2 32353 | 2 - :‖ 1 23 ³2 | 2· ¹6 | 1 23 ³2 | 2 -
　　　　　　　D.S. 送郎 哎，　　　　送郎 哎，

　　　　　　　　　　　　　　　　　rit.
3 2 53 | 2· ¹6 | 0 1 21 | ³⁄₄ 6· ᵛ 126 6 | ²⁄₄ 5· 5· | 5 0 ‖
送 郎 哎。

断桥旁畔窥少年

《白蛇传》白素贞、青儿唱段

移植越剧本词
陈礼旺曲

此曲是以【花腔】为素材重新创作而成。

看仙山别样风光好

《白蛇传》女声二重唱

移植越剧本词
陈礼旺曲

此曲采用了女声二声部重唱的形式，取材于传统【阴司腔】及传统器乐曲牌"琵琶调"，并融入部分古曲等音调重新编创而成。

想起前情怒冲霄

《白蛇传》白素贞唱段

移植越剧本 词
陈 礼 旺 曲

刀兵。那法海满怀毒心肠，暗害为妻伤不轻。金山索夫夫不见，欲待回家无处奔。我以为今生不再见薄幸，却不料冤家狭路在断桥亭。休怪青儿怒气冲，你有何面目再见人？

此曲是试图以【彩腔】音调为基础予以"板腔化"发展的一次尝试。

却原来娘子身有孕

《白蛇传》许仙唱段

移植越剧本词
陈礼旺曲

此曲是按【彩腔】的旋法特点重新编创的一首新腔。

我为你受尽千般苦

《断桥》白素贞、青儿唱段

浙江婺剧本词
朱浩然曲

$1=\flat B \quad \frac{4}{4}$

由慢渐快

‖:(2 2̇ 7 6 5 6 4 3 ∨ | $\frac{4}{3}$ 2̱ 5̇6̇1̇2̇3̇ | 5·5 5̇53̇ 2̇ 3̇2̇ 7̇6̇ 1̇·1̇ 1̇1̇1̇1̇1̇1̇) | ⇂5 5̇3̇3̇ -
　　　　　　　　　　　　　　　　　　　　　　　　　　　　　　　　　　　　　(白唱)我 为 你

打 $\frac{1}{4}$ 板

2̇3̇ 2̇3̇) 2̇·3̇ 7̇6̇ 5 - 1̇·1̇ 1̇1̇) | 5̇ 5̇ 1̇ 7̇1̇ 2̇ - - 0 3̇5̇ 3̇2̇ 1̇ 2̇1̇ 7̇1̇ 2̇ - 2̇ 3̇5̇ 3̇2̇ |
受 尽 千 般 苦,

1 2̇1̇ 7̇1̇ 2̇3̇2̇1̇ 2̇0̇ | $\frac{4}{4}$ 1̇ 1̇ 1̇ 2̇·3̇ 2̇7̇ | 7̇ 6 (2̇ 3̇ 5̇ 6̇) | 0 2̇ 7̇6 5̇·3̇ 5̇6̇ | 1̇·(1̇ 1̇ 1̇ 1̇ 1̇ 1̇ 1̇ |
　　　　　　　　　　　(青唱)谁 知 他　　谁 知 他 全 无

5 5 1̇ 1̇ | 1̇ 3̇·(3̇ 3̇3̇ 3̇0̇) 0 5̇ 3̇ | 2̇·3̇ 5̇6̇5̇ 5̇3̇ (2̇ | $\frac{2}{4}$ 3̇0̇ 0 4̇ | 3̇0̇ 0 2̇ | 3̇4̇ 3̇2̇ |
半 点 情。

rit.

3̇2̇5̇1̇ 6̇5̇3̇2̇ | 1̇·2̇ 1̇1̇ | 5̇6̇ 1̇6̇) | 2̇ 3̇2̇ 6̇2̇ | 1̇·6̇ 5̇6̇4̇ | 5̇ 2̇4̇ 3̇2̇ | 1̇·(3̇ 2̇3̇1̇) | 1̇6̇ 1̇ 6̇ |
　　　　　　　　　　　(白唱)历 历 往 事 心

1̇·2̇ 3̇5̇3̇ | 3̇2̇ 3̇ | 1̇2̇3̇ 2̇1̇6̇5̇ | 4̇·5̇3̇ | 2̇·3̇ 5̇1̇ | 1̇6̇1̇6̇5 5̇ 1̇3̇ | 2̇·5̇3̇ | 2̇·3̇ 5̇6̇5̇ |
伤 惨,

3̇·(1̇2̇ | 3̇2̇ 7̇6̇ | 5̇·6̇1̇2̇ 6̇5̇3̇2̇ | 1̇1̇2̇ 7̇6̇) | 1̇·3̇ 2̇3̇7̇ | 6̇6̇5̇6̇5̇3̇5̇ | 6̇ - | 6̇·5̇3̇ |
　　　　　　　　　　　　　　　　　　　　　　　含 泪 且 把

2̇·3̇ 5̇3̇5̇ | 0 1̇2̇ 6̇5̇5̇3̇ | 2̇ 1̇ (2̇ | 7̇6̇5̇6̇ 1̇6̇) | 5̇ 5̇3̇ 5̇6̇ | 1̇·3̇ 2̇3̇1̇ | 0 2̇ 7̇6̇ | 5̇1̇ 2̇1̇2̇3̇ |
许 郎 唤。　　　　我 与 你 风 雨 同 舟 结 姻

5̇3̇ 5 | 1̇2̇ | 6̇0̇1̇ 6̇5̇ | 3̇ 6̇1̇ 6̇5̇5̇3̇ | 2̇ 0̇2̇ 1̇2̇5̇3̇ | 2̇(3̇5̇1̇ 6̇5̇3̇ | 2̇ 0̇1̇ 2̇3̇5̇6̇) | 1̇ 5̇3̇ |
缘,　　　　　　　　　　　　　　　　　　　　　　　　　　　　　　　　　　　谁 料

5̇· 3̇ | 2̇·3̇ 7̇6̇ | 5̇·(4̇3̇1̇ | 2̇1̇2̇3̇ 5̇6̇) | 6̇·3̇ 2̇3̇1̇ | 6̇6̇1̇ 6̇5̇5̇3̇ | 2̇1̇ 2̇ | 3̇ 5̇·6̇1̇2̇ |
到　　　　　　　　　　　　　　今 日 的 好 姻 缘 变 恶

哪一夜不等到五更天，等到五更天。

我问你，我问你素贞何处亏待你？

你竟将夫妻恩情丢一边。

（道白）事到如今，该将实情告诉他了！

为妻我 为妻我原非是凡间女，确是峨眉一蛇仙，成仙得道我不愿，只羡人间只羡人间美姻缘。风雨

此曲在【平词】【彩腔】【花腔】【散板】等基本结构上延伸、起伏，做了节奏处理，并吸收了婺剧的运腔手法。

鼓乐响歌声绕梁

《三夫人》女声齐唱

孔凌翔 词
陈礼旺 曲

1=B 2/4

较慢

(乐谱略)

鼓乐响，歌声绕梁，舞轻盈，人间天上。迎佳宾，欢宴华堂，乐陶陶，一醉何妨，一醉何妨。待捷报，心花怒放，喜洋洋，夙愿今偿，夙愿今偿，夙愿今偿。

此曲是根据传统曲牌"八仙庆寿"改编而成，也是器乐旋律"声乐化"的一次尝试。

一句话恼得我火燃双鬓

《杨门女将》佘太君唱段

移植本 词
陈礼旺 曲

这段唱腔的结构比较富于戏剧性，它是建立于【平词】系成套唱腔的构想中，从 $\frac{4}{4}$ 的【平词】→ $\frac{2}{4}$ 的【平词】→ $\frac{1}{4}$ 的【三行】，逐步推进，然后回到【平词】结束了全段唱腔。

十年相伴如梦如幻

《姑苏台》西施、夫差唱段

何小剑 词
陈礼旺 曲

1=♭E 2/4

(0 5 6 i | 5·2 4 3 | 2 5 3 2356 | 7·2 1 2 6 | 5 3 5 6123) | 5 2 5 6 5 | 4 3 2 1 | 5 2 1 6 1 5 |
(西唱)十 年 相 伴 如梦 如

2·5 4 5 3 | 2·(3 5 i | 6564 3 2 0) | 3·5 2 3 | 5 6 6 5 3 | 2 3 5 2 1 6 | 5 0 6 5 1 6 | 5·(4 3 5
幻, 呵 护 疼爱 滋润着 我 心 田，我的心 田。

7·2 3 5 3276) | 1 1 0 6 5 | 3 6 5 0 | 2 2 2765 | #4·5 6 0 | 7 6 2 3 2 | 7 6 1 | 5·6 7627 |
(夫唱)情系 你 身 无悔无 怨， 红颜 相随 共度尘

2763 5 | 5 2 5 6 5 | 4 3 2 1 | 5 2 1 6 1 5 | 2·5 4 5 3 | 2·(3 5 i | 6564 3 2 0) | 2·3 5 6 |
缘。(西唱)你 的 真 情像春天般 温 暖， 化 尽了

4 3 2 1 | 4·2 1 2 6 | 5 0 4 5 1 6 | 5·(4 3276) | 1 1 2765 | 3 6 5 0 | 7·2 3 | 3 #4 3 2 |
我心中 霜冻严 寒，霜冻严 寒。(夫唱)对你的 深情 敢比 江河海

1 - | 1 0 2 7 | 6·7 2 2 | 3 6 5 0 | 1 5 6 7627 | 6763 5 | 5 2 5 6 5 | 4 3 2 1 |
水， 风雨同路 此生 有你才 欢。 (西唱)霸业 难 图

5 2 1 6 1 5 | 1 2· | 2·3 5 6 | 4 3 2 1 1 | 4·2 1 2 6 | 5·(4 3523) | 7 0 6 2 2 | 7656 1 0 |
非你 过 错， 国 败岂 只是 为君不 贤。 (夫唱)你 死我活 早已厌 倦，

7·3 2 7 | 6376 5 | 5 2 5 6 5 | 4 3 2 1 | 5 2 1 6 1 5 | 2·6 5 6 3 | 2·(35i 6543 | 2 05 7124) |
刀兵不息 生灵何 安。(西唱)西施 负 你 无上 恩 宠，

3·5 2 3 | 5 6 6 5 3 | 2 5 3 2365 | 1 0 (0 2 7) | 6·1 6 5 | #4 0 5 1 2 6 | 5·(4 3523) | 7 0 6 5 6 |
悔 恨 交加 羞愧难 言， 羞愧难 言。 (夫唱)天 高云淡

2 275 6 0 | 7·#4 3 3 | 0 #4 3 1 | 2 0 0 | (2·2 2 2 | 2·2 2 2 2 276165 | i i 0265 | 3·5 6 i 6543 |
众山 小， 笑看霸业 过往云 烟。

此曲力求以调性、调式的转换，推进旋律的展开。

桃花艳，柳丝柔

《长相思》女声齐唱、黄小娥唱段

移植剧本词
陈礼旺曲

朝拨晓雾晚拂烟霞，瘦身躯倚斜了门前柳。

稍快
想起了当日依别送别情，我为他调弦索把阳关奏。一曲骊歌长相思……

慢
（女齐）往事历历眼前浮。

此曲是以【花腔】中的音调为基础，改编创作而成。

此曲采用了曲牌连缀的方法，构成了有再现的"联曲体"；也可谓是带再现的单"三部曲式"；ABC，前段是采用了《大辞店》中"送同年""八王沟"的个别音调为素材而创作的；中段的素材是"汲水调"；尾段基本是前段的再现，由于唱词的需要，在尾部做了补充。

序　歌

《七仙女送子》男女声合唱

余茂君、傅昭穆、夏雯霖 词
陈　礼　旺 曲

此曲音调取材于传统曲牌"琵琶词"，是器乐旋律"声乐化"的一例，它采用了歌剧中男、女混声相隔八度的技术，改变了传统的男、女声相隔四度的不恰当做法。

英台描药

《梁山伯与祝英台》祝英台唱段

潘泽海 演唱
徐高生 整理改编

此曲在传统【阴司腔】的基础上进行加工，除女声帮腔外又加以原传统锣鼓加唱的形式，更好地烘托了气氛。

骂 姑

《珍珠塔》母唱段

潘泽海 演唱
徐高生 记谱

| 5 3 2 2 6̇ 2·1 | 6̇ 5̇ (5 2 3 5) | 5 3 5 6·6 5 3 | 5 2 3 2 1 ⁱ6̇ | (5̇ 6̇) 6̇ 5̇ 6̇ 1 3 |

所为什么根芽？　　　　　　可怜 我的儿 回家 一转，　　　数九

| 2̇ 1̇ 6̇ 1̇ 2 6̇ 5· | 5 3 2 6̇ 2·1 | 6̇ 5̇ (3̇ 5̇ 2 3 5) | 5 5 6 6 5 | 5 2 2 2 1 ⁱ6̇ |

寒　　天　倒至在雪洼。　　　　　多亏 毕任显　将我的儿搭救，

| (5̇ 6̇) 5̇ 3̇ 2̇ 5̇ 3̇ | 2̇ 3̇ 1̇ 2 6̇ 5· | 5 5 2̇ 6̇ 2·1 | 6̇ 5̇ (5 2 3 5 3) | 5·3 5 5 6 6 5 |

险一险 我方家　绝了 宗华。　　　　　你可记得你当初

| 2·5̇ 3̇ 2̇ 1̇ 1̇ 6̇ | (5̇ 6̇) 5̇ 3̇ 2̇ 5̇ 3̇ | 2̇ 3̇ 1̇ 2 6̇ 5· | 5 5 3 3 2·1 | 6̇ 5̇ (5 2 3 5 3) |

夫妻 打瓦，　无路 可奔转回 娘家？

| 5 3 5 6·6 5 3 | 5 3 2̇ 5̇ 3̇ 2̇ 1̇ 2 | 6̇ 5̇ (5 2 3 5) | 5 3 5 6 6 5 | 2 5 3 2 2 1̇ 6̇ |

一千两银子把你后来要做叫花，　　　到如今我的儿 宫花 头插，

| (5̇) 6̇ 5̇ 3̇ 2̇ 5̇ 3̇ | 2·3̇ 1̇ 2 0 2 | 5 5 2 3·2 1 2 | 6̇ 5̇ (5 2 3 5) 5 | 6 3 5 6 5 3 |

你怎不　睁开头眼去看看与他？　　　我问你半天你

| 5 2 2 2 1̇ 6̇ | (5̇ 6̇) 6̇ 5̇ 6̇ 1 3 | 2 6 5 1 6̇ 5̇· | 5 3 2 2 6̇ 2·1 | 6̇ 5̇ (5 2 3 5) 5 |

怎不 说话？　你为什么装作　聋子和哑巴？　　　我

| 6̇ 3̇ 5̇ 6̇ 5̇ 3̇ 5̇ | 2̇ 6̇ 5̇· 6̇ 5̇ 3̇ | 2 3 2 1 (6̇ 1 2 3 5 2 1 6̇ 5·6 5 5 2 3 5) | 5 5 6 5 6 3 3 2 1 1 |

越思 越想 拼了你吧，　　　　　　　　若不是 对不起姑父

| 5 5 2̇ 3̇ 1̇ 2 | 6̇ 5̇ (5 2 3 5) | 5 3 2 3 5 3 3 2 1 1 | 2 3 1 2 6̇ 5̇· | 5 5 2 5 3·2 1 2 |

我是 不饶 他。　　　非怪 嫂嫂今日将你来骂,你无情 无义

| 6̇ 5̇ (5 2 3 5) | 6̇ 3̇ 5̇· 6̇·1̇ 2̇ 1̇ 2̇ | 3·1̇ 2 3 2 1 | 6̇ 5̇ 6̇ 1 3 2 2̇ 3̇ 2̇ 1̇ 2̇ | 6̇·(7̇ 6̇ 7̇ 6̇ 5 3 5 | 6̇ - - -) ‖

　　　　　　　该结　　　　　　　　　　宗华。

　　此曲是优秀的传统【平词】唱腔。

携来春色满人间

《一箭缘》三人重唱

陈望久 词
徐高生 曲

(sheet music - numbered notation)

（卿唱）三春花鲜桃先占，携来春色

（之唱）三春花鲜桃先占，携来春色

（中唱）三春花鲜桃先占，携来春色，

满人间，满人间。

满人间，满人间。

满人间，满人间。

这是一段用男女【彩腔】重新创作的三重唱。

送 行

《一箭缘》闻俊卿、景兰唱段

陈望久 词
徐高生 曲

中国黄梅戏唱腔集萃

282

1=♭E 2/4

中快板

(景唱) 雨乍歇,天如碧,古道翠柳湿垂,晚来谁染桃林醉,尽都是离人泪,离人泪。恨相见得晚,怨离别得急。知心话未曾说几句便匆匆离去,一鞭落红赴帝围。最苦是离愁滋味,怎不令人双泪垂?

(闻)东风吹,红霜飞,紫燕成对。香车(呀呀)轻轻移,我玉骢得得慢慢随。她一片

痴情伤离苦，她情丝萤萤缠我心扉。

小姐呀，这酸酒儿是你自酿自醉，这怨鼓儿是你自敲自擂。这一曲长亭别无端唱起，俺蚩娥深同情含泪忍悲。

（景）景艳艳，风习习，真个是一片春色万般景媚。桃红虽美（呀）难成佳句，此去程天涯路漫漫路转回，路转回。对此景不忍唱阳关，妾只有离别泪肝肠碎。

公子（呀）你休怪我强

潺潺清水，真情意，像溪水，千转百回。我虽同是裙钗女，也难禁一掬同情泪（哇）。

转1=♭B(前2=后5)

小姐呀，这离别酒只一杯，未曾饮先已醉。望征程云断雾霏霏，为救父恕我不能长相随。快把离愁二字送流水，吉日北行

转1=♭E(前1=后5)

应把笑颜飞。（景唱）看征程动柳陌，听风送笛声催。

（景唱）古道长等你长鞭挥，别公子玉骢飞云追。待来日此处同唱长亭会，

（闻唱）古道长等你长鞭挥，别小姐玉骢飞云追。待来日此处同唱长亭会，

传统戏古装戏部分

此段吸取女【彩腔】、女【二行】、男【平词】、男【彩腔】的音调综合创作而成。

一刀割断这根绳

《姐妹易嫁》素花唱段

山东吕剧团词
徐高生曲

1=♭B 2/4

不耐烦地

(2.35 i 6532 | 1.2 121) | i i 2 6 i 5 | 656 0 i | 2.3 i 2 6 | 53 5. | 3.i 65 | 656 53 |
敲的 什么锣鼓， 吹的什么笙， 传的什么 联启，

5 53 321 | 2 2 (03 | 2356 3212) | 3.2 35 | 656 0 i | 2.3 i 2 7 | 656 i | 6 0 i 65 |
下的 什么 红(啊)。 围 着个绣楼 闹 嚷 嚷，

3.2 35 | 6 (765 3235 | 6 07 656) | 0 i 6 i | 53 56 | i. 6 | 5.i 32 | 03 52 |
素花我心 里 拧(哪) 拧成

5 65 53 2 | 1. (2 | 3235 656i | 5643 2 03 | 235i 6532 | 1.2 121) | 3.5 2123 | 53 5 6 |
绳 (哪)。 见多少

i 6 3 2 3 6 | 53 5. | 5.6 i 6 i | 0 i 35 | 65 6 (72 | 6.765 3235 | 6.5 656) | i i 2 |
王孙公 子 骑 骏 马， 旗锣

6.i 65 | i 6 563 | 22 1 | 2. (3 | 2356 3213 | 2.3 212) | 3.2 35 | 65 6 56 |
伞 扇把佳人 迎(哪)。 身穿霞披

i i | i 3. | 3 i 2 i | 65 03 | 5 65 32 | 03 52 | 5 65 53 2 | 1 (i i i 6 |
头戴凤， 玉带 一端有多 多威风 (哪)。

5 5 i 6532 | 1 5 i) | i i i 6 i 5 | 6.(i 65) | 53 235 | 6.(i 6i 65) | 2.3 i 2 i 6 | 56 i | i 6 |
高声 叫紫燕， 低声 叫春红， 家奴 院公把

5 i 03 | 5 (55) | 3.2 35 | i 23 65 | 3.i 35 | 65 6. | 5.6 i 2 i | 65 32 |
太 太称。 夏穿绸罗 摇金扇， 冬穿 皮袄

i 6. 563 | 223 21 | 2 (22) | 3.2 12 | 3523 3 | 66 535 | i 56 5 | 0 i 6 i |
与 鹅 绒。 珍馐美味吃不尽，不用 下楼 有人 送。 看人家

素梅不该把爹爹埋怨

《姐妹易嫁》素梅唱段

山东吕剧团 词
徐高生 曲

1=♭E 4/4
中速稍慢

(0 0 05 32 | 1 06 12 32353 216 | 5·6 55 23 532) | 12 5 1 2·6 5643 |
　　　　　　　　　　　　　　　　　　　　　　　　　　　素　梅　不

2(03 25 6561 2)5 | 5 65 31 2·3 53 | 6 i6 53 2 5·3 | 32 31 26 5 (53 | 2/4 2·321 6561 |
该　　把 爹 爹　　　　　　　　埋　　怨，

4/4 5·6 55 2·343 53) | 2· 1 3·5 676 | 65 6432·3 16 (5 6) 5·6 1 2 3 |
　　　　　　　　怪　只　怪　　　　　　　　　　　姐　姐　她

5 53 2 32 6·1 23212 | 6 5 (25 3276 56) | 1 i7 1(02 7·656 171) | 03 65 6·3 5 65 |
一　人　做　的　差。　　　　　　　　　　若 不 是　　她 翻 脸 无 情

0 53 2·327 7·6 0 5 | 53 2 27 6·(764 | 3·2 35 6·765 3235) | 2·3 i6 1 0 2 i6 |
要　悔　婚，　　　　　　　　　　　　　　　　老　爹　怎　会

5 6i 65 3 3·523 | 53 5 5435 65 6 0 56 | 1·2 5 53 5·232 216 | 5·(61 53 56 | 2/4 11 02 |
让我代　姐嫁，　　　　　　　　　　　　　让我代姐嫁。

3·56 i 6543 | 22 07 | 6 32 126 | 5·3 56) | 1 35 35 | 2 03 27 | 6·(532 | 1·217 6123) |
　　　　　　　　　　　　　　　　　　　　姐　姐　呀，

5 53 2 | 22 3 1 | 35 3 2316 | 5 6 (5 6) | 53 22 116 55 | 6·1 23212 | 6 5· |
往日里 我 二 人 无话不 拉，　　　　姐 妹 俩 从未 红脸 吵 过 架。

5 2 5 | 3 23 1 | 5 25 2316 | 5 6 | 6 5 6i6 | 5·6 53 | 26 1 2 | 6 5· |
今日 里 就算 我 顶 撞 你，　你思 一 思 想 一 想，

5·3 23 | 1216 5 | 5 12 32353 | 5232 216 | 5·(6 7· 6 i 2 | 3·5 237 |
思思想想 妹妹 我 究竟 为什 么 哇?

此曲取材于女【平词】、女【彩腔】的音调创作而成。

琵琶词

《秦香莲》秦香莲唱段

移植剧目词
陈儒天曲

此段唱腔建立于民歌和【彩腔】的基础上创新而成。

书童就是那书呆子

《三笑》秋香唱段

移植剧目词
陈儒天曲

```
1 1 2 5 53 | 3 2   3 | 1 2 3 1 2 6 | 6 5· | 3 2 2 3 1 | 0 2  1 6 | 5·1 6 5 3 |
倒不如 重审  度，    稳住了莲花 步，  女 孩儿家  怎好 行 差

5 2· | 5 #4 5  6 | 3 2 2 3 1 | 2 3 2 2 7 6 5 | 3 5 6· | 2 3  1  2 3 | 1 2 1 6 5 | 5·6 1 6 |
错，  他若是 真 情     又真    意呀，  哪怕  鳌鱼  东

5 6  5 3 | 5 5 6 3 | 2 3 5 2 3 | 5 3 5 | 3 5 | 6 5 6 | 5 6 | 1 1 6 1 2 3 | ³2 — ‖
海   渡，                                          东(呀)东海 渡。
```

此曲用【彩腔】【阴司腔】音调创作而成。

壁断桥残室室空

《西施》西施唱段

刘云程 词
陈儒天 曲

临。（西）他那 里目光 炯 炯　　　把情 送，　　　　　　　（范）

她那 里满 面 娇羞　　意含 春（哪）。

（西）思如　飞絮

乱，　　　　愁伴　烟雨 生。

几存 寻 梦　　几回 惊，

空留下 黄莺绕树

花千　种，　　空留下　粉蝶翻飞 燕语 轻，　　空留下

溪头 芳草　茵茵 绿，　　空留下　一江 春 水 漂落

红。

此曲是用【彩腔】对板、【阴司腔】的素材创作而成。

此曲是用黄梅戏音调创作的领唱、合唱新曲。

浣 纱 舞

《西施》女声伴唱、西施领唱

刘云程 词
陈儒天 曲



主要歌词内容：

纱绢白如雪。啊，溪水碧如蓝，纱绢白如雪。

（转1=C）
（领唱）浣纱（哟） 浣得溪水 畅欢笑，浣纱（哟） 浣得彩霞 上笑脸。溪头 浣纱女 村旁笑语喧，溪头 浣纱女 村旁笑语喧，笑（哇） 笑语喧（哪）。

（转1=D）

（转1=F）

（转1=C ♩=120）

（领唱）浣纱（哟） 浣得溪水 畅欢笑，
（伴唱）浣纱（哟） 浣得溪水畅欢笑， 畅欢笑，

```
⎧ 3 2̲3̲ 5 - - | 1· 2̲ 5̲3̲ | 2 - - - | 1· 2̲ 5̲3̲ | 2 3̲5̲ 2̲1̲6̲ | 5 - - - |
⎨ 百  年    共 岁  月,       盟 约 百 年    共  岁    月。
```

```
  5  3̲2̲7̲ | 6 - 1̲ - | 6̲ 5̲ 6 - | 3· 5̲ 5̲6̲ | 7 - 6̲ 1̲ | 7 -
  2  7̲6̲5̲ | 3 - 3 - | 4̲ 3̲ 2 - | 1· 2̲ 3̲1̲ | 2 3̲5̲ 4 - | 5 - - -
  凭,    盟  约       百  年      共      岁       月。
```

(女高)
(女低)

```
⎰ 5 - - 3̲2̲ | 5 - - - | 0 3̲5̲ 6 | 3 - - 2 | 3 - - - | 0 2̲5̲ 6 | 1 - - 6̲·
⎱ 啊,                   啊,                       啊,
```

```
  1 - - - | 0 6̲· 1̲ 2̲ | 5 - - 6̲ | 5 - - - | 5 - - - | 5 - 0 0 ‖
  啊,                 啊!
```

此曲是用黄梅戏花腔、彩腔音调为素材创作的齐唱伴唱合唱曲。

怀抱琵琶别汉君

《昭君出塞》王昭君唱段

何成结 词
陈儒天 曲

中国黄梅戏唱腔集萃

1 = F 2/4

(伴唱)望断 南飞 雁，銮驾过关山。明妃王昭君，驰骋和北番。啊，

啊，

突快一倍

(君唱)怀 抱 琵 琶 别 汉 君，

西 风 飒 飒 走 胡 尘。

大雁南归

5.6 5232 | 2 - | 3523 53 | 6 56 32 | 1356 126 | 6 5 (23 | 7· 2 | 6356 126 |
寻 故 地， 昭君 北去 为 和 亲。

5.7 61) | 2 2 3 5327 | 6 - | 2·4 32 | 23 1· | 3 6 53 | 2 35 21 | 61 2 3 | 1·2 656 |
告别了建章 宫 孤衾寒 冷， 不再 有 上林 苑 柳下 伤

5· (12 | 3·653 2612 | 5·7 6561) | 2 2 5365 | 3 - | 0 6 53 | 2·3 61 | 2 (72 6543 | 2)5 35 |
春。 远嫁塞 外 是我自 请， 与单于

6.5 6 76 | 6 5 6 5 | - | 3 56 53 2 | 1 1 0 2 | 7· 2 | 67656 12 | 35653 21 6 | 5 - ||
比翼 双 飞 两 欢 欣(哪)。

魂 诉

《窦娥冤》窦娥唱段

移植剧目词
陈儒天曲

1 = E 3/4

不白冤，葬黄泉，千仇万恨，千仇万恨。

（仓才仓才仓才仓才 仓·才衣才0才仓0）急煎煎，如星火，等待仇人。（仓才仓才 仓·才衣才仓才仓0）上天庭，入地府，牙关咬紧，报不得血海冤仇，死也不甘心。

云腾雾滚旋风起，（一阵阴风音效）公堂上果然是年迈亲人，

（此页为简谱乐谱，歌词如下）

年迈亲人。爹呀，

儿离（呀）爹爹 一十三年，

自古（呀）衙门朝南开（呀），

人生（哪）道路多（哇）艰险（哪），啊，多艰险。

官不（哇）怜来吏（呀）成灾（呀），啊，吏成灾。

一步一个血脚印，斑斑血泪何曾干，

斑斑血泪何曾干。 D.S. 屈斩窦娥

在长街，不白冤情深似海。苍天

许我临终愿，三尺雪花将我埋。孩儿虽然

饮恨死，不白冤仇不畅怀。满腔冤气

加紧

无处诉， 含冤雪恨向爹爹托梦

1. 学习前辈，再次完善【阴司腔】腔系的板腔化尝试，如【阴司腔】原板【二行】【三行】以及"宽板"；2. 把"文南词"吸收过来并加以完善后而成为黄梅戏的一个新腔系；3. 在本唱段结尾处有模仿人声哭泣样式的吟唱，这是把哭声融入唱腔的新尝试。

佘太君要彩礼

《杨八姐游春》佘太君唱段

刘达刚 词
陈儒天 曲

1=E 2/4

(此处为简谱,略)

中国黄梅戏唱腔集萃

310

3 5 | 0 2 | 3 3̄2̄ | 1 | 6̄ 6̄ | 3 5 | 2 2̄1̄ | 6 | 0 6̄5̄ | 6̄ 1̄ | 6̄ 5̄ | 6̄ 1̄ |
三两　（啊）清风　　四两　　云（哪），　五两　火苗　六两　气，

0 6̄5̄ | 6̄ 1̄ | 6̄5̄ 6̄1̄ | 6̄ 5̄ | 2/4 5·5 3̄5̄ | 6̄3̄5̄ 5 | (5̄6̄6̄3̄ 5̄5̄) | 3/4 6̄5̄ 5̄6̄ 1̄ | 6̄· | 2/4 1̄·2̄ 6̄5̄ |
七两　黑烟　八两琴　音，　火烧龙须　三两六（哇），（匡才　匡）　树粗的牛毛　我　要（哇）

0 6̄·5̄ | 6̄ 5̄ | 3̄ 2̄ 2̄1̄6̄ | 5̄ - | 3/4 6̄·5̄ 3̄5̄ 3̄ | 2/4 2·3 2̄1̄6̄ | 5̄ 5̄6̄) | 2̄ 2̄ 3̄5̄ |
要（呀）要三　　根（哪）。（衣冬冬冬冬　空匡令匡令　匡令匡令　匡呆）　公鸡（那个）

6̄ 5̄ 3̄ | 5·6 5̄6̄3̄2̄ | 3̄ 1̄ | 6̄ | 5·3 2̄1̄ | 6̄ 1̄ 0 | 6·2 1̄2̄6̄ | 6̄ 5̄ | 1̄·1̄ 3̄5̄ |
下蛋　我要（呀）要八　个，　晒干的雪花　　要（呀）要二　斤。　一步一棵

6̄ 5̄ 6̄ | (6̄7̄6̄5̄ 6̄6̄) | 2·2 6̄2̄ | 1̄2̄1̄6̄ 5̄ 5̄ | (0 5̄ 0 5̄ | 1̄2̄1̄6̄ 5̄) | 0 X | X X | X X X X |
摇钱树（啊），（呆令令呆）　两步两个　聚宝　盆（啊）。（令呆　令呆　乙令呆）　张果佬的毛驴

X X X X | 5̄2̄ 5̄5̄3̄ | 2̄2̄3̄ 1̄ | (5̄5̄ 2̄ | 3̄5̄3̄2̄ 1̄) | 1/4 2·2 | 2̄2̄ | 2̄2̄ | 7ᵛ7̄7̄ 6̄5̄ | 6̄ |
我也要（哇）好给女儿　骑回　门。（衣才　呆匡才匡）　天波　府到　金銮殿一十五里整，

6̄5̄6̄ | 6̄5̄6̄ | 6̄5̄6̄ | 6̄5̄6̄1̄ | 6̄5̄6̄1̄ | (6̄1̄2̄3̄) | 2/4 5·5 3̄5̄ | 3̄2̄1̄ 2̄ᵛ6̄5̄ | 6̄5̄ 6̄1̄ | 3̄5̄ 0 |
要铺上　五尺宽、三尺深、平平坦坦、金光闪闪。　　金光闪闪的　金砖路还要　三尺　深（哪），

6̄ 5̄ 3̄ | 2̄ 2̄1̄6̄ | 5̄· (6̄ 6̄ | 5̄5̄ 0 6̄6̄ | 5̄5̄ 0 6̄6̄ ‖: 5̄6̄5̄6̄ :‖ 4/4 5·6 4̄3̄ 2̄3̄4̄3̄ 5̄3̄) |
三尺　深（呐）。（大大　令仓　大大　令仓　0大大 ‖: 仓才 仓才 :‖ 仓　大呆呆）

5̄⁶5̄ 2̄ 3̄5̄ 3̄2̄ 1̄ 1· | 5̄⁵5̄ 3̄1̄ 2̄ 3̄·2̄ | 2/4 1̄ (2̄5̄3̄ 2̄1̄6̄ | 4/4 5·6 5̄5̄ 2̄3̄ 5̄3̄) | 2/4 2̄ ³5̄ |
再写　上杨家一本　功劳　簿，　　　　　　　　　　　　　　　　　　　　　　望

0 6̄5̄3̄ | 2·3 2̄1̄ | 5̄6̄ 1̄ | 1̄·6̄ 5̄ | ³2̄3̄ 5̄ | 0 3̄5̄ | 6̄·5̄ 3̄5̄ | 5̄5̄ 3̄1̄ |
我主　慎思功臣　一片忠　心。　想　　当年　七龙八虎　威名

2ᵛ5̄ 3̄2̄ | 1̄2̄ 3̄5̄ | 2̄6̄ 1̄2̄3̄ | 1̄2̄6̄ 5̄ | 6̄6̄5̄ | 0 5̄ 3̄5̄ | 2̄1̄2̄ 3̄2̄ | 1̄ᵛ5̄ 3̄5̄ |
振，一个个　拼死　保乾　　坤。　大郎儿　北国替　主死,二郎儿

为国剑侠丧身。三郎儿马踏成泥战死沙场,尸骨不存。四郎儿陷困番邦,如今也无音讯。五郎儿被逼无奈把庙堂进,五台山出家和尚早脱红尘。六郎儿镇守三关日夜为国心操尽,七郎儿为搬救兵箭穿心。

提起八郎我更心酸,

慢起渐快

流落北国难回家门。为先帝李陵碑碰死了我的夫君,洒碧血染黄沙浩气长存。全家大小将死尽,哪一战不为江山不为黎民。一张礼单表忠贞,

(大大 大大 一大 一呆 仓仓 仓仓 仓仓 仓仓 仓 才 仓个来七呆 仓0 0)

清唱

望圣君思一思想一想,

慢起渐快

是许婚是拒婚?是忠是奸是福是祸,体谅我

| 2 5 3 5 2 1 3 | (3·5 3 6 1 2 3) | 5 6 5 3 1 2 3 5 2 | 3 - 2 3 2 1 |

年迈　人　　　　　　　　　　　　　爱国　　　　　　　　一　片

| 5 6 5 3 5 2·(2 2 2 | 2 3 5 6 1 3 | 2 - - - | 2 0 0 0 0) ‖

心(哪)。　　　　　　　　　　(才·　才才............　仓 0 0 0 0)

这首由较早期的【彩腔】【平词】类音调所组成的老旦唱腔创编而成，具有浓郁的乡土气息和质朴的韵味。

急忙忙奔出金山禅堂

《断桥》许仙唱段

移植剧目词
陈儒天曲

(青蛇内喊）许仙！（仓0）哪里走！

怕只怕 怕只怕小青儿 狠下心肠，

这 这 这这这这叫我何处 把身藏，把身藏（啊）？

此曲是以【平词】【彩腔】为基调创作的新腔。

三 盖 衣

《碧玉簪》李秀英唱段

移植剧目 词
丁式平、潘汉明 曲

(sheet music with lyrics)

定然是不见好心反见恨。　　若是他受了风寒

成了病，秀英我想　想　　难　安

心，　　　　　　　取出　衣衫

将他　盖。

冤家　平日

待我　像仇人，秀英 并未 得罪他,他待我 好似 那

眼　中　钉。　　　　像你 这样 负心 汉,还有 什么

夫妻　情？　　　不顾 冤家 我自 安　睡，

那高堂上

还有　婆婆　　年　迈　人。

冤家他 枉读诗书 理 不明，婆婆待我 像亲生。何况 我名门 闺秀受 庭训，自幼读过 女儿经。王门只有 单丁子，冻坏了官人要急死婆婆老大人，还是 将衣衫 与他盖。猛想起 今日之事 我心 头恨，父母 待我 似珍宝，冤家他当我是路边草。他既这样 对待我，我，我任凭冤家冻一宵。忙将衣服 藏笼箱，

猛想起于归之期娘教导。进退两难我心内焦，今夜叫我如何好？娘啊，曾记得那日爹爹做大寿，母亲上楼把喜信报。说道是已将女儿终身配，郎才女貌结鸾交。说玉林这样好来那样好，说玉林貌也好来才也好。我那时口不语，心暗笑，但只望洞房花烛早来到。谁知道到了王家事颠倒，冤家对我情意少。我自出娘胎十八载，这样的苦处受不了。还是爹娘错婚配？还是秀英

这是由唱词打二更、三更、四更的大段优秀唱腔以及【平词】类、【八板】【彩腔】类曲调结合创作而成。

夜来灯花结双蕊

《碧玉簪》李秀英唱段

移植剧目词
潘汉明曲

1=♭E 2/4

(3561 5643 | 2050 2010 | 65 3 2161 | 5·5 3523) | 5 53 2 35 | 6 56 5 3 | 2 3532 | 16 1· |
　　　　　　　　　　　　　　　　　　　　　　　　　　夜来　　灯花　结双　蕊，

2²³2 6 23 | 1216 5 | 2 35 6532 | ³1·3 216 | 5·(5 3523 | 1·235 2161 | 5 3 5) | 5 53 2 35 |
清早 喜鹊　报喜　　　　来。　　　　　　　　　　　　　　　　　　　　　　　爹爹 作主将

⁵3 02 126 | 5 53 | 2²2 0 32 | 1232 216 | (1653 2317 | 615 6) | 5 53 2 35 | 321 21 |
终　　　身　配，　　　　　　　　　　　　一副 对联　为聘

2 35 6532 | ³1·3 216 | 5(55 5555 | 3561 5643 | 2050 2010 | 65 3 2161 | 5·5 3523) | 5 53 2 35 |
媒。　　　　　　　　　　　　　　　　　　　　　　　　　　　　　　　　　　　　　含羞

⁵3 32 1 | 1(56 3523) | 1 23 | 5·6 43 | 2·(35 | 2¹2 0 61 | 2¹2 0 35 | 2 61 2 35 |
且把　　对联　　　看，

2356 3523 | 1·7 6561) | 2 3532 | 16 1· | 5 53 2 35 | 321 21 | 2 35 6532 | ³1·3 216 |
　　　　　　　　　　　果然 是　字字 珠玑 有大　　才。

5·(5 3523 | 1·235 2161 | 5 3 5) | 5 53 2 35 | ⁵3 02 126 | 5 53 | 2²2 0 32 |
　　　　　　　　　　　　　　　　　我今 与他　婚来 配，

1232 216 | (1653 2317 | 615 6) | 0 5 35 | 1·6 12 | 5·6 53 | 2·5 32 |
　　　　　　　　　　　　　　　好比 那　牡　丹

1·(7 6156) | 16 563 | 2·3 126 | 5(656 1612 | 3235 6561 | ⁶5 -)‖
倚松　栽。

冷落为妻为哪般

《碧玉簪》李秀英唱段

移植剧目 词
潘汉明 曲

此段唱腔是用【彩腔】【阴司腔】【平词】的音调有机结合而构成。

投 荔

《荔枝缘》五娘唱段

移植剧目 词
潘汉明 曲

1=♭E 2/4

赏灯人去难相见,人如黄鹤影儿稀。纵有良计千万条,伊人不见枉费心机。

恨今朝相逢何太迟,万般心事从何说起。千言万语说不尽,万种情意托荔枝。

此曲是根据【平词】【花腔】等改编而成。

梳 妆

《荔枝缘》五娘唱段

移植剧目词
潘汉明曲

1 = E 2/4

慢

(0 5 3523 | 1 2 7 0 2 | 6756 7261 | 5.6 1561) | 2 2 1 | 32 3 32 | 12 53 | 3 2 - |
　　　　　　　　　　　　　　　　　　　　　　　　　万千　愁绪　都为看　灯，

5 6 5 3 | 2 23 1 6 | 1 23 2 1 6 | 1 5. | 5 5 6 | 2 23 1.6 | 5 6 27 | 6 - |
灯下　郎君　欲望不　能。在西楼　投荔枝　未报情深，

5 6 532 | 25 3 5 | 6 12 56 3 | 32 3 216 | 5.(6 56 | 1235 2161 | 5 5 32) | 1 2 12 |
又谁知　他为我　异乡飘　零。　　　　　　　　　　　　　　　　君为

6 1 5 | (5 6) 5 3 | 6 5 3 | 2.3 56 | 5.6 32 | 1.(2 3 5 | 2345 3523) | 1 2 7 |
我　　击宝镜宁舍身　份，　　　　　　　　　　　　　　君对

6 5 6.(727 | 6 56)1 | 2 2 6 53 | 5 61 65 3 | 5 2. | 2 23 5 | 6 65 6 | 2 12 65 |
我　　此情意我怎负　君？这件事　二爹娘　定然不

35 6 6 | 2 23 12 | 6 61 53 | 5 61 65 3 | 2 - | 2 2 5 65 | 6 53 231 | 2 12 65 |
允，闺阁女　私定婚　有辱家　声。为陈三　心如焚　主意不

6.1 2 32 | 1.(7 6561 | 5.7 61) 2 | 35 32 | 1 2 2 | 53 56 | 1. 6 | 53 56 | 1 - |
定，　　使这般　千里忧　万重愁，

rit.
2 32 16 | 2 32 16 | 2 32 1 16 | 5 56 1 53 | 32 3 216 | 5.(6 72 | 1.7 6561 | 5 -) ‖
千愁　万忧　万忧千愁　无计可　施。

此曲是根据【平词】【花腔】所改编。

赏 花

《荔枝缘》益春唱段

王冠亚 词
王冠亚、潘汉明 曲

1=E 2/4

(0 6i | 5656 3523 | 1235 2161 | 5·5 3523) ‖: 5 5 | 35 | 6 6i 53 | 2 2 3532 | 1 - | 1 1 6 5 |

满园　花草　春意　浓，　橘树
风吹　杨柳　柳枝　动，　一会

5 - | 52 43 | ³2 - | 56 53 | 23 17 | 15 12 | 6 5· | 5 5 25 |

黄　　石榴　红，　百鸟　飞翔　在天　空。　小姐你
西　　一会　东，　忽东　忽西　随风　送。　柳枝它

3 32 11 | 23 17 | 65 6 |1. 5 53 235 | 32 12 | 6 5 (4 | 3523 5) | 2·5 1 |

久病　新愈　须珍　重，　莫叫　旁人　　　　挂
无力　随风　摆，

2·3 1212 | 3 - | 2 1 | 52 43 | 2·3 126 | 5· (53 | 1·235 2161 | 5·5 3523 :‖

心　中。

2.
(³23 17 | 65 6) | 1 2 12 | 6 5· | 5 5 25 | 32 12 | 6 5 (4 | 3523 5) 3 |

你怎能　无有　主意　　　　也

5·6 1 | 2·3 1212 | 3 - | 2 1 | 52 43 | 2·3 126 | 5· (56 | 123 216 | 5) ‖

随　　　东　风。

此曲第20小节以前基本上系新编，之后是【平词】。

此曲是在【彩腔】基础上，吸收了"文南词"而改编的,【彩腔】只是在几个下句的落尾处隐约可见（五声下行徵调）、"文南词"的演唱在江西、湖北、安徽都有，因与黄梅戏的流行区接近，音调有近似处，易为黄梅戏所吸收。

身落空门好不悲伤

《琴瑟缘》和尚唱段

佚　名词
方集富曲

1=E 4/4

(乐谱，唱词：身落空门好不悲伤，是谁害我入庵堂。想我是未曾成亲丈夫死，做了望门小孤孀。因此上被迫来出家，可怜是年华来春全埋葬。)

此曲是用【阴司腔】音调改编而成。

张孝儿上山

《孝子冤》张母唱段

邹胜奎传　谱
方集富记谱整理

1=E 4/4

(乐谱，唱词：张孝儿上山去打凤，日落西山未转回还。倘若是高山之上遇凶险，叫李氏怎对得住死去的前娘？手扶床沿将儿盼望，望不见我的张孝儿(啊)心神不安。)

这是一段非常优秀的传统女【平词】唱腔。

过去之事莫再提

《双玉蝉》曹芳儿唱段

移植甬剧 词
凌祖培 曲

1=♭A 4/4

过去之事莫再提，你且忘了我姐姐。今日玉蝉成双偿夙愿，总算我十八年抚养你成人。到如今纵然讲明有何用，倒不如吞下隐情到阴间。祝你们夫妻恩爱甜似蜜，祝你们莺语莺声飞比翼，祝你们夫唱妇随多纳福，祝你们白头偕老享古稀。日后生下男和女，叫你娘亲叫你爹。一门三代聚天伦，金玉满堂在膝前。百年好合龙凤配，天长地久乐绵绵。

此曲用【彩腔】音调（定为♭A）唱法，扩大了【彩腔】的音域。

逃奔天涯。　　林郎哥追鹦哥花园内踏，　在花园偶遇见妹妹在观花。　　哥一言我一语两下叙话，我二人叙一叙到老结发。　　悔不该叫林郎京都赶考，林郎哥（喂），你说道无盘费怎求乌纱？　　你妹妹在花园亲口应话，叫丫环送考银哥哥去求乌纱。

渐慢

小丫环送银两不知何人刺杀，哥（喂），林郎哥你失落白扇未带回家。

天明亮老家院一声通报，老爹爹追至寒窑把血掌来刻。　　狠心爹爹在家中书信来写，送至在祥符县堂鼓来抓。　　那脏官坐大堂怒气多大，

这是一段较优秀的【平词】传统女腔。

古怪歌

《借妻》序歌

杨璞 词曲

$1= {}^\flat B \dfrac{2}{4}$

此曲是用【花腔】音调编创的男女对唱及合唱。

小店开张头一天

《借妻》崔人命唱段

杨璞 词曲

此曲是用【花腔】素材结合数板组成的新腔。

李郎含笑回了家

《挑女婿》张丽英唱段

移植剧目 词
杨　璞 曲

1=E 2/4

欢快地

(3 32 1 3 | 2326 1 | 1 16 51 | 5 1 | 65 | 4323 5) ‖: 5 5 65 | 5 32 (5632 | 5) 5 53 |

李郎 含笑　　　回了
但等 十六　　　到我

2 5 32 | (5632 1) | 5 5 63 | 2·(3 2323) | 5 53 25 | 5 32 1 (3 | 2326 1 | 1 16 51 |

家，　　　　西山 顶上　　带 红 霞。
家中，　　把 今天的事 儿　告诉 爹和　妈。

5 1 | 65 | 4323 5):‖ 5 5 65 | 5 3 5 | (5653 2 | 5653 5) | 5 53 25 | 5 32 1 |

莲船 回岸　边，　　　　　　　怀抱 藕与　莲，

(2323 55 | 5632 1) | 5 56 1216 | 5653 (5653 | 5653 5653 | 5 0 5 0 | 5 0 0 6 | 5 1 5 1 |

拿钩 带　桨，

5·6 32 | 1235 1) | 2·3 5 | 5 6 6532 | 5632 1 (1 | 7656 | 1 1 32 | 5632 1) |

转　眼　到门(哪)　前。

3 5 1 65 | 5 3 5 (0 66 ‖: 5 3 5 0 66) :‖ 5 3 5 0 3 | 5·1 3 2 ‖ (0 5 3 2 2) :‖ 5 61 65 32 | 1· 0 ‖

二老 知道了 此 事　　　　一定 要 笑 (哇)　　笑 连 天(哪)。

此曲是用【花腔】小调改编而成。

年年难把龙门跳

《巴山秀才》老秀才唱段

魏明伦 词
苏立群 曲

1=E 3/4

(0 5 4 3 2 35 | 2 1 0 61 23 | 2/4 1.2 1761 | 5 56) | 2 2 765 | 6 (67656) | 1 1 71 |
　　　　　　　　　　　　　　　　　　　　　　　　　　　　　　　　心痛如　绞，　　　　　　心痛如

2.(354 3432 | 1 07 612) | 25 3 | 2 7 | 6 535 1 | 0 61 23 | 1.2 76 | 5.(555 3523 |
绞，　　　　　　　　双袖　龙钟　老　泪　抛。

1.27 6 56) | 3 3 23 | 5 5 5632 | 1.2 3 | 2.1 6 | 7 7 6 | 5.3 5627 | 6(076 56) |
　　　　　　贫贱　夫妻　相依为靠，青春　已　随

1 7 1 | 0 2 65 | 4.5 6 6 | 5(53 2 7 | 6561 56) | 1 12 65 | 56545 6 | 3 3 21 |
流　　水　　　漂。　　　　　　　　　　　年年　难把　龙门

6127 6 | 7 7 6 | 2.3 5 6 | 1 (1765) | 3 1 0561 | 5.(6 43 23 5) | 2 2 76 |
跳，　一生　几见　凤还　巢。　　　　　　　　　功名

5356 1 | 6 6 5617 | 6. 7 | 6 4 3 | 2.1 23 | 5 - | 5 35 1 | 0 2 276 |
误我　知多　少，　我误　贤妻　守　　寒

5.(7 6 1 | 4323 56) | 1 1 35 | 67656 1 | 7 67 235 | 6 7 67 | 2.3 17 | 6.(17) |
窑。　　　　　　患难　恩情　怎酬　报？来生　愿效

6 3 | 2.1 6 | 5.(4 3 2 | 1.3 27 | 6. 3 | 27 654 | 5 56) | 5. 3 |
犬马　劳。　　　　　　　　　　　　　　　　　　　　　　　娘

清唱
5.6 75 | 6(765 32357 | 廿 6.) | 1 61 2 53 | 2.1 7 | 6535 6 70 | 1/4 (7.776 |
子　啊，　　　　　　　　世上疮痍多饿殍，

567) | 1 6 | 03 2 1 | 35 | 6 1 | 5.(6 | 55) | 07 | 06 | 2 |
朱　门酒肉笑声高。　　　　　　　　耻戴官

```
2 | 7̂6 | 5 | 6 | 0 1 | 6̂1 | 2 | 0 | 2 | 0 | 3̂5 | 6̂1 | 5 (555
场花翎帽，羞穿血染大红袍。

5) | 1 | 1̂6 | 1 1 | 3 2 | 3.(2 | 3̂ 3̂ )|
       告状决心下  定  了，

0 3 | 2̂1 | 7 | 7̂1 | 2 | 0 | 6̂1 | 2̂ 3̂ | 1̂ ‖
  狱  底钩  沉   恨  才  消。
```

此段唱腔是用【花腔】【平词】【阴司腔】对板三种旋律精选后改编而成。

鼓楼上打初更

《朱洪武与马娘娘》马娘娘、朱洪武唱段

佚 名词
苏立群曲

```
3·5 2 1 | 0 5 3 5 | 2 6 1 2 | 1 6 5 | 1 6 1 | 2·5 2 1 | 0 1 7 6 1 | 2· 3 |
万  岁           何 必 太 多  心。       常 言 道  宰 相 肚 量          深 似 海,

1 2 3 1 | 6 1 5· | 3 3  5 | 2 1 3 | (3·5 3 6 | 1 2 3) | 3  6 | 5·6 3 5 |
万 岁  你       胸 中     更 应                                装  乾  坤。
```

转 1=♭B（前2=后5）

```
2· (3 | 5 6 5 6 | 5 1  6 | 5 6 5 3 5 ) | 5  5 | 6 2 1· | 0 6 1 3 | 2 (5 5 4 3 |
                                        (朱唱)秦 皇   最 恨       是 儒 生,

2 3 2 1  2 2 ) | 0 2 2 7 6 | 5·6  1 | 0 6 1 5 2 3 2 | 1· (5  3 2 | 1 2 3 2  1 ) | 1 6 1 2 |
                 羊 毫     如 槌    多 损         人。                              小  小

3 3  0 | 0 2 5 3 2 | 1·7 6 1 | 2  -  | 0 2 7 2 | 6·3 5 6 | 1 0 ( 呆
庶 民    敢 犯      上,            不 杀     逆  贼

仓才一才 | 顷仓) | 2·3 5 | 2·1 6 5 | 1 (2 1 2 6 5 | 1  0 ) ‖
           难 治  臣  民。
```

此曲是用【平词】及【彩腔】音调创作而成。

贤弟妹到后堂两眼哭坏

《陈氏下书》吴天寿唱段

张曙霞 词
苏立群 曲

```
1·2 17 | 6561 57) | 6·1 23 | 1(276 561) | 1 1 35 | 6(765 356) | 1 1 | 0 2 7 5 |
              男官保     女桂  英        门 下  受

6ᵛ1 71 | 2· 3 | 5·3 21 | 3535 1 | 0 61 2376 | 5·(6 4323 | 5·3 56) | 1 6 1 |
教,又谁知      风波起    天降祸    灾。                         王桂英

2·1 65 | 01 35 | 6156 1 | 6·6 232 | 76 11 | 26 1 | 6 5· | 2 23 5 |
自幼许配   李仪春 同   偕,选吉日  接小姐  去服侍   尊台。  王百万
```

稍慢 **原速**

```
6 65 6 | 1 71 | 0 2 7 5 | 6·(76) | 5·6 12 | 661 53 | 55 653 | 2·(#43) |
他本是  富豪   员  外,       全 副的  好嫁妆  往李家抬   来。
```

转1=♭B（前2=后5）

```
5 535 | 6·1 65 | 3·5 63 | 5̇ 0 )0( | 5 5321 | 621 0 | 2·3 51 |
内装 着  无价之宝  乌金四   锭,(白)好宝,好宝!(多罗·)(唱)玉镯   一对   配裙

6535 | 21 (76 | 56 16) | 4/4 5 53 5 | 6·1 65 | 55 1 | 2·3 4 | 2/4 3·(3 33 | 1/4 3532 |
钗。                    他二 人 做喜事  名扬   在   外,
```

由慢渐快

```
1612 | 3·3 | 33)05 | 32 1612 | 3 02 | 23 5·6 | 32 1 | 3̇ |
       惊动了  何方贼  混进  府    来。 三

2̇ 3̇ | 05 | 32 1 | 16 1 | 2 3(532 | 12 3·2 | 33)03 |
更天   李公子  辞客  进房    来,          那

23 | 5 53 | 2 1 | 6·1 | 23 | 1·(2 | 35 | 23 1) | 1̇1̇ | 1̇1̇ |
贼子  杀死  新郎  盗去  宝   财。              李家母

66 | 6 33 | 35 | 6·1 5 | 06 54 | 32 3 | 2·3 56 | 1 |
闻凶  讯气急  败坏,   骂一声  王桂英  做事   不  该。

3·2 | 33 | 05 | 32 12 | 3 06 | 54 32 | 3 | 2·3 56 | 43 |
你在  娘家  不  习正派,带奸夫  杀我儿  所为  何  来?
```

$\frac{4}{4}$ 5 5̲3̲ 5 6·1̇ 6̲5̲ | 5̲ 5̲ 1̲ 2·3̲ 4 | $\frac{2}{4}$ 3(5̲1̇ 6̲5̲3̲2̲ | $\frac{4}{4}$ 1·2̲ 1̇7̲6̲ 5̲6̲ 1̇6̲) |

背地 里 我 只 把 明 月 来 怪,

5̲ 5̲ 1̲ 3̲ 2̲ 1· | 6̲ 6̲1̇ 5 5·3̲ 6 | (6·7̲ 6̲2̲ 3̲5̲ 6) | 5̲ 5̲3̲ 5 5·6̲ 1̇5̲ |

人命 案 画招 供 你 糊涂

6 - - ⌵5 | 3·5̲ 6̲1̇ 5 (0 1̲ | 6·1̇ 6̲5̲ 4̲ 2 | 5 0 0 0) ‖

你 糊涂秀 才。

 这段唱腔唱词较长，改编了老【平词】,而且运用了【花腔】【仙腔】对板，发展了原来的【二行】【三行】【八板】【火工】，最后又吸收了外来的"急板"。

此曲是较著名的老生【平词】传统唱腔。

王老五好命苦

《三世仇》王老五唱段

虞棘 词
王敏 曲

此曲用高腔音调及唱法创编而成。

梁兄你莫心碎

《梁山伯与祝英台》祝英台唱段

移植越剧本词
王敏、高林 曲

1=♭E 2/4

(3.5 6 1̇ | 5643 231 | 356 126 | 5.761) | 2̃2 12 | 3.5 6 1̇ | 6̇.5453 | 2(353217
梁兄 你 莫 心 碎，

6.5 612) | 4/4 5.3 2³21 1 | 2̃ 532̃261 | 65 (43 2⁴353) | 5̇525 332 1̇ |
英台 苦衷 说明 白。 记得 草桥

2.5 32 1232 16 | (56) 5⁶5 25 653 | 323 1³265. | 2̃ 53 2321 51 |
两结拜， 同窗 共 读 三 长

1̇6 5 (43 2³53) | 5⁶5 25 321 | 265 1̇.7.1 21232 | 2/4 3̃1.(6̇ 5356 | 1235 2432 |
载。 情投 意合 相敬 爱，

1) 5 35 | f 625 32 | ³1. V 2 | 1612 5.3 | 21232 216 | 5 (54 3523 | 1553 216 | 5.77 615) |
此心 早 许 你 梁 山 伯。

615 6(157 | 6) 535 | 6̌ˇ 5ˇ | 523 2 1 V 535 | 2.3 2̃1 | 3535 6³2̇ | 1̇ 5 |
可记得 你看出我有 耳 环 痕，使英台 脸红 耳赤 口 难 开？

615 6̃.⁷ | 05 35 | 6 5 | 52 32 | 1.(235 2432 | 1) 5 35 | 2 35 321 | 2.(3 2 5 |
可记得 十八里相 送 长 亭 路， 我 一片 真 心

2 6 1³2̇ | 1̇.6 5 | (1561 2³2 | 126 5) | 22 65 | 332 11 | 22 5̃ | 53 2̃ 1 |
吐出来？ 我叫 你 比作 鸳鸯 成双 对，

3523 53 | 2 03 2̃11 | 532 1621 | 65. | 1̇ 35 | 6.5 6̌ 6 | 22 V 35 | 53 2̃ 1 |
我叫你 牛郎织女把 鹊 桥 会。 我叫 你 井中 双双 来照 影，

3523 5.3 | 2 23 21 | 6 53 2612 | 65. | (1553 216 | 5.3 56) | 5̇5 25 | 6.6 53 |
我叫你 观音 堂前 把 堂 拜。 我 也 曾 留下聘物

此曲是用【平词】【彩腔】【阴司腔】【八板】【火工】等编创而成。

母亲带回英台信

《梁山伯与祝英台》梁山伯唱段

移植越剧本词
王　敏曲

1=♭B 4/4

慢板 感伤地

(0 03 2351 6532 | 1.2 11 56 16) | 16 12 335 | 33 21 6 1 | 2.(43 235 6532 |
　　　　　　　　　　　　　　　　　　母亲　带回　　英台　信，

1.2 11 56 1) | 2. 1 3523 | 5 - 3.5 21 | 16. 1 23212 3 | (2123) 2 0 5 35 |
　　　　　　　　书信　　上面　　　　　　　　吐真

2 1 (27 56) | 1 2312 3 - | 2 2 12 376 | 6 61 161 5645 | 3.(2 1.2 76 |
情。　　　　　她说　道　　今番已是难（哪）　难见面，

55 3231. 2 | 6.15 45 3 -) | 21 2 6.1 565 | 6.(2 1.2 7656) | 1 2 5 43 |
　　　　　　　　　　　　　　希望　我早　愈　　　　　　　　除灾星。

2/4 2.(3 ‖: 2.1 61 | 23 43 | 21 61 | 22 03 | 22 03 :‖ 2321 2321 :‖ 2123 5352 | 7 - |
　　　　　　　　　　　　　　　　　　　　　　　　　　　　　　　　　　　　（嘟—

6 - | 5.1 65 3523 | 1 - | 1 -) | 11 27 656 - | 35 3 - 2 2 1.(32 |
（匡　才呆　七呆乙呆　匡 - ）　　见发　犹如　　见贤　妹，

4/4 1.2 35 2123 12) | 35 3 212 3 | 16. 1 2543 | 2/4 2.(3 56 | 4 3 | 2.1 2124) |
　　　　　　　　　　　反教　山伯　更愁　眉。

转1=♭E

55 63 2 | 1 - | 1 - | 5.6 121 | 5 6. | 5.1 65 | 565 3 | 21 2 | 656 |
看来　是　　　　　　　　你我　今世　无　缘　配，　结发　之　念

(匡　来才　匡　才)

6 - | 0 0 | 5.6 12 | 5 6653 | 2 3523 | 535 035 | 656 01 | 561 13 |
　　　　　　　　　已　成　灰(呀)

(衣冬冬　匡·个来七　匡　呆)　　　　　　　　　　　　　　　　　转1=♭B

27 656 | 5 | 0 | 0 0 | 0 0 | 55 6 2 | 1 - | 1 - | 55 61 |
已　成　灰。　　　　　　　　　　　　想起　那　　　　　　　　　杭城　读书

此曲是用【平词】【彩腔】【阴司腔】【八板】【火工】等音调有机结合编创而成。

往事历历在眼前

《三女抢板》黄伯贤唱段

何笑天 词
王　敏 曲

1=♭B 2/4

(6·2 76 | 5643 235 | 04 3523 | 1·2 16ⅰ | 5676 ⅰ6) | 53 5 | 0654 | 323 5 |
　　　　　　　　　　　　　　　　　　　　　　　　　适才间　　在公堂案　情

06 12 | 3·5 234 | 3· (4 | 3432 123) | 4/4 16 13 3236 1 | 2·3 5 2 53 |
乘　办，　　　　　　　　　　　　　　　王玉环　分明是　蒙　受　奇

21 (6ⅰ 56ⅰ6) | 16 1 0321 | 16 123 (432 123) | 05 35 2·312 | 3·(2 123) 34323 5 |
冤。　又听得　她姨母 诉说一遍，　　受难女她 的父　　就　是

(5·5 55 5643 2123) | 53 5 6ⅰ 6·5 43 | 2· (43 2·3 5 6 | 2/4 4·5 43 | 2 56 352) |
　　　　　　　　　　王　志　坚。

转1=♭E（前5=后2）

2 23 765 | 6(7656) | 5·3 56 | 1 21 65 | 01 61 | 2(321 612) | 1 2·1265 | 36 5· |
提起　了　　志坚兄　情谊 非 浅，　　　　　　　　　　往事　历历

6 32 15 6 | 5(643 235) | 65 6 | 076 2 32 1 | 07 65 | 53 (67656) | 767 232 |
在　眼　前。　那一年　离 开淮 安　山阳县，　去　　　　　往

1 12 65 | 6(23) 15 6 | 5(4325) | 6·5 35 | 6·5 61 | 2 32 1265 | 3561 5 | (53535 1761 |
京城　考　状　元。　黄河 渡口　遭风险，小舟 遇浪　底朝 天。

5) 2 72 | 6 156 1 | 1·2 353 | 32 316 | 55 61 | 3 235 | 66 0 | 1·2 31 |
若不是　王仁兄　冒险 入　水，　黄伯贤　早已　命丧　在 九

2·3 16 | 5(612 325 | 0532 1235 | 2 35 321 | 6123 216 | 5 56) | 5· 6 | 1·2 31 |
泉。　　　　　　　　　　　　　　　　　　　　　　　　　　到 京

2· (3 | 2321 6561 | 2·3 12) | 6·5 35 | 07 65 | 03 237 | 6·(7 25 | 3·2 127 |
中　　　　　　　　　　　志坚兄　顿把　病　染，

$3\ \underline{2\,3}\ |\ 5\ \underline{5\,5}\ |\ \underline{3\,5}\ \underline{6\,3}\ |\ 5\ \overset{\frown}{0}\ |$ （夹白）我定要秉公而断，为民雪冤，纵然被斩，心甘情愿！

纵然　撤　去我　黄　知县，

（仓　多罗．）$|\ \frac{4}{4}\ \underline{6.\underline{1}}\ 5\ \underline{5\,3}\ \underline{5\,6}\ |\ 6\ (\underline{7\,\underline{6765}}\ \underline{3235}\ \underline{65}\ 6)\ |\ \underline{5\,3}\ 5\ \underline{5}\ \underline{{}^7\!6}\ |\ 6\cdot(\underline{6\,\underline{66}})\ \underline{5\,3}\ \underline{5}\ 6\ |$

为民　一死　　　　理　　　所　当

$\frac{2}{4}\ \underline{5\ 0}\ (\underline{0\ \underline{43}}\ |\ \underline{2\cdot\underline{35}}\underline{1}\ \underline{6532}\ |\ \underline{1\cdot\underline{7}}\ \underline{6156}\)\ |\ \frac{4}{4}\ \underline{1\ 6}\ 1\ \underline{2\ \underline{12}}\ 3\ |\ \underline{3\ 3}\ \underline{2\ 1}\ \underline{2\cdot 3}\ 4\ |$

然！　　　　　　　　　　　　　　　　　　叫家院　传老　婆　悄悄　相　见，

（仓　0）

$3\cdot\ (\underline{4}\ \underline{3\cdot\underline{4}}\ \underline{3\ 23}\ |\ \underline{5\ 7}\ \underline{6154}\ 3\ -\)\ |\ \#\ \underline{5\overset{3}{5\,5}}\ \underline{6\,5}\ \underline{2\,3}\cdot\ |\ \underline{2\,1}\ \underline{3\,5}\ \underline{2\,3}\ 1\ -\ \|$

　　　　　　　　　　　　　　　　　　　　快将那　王玉　环　　带到　厅　前。

此曲是用【平词】类、【彩腔】类音调创作而成。

```
                                                            帮腔------------------
 5  6 1 7 6 1 6 5 | 2 5 1  2 1 5 3 |(3·5 3 6 1 2 3)| 5 5  3 5  6·1 5 |
 盼 爱 卿    拨 云  霓 （啊）                           天 日    （哪）

 6· 5 3 2 1 | 5 6 5 3 5 2 1̌ 2  2 | 6·  (7 6 7 6 5 3 5 7 | 6 - - 0) ‖
    重    开。
```

此曲是用女【平词】为素材改编创作而成。

九曲桥畔

《狸猫换太子》寇承玉唱段

移植越剧本 词
陈泽亚 曲

太子啊，你为何生在帝王家，一出娘胎就遭祸殃，遭祸殃。宫廷争宠多阴险，落地婴儿怎知详？太子尚在我怀抱，害不害救不救全凭我作主张。校尉们查宫禁森严，盒中婴孩何处藏？我要救你无法救，救了你只怕我的命丧亡。无奈何硬硬心肠淹死你，（嘟——）妆盒内婴孩哭声凄凉，

此曲是用【平词】【八板】【彩腔】等音调、板式创作而成。

别恩师奔阳关重把京上

《郑小姣》郑小姣唱段

龙仲文 词
罗本正 曲

1 = C 4/4

廿(1.2 6 5 3535 6 1 ∨ 5 —) 5 5 3 5.6 1. 1 1 6.1 5 3 — 1 1 6 1 2 3.5 2 3 1 7 6.(7 |
　　　别恩师　　奔阳　关重把　京　　　　上，

4/4 6.1 2 32 1.2 7 6 5 6 1 | 0 2 3 2 7 6 1 2 3 7 2 6 1 | 5 1 1 2 6 5 4.5 6 1 6 5 4 3 | 2 0 4 3 2 3 5 1 6 5 3 2 |

1.2 1 1 7 6 5 6 1)| 6.1 2 32 1.2 6 5 | 0 35 6 1 5 7 6.(76 5356) | 1 5 3 1 6.5 5 35
改　名　叫　　邓百　顺　女扮　　男　　　　装。

2 1 (76 56 1)| 5.3 2 3 2 1 2 5 3.(2 1612 | 3) 5.6 1 1 6 5 | 5 5 3.2 1 2 1 2 3
一　路　上　　　　餐风　饮露　历辛　苦，

(2123) 5.6 1 6 1 3 | 2.3 1 2 7 6 — | 5 3 5 6 1 6.5 3.5 | 2 1 (76 56 1)
忍冤　含　辱　恨路　长。

5 5 3 5 6 1 23 12 1 65 | 3.5 6 1 6.5 4 5 3 | 2/4 3 2 (4 3 | 4/4 2.3 5 1 6 1 6 5 4 5 3)|
行前　来到　通州坝　上，

2.3 5 6 1 3 2 3 1 | 3 5 3 5 6 1 1 6 5 3.5 | 2 1 (76 5676 16) | 5 5 3 5 6 1 1 6 5
又只见　皇榜高悬酒　店　　旁。　　　　　有心　上前

稍慢

3.5 6 1 6 3 5.(5 3 5 | 5 6 1 2 3 5 6 1 5 0 0)| 2/4 3.2 1 2 | 2.(3 2 1 2 3) | 5.6 1 2 1 6 5 | 3 5 (6)|
揭　皇　榜，　　　　　　　　　　怕只怕　进宫　露出

原速

5 6 1 2 4 5 3 2 | 2 1 (3 2 1 2 3) | 5 5 6 2 1 | 2 3 1 2 3 | 0 5 3 5 | 6.1 5 7 | 6.(6 6 6) | 6 1 2 3 |
女　红　妆。　　若是不揭皇家榜，岂能到国太面　前　　伸冤

原速

1 (0 7 6)| 4/4 5 5 3 5 1 1 6 5 5 5 1 2.3 4 | 2/4 3.(1 2 | 3.2 1 2 | 3 4.3 |
柱？　　左顾　右盼　费思　量，

$235\dot{1}\ 6532\ |\ \dfrac{4}{4}\ 1 \cdot 2\ 1\dot{1}\ 5676\ \dot{1}6)\ |\ 5 \cdot 6\ \dot{1}\dot{3}\ 2 \cdot \dot{3}\ \dot{1}\ |\ \dot{1}\dot{6}\ 6\dot{1}\ 5\ 6 \cdot 5\ 3\ |$

　　　　　　　　　　　　　　　　　　　　　　　为　伸　冤　　　岂　容　我

$6\ 6\ \dot{1}\ 5656\ \dot{1}\dot{2}\ |\ \dot{1} \cdot\ 6\ 5\ 6\dot{1}\ |\ \dot{1}\dot{6}\ 5\ 4532 \cdot (53\ |\ 2317\ 6\dot{1}\ 2\ -\)\ \|$

犹 豫　　　　　　　　　　彷　　徨！

这段唱腔是女唱男【平词】，用较高的音域编创而成。

我 爱

《香魂曲》香魂唱段

刘云程 词
罗本正 曲

1 = F 2/4

此曲前部以徵调式的【彩腔】为基调，并通过"句法"的变化形成不同色彩的两个乐段；后部转入同主音商调式的【阴司腔】，并在曲终处转入同宫的徵调式。

此曲是用【阴司腔】音调为素材，提高五度重新编创的新曲。

愿来生能结并蒂莲

《莫愁女》莫愁唱段

移植剧目词
罗本正曲

歌词：

多么想 再与他 同舟泛漪 涟， 泛 漪 涟。

徐郎 啊，

并非 我 不把人生 恋， 世道 不容 我 在 人 间(呐)，

愿梦 中

常相 见， 愿来生 能 结 并蒂莲。

此曲是用【彩腔】为素材重新创作的新腔。

冤狱不平国难宁

《李离伏剑》李离唱段

刘云程 词
罗本正 曲

1=♭B 4/4
中速

(6.2 76 5.6 55 | 2/4 04 352 | 4/4 1.2 1 i 5676 i 6) | 3.5 6 i 6.5 43 | 2 (6 i 6543 2 13 2123) |
　　　　　　　　　　　　　　　　　　　　　　　　　　　奉 旨 锦　上

5.6 32 1 (1.1 1 1 1761) | 2. 2 1 24 | 3.(5 6 i 5645 3 23) | 5 5 6 21 (6543) |
察　　　冤　 情，　　　　耳 闻 目 睹

2.3 5 65 05 32 | 21 (76 56 i 6) | 3.6 5 65 6.(6 66 | 6 276 5672 6 0 76) |
怒　 频　生。　　　 恨 壶 颉

53 i 65 (2.2 2 7 656 i | 5) 6 i 2 5 3. (43 | 2.2 76 5356 i 5645 | 2/4 3.2 123) |
执 法 枉 法　　　 轻 人 命，

4/4 2. 32 1 1 21 | 2.(6 5 4 3213 21 2) | 05 32 1.6 123 | 04 3 2.3 5 (555 |
下 效　上　　　　　　　 下 效 上 乱 判 错 斩　乱 判 错 斩

5) 6 1 2532 21 (43 | 2123 55 6 i 56 i i | 0 2 3 i.2 1 7 | 6.7 2 2 7267 5 0 6 i |
竟 成 风。

5.6 4532 161 2123) | 5 5 6 1 2 3212 3.(212 | 3) 2 2 7 6.7 2 | (2.2 2 2 2673) 7.6 5 |
　　　　　　　　多少 无辜 蒙 不 幸，　十 室 九 空　　　　　　　废

5 (5 43 2.3 2761 | 2/4 5) 5 32 | 4/4 2 1 (76 56 i 6) | 3.5 2 3 5 (643 2123) | 5) 6 5 4 3 23 5 |
蚕　 耕。　　　　 看 起 来　"失 死 则 死"

06 1 2 3.(2 123) | 2 21 23 6.5 535 | 2 1 (76 56 i) | 1.6 1 2.3 12 |
法 必 定，　　 冤 狱 不 平　　　　　国

3 - 2 1 | 6 13 2. (3 | 2.6 43 2317 6 13 | 2 - 0 0 ‖
难　宁。

此曲是用【平词】为基调进行的创编的新腔。

一弯明月像镰刀

《双下山》小僧唱段

余付今 词
解正涛 曲

1=♭B 4/4

中慢板

(乙台 乙太台台台 匡匡 令匡 乙令 匡·个令匡 乙令 匡·打台台) 一弯 明 月

像 镰 刀，

两眼 睁睁 望 柳 梢。

三更 半夜 难 睡 觉， 四 肢 无 力 软 了

腰。 五 心不定 六 神

出了窍啊， 七思八想 心中 好似 火 在

稍慢

烧。 九 九归一 只怪 我 我 不 好。

原速

十足的笨 和 尚，(哎呀)笨(哪),(哎呀)笨(哪),(哎呀)

笨 得像个 筲(哎呀)笨 得像个 筲。

转1=♭E (前1=后5)

小尼姑 说的话 实在 深奥， 好比 棉条 打鼓 音不 高。

稍快

3 2̲1̲ 2 | ⌒0(| 1̲·2̲ 3̲1̲ | 2·(2̲2̲ 2̲ | 5̲2̲5̲2̲) | 6̲1̲ 2 | 2̲6̲ 5 |

晓得 了。 （白）……不能说! （唱）这 庙 里，　　　大菩 萨、小菩 萨、

稍慢　　　　原速

1̲3̲· 5 | 2̲7̲ 6 | 1̲·2̲ 6̲5̲ | 3̲·5̲ 6̲6̲ | 1̲·2̲ 3̲1̲ | 2 0 0̲3̲ | 2̲3̲2̲1̲ 1̲5̲6̲ | 5(3̲5̲ 2̲1̲6̲ | 5̲0̲ 0)‖

公菩　萨、母菩萨、木头菩萨、泥巴菩萨 都在把我 瞧!

　　这是一首男【平词】和【彩腔】相结合的唱段，吸收了"佛腔"的音调，采用临时离调和转调的手法创作而成。

小尼姑好命苦

《双下山》小尼唱段

余付今 词
解正涛 曲

$$0\ \underline{5}\ |\ \underline{5\ 3}\ |\ 2\ 0\ |\ 5\ |\ 0\ |\ \overset{稍慢}{\tfrac{2}{4}}\ \underline{1\cdot 2}\ \underline{5\ 3}\ |\ \underline{5\ 2}\ \underline{3\ 2\ 1\ 6}\ |\ \underline{5}\cdot\ (\underline{3\ 2}\ |\ \underline{1\cdot 2}\ \underline{3\ 5}\ \underline{2\ 1\ 6}\ |\ \tfrac{4}{4}\ \underline{5\cdot 6}\ \underline{5\ 5}\ \underline{2\ 3}\ \underline{5\ 3})\ |$$

遇　到　不　平　也　高　声。

$$\underline{5}\ \underline{6\ 5}\ \underline{2\ 5}\ \underline{5\ 3\ 3\ 2}\ 1\ |\ \underline{2\ 1\ 2}\ \underline{6\ 5}\ \underline{1\ 6}\ 1\ |\ \overset{稍慢}{\underline{2\cdot 5}}\ \underline{3\ 5}\ \underline{2\ 1}\ \overset{原速}{(\underline{2\ 3\ 5}\ \underline{2\ 1\ 6}}\ |\ \underline{5\cdot 6}\ \underline{5\ 5}\ \underline{2\ 3}\ \underline{5\ 3})\ |$$

出　家　并　非　尘　缘　了，

$$\underline{5\ 5}\ \underline{3}\ \underline{6\cdot 5}\ \underline{5\ 3}\ |\ \underline{3\ 2}\ (\underline{3\ 2\ 5}\ \underline{6\ 1\ 3\ 2})\ |\ \underline{5}\ \underline{6\ 5}\ \underline{3\ 1}\ \underline{2\cdot 3}\ \underline{5\ 6\ 5}\ |\ 3\ -\ 2\ 1\ |$$

错　投　空　门　　　　　　　为　　　　逃

$$\underline{5\ 6\ 5}\ \underline{3\ 5}\ \underline{2}\cdot\ (3\ |\ \tfrac{2}{4}\ \underline{2\ 3\ 2\ 1}\ \underline{6\ 1})\ |\ \underline{2\ 2}\ \underline{1\ 2}\ |\ 5\ -\ |\ \underline{6\cdot 5}\ \underline{5\ 3}\ |\ 2\ -\ |\ \underline{5\ 5}\ \underline{6\ 5}\ |$$

婚。　　　　　（女伴唱）情　未　　了，　恨　未　尽，　小　尼

$$\underline{4\cdot 6}\ \underline{5\ 3}\ |\ \underline{2\ 2}\ 0\ \underline{5\ 3}\ |\ \underline{2\cdot 3\ 5\ 6}\ \underline{3\ 2\ 1\ 6}\ |\ \underline{2\ 2\ 3}\ \underline{2\ 3\ 6}\ |\ \underline{5}\cdot\ (\underline{6\ 1}\ |\ 2\ 3\ |\ \overset{\frown}{5}\ -)\ \|$$

姑　有　本　难　念　的　经(哪)。

在佛教音乐的旋律中，此曲结合黄梅戏【彩腔】【平词】【八板】重新组合、编创而成。

罗汉堂香烟缭绕

《双下山》小尼唱段

余付今 词
解正涛 曲

| 6765 356) | 3̂5̂3̂2 3 (56 | 3532 1612 | 3532 123) | 53 5 65 | 0i i 3 | 5̂6̂5̂3̂ 2 | (5653 2123 |
这罗汉　　　　　　　　　　　　　　安安稳稳　神态自若,

稍慢

| 56i2 653 | 2321 2) | 5̂3̂ 2 3̂5̂ | 7 6 (7 | 6·7 65 | 3235 6) | i 6 i V | 2̂7̂ 65 | i·2 65 |
这罗汉　　　　　　　　　　　　　　　慈眉善眼唯唯

| 3̂5̂6̂5̂ 3 (23 | 1212 3123 | 5635 6i56 | i·2 65 | 3565 3) | 5·6 2̂7̂ 6 | - | i 6·5 | 350 |
诺　诺,　　　　　　　　　　　这罗汉　　贼眉鼠眼

| 5 0i 653 | 5 2 (35 | 656i 5653 | 231 2) | 6 65 6 | i·2 65 | 35 6 | (i// 7// | 6// 50) |
偷偷摸　摸,　　　　　　　　这罗汉　横眉冷眼　像阎罗,

稍慢　　　　　　　　　　　　　　　　　　慢　　　　原速

| i6 i 2̂7̂ | i - | 7·2 76 | 5356 i V 5̂3̂ Vi | i65 352 | 3· 5 | 3·5 22 | 1· (32 |
这罗汉　　　　眉清目秀　似　韦　陀。

| 1·2 35 6356 | i· 3̂2̂ | i2̂i6̂ 56i2 | 6· 76 | 5·6 i2 | 6·i 65 3 | 235i 6532 | 123 1) | 3·2 35 |
　　　　　　　　　　　　　　　　　　　　　　　　　　　　　　　　　　　　这一

稍慢　　　　　　　　　　原速

| 7 6 (56 | 3235 6i57 | 6) i 6 i | 5·i65 6 | 2̂7̂ 6 5 6 | 7 0 6 | 5·6 7̂2̂ | 7 6· | (7̂2̂ | 66 0 35 |
个　　　　　　　　　你为何用手儿　指　着　我?

| 66 0 56 | 3̂3̂2̂2̂ ii66 | ii66 5533 | 22 0 35 | 6·5 6i | 536i 653 | 20 3532) | 51 2 353 |
　　　　　　　　　　　　　　　　　　　　　　　　　　　　　　　夜深人

| 2 - | 03 23 | 55 02 | 3·5 32 | 351 (12 | 3235 656i | 2 3·2 | i3̂2̂7 6 | i 2·i |
静　　　你不要　动手　动脚。

稍慢　　　　　　　　　　　　　　　　慢

| 6i65 323 | 55 0) | 6i56 i | ii 2i6 | 536 5 | 2̂4̂ 4̂2̂ | 05 31 | 20 03 | 2323 46 |
这一个　　你为何用眼儿　瞧(啊)　瞧着　我?

| 3· (12 | 33 056 | 33 012 | 3// 5 | 4// 3 | 2// 4 | 3// 2 | 1212 3123 | 5635 6i56 | i· 2̂ |

稍慢
6· 1̇ | 5· 65 | 3 - | 5 6̇1 3̇2̇3̇ | 5̇0 3̇5̇) | 1̇6 1̇2̇ 6̇ | 1̇ - | 0 6 5 6 | 1̇ 1̇3̇ 3̇2̇3̇ |
　　　　　　　　　　　　　　　　　　男 女 之 间　　　你 怎敢 暗 送 秋

原速
5 6̇1̇ 3̇5̇2̇ | 1̇· (3̇2̇ | 1̇·2̇3̇ 5̇6̇3̇5̇6̇ | 1̇0 3̇2̇ 1̇2̇1̇6̇ | 5̇·6̇1̇2̇ 6̇5̇3̇2̇ | 1̇2̇3̇ 1̇) | 1̇ 1̇2̇ 6̇5̇ | 6̇1̇6̇5̇ 6̇ (1̇2̇ |
波啊？　　　　　　　　　　　　　　　　　　　　　　　　　　降龙　的 恨 着 我,

6̇·1̇ 6̇5̇ | 3̇2̇3̇5̇ 6̇) | 5̇·1̇ 6̇5̇ | 6̇1̇ 3̇2̇ (3̇5̇ | 6̇5̇6̇1̇ 5̇6̇5̇3̇ | 2̇3̇1̇ 2̇) | 3̇·2̇ 3̇5̇ | 1̇ 2̇7̇ |
伏 虎的　恼 着 我,　　　　　　　　　　　　　　　　长 眉 大仙 瞅 着

稍慢
6̇·1̇ 6̇5̇3̇ | 2̇ ∨ 3̇·5̇3̇2̇ | 3̇2̇ 1̇· | 1̇ 2̇3̇ | 1̇6̇5̇1̇ 6̇5̇3̇ | 5̇3̇5̇ 0 3̇5̇ | 6̇5̇6̇ 0 5̇6̇ |
我,　唯 有　这　　大 肚 罗 汉 笑(呀 那个) 笑(呀 那个)

1̇·2̇ 1̇6̇5̇3̇ | 5̇·1̇ 3̇2̇ | 2̇3̇ 5̇2̇3̇ | 5̇ 6̇1̇ 3̇5̇2̇ | 1̇· (2̇ 3̇5̇ | 6̇3̇ 5̇3̇5̇6̇ | 1̇0 0)‖
笑(呀)笑(呀)笑 (呀)　笑 呵　 呵啊。

此曲根据【花腔】小调并吸收吕剧的一些音调编创而成。

好一个帝王之道

《霸王别姬》项羽唱段

周德平 词
解正涛 曲

1=♭E 2/4

中速

(6· 3 | 5 6 3 2) 3 21 | 6·5 31 | 2·(2 2 2) 7 67 | 2 2 2 5 6 | 1·(1 11 1) 3 5 6 |
　　　　　　　好一个 帝王之 道，　　　好一个 俊俏苗 条，　　　　　　与我的

1·2 65 | 5·3· | 62 1 16 | 1·2 35 1 | 2 03 2 16 | 5 (0612 | 5·5 55 | 5·2 35 2 3 5) |
虞姬 相 比，　一切 都 轻如鸿 毛。

转1=♭B (前5=后1)
4/4

0 5 35 6 6· | 63 5 6 1 65 5 65 | 5̲3 0 53 2 03 2·354 | 3 (6 1̇ 5645 3 06 1 2 3) |
你 以为 风月　只是 情欲的 需　要，

2 2 3 5 65 25 3· | 2 2 3 5 5 2 3·532 | 2 1 (76 5 45 32) | 1·6 1 2 3 06 5 4 |
你以 为 女色　只是 美味的 烹 调。　　　　　她的 清纯 是我

5 3 2 1 2 3· | 5 6·5 3 65 02 3 5 | 2 3 5 21 5 2 3·532 | 2 1 (76 5 6 1 6) | 5 5 3 5 6 6 1 65 |
心灵的 温 慰，　她的 善良 是我 人生 的瑰　宝。　　　　有虞 姬相伴

5 65 31 2 1 2 3 | 5·6 5 3 2 2· | 5 3 5 1 5 6 5 (076 | 5 2 1 7 6 1 5·4 3 1) | 2· 3 2·3 21 |
风雨　同度，荣辱 成败　都是 自 豪。　　　　　　看 人

1 6 01 2·3 5 6 5 | (6 4) 3 5 6 6 1 65 | 5 6 1 2 6·5 4 3 | 2·3 1 27 6·(1 2 3) | 1 1 2 3 5·6 5 3 |
间，　　貌合神离　知多少？　　更 珍 爱，　一曲 知音

稍快
2·3 5 1 1 6 5 5·235 | 2 1 (76 5 6 1) | 2/4 05 3 5 6·5 3 5 6 | 0 1 6 5 | 3·5 2 3 5 | 0 3 5 6 |
唱 云　　霄。　　　　　　说什么 春兰秋菊，说什么 各领风骚，任弱水

渐慢　　　　　慢　　　　　　　　　稍自由地 清唱
1̇ 7 6 | (6·6 66 62 45) | 1 6 | 5 | 4·5 6 4 | 5 0 | 4 4 | 5 2 1 5̇ 6 ∨ | 1̇ - ‖
三　千，　　　　　　　我只 饮这 一 瓢，　　我只 饮 这一 瓢。

此段唱腔主要根据男【平词】改编而成。

铁壁围困

《霸王别姬》项羽唱段

周德平 词
解正涛 曲

此曲是在黄梅戏主调的基础上，根据人物规定性等特点创作的一段唱腔。

会不会辜负我多年梦求

《站花墙》美蓉唱段

湖北花鼓戏 词
夏英陶 曲

$1=\flat E$ $\frac{4}{4}$

此曲是由【女平词】和【彩腔】改编而成。

石沉大海难得团圆

《站花墙》方坤唱段

湖北花鼓戏 词
夏英陶 曲

$1=\flat B \frac{4}{4}$

(2.35 1̇ 6532 | 1.2 1̇ 1 56 16) | 5 53 5 6.6 54 | 3535 6 1̇ 65 31 | 2.(43 2323 5 1̇ 65 |
　　　　　　　　　　　　　　　　　　他二 人 各执己见不　相　让，

4. 53.2 1235) | 6 6 1̇ 35 6.1̇ 65 | 4.5 6 1̇ 6.5 35 | 2 1 (76 5 45 32) | 1 16 1 1 2 23 5 5 |
情深似海　义　高如泰　山。　　　　　　　　　　　一个　愿舍生 取义

3 35 1 2 1 2 3 | (2.3 1 2) 3 2.3 2 1 | 2 32 76 5.6 1 | 3 1 23 65 4 35 | 2 1 (76 5.6 43) |
照肝　胆，　　　　一个是　含冤　待毙不愿　牵　连。

2 23 1 2 3.(2 3 5) | 2 6 7 2 2 6. | 2.3 5 6.1̇ 65 | 4.(5 6 1̇ 5 65 43) | 2323 5 65 4.5 32 |
为父难救　贤义子，　为官难拯黎民　　　　　　　　水火　间。

$\frac{2}{4}$ 1.(76 5 6 | 1̇ 2̇ | 6.1̇ 65 | 34 32 | 0 2 | 1.2 12) | 1. 2 | 3.(2 |
　　　　　　　　　　　　　　　　　　　　　　　　　　　　舍 亲子

34 32 | 12 3) | 05 35 | 6 65 | 35 (6 | 5 1̇ 6 1̇ | 53 5) | 53 5 | 1 25 |
舍亲子犹如 刀割　　　　　　　　　　　　　　　　心　头

53 (2 | 3.4 32 | 12 3) | 2. 3 | 1 7̣ | 6.(7 65 | 35 6) | 05 35 | 6.1̇ 63 |
肉，　　　　　　　抛 贤 侄　　　　　　　抛贤侄 有愧百

5.(6 56 | 5.4 34) | 5 1 2 5 3 | 52 0 1 7̣ 6̣ | 5. (6̣ | 5̣.1̇ 65 | 43 2123 |
姓　　　　有　愧　天。

5) 5 35 | 6 5 | 3.5 63 | 5 35 | 6.1̇ 65 | 1.2 35 | 2.(356 | 43 2) | 3 3 |
二人 皆是 心肝 肉,二者 又 不能 保周　全。　　　　　　千钧

6 6. | 5 (5) | 5 (5) | (55 55) | 5. 65 | 1 - | 25 3(4 | 3.4 32 | 1612 3) |
一发 怎　　怎　　　　怎 么　办?

此曲由男【平词】及其类属的【八板】【火工】组成。

面对郎君喜盈盈

《五女拜寿》三春、邹应龙唱段

顾锡东 词
夏英陶 曲

1=♭E 2/4

由慢渐快 喜悦地

廿(5612 3̇ 1235 6̇ 2̇ 7̇ 6̇ 1 | 0 5 6 3 2 | 2/4 1761 535) | 0 5 35 | 6 3 5 | 0 6 53 | 2(61 5643 |

(三唱)面对 郎君 喜 盈 盈，

2321 61 2) | 0 1 23 | 5.3 231 | 0 5 5 5 6 | 1216 5 (676 | 5) 1 65 | 1.2 323 | 0 5 31 |

蓝衫 依旧 还是 书 生。 秋闱 赴考 数月

2(325 712) | 0 5 35 | 2 32 161 | 0 5 6 | 1.6 5 | 0 2 12 | 3 2 3 | 0 5 36 | 5.6 43 |

整， 天天 盼你 回 家门。 不得 功名 不要紧，

稍慢　　　　　　　　　　　　原速

2(61 5643 | 2325 712) | 0 5 35 | 1 6.5 32 | 16 1. | 65 51 | 2 32 216 | 5(5 3523 | 1235 2161 |

夫妻们 相 守 过一 生。

53 5) | 2723 53 2 | 2 3 5 | 1 5 | 6 16 1 | 6 6 32 | 76 1 | 5656 72 7 | 6763 5 (123 |

(龙唱)娘子 莫要 小看 人， 料我 不得 上 青 云。 (三唱)

5 53 2 32 | 1 12 65 | 31 2 53 | 2326 1 | 3523 53 | 2 23 1 | 53 2 1621 | 6 5. |

难道 官人 登科 第， 为何 蓝衫 未 脱 身？(龙唱)

2 27 2 | 3 2. | 7272 35 | 3.2 17 | 6. (27 | 6765 35 6) | 3 2.1 | 61 (561 |

若说 登科 非 容易， 严嵩 专权

6 32 15 6 | 5.(3 235) | 2.3 5 | 6 6 (65 6) | 1 5 | 6.(7 65 6) | 6 5 3 | 2 1 (561) |

在朝 廷。 哪个 题名 金榜 后， 要做 严嵩

6 56 16 | 5.(3 235) | 1.1 35 | 6 65 6 | (6765 35 6) | 0 1 61 | 2.5 32 | 1.(7 65) |

小 门 生？ 不当 门生 无官 做， 投靠 严 府

6 12 31 | 2.3 216 | 5.(5 3523 | 1553 2161 | 53 5) | 2 2 65 | 3 32 1 | 2 5 65 |

把 官 升。 (三唱)官人 说出 内 情

3.2 1 | 5 53 2 35 | 3 31 21 | 2 35 6532 | 103 216 | 5(535 2761 | 53 5) | 5 53 56 |

话， 为妻 自然 心内 明。 只因 官人

骨　　　　气　硬，　　　　　　　　　　　　　　　不　做　严　嵩

小　门　生。　得　罪　老　贼　　　　排　斥　你，　　　因　此　你　无　官　回

稍慢　　　　　　　　　　　　　　*原速*

来　一　身　轻。　　　　　　　　　　　　　（龙唱）娘子　说话　差　几

分，　无官　虽轻　志难　　成。　　　　　　　　　　　金榜　题名

非　难　事，　　　　　　　状　元　及　第　朝　玉

尊。　我这　里　袖中　取出　黄（啊）　黄金　印，

　　　　　　　　　　　　　　　　　　　　　　　　　再快

　　　　此一番　七省　巡　按　　　回　家　门。

（三唱）双手　接过　黄　金

印，　笑在　眉头　喜在　心。　官人　真把　青云　上，　谢天　谢地

　　　　　　　　　　　　　　　　　　　　　　　　　渐慢

谢皇恩，　谢天　谢地　谢　　　皇　　恩。

此曲是用【彩腔】类音调为素材创作而成。

我有什么错

《哑女告状》掌上珠唱段

王建民 词
夏英陶 曲

1=♭A 2/4

(1 -) 1 1 . 2 2 7 6 - (6 -) | 2 2 . 1 1 6 2 (2 -) | 5 . 6 2 7 1 - | 2/4 0 2 7 6 |
我有 什么 错？　　　我有 什么 罪？　　你 怎把　　你怎把

5 . 6 1 6 1 | 1 6 1 5 6 4 3 | 5 2 . | 3 5 2 3 5 3 5 | 6 5 6 0 1 6 | 5 6 5 3 2 1 | 2 . (3 | 2 . 3 5 6 |
无情竹板 信手 挥，　　　　　　　　　　　　　　信 手 挥？

1 2 | 6 5 6 4 5 3 | 2 -) | 2 2 3 5 | 3 3 2 2 3 1 | 2 1 6 5 #4 5 | 6 . (7 6 5 6) | 2 3 2 1 7 1 |
　　　　　　　　爹爹（呀）你在九泉应 流 泪，　　　　　　亲娘（啊）

(2 . 3 5 4 3 . 2 1) | 0 2 3 1 2 1 | 6 6 1 5 3 | 5 6 6 5 3 | 2 - | 5 . 6 1 3 | 2 2 1 6 | 5 . (6 1 3 |
你 怎忍 撇我在摇篮 一去不 回，　　　一去不 回？

2 2 1 6 | 5 6 6 5 #4 | 5 6 5 6 1) | 2 2 5 6 5 | 6 6 . | 2 2 3 1 6 2 1 | 1 6 - | 2 2 3 2 7 | 1 . 1 6 |
听人言爹疼 娘爱 如含 口 内，　想不到挨痛打 我

5 6 6 5 3 | 2 . (3 5 6 | 4 5 3 2) | 2 2 3 5 | (3 5 2 3 5 3 5) | 2 2 7 6 | (2 3 2 7 6 5 6) | 2 2 7 1 . 6 |
犯了什么 规？　　　想爹 娘，　　心欲 碎，　　　　泪难忍，

清唱
5 6 3 2 7 6 | 5 . 6 1 3 | 2 0 0 1 6 | 1 2 1 6 | 5 - | (匡冬 冬冬冬冬 | 匡 呆)|
恨难 追。我的 爹 娘 啊！

2 2 3 1 7 1 | 1 2 7 6 | 5 . 3 5 6 | 1 . 7 6 | 5 6 6 5 3 | 2 - | 2 2 6 |
好姻 缘 变成苦 酒 十 万 杯。　娘啊！

1 2 6 | 6 5 . (6 | 1 . 2 5 3 | 2 . 6 | 1 2 2 1 6 5 -)‖

此曲根据【阴司腔】音调改编而成。

恨自己未把恶人来看透

《哑女告状》掌上珠唱段

王建民 词
夏英陶 曲

1=♭E 2/4

恨自己 未把恶人 来看透，

只说 你还有良心尚知 羞。 相信你

蛇蝎心肠蜜糖 口， 我忘 了鳄鱼吃人泪 先 流。

冒名代嫁 占姐夫， 叫呆哥浑姐火烧 听月楼。 暗藏

杀机 置毒酒， 好哥哥无 辜 把命 丢。

稍慢　　　　　　稍渐快
你 做贼心虚 杀人灭口,苍天有眼 我一命留。杀兄害姐 罪难宽容

突慢
你先发制人 反咬一口。逼得我 无路可 走， 欲罢休(来) 也难罢 休。

此曲根据【八板】【三行】改编而成。

心焦急盼天黑更鼓响

《哑女告状》陈光祖、掌上珠唱段

王建民 词
夏英陶 曲

$1= {}^\flat E$ $\frac{4}{4}$

中速

(谱略)

(陈唱)心焦急盼天黑更鼓响,蒙小姐花笺相约今夜话别我赴考场。是喜是忧心旌摇荡,

原速

望白云,思念那金陵旧家神暗伤。双亲谢世门庭改,鸟啼

稍慢

花落旧池塘。门庭改,旧池塘,再不见亲朋车马闹门

真见面含羞痴立无一言。

面 黯然销魂无一言。

(掌唱)我纵然 心乱如丝 自己剪，不能把父母逼嫁对他言。

我纵有 千般苦难自己受，不让他耽误前程必挂牵。

(陈唱)多谢你深夜来相见，露重风凉我意歉然。可叹你继母嫌,(掌唱)母亲不该将你撵，原谅她思虑一时欠周全。

(陈唱)她倒是待人宽容心地善，喜有这贤妻结良缘。(掌唱)今夜一别千里远，但愿你泥金喜报早到门

(陈唱)多谢叮咛意，春雨润心田。繁华不留恋，只待月团圆。休说人心险，扇坠在身边，在身边。

(掌唱)公子啊，扇坠我在心上系，

(掌唱)但愿这双鱼比目永相连。
(陈唱)但愿这双鱼比目永相连。心上系，永相连，两心相许比玉坚。
两心相许比玉坚。

此曲由男、女【平词】及【对板】和【彩腔】改编而成。

溪水欢畅柳含烟

《冯香罗》李上源、冯香罗唱段

佚　名词
夏英陶曲

这是一首根据【彩腔】改编而成的男女声对唱。

我本姓袁名行健

《谢瑶环》袁行健唱段

田汉 词
徐高林 曲

1=E 2/4

中慢板

(5356 1612 | 3 53 21 | 6·1 65#4 | 5 -) | 5 5 61 | 2 2 65 | 5·6 72 | 6·(6 5356) |
　　　　　　　　　　　　　　　　　　　　　　　我本　姓袁　名行　健，

1·1 21 | 16 1 | 6553 | (5·6 12 | 5 -) | 6543 5) | 1·1 35 | 6·156 1 | 07 67 | 25 61 |
爹爹　一生　官清　　廉。　　　　　　　生性　耿直　触显　贵，谁知　为此

26 76 | 6 5 | (61 | 4323 5) | 1 16 1 | 2 2 76 | 5·6 72 | 6 1 65 | 6 6 #4 3 |
招忌　嫌。　　　　　　权奸　们诬　告我父　通反　叛,害得　我全家受

2· 3 | 5·6 53 | 212 32 | 1 - | (2·3 51 | 1·761) | 5 5 6 | 2 2 65 | 5·6 75 | 6·(5 61) |
刑　尸　不全。　　　　　　　　　我适　在外　得侥　幸，

5·6 1 21 | 6 5 3 | 5·632 1253 | (1 23 5356 | 2 -) | 6543 2) | 2·3 5 5 | 6 6· | 1 2 3 43 | 2 2 76 |
改名　避难　在江　湖　边。　　　　　　如今　我旦　夕　有风　险(哪)，

　　　　　　　　　　　　　　　　　　　　　　　　　　　　　　　p
5·6 1 21 | 6·1 5643 | 2·(1 2123) | 5·3 5 6 | 2 03 27 | 62 126 | 5·(6 12 | 65 61 | 5 -) ‖
怎能够　累及贤　弟　　受株　　连？

此曲用【彩腔】和【阴司腔】为素材创编而成。

熬过了漫漫长夜

《相知吟》男女对唱

王训怀 词
虞哲华 曲

$1=\flat E \quad \frac{2}{4}$

充满希望、期盼、向往

(5.ⅰ 5323 | 1265 1 | 5525 216 | 5 -) | 55 6156 | ³3 - | 5 23 2165 | 1 - |
　　　　　　　　　　　　　　　　　　　　　　　熬过 了　漫漫 长 夜，

5·3 231 | 21 6· | 62 216 | 6 5 (6 | 5.ⅰ 5323 | 1.2 656 | 5 -) | 5 25 43 |
盼 来 了　 启明 之　星。　　　　　　　　　　　　　　　　　 飘 去

23 1· | 6·5 5643 | 2 - | 5 53 2317 | 65 1 65 | 32 2761 | 5 - | 1 16 5356 |
了　 离 离霭　雾，　飞来 了　　朵朵 彩　云。　　彩云

16 1 2 | 532 765 | 6 - | 06 5643 | 2· 3 | 2323 535 | 0 6ⅰ 553 | 2 05 2365 |
里　奔腾着骏　马，　骏马（啊　啊）　　　 载着我的 亲

1 0 ∨ 02 | 5 - | (5.ⅰ 5323 | 1.2 656 | 5 -) | 55 6156 | 5 32 1 | 2 23 5 6 |
人。　　　　　　　　　　　　　（女唱）莫非是　夫妻 们　梦中 来相

5232 1 | 775 672 | 27 65 | 61 3 | 2376 5 | 52 565 | ⁵4· 53 | ³2·ⅰ 65 |
会？（男唱）这样的梦　我已 做过 千百　回。（女唱）多 少　回　梦魂飞过

0 16 12 | 5643 2 | 5 53 2317 | 65 1· | 62 216 | ⁶5 - | (5.6 ⅰ653 | 2.3 5321 |
万 重 山，　苦苦　把郎　战马　追。

6563 216 | 5 -) | 1 21 35 | 6·5 66 | 03 56 | 2317 6 | 7 67 27 | 67 265 |
　　　　　（男唱）多少　回 梦中 伴着 南飞 燕，　夫 妻 双双

3·5 126 | 5 - | 55 6156 | ⁶5 - | 06 53 | 2·3 535 | 06 5643 | 2 3 53 |
比 翼 飞。（女唱）多少　回　 梦见 我郎 陷重 围,醒来

2365 1 | 161 212 | 6 5· | 07 6156 | 1 - | 07 27 65 6 | 35 61 |
冷 汗和泪 垂。（男唱）多少 回　梦中 吟唱《相知

我笑你枉为朝廷栋梁臣

《相知吟》张玉霞唱段

王训怀 词
虞哲华 曲

1=♭B或♭A 2/4

稍快 怒指奸佞、义愤填膺

此曲根据传统男【平词】【八板】编创而成。

寒风瑟瑟乌云沉沉

《相知吟》张玉霞唱段

王训怀 词
虞哲华 曲



唱词部分（按出现顺序）：

忽然间一阵阵 腹痛难忍，

莫非 姣儿 就要降 临？

跌跌爬爬 羊圈进，

咬碎牙 撕裂心，（伴唱）只痛得天也昏昏 地也昏昏。

（女唱）啊，啊，啊，啊，啊，

（男唱）啊

转 1 = ♭A

黄连树上（乙呆乙呆匡呆）挂 苦胆，

咬破中指写书信，拜上善良好心人。我儿本是忠良后，求你们送到张家村。交给定边老将军，好心的人儿啊，（乙大乙 匡·匡乙匡 匡呆）玉霞女结草衔环报答大恩情。

此曲根据【平词】【花腔】【阴司腔】【八板】编创而成。曲中【阴司腔】运用了独具特色的《望江龙》腔。

花开花谢太匆匆

《陆氏双娇》陆银莲唱段

方云从 词
虞哲华 曲

此曲根据黄梅戏传统【花腔】【仙腔】结合仿古曲编创而成。

更鼓声声催得紧

《陆氏双娇》欧阳庆瑞唱段

方云从 词
虞哲华 曲

1=♭B 2/4

慢起

(0 2 7 6 | 5 6 1 2 6 1 5 4 | 3 0 0 4 3 | 2.3 5 1 6 5 3 2 | 1.2 1 1 | 5 6 1 6) | 5 5 3 5 | 6.1 6 5 |

我父女 相依为命

3.5 6 1 | 1 6 5 3 1 | 2.(3 2 5 6 4 3 2 1 7 1 | 2 0 3 2 1 2) | 5 5 3 2 1 | 7.6 5 6 | 1. 2 |

十七 年， 飞来 横 祸

3 1 | 6.5 3 2 | 1(2 3 5 2 3 5 6 | 1.1 1 2 6 5 6 4 3 | 2 5 2 3 5 2 | 1.2 3 5) | 1 1 6 1 | 2 2 3 5 |

降寒门。 皇后 逼我

3.5 2 3 1 2 | 3 2 2 7 | 6 7 2 | 2.3 5 3 | 6 5 3 2 | 2 1 (7 6 | 5 6 1 6) | 2 3 1 2 |

去行 刺，时限 就在 夜 三 更。 我若不遵

3 2 3 | 0 5 0 3 | 2 1 | 6 1 2 3 | 1.(2 3 5 | 2 3 1) | 3/4 3 3 6 6 1 | 2/4 3 3 |

皇后命， 连累女儿命难 存。 刺杀大臣 父必

6 1 5 | 6 5 | 4. 5 | 3. 2 1 2 | 3 5 2 |(2 3 5 6 | 4 3 2) | 5 5 3 5 |

死， 父死为 保 女儿 生。 用酒

6 6 1 6 5 | 5 6 5 3 2 1 2 | 3. 5 | 2 2 7 6 | 5 3 5 6 | 1. 2 3 1 | 6.5 3 2 | 1. (2 |

催儿 入梦 境， 为父 去 登 不 归 程。

转1=♭E

5.6 1 2 | 5 4 5 3 2 | 1 - | 7 - | 7.7 7 7 | 6.5 6 2 1 2 6 | 5.7 6 5 6 1) | 2 2 3 2 |

更鼓 声声

1 6 3 1 | 2. 1 | 6 1 2 1 6 |(1 3 2 7 6 5 6) 2 | 2 1 6 1 | 6 5 | 4.5 6 5 6 | 5. (6 |

催得 紧， 恰似 无常 来 索 魂。

1.2 5 3 | 2 2 7 6 | 5.6 4 3 2 3 | 5 5 6) | 1.2 7 6 5 | 6. 1 | 2.3 2 1 | 5 4 3 5 6 |

相爷 啊， 你忠心 耿耿 辅朝 政，

403

传统戏古装戏部分

6 3 2 1 | 1̂5 6 5 · | (6561 2123 | 1276 5) | 1·1 3 5 | 0 2 7̂6̂5̂ | 6·(7 6̂5̂6̂) | 1 ²1̂ |
满朝文武 谁不 尊。　　　　　　　　　　何事招惹 皇后 恨，　　　　　杀 身

6 5· | 4̂·5̂ 1̂2̂6̂ | 5·(7 6̂5̂6̂1̂) | 2 2 3 3 | 2 3 1 | 2 2̂1̂ | 6 5· | ¼3 5 | 6 1 | 5 0 |
之祸 　临了 身。　　　　　有心 欲把 忠良 救，官卑 职微 难 抗 争。

1̂6̂ 1 | 0 2 | 1 6̂ | 5̂ 6 | 2 1̂ | 6̂1̂ 1̂1̂ | 3 5 | 6̂1̂ 5 | 2 2 |
欲 向 万岁 去 告禀，皇后 必阻 我见 当 今。纵然

0 3 | 2 1 | 5 6 · | 0 2 | 2̂3̂ 1 | 2 3 3 | 6̂1̂ | 2̂3̂ 1 0 |
见得 万岁 面，　无 凭 无 据 难 说 清。

(1 2 | 7̂ 6̂ | 5̂ 3̂ | 5̂ 6̂ | 1̂ 7̂ | 6̂ 1 | 2 5̂ | 5̂ 3̂ | 2̂ 3̂ | 2̂ 3̂ | 卅2̂ 2̂ 7̂ 2̂ 5· 3 |
　　　　　　　　　　　　　　　　　　　　　　　　　　　　　　诬告皇 后

2 2̂ 7̂6̂ 5̂ 6̂ | (6̂2̂7̂6̂5̂6̂7̂2̂) | ‖²⁄₄ 6̂7̂6̂5̂ 6̂ 0 ：‖ 6̂6̂6̂ | 6̂ 0 0) | 卅6̂ 2̂3̂2̂7̂6̂5̂6̂ 1 - ∨ |
灭门 罪，　　　　　　　　　　　　　　　　　　　　　欧阳 一 族

²⁄₄ 6̂2̂ 1̂5̂6̂ | 5 0 0 | 3̂2̂3̂ | 0 5̂3̂2̂ | 1̂6̂ 1̂2̂ | 3 (5̂3̂6̂ | 1̂2̂3̂0̂) | 0 2̂ 0 3̂ |
要绝 根。　相爷 休将 欧阳 怨，　　　　　　　冤头

2̂1̂ 2̂3̂ | 5 (6̂5̂1̂ | 2̂3̂5̂0̂) | 2 2 | 1 2 | ⁵3 - | 3 · 2̂1̂ · 2̂ |
债主 自分 清。　　　　　咬破 中 指　把 血

3 1 | 2 0 | (²>0 | ²>0 | 2 2 | 2 2 | 2̂3̂5̂6̂ | 3̂5̂2̂3̂ | 1·1 1̂1̂ |
书 写，　　　　　　　　　　　　　　　　　　　　　　　　　　　　　　

1̂1̂1̂1̂ | 1̂2̂3̂2̂ | 1̂7̂6̂1̂ | 5̂6̂5̂6̂ | 5̂6̂7̂6̂ | 5̂6̂ 1) | 0 3̂2̂3̂ | >5 0 | >5 0 |
　　　　　　　　　　　　　　　　　　　　　　　　　毕后 阴谋

6̂1̂2̂3̂ | 1 0 0 | 2·5 | 3̂2̂ | ²7̂ - | 7̂· | 6̂5̂ 5̂3̂ | 1 7̂ | >6 - ∨ |
细写 清。女 儿　呀，　　　女 儿 呀，

慢
(6̇.7̇ 2 5 | 3 2̇3 1 7 | 6̇7̇2̇3̇ 7̇6̇5̇3̇ | 6̇0 7̇6̇ 5̇ 6̇) | 2 2 3 | 2 1. | 1.2 3 5 1 | 2(3 5 6 3 2 1 7 |
　　　　　　　　　　　　　　　　　　　　　　　　　　　　一封　　血书　百两　金，

6.5 6 1 2) | 2 2 1 | 6 5. | 3.5 1 2 6 | 5.(7 6 5 6 1) | 2 7 2 3 2 | 5 3 2 3 5 | 1.2 7 6 5 |
儿 到 远方　去 逃　生。　　　　　　　天　涯　海　角　把 姓　名

6(7 2 5 3 2 3 1 7 | 6 2 1 7 6 5 3 5 | 6 0 2 1 7 6) | 5 5 6 1 | 2 3 2 1 6 5 1 | 1.6 3 2 | 2 2 1 6 | 5.(5 1 2
隐，　　　　　　　　　　　　　　　　　　　　刚强　自立 莫　　　　　　　　　　　轻　生。

3 5 6 1̇ 6 5 6 4 3 | 2 5 5 5 1 7 6 1 | 2 0 3 2 5) | 1 6 1 | 2.5 3 2 | 7.6 5 2 | 7. 6 | 5.6 1 | 6 1 6 5 |
　　　　　　　　　　　　　　　　　　　　只要　留得　性命　在，　待 机　为 爹

3.6 5 6 4 3 | 2 — | 2 2 3 3 3 | 2 2 3 1 2 3 | 1 — | (1.2 7 6 | 5 3 5 6 1) | 5 5 6 1 | 2 2 3 1 6 | 1.2 3 5 1 |
把 冤　伸。　生离死别我　肝肠 断，　　　　　　　　　　　　　愿苍天　保佑 欧阳 一条

2 0 | 5.6 1 2 | 6 5 #4 5 3 | 5. (6 5 5 4 5 | 6 — | 6 2 | 1̇ 2̇ 7 6 | 5 — ‖
根，　保佑 欧阳 一 条　根。

此曲以传统的男【平词】【花腔】【八板】的有机结合，形成了完整的板腔体。

请原谅我这一回

《儿女恩仇记》余彪唱段

谢樵森 词
徐高生、檀允武
虞哲华、王太全 曲

此曲是用【彩腔】改编的花脸唱腔。

六劝兄长

《儿女恩仇记》余月英唱段

谢樵森 词
徐高生、檀允武
虞哲华、王太全 曲

1=♭E 2/4

(0 6 5 6 | 4.6 5 6 3 | 2 - | 0 5 3 2 | 1.3 2 3 7 | 6 - | 0 2 7 6 | 5.6 4 3 | 2 3 |

5.7 6 1) | 2. 1 | 3.5 6ⁿ6̇ | 6̇5. 3 | 2.3 2 1 6 5 | 0 1 5 7 1 | 2 0 5 2 5 4 3 | ³2. (5 6 |
　　　　　　劝　　兄　　长　　这　些　年　　兄　妹　相　依，

1.2 1 7 | 6.5 6 1 5 6 4 3 | 2 0 5 2 5 7 1 | 2 0 3 2 5 2) | 5.3 2 3 1 | 2ᵗʳ6 (6 1 5 6) | 1 6 1 2 5 3 | 2.3 2 1 5 1 |
　　　　　　　　　　　　　　　　　　　　　　　　遇　事　常　把　真　　心

6̇ 5 (4 3 | 2 3 5 5 6) | 3 3 5 2 2 | 7 6 1²1 | 2 2 7 6 | 5 6 7 5 6⁷⁶5 | (5 6) 5 3 | 2 3 3 1 |
掏。　　　　　　妹　有　话　劝　兄　长　兄　休　要　烦　恼，　　说　错　了

2 1 6 5 1 | 6̇ 5 | 5 | 5 5 3 2 3 2 1 6 | 1 5 6 1 2 | 6̇ 5 | (1 7 | 6.5 6 1 2 1 2 3) | 5 5 3 5 | 6.1 6 5 |
任　打　任　骂　　我　　不　求　　　饶。　　　　　　　　劝　兄　长　应　将　是　非

0 6 5.6 4 3 | 2ⱽ 2 7 6 7 | 2 3 1. | 6 0 1 5 6 4 3 | 5 2 (0 3 5 6) | 1 1 7 1 | 5 1 6⁵5. 3 | 2 2 1 2 |
来　分　　清，莫　对　无　辜　乱　用　刀。　　　　　父　罪　　怎　能　　让　子

3 6 5⁵3 | 2 3 6 5 1 1 | 1 6 1 2 3 2 1 2 | 6̇ 5 | (1 7 | 6.5 6 1 2 1 2 3) | 5 6 5 2 3 5 | 3 3 2 1 1 | 5 3 5 6 7 5 |
顶？他　二　人　早　已　分　道　各　扬　　镳。　　　　　　淘　金　人　不　把　金　沙　来　混

6ⱽ 6 5 6 | 1̇ 1̇ 6 5 4 3 | 5 2 3 | 1 6 1 2 5 3 | 2 3 2 1 5 1 | 6̇ 5 | (6 1 | 5.5 5 3 2 7 6 1 | 5 5 6 5 6 5) |
淆，须　知　道　病　树　也　　能　　抽　新　　条。

中速稍快

0 5 6 5 3 | 2.3 1 7 1 | 0 3 5 2 7 | 6 (7 6 5 3 2 3 5 | 6) 1 2 3 | 5 3 5 2 1 | 0 3 5 6 1 | 1 2 6̇ 5 |
劝　兄　长　乘　人　之　危　事　非　小，　　　　　　　　杀　良　将　岂　不　是　为　敌　来　撑　腰？

6 5 6̇ | 0 5 | 3 | 2 3 1 | 6 5 3 5 | 6 | 2. 2 6 5 | 3 | 5.6 1 2 | 6̇ 5 | 6 5 6̇ |
他　也　是　卫　国　忠　臣　你　知　道，血　迹　依　然　　留　战　袍。　劝　兄　长

传统戏古装戏部分

| 1·2 35 21 6 | 5·3 5 6） | 5· 3 | 6 56 32 | 3 1 1 | 5·5 6 53 | 2·3 1 6 | 5·3 23 1 |

　　　　　　　　　　　　　　　　　劝　兄　长　你　性　情　莫太　燥，　肝　肠　也　怕

| 0 2 6 | 1 2 6 5 | 1 1 2 7 6 5 6 | 6 2 5 65 | 53 2 1 | 5 53 2 35 | 3 1 2 | 0 5 3 5 |

烈　火　烧。　　得让步　时　　要早抽　身，　莫待悔时　才明　了，　　莫待

| 6 6 5 32 | 1·2 5653 | 5232 21 6 | 5· （6 | 7·235 3276 | 5·7 6123） | 5 3 5 | 6 6 1 6 5 |

悔时　　才明　了。　　　　　　　　　　　　　　　　　　　　请　听　小　妹

| 5 3 5 6 1 | 1 6 5 5·3 | 2（35 2317 | 6·5 6123） | 1 2 1 2 | 6 5· | 5 65 2 35 | 3·2 1 2 | 6 5（1 7 |

苦　心　劝　告，　　　　　　　　　　我　知　你　　聪　明　人　何　须　重　言

| 6·5 61 2123） | 5 65 31 | 2·3 1 2 | 3 — | 2 32 1 | 5 65 35 | 2·（2 2 2 | 0 35 2161 | 2 0 0）‖

　　　　　　　　　频　频　　　　　　　　　　　　敲。

　　此曲用六个步骤结合人物特点创作而成。由【平词】【二行】【彩腔】【新彩腔】等因素相糅合，组成新腔。

此曲是用【彩腔】【阴司腔】等音乐素材创作而成。

文章误我我误妻房

《琵琶记》蔡伯喈唱段

王冠亚 词
王小亚 曲

此曲是用男【平词】素材重新编创的新曲。

扫松下书

《琵琶记》张广才唱段

王冠亚 词
王小亚 曲

1=G或♭A 4/4 2/4 1/4

廿(1̇ —)5̇ — 1 1 1 1. 6 5 6 5 3 — 3 2 2 1 — | 4/4 (乙·台 大 乙台 台台 | 空匡 令匡 乙令 匡·个 |
老　哥哥呀,

2/4 令匡 乙令 | 4/4 匡. 大 台台) | 5·6 1 6 5 5 3 | 1 2 1 5 1 6.5 3 | 5 5 3 2 3 2 6 1 |
老　哥老嫂　今何在？ 孤坟有谁

5 3 1 6. 5 3 2 3 2 6 | 1 (1 2 7 6 5 6 1) | 5·6 1 1 1 6 5 | 6 1 6.5 3 | 2.3 5 3 0 5 3 |
扫　苍　苔？ 当初你要 全忠孝, 送走了单生

2 2 1 6 2 1 5.2 3 5 | 2 1 (7 6 5 6 3 2) | 3 5 6 5 6. (7 2 | 2/4 6.7 6 5 3 5 6) | 4/4 1 6 3 6 5 5 |
独养的蔡伯　喈。　 又谁知　　 三年

稍慢　　　　　　　　原速
5 3 2 1 5 3 — | 2.3 5 0 3 2 | 1.5 6 1 5 0 5 3 2 3 2 6 | 2/4 1.(2 7 6 5 6 1) | 4/4 1 2 1 5 1 6.5 4 3 |
依门望, 只见雁去不　见　还。 蔡伯喈(呀)

2 2 1 5 3 2.(3 2 1 2) | 2.3 5 3 2 3 1 0 | 5 5 3 2 3 2 6 1.(2 3 5 2 3 1) | 2/4 稍快 0 1 1 6 5 | 3.6 5 |
蔡伯　喈, 如今做了　汉家的栋梁材。 纵有什么

1 2.3 2 6 | 1 2 1 5 3 1 | 6. 1 6 | 5 5 6 5 3 | 2.3 5 3 | 2 3 5 2 1 | 6 2 1 5 2 3 5 | 2.3 2 6 1 | 1.2 3 |
为难处也不该, 爹娘饿死不回来。 当

渐慢
0 3 5 | 1 1 6 5 | 5 6 3 2 1 2 | 3 | 5 3 | 2.3 2 1 | 6 2 1 5.2 3 5 | 2 3 1 | 1.2 3 | 0 1 2 1 |
初　二老　黄泉去,无人 披麻戴孝筑坟　台。 如今

慢　渐快　　　　　　　　　　　　　mp　　　　　　　　　　　　　mf
1 3.6 5 | 3 5 6 1 5 | 1/4 6 ∨ 4 | 4.3 2 5 3 5 2 1 6 | 1 | 3 3 | 3 3 3 | 2 3 4 | 5 3. | 2.3 |
尸骨烂成　土,嚇天的荣耀 一起 来。 生前享不到 一粒米, 死

渐快
5 | 2 3 5 | 6 1 | 2 5 3 2 | 1 2 | 2 2 2 | 1 2 3 5 | 2 3 | 5 5 | 3.5 | 2 1 6 | 1 | 1 1 |
后 又封 员外又封 碑。蔡 伯 喈(呀)蔡伯 喈,你 生 不 养 死不葬,葬了

传统戏古装戏部分

此曲是男【平词】成套唱腔。由【平词】【二行】【三行】【火工】【散板】组成旋律新创而成。

老爷太太两不一样

《为奴隶的母亲》老爷、太太、春宝母唱段

濮本信 词
王小亚 曲

1 = E 2/4

蛾眉颦兮戚然然，三分羞兮步姗姗。褴褛衫兮掩不住，淑女美兮似貂蝉。

稍快

老东西 小眼得光亮，一闪一闪像鬼火在坟山。沈家婆做出荒唐事，典来个美女让我心不安。

我像被人剥衣无遮挡，我像

```
⎧ 5 -  | 5 0 |
⎨ 2 -  | 2 0 |
⎩ 0 0  | 1 (1) | 7 5 6 | 6 - | 3 6.5 | 3 5 2 3 | 5.3 2 3 7 | 6. 3 5 | 6 - | (6) 0 ‖
       甜          （哎呀呀）   老宅  端出   百味   盘，百味  盘。
```

此曲是用【彩腔】类素材创作而成，用三重唱、齐唱的形式结束全曲。

好，我想春宝想断肠。

熬过三年日和夜，

旧家破屋度时光。

此曲是用【彩腔】的音乐素材创作而成。

堪破人生忧乐路

《东坡》苏轼、女声伴唱

熊文祥 词
陈祖旺 曲

$1={^\flat}E$ $\frac{2}{4}$

(0 07｜6.723 1276｜5 5643｜2 3 5 0)｜7 67 23｜5.65 32｜5 6 (7｜2.356 3272｜
　　　　　　　　　　　　　　　　　　　　　　　堪　破　人　生

6 06 56)｜1 1 2765｜5.6 3 05｜6.767 12｜7.(6｜5.6 75｜3.5 21｜7 0 6 56｜
忧 乐　路，

p
7.7 77)｜3.6 5 6.1 56｜1 1.｜1 61 53｜2 -｜2 0 27｜6.767 26｜1.2 76｜
徜　徉　　山 水　人 不 孤，　　人　不　孤。

5.(2 3｜5.555 5765｜3. 35｜6.666 6343｜2. 12｜3.333 32356｜1.3 27｜6.722 2676｜

5 5 5643｜2 3 5)｜2 27 2｜3.3 21｜0 5 32｜5.765 1｜0 6 2 2｜1.2 3272｜
算 平 生　致 君 尧舜　前 程 误，　　也做个 采菊东

6 6.｜6 0 6｜3 6 6｜6 6 43｜2 0 2.3｜5. 35｜6 0 6｜5.(67｜2532 7261｜
篱(呀)　酒　　一　壶。

5 0 7 61)｜2 2 3｜2 2 3 1｜6.1 231｜2.(543 2671｜2)6 2 32｜7656 1｜2 35 1.276｜
闲 吸　清 泉　红 叶 煮，　　　　闭户 添灯 夜 著

6 5.｜(3 25｜1 -｜7.3 23｜6 -｜6 3 56｜1.2 43｜26 76｜5 -)｜
书。

5 6.1 56｜1 1.｜2 72 32｜0 72 75｜6 03｜2.3 127｜6.(23｜5 5765｜3. 35｜
佛 寺　梵 钟　催　人 悟，

6 6343｜2 -)｜1 2.1｜6 1 1265｜1 35 1.276｜6 5 (12｜3.333 32356｜1.111 1561｜
鹤氅 丹 炉　参　有　无。

稍快
2·5 3 2 7 2 6 1 | 5·6 5 5) | 1/4 0 3 | 3 5 | 1·2 | 7 6 5 | 6 (5 3 5) 7 | 6 7 | 2·3 | 1 5 7 6 |
　　　　　　　　　　　　　取　舍　由时　凭天　数，　　　　行藏　在我　听鹤

5 (6 7 6 | 5) 1 | 6 5 | 3·6 5 6 | 1 (7 6 1 | 2 5 4 3) | 2 2 | 5 6 2 | 2/4 7 6 1 2 | 3 3 | 2 3 1 7 |
鸪。　　　放下了　千斤　枷，　　　　　临风　而　舞舞出个 化苦为

6· (1235 6) | 7·6 5 3 | 2 2· | 2 0 2 7 | 6·7 6 5 | 4 6 2 3 | 5 — | 6 6 5 #4 5 |
乐　　　　内　心　舒啊。　　　　　　　　　　　　　　　　(女伴)幸有佳

6 — | 1·2 5 6 4 | 3 — | 2 2 0 3 5 | 1 2 7 6 | 6 2 1 2 6 | 5· 4 2 | 5 — ‖
人　　长　相　守，　聊胜　着紫　与穿　朱。

此曲是以【彩腔】素材为基础创作的新腔。

紧拉亲人热泪滚

《梨花情》梨花唱段

包朝赞 词
陈祖旺 曲

此曲用【彩腔】【二行】等音调写成摇板的"紧打慢唱"的形式,配合伴唱来烘托气氛。

小溪悠悠水长流

《梨花情》梨花唱段

包朝赞 词
陈祖旺 曲

1=♭E 2/4

(5356 1235) ‖: 6 5 6 | 3·5 231 | 7·276 561 | 2#1 2· | 6 5 6 | 3·5 231 | 7·672 61 |

小溪　悠悠　水　长　流，　人生　匆匆　易　白
有情　未必　人　长　久，　无缘　偏　成　生　死

5 - | 7 7 6765 | 5356 1 | 2 35 3227 | 6 - | 0 16 12 | 5·6 43 | 2 03 | 56 7 27 |

头。　青春　年华　多美　梦，　梦成真　时　添忧
灰。　大千　世界　千条　路，　悲欢离　合　走春

6·2 126 | 5 - :‖ 4 2 | 45 6 | 56 5 - ‖ 4/4 (6·6 66 023 17 :‖ 6 0 656 |

愁。　　　走春　秋。
秋，

欢快喜悦地

3·2 35 23 17 | 6 1 - 2 | 3 6·1 5243 | 2·2 22 0 5643 | 2 0 5·3 21 6 |

5·5 55 0 23 76 | 5 65 35 61 23 | 5) 5 35 | 6 76 53 5 | 5 6 563 |

　　　　　　　　　　　　　　　阳雀　高歌　入　彩

2·(123 5 6 1·2 | 656 43 21 20) | 0 5 35 | 2 32 16 1 | 10 25 32 76 |

云，　　　　　　　　　　　春暖　枝头　花似

5·(1 61 25 32 | 7·2 61 53 50) | 0 1 6 1 | 2·3 54 32 3 | 3 2 53 27 |

锦。　　　　　　　　　　　桃李　开花　盼结

6 5 6 (7 6·7 25 | 32 27 67 57 | 60) 3 23 | 5· 16 56 | 16 1 - 2 |

果，　　　　　　　　　　　女儿家　谁个不　盼

慢一倍

3· 6 52 43 | 2 12 35 12 6· | 5 - - (06 | 2/4 5·6 12 6156 | 4·444 4653 | 2 1235 21 6 |

有　个好　郎　君？

$\underline{5\cdot\underline{1}}\ \underline{6\underline{1}\ 5}\)\ |\ 0\ 5\ \underline{3\ 5}\ |\ \underline{6\cdot\dot{1}}\ \underline{6\ 5}\ |\ 0\ 6\ \underline{5\ 6\ 3}\ |\ 2\cdot(\underline{3\ 2}\ \underline{1\ 7\ 6\ 1}\ |\ 2)\ 5\ \underline{3\ 5}\ |\ \underline{2\ 3\ 2}\ \underline{1\ 6\ 1}\ |\ 0\ 5\ 6\ |$

　　　　　　　我 与那 春江秀才　 孟　相 　公,　　　　 今 生 有　 缘 　结 同

$\underline{1\ 2\ 6}\ 5\ |\ 0\ \underline{1\ 6\ 1}\ |\ 2\cdot\underline{3}\ \underline{5\ 5\ 3}\ |\ \underline{2\ 3\ 2\ 7}\ \underline{6\ 5\ 6}\ |\ 0\ 5\ \underline{3\ 6}\ |\ \underline{5\cdot2}\ \underline{4\ 3}\ |\ \underline{2\ 1\ 2}\ 0\ 3\ |$

心。　　约好　 三月 开花　 来 相　 迎,　　　　我 望 穿 双　　 眼

稍慢

$\underline{5\cdot6}\ \underline{1\ 5\ 3}\ |\ \underline{2\ 3\ 2\ 6}\ \underline{7\ 6}\ |\ 5\ -\ |\ (\underline{6\ 5}\ 6\ |\ \underline{3\cdot5}\ \underline{2\ 1}\ |\ \underline{7\ 2}\ \underline{6\ 1}^{\vee}\ |\ 5\ -\)\ \|$

等　 佳　 音。

此曲是用【花腔】【彩腔】的音乐素材拓宽板式的方法编创而成。

抖一抖老精神

《杨门女将》采药老人唱段

移植剧目 词
王 宝 圣 曲

1=F 4/4

听说是杨元帅 为国 丧 生,

不由得年迈人 珠泪涟 涟。 杨家将保社稷 赤心 耿耿

数 十 载, 东西征 南北战

立下 了 汗马 功劳。 老汉 我 听得明来我

记 得 清, 夫人你继夫志再探 绝 岭。 我也要

表一 表 爱国之心, 抖一抖老精神

我把路 引。 (白)……你来看! (唱)悬岩 上有栈道

直捣 贼 营。

此曲是由男【平词】编创而成。

此曲用【彩腔】【花腔】音乐素材编创的新曲。

要相会除非在梦中

《窦娥冤》窦娥唱段

佚 名词
陶 演曲

此曲用【彩腔】【阴司腔】音调编创而成。

含悲忍泪到阵前

《斛擂》苏月英唱段

草 青 词
庄润深 曲

$1=\flat E \quad \frac{2}{4}$

快
(5612 6123 | 1235 2356 | í - | í 2 | 7 - | 7 2 | 6. 2 | 7 6 | 5 - | 5 -)|

渐慢

廿2. 32 | 2 5 - | 6 6i 65 4 - | 33 23 5 65 3 - | (3 0 3 0 | 3 3 3 3
 西 风 烈， 江 水 咽， 含悲 忍泪

渐加快

3 3 3 3 3 3 3 3 - 3 0)| 1.2 53 52 3 1 6 65 5. (2 3 | 2/4 5.555 0356 | í.íií 0165 |
 到 阵 前。

3.5 6i 6532 | 1 0 3 | 2.3 1 2 6 | 5 -) | 5 5 6 5 6 | 3 3 2 1 | (1.1 1 1 | 7656 1612) |
 夫去 妻来

渐快 稍快

3.6 6553 | 2. (3 | 5.6i2 65643 | 2.3 252) | 5.6 5 3 | 2 3 1 0 | 1 5 | 1 2 | 6. 5 | 1/4 1 | 7 |
承宿 愿， 强压 怒火 斗凶 顽， 斗凶

í (2 | 1 7 | 1 2 | 1 7 | 1 1 | 0 7 6 | 5 6 | 1) | 2 | 1 2 | 3 (4 | 3 2 | 3 4 |
顽。 擂 台 上，

3 2 | 3 3 | 0 3 2 | 1 2 | 3) | 5 | 5 | 3 | 5 | 6 | 6 | 6 | 3 | 5 | 7 | 6 |
巾帼 女 儿 且 作

5 | 5 | 5 | (5 6 | 2/4 í - | í - | í | 2 3 | 7 - | 7 2 | 6. 2 7 6 | 5. 4 3 |
男。

慢一倍

2.3 5 6 3276 | 5. 6123) | 5 5 3 | 2 | 3. 2 1 1 | 0 6 5 3 5 | 6 5 3 5 | 2.3 2 1 | 6.1 2 3 |
 见钱 尚 气焰嚣张 洋奴 相， 不由我 家仇国恨 烈 火

1.6 5 | 6 5 6 | 0 2 | 5 3 | 2 | 1 | 6. 5 3 5 | 6 5 3 5 | 2.3 1 2 | 3 - | 6. 1 |
燃。 见道台 打 坐 上 方 举目 看， 朝廷官 是阴是 阳 何

此曲是用【平词】【彩腔】类的板式组合创作而成。

莫流泪，忍悲伤

《双凤传奇》金兰唱段

严云林 词
杨　林 曲

$1 = {}^\flat E \ \frac{1}{4}$

(0 1 | 6 5 | 2 5 | 3 5 | 1 6 1 | 5) | 2 | 5 6 | 5(6 7 6 | 5) | 0 5 | 3 1 | 2.1
　　　　　　　　　　　　　　　　　　　　　　　莫　流　泪，　　　　忍　悲　伤，

2 2) | 0 5 | 0 5 3 | 2 5 | 1 | 6 1 | 5(6 7 6 | 5 5) | 2 5 | 0 5 | 3 5 | 2 | 3 5 |
　　　金　兰　余　生　心　坦　然。　　　　我　今　若　不　把　身

2 3 | 1 | 0 5 | 5 3 | 2.3 | 1 | 5 | 6 1 | 5 | 1 | 7 1 | 2(3 2 1 | 2 2) | 0 5 | 5 3 |
献，　违　背　圣　命　修　河　难。怎　忍　看　　　　千　里

2 | 3 | 1 | 2 | 3 | 3.5 | 2 3 | 5.(6 | 5 5) | 2 | 5 | 2 | 1 | (1.1 | 1 1 | 1 1 | 1 1) |
沃　野　尽　荒　废？怎　忍　看　　　万　户　亲　人

5 | 1 | 2 1 | 6 | 5.(6 | 5 6 | 1.7 | 6 1 | 0 5 | 6 1 | 5 | 5) | 1 | 7 1 | 2(3 2 1 |
不　团　圆？　　　　　　　　　　　　亲　人（哪），

2 2) | 0 5 | 5 3 | 2 | 3 | 1 | 2 | 1 6 | 5 | 2 | 0 6 | 6 5 | 3 | 5 | 2.3 | 1 1 |
　　　修　河　大　计　非　儿　戏，造　福　万　代　事　关　天。莫

6 1 | 2(3 2 1 | 2 2) | 0 5 | 5 3 | 2 | ³2 | 1 1 | ³2 | 1 6 | 5 | 7 | 7 | 7(6 5 6 |
叫　我　　　　三　更　归　来　旧　景　重　见，莫叫我

7 7) | 0 7 | 7 7 | 6 | 6 | 6.(6 | 6 6 | 6 6 | 6 6) | 2 | 2 | 2 | 2 7 | 7 |
五　更　离　去　泪　　　　　　　　　洒　　　　　河

7 | 6 5 | 6 | 5(6 | 5 6 | 5 6 | 5 6 | ²/₄ 1 6 1 2 | 4 2 4 5 | 6. | 5 | 4 5 6 5 4 2 | 1 2)
边。

转 $1 = {}^\flat A$

(金唱) 3 3 2 1 6 1 | 2. 3 2 | 1 1 2 1 6 | 5 — | 5.6 1 2 1 | 6 — | 1 6 1 2 3 2 | 1 6 6 1 5 |
但愿登州　风光娇　艳，　不是江南　　不是　江南

(伴唱) 3. 2 1 | 6 — | 1 2 | 1 6 | 5 — | 5.6 1 2 1 | 6 — | 1. 6 5 | 3 — |
嗯，

此曲是用【八板】【火工】【二行】【彩腔】【平词】等音调创作而成。

但愿他夫妻早日结鸾俦

《皮秀英四告》秋菊唱段

张亚非 词
刘天进 曲

1=♭B 2/4

此曲是根据黄梅戏传统曲牌【八板】【彩腔】重新编创的女声唱段。

这四支状把丈夫告

《皮秀英四告》皮秀英唱段

张亚非 词
刘天进 曲

1=♭B 2/4

中板 伤感、叙述地

(1̇ 2̇65 4653 | 2 32 12 | 56545 35 2 | 1 06 12) 5 53 56 | 1̇·3 23 1̇ | 53 5 1 23 | 1̇·56 1̇ 6553 |
　　　　　　　　　　　　　　　　　　　　　　　李贤民　大比之年去　赶　考，

2·(3 5 6 1̇ | 6553 212) | 1̇ 2̇1̇ 51̇ | 65 (4532) | 5612 4532 | 2 1 (76 | 5676 16) |
　　　　　　　　　一　去　十载　　不　回　　　　　　　　程。

4/4 5 5 1 | 2·3 565 | (23) 356 6 1 65 | 2/4 0 2 3227 | 7̇6 — | 6 56 | 1̇·3 23 1̇ |
常言　道　　民屋檐前　　三滴　水，　　　　　　　　　点　点

1̇ 6 01 5645 | 5̇3·(4 3 2 | 1612 323) | 4/4 5·6 1̇2̇ 1̇6 1̇65 53 2 | 2 1 (76 5676 16) |
不　离　　　　旧窝　　痕。

1̇ 2̇1̇ 51̇ 6·5 3 | 2/4 2·3 535 | 1̇ 1̇ 05 | 6 2̇ 7̇6 | 4/4 1̇·3 23 1̇ (6156 76 1̇) | 1̇ 1̇ 5 | 1̇6 5 5235 |
他　却　是　　灶头烟　随风　吹散，　无影无踪　　　　上了九霄　云。

2 1 (76 56 16) | 5 53 5 1̇ 2̇1̇ 65 | 5 61 21 2 3 | (23) 56 2 3̇2̇ 76 5 | 2/4 6·(7 6156) |
撇下了少妻　　和小　弟，　　家遭横　　　祸

5·6 16 1̇ | 0 5̇3 2̇16 | 6̇5·(1̇ 6 1̇ | 5643 2 03 | 5643 23 5) | 4/4 1̇ 2̇1̇ 51̇ 6·5 3 | (23) 6·1̇ 2̇3 1̇ 6 |
冤　难　　伸。　　　　　　　　　　　　　　　　　　皮　秀　英　　　万般无奈把

2̇ 2̇ 76 5 6·(7 6156) | 2̇ 3̇2̇ 1̇2̇65 3·5 61 5 | 2/4 5612 4532 | 4/4 2 1 (76 56 16) |
京城　　上，　　顾不　得　　山高水深　路　难　行。

5 53 5 1̇ 2̇1̇ 65 | 5 51 21 2 3 | 2̇ 2̇35 3·2 27 | 7̇6·(7 65 3235 6) | 5·6 1̇·2̇ 6·5 5235 |
顾不　得二弟　还在　牢中　坐，　无人　送　他　　　　　　　饭　一

2 1 (76 56 16) | 6 56 32 16 1· | 1̇ 2̇1̇ 6156 42 4· | 535 615 5632 1253 |
盆。　　　　　顾不　得　　良家　女　子　　　遭　耻

笑，抛头露面任人评。

顾不得早上踩着露水走，顾不得夜晚赶路顶星星。

白马山前险丧命(呐)，

九死一生到京城。访一访(来)问一问，才知我夫穿了红袍昧了良心。他妻住的是透风漏雨的茅草屋，他却在高堂大厅安下身。他兄弟长街卖水压驼了背，他却是腰围玉带摆威风。一告他兄弟含冤他不问，二告他撇下妻子受苦情。

不顾兄弟是不义，抛弃妻房是不仁。不仁不义两条款，你看王法可容情！王爷呀，

1·1 5 1 | 6 6i 5 3 | 5·6 1 6i | 0 2 3227 | 6·(7 2 35 | 3227 6) | 1i 5 1 | i6·5 5 6 3 |
头 支 状 告 阁 老 你 打 我 二 十 板， 二 支 状 告 知

2·(3 5 6i | 6553 2) | 2·3 5 3 5 | 0 2 72 6i | 5·(i 6 5 | 4323 5) | 6 5 6 | i2 65 3 0 5 |
县 险 险 又 受 刑。 三 支 状 告 兄 长 你

6 56 32 1 | 2312 3 | 5·6 1 23 | i56i 6 5 3 | 2·3 5 i | i6·5 5235 | 2 1 (76 | 5356 i 6) |
亲 自 来 执 法， 礼 教 律 条 你 认 的 真。 这

i 6 i | 2·5 532i | i 2i 7 i | 2·(2 2 2 | 232i 6i | 2) i 6i | 2·3 2i | 6·i 6 5 |
四 支 状 又 把 丈 夫 告， 想 来 是 杀 之 不 足 剐 之 有 零，

i·i 2 i | 6i 5 6 | 4/4 5 65 1321 | 1 i i 6553 6 | (62 2 76 5672 6) | 2/4 6·i 23 | 232i i56i | 5 0 ‖
是 杀 是 剐 都 由 你， 只 要 你 把 这 桩 案 子 断 得 清！

此曲是根据黄梅戏传统曲牌男【平词】【二行】【三行】等重新编创的女声唱段。

| 0 7 6 3 | 5.(3 21 | 0 7 61 | 5 5) | 6.1 35 | 6.(5 35 | 6)5 12 | 3(4323 3) |
秋　　毫。　　　　　　　　我 夜报民 变　　　点大 炮,

| 0 7 7 7 | 6.3 56 | 1 - | 0 6 1 | 2.3 76 | 5(33 21 | 0 61 65 3 | 5 5)|
他半夜 升　堂　易 混　淆。

| X X X X | 5 6.1 | 2(321 2 2) | 0 X X X X | 3.5 61 | 5 0 5 | 7.7 7 7 |
怂恿大帅 剿 剿 剿,　　　　火 上 加 油 烧 烧 烧。我 贪污之罪

| 6.5 35 | 6 5 3 2 | 1. 2 | 3 0 | 1 6 1 | 2.1 23 | 1(1234 | 5.5 2 | 1 0 0)‖
掩　盖 了,管他巴 山　命　千　条。

此曲是以【花腔】为基调进行创作的创新唱段。

中快

2· （3 | 5 61 65 3 | 2 03 5356） 2 2 1 2 | 3 2 3 (65 | 3 3 0 1 2 | 3 3 0 1 2 | 3565 3 2 3) |
桩？　　　　　　　　　　　　　　可愿与我　仔细讲，

中速

7·6 2 2 | 1 35 1 5 6 | 5 (643 2 3 5) | 1 7 1 | 2·3 2 1 | 7 67 2 5 | 6·(6 6 6 | 6765 3 5 |
不要悲伤泪　汪　汪。　　　　　　姑娘(啊)　一定　身寒冷，

中速　　　　　　　　　慢　　　　　　　　　　　f 稍快　　ff

6) 3 5 6 | 1·3 2 1 | 6 6 (0656) | 1 35 3 5 | 6 5 3 1 | 2·3 2 1 6 | 5 (555 5235 | 6666 6156 |
你只管　披上我　嫂嫂　旧　　衣　　　裳。

中快　　　　　中速　　　　　　　中慢　　　　　f 感激地

i i i i i i i | 0 2 7 6 | 5615 6543 | 2 03 5 6 | 3·5 2 3 | 1553 2 1 6 | 5·7 6123) | 2 2 3 5 |
　　　　　　　　　　　　　　　　　　　　　　　　　　　　　　　　　　(翠唱)闻言

6 76 5 3 | 2·3 5365 | 5332 1 | 5 6 | 5 3 | 2 3 1 | 2 3 | 6 35 2312 | 6 5 | (61 | 653 5) |
感激　暗窥望，　堪敬　书生　少年郎。

mf

1 7 1 | 2·3 5 5 3 | 2 35 2312 | 615 6 | 0 7 6 7 | 2·3 2 1 | 1 6 0 5 6 | 1·2 5 3 |
走尽　了人间坎坷不平　路，　看透了　世态炎　凉　　恨满

中速　　　　　　　　　　　　　　　　　中快

2·3 1 6 | 5 (612 3561 | 5 5 | 4 3 | 2535 2 1 6 | 5·3 5) | 2 2 3 | 2 1· | 1 1 3 5 |
腔。　　　　　　　　　　　　　　　　(邹唱)姑娘　受了　何人

中速 激情地

6 (07 6 5 6) | 0 2 7 6 | 5·6 1 | 1 35 3 5 | 1 23 1 5 6 | 5 (612 3561) | 5 53 5 6 | i 1 6 5 |
害？　　含冤　抱恨走他　乡。　　　　　　(翠唱)翠云　不为

3 6 6543 | 5 2 | 3 | 5·6 5 3 | 2 3 1· | 6 35 2312 | 6 5 | (72 | 61 5) | 1 1 7 1 |
自身恨，　只为　奸相　害忠　良。　　　　　　老爷

2 #1 2 | 3 | 5 3 6 5 | 5332 1 | 6·1 2 3 1 | 0 2 6 5 | 3 6 5643 | 2·(3 2123) | 1 1 6 1 |
削职　为民后，　亲家不认　受凄　凉。　　四个

稍快转渐快

2 23 5 3 | 2·3 2 7 | 6·(7 656) | ¼ 0 5 | 0 3 | 2 2 3 | 1 | 3·5 | 1 2 | 6 1 | 5 (676 |
女儿　不奉　养，　　　　垂老　流　落在　异乡。

（简谱略）

小婢乞讨奉二老，冒着寒风忍饥肠。昏迷若无恩公救，怕只怕一命赴汪洋。

（邹唱）可敬姑娘明大义，你快把老爷姓名说端详。

（翠唱）我家老爷有名望，他是户部杨继康。

此曲以【花腔】【花腔】对板为基调，并与【慢三行】旋律素材融为一体，创新而成。

大雪飞，扑人面

《五女拜寿》杨三春唱段

顾锡东 词
李应仁 曲

1=E 4/4

稍慢 焦虑、惦念地

（此处为简谱曲谱，略）

大雪飞，扑人面，朔风阵阵透骨寒。郎君赴试无音讯，三春孤苦心儿悬。天寒地冻炊烟断，少食受寒在外乡。万里关山何日返，缺月何日再团圆？

此曲以【花腔】为素材并吸收茶歌的曲调，二者糅合一起，创新而成。

秀才他拾金不昧诚可敬

《玉带缘》裴度、琼英唱段

王寿之、文叔、吕恺彬 词
李 应 仁 曲

1=E 2/4

(2 3 5 6 | 3· 5 | 2·3 1 6 | 5·7 6561) | 2 2 3 5 | 6·6 5 3 | 2·3 5 65 | 5332 1 |
(琼唱)秀才他 拾金不昧 诚 可 敬,

5·6 5 3 | 23 1 7 | 6 35 2312 | 6 5 (27 | 6561 5) | 1 7 1 | 2·3 2 1 | 3·6 5 |
褴褛 衣衫 君子 心。 (裴唱)小姐他 卖唱救父 诚 可

67656 1 | 6 2 32 | 62 7 65 | 3·5 1 56 | 6 5 (23 | 1761 5) | 5 5 67656 | 5332 1 |
敬, 千金 娇女 孝子 心。 (琼唱)君子 救我

2·3 5 65 | 5332 1 | 3·6 4 3 | 23 1 7 | 6 35 2312 | 6 5 (27 | 6561 5) | 2 72 3532 |
全 家 命, 永世 不忘 恩情 深。 (裴唱)还带

2 7 65 | 3·6 5 | 67656 1 | 2·5 3 2 | 2 7 65 | 3 1 1 56 | 5· (6 | 7·2 6 1 |
不过 守本 分, 小姐 言重 我难 为 情。

5·6 1234) | 5 6 76 | 5· 3 | 6·6 5 3 | 2·3 1 7 1 | 1 35 321 | 2 - | 3·6 5 6 |
(琼唱)他那 里 恭恭敬敬 行 拘 谨,(裴唱)她那

1 - | 3·5 6 6 | 6161 23 1 | 21 6 5 | 5 65 2 35 | 3 32 1 | 5·3 2 16 | 5 45 6 |
里 絮絮叨叨 说不 停。(琼唱)爹爹 不幸 儿不幸,(裴唱)

3223 1 | 23 5 7 | 6 - | 3 6 5643 | 2· (3 | 2·3 2123) | 5 5 45 | 6 6· |
为何她脸 上 有泪 痕? 非礼 勿视

2 7 6 5 | 7· (2 | 7235 3212 | 7·7 7 7) | 5·1 6 5 | 4· | 3 5·6 5 3 |
遵圣 训, (琼唱)君子啊, 请让我

2·3 2 1 | 16 1 2 3 | 5 0 3 | 2 35 216 | 5· (6 | 1 2 | 5 -) ‖
再谢你 大德大 恩。

此曲是以【彩腔】为基调创新而成。

此曲是根据传统曲调【平词】【八板】【二行】【三行】编创而成。

娘有当初儿有今朝

《荞麦记》王三女唱段

传统剧目词
马继敏曲

1=E 2/4

(2353 21 6 | 5.7 6123) | 5 6 3 | 5.(3 2 3 5) | 6.6 5 3 | 2 32 12 | 3.(5 6 1 | 5612 3) |
　　　　　　　　　　　　　　曾记得　　二双亲　　五十大　寿，

2 5 3 | 2 3 1 | 1 16 56 3 | 5.(6 7 6 5) | 3 32 3 53 | 2 53 21 | 0 61 65 | 6532 321 |
文 进 赴 到 你 家　庆 贺 蟠　桃。　　夫 受 欺 回寒 窑　对 天 盟　誓，

0 3 5 6 | 5.3 23 1 | 0 61 1 56 | 5 (656 765) | 0 1 6 1 | 2.3 212 | 0 35 32 7 | 2 6 (5 356) |
生不来死不往　徐 王 绝 交。　　　女 儿　贫 穷　娘 也 知 道，

0 1 6 1 2 | 5.3 23 1 | 0 61 65 3 | 5 2 (3 5 6) | 2 23 5 | 65 6. | 5.6 53 2 | 3 (561 5612 |
娘也未送 一升米　　来 到 寒　窑。　自古 道 虎毒　不食　子，

渐快　　　　　　　　　　♩=138
3) 5 3 5 | 61 5 6 | ¼ 3 23 | 5 | 6 56 | 3 2 | 1 (2 | 3 5 | 2 3 | 1) | 3 | 3 | 2 |
老母亲比虎狼　更　狠 更　　刁。　　　　　　　　　　　你 要 讨

　　　　　　　　　　　　　　　　　　　　撤
3 3 | 1 1 | 2 | 6. 5 | 0 5 | 3 5 | 6.1 5 | 6 0 | 5.6 | 3 2 | 1 ‖
饭 到　别 处　去 讨，　娘　有　当　初　儿 有　今　朝。

此曲是根据传统曲调【平词】【八板】编创而成。

万古流芳留美名

《荞麦记》老安人唱段

张云风传统演出本 词
徐高生 曲

1=♭E 2/4

激情、叙事 f 中速

说得那山穷水尽还不把娘认，只说我当时太过分。难怪孩儿心太狠，我不免诉怀胎打动她心。娘怀胎一个月心中不知情，娘怀胎两个月忽冷忽热心里明。娘怀胎三个月（白）三姑娘、三太太！（唱）手脚发酥腰背疼。徐太太四月（那）怀胎四月八，收收捡捡回娘家。五月怀胎五月里，吃进的东西全都呕吐。六月怀胎姑娘实难熬，走路就像（白）徐夫人哪（唱）爬高山。七月（啊）怀胎七月七，

| 6 6 | 1 1 1 | 6 5 | 3 6 | 5 | 5·5 | 3 5 | 3 1 | 2 | 5·3 | 2 2 | 6 1 | 6͡5 |
吃一　顿,讨不　到来　紧紧　腰。投河　只要　三尺　水,上吊　只需　绳一　根。

| 5·6 | 1 1 | 6 6 | 1 1 1 | 6 5 | 5 1 | 6͡5 | 0 5 | 0 6 | 1·2 | 3 1 | 2 5 3 |
如果　明日　自了　尽,惊动　地保　和乡　邻。　知　者　个个　把话　传,求乞

| 2 1 | 2 2 2 | 6 5 | 3 5 1 | 6 5 | 1 1 1 | 6 1 | 3 1 | 2 2 2 | 6 5 | 3 6 | 5 |
婆是　状元的　岳母　夫人的　娘亲。不知者　将会　把你　骂,骂你　是个　不孝　人。

| 5·5 | 3 5 | 3̂ 1̂ | 2̂ | (2 1 2 3 | 5 3 5 6) | 2/4 5 5　3 | 6 5　5 3 | 3 2 (3 2 5 | 6 5 6 1　2 3) |
今日　若把　娘来　认,　　　　　　　万古　　留芳

稍慢
| 5 6 5　3 1 | 2 3　5 2 | 3 - | 3 (3 5)　6 7 6 | 5 6 5　3 5 | 2 (3 2 1　6 5 6 1 | 2 0　0)‖
传　　　　　　　　　美　　　　　　　　名。

这是一段较为传统的优秀唱腔,由【平词】【哭板】上下句及【三行】等板式有机结合组成。

慢起渐快

1 16 1 | 2·5 32 | 2376 5327 | 7̇ 6̂ - | 1/4 5 | 0 5 | 1·2 | 35 2 | (5 2) | 0 76 | 5·6 |
望江　楼前放眼　看，　　　有　含泪　斑　竹，　　　鸣冤

72 6 | 0 6 | 1·2 | 32 3 | 0 5 | 3 5 | 23 1 | 0 5 | 0 5 | 3 5 | 3 1̇ | 61̇ 5 | 6 0 | 0̂ |
孤雁、带孝　粉　蝶、啼　血　杜　鹃，这　般　世　道　是谁之　罪？

慢
2/4 0 1 | 6 5 | 64 32 | 3 1 | 6 | 1·2 5 3 | ³2 0 0 53 | 2·3 27 | 6156 216 | 5·(613 | 26 76 | 5 -)‖
哪块　云　彩　　是　我的　天？

此曲根据【彩腔】类唱腔创作而成。

来到我家即嫂嫂

《天之骄女》房遗玉、房玄龄唱段

魏峨 词
王恩启 曲

此曲是在《撒帐调》基础上创作的唱段。

只怪我华盖当头阴阳差

《天之骄女》燕娘、房玄龄唱段

魏　峨 词
王恩启 曲

1=E 2/4

(燕唱)我未出娘胎已犯法，不该生在卖炭家。招得公主连日骂，搅得阖府乱如麻。引得驸马欺兄长，害公公年逾古稀病交加呀。都怪我出身微贱人不齿，实不该高攀房门宰相家(啊)。

(龄唱)自从贤媳来我家，聪明孝顺人人夸。万般是非难怪你，只怪我华盖当头阴阳差。

此曲根据【花腔】类唱腔创作而成。

赶皇考暂别贤妻到京城

《状元打更》瑶霜、蝉金、文素唱段

韩义、江上青词
王恩启曲

1 = E 2/4

```
1·2 7656 1) | 5·6 53 | 2·3 65 | 1 - | 1 16 12 35 | 2 2 0 7 | 6156 1·(6 | 5612) 53 |
              春光    明 媚           喜(呀)喜 心 间(哪)        喜        心

2 2 2 1 6 | 5 5(6 1 2 | 5 5643 | 2· 7 | 6156 21 6 | 5· 6) | 1 1 6 5 | 5361 5 |
间(哪)。                                                      昨夜  轻风

5316 56 3 | 2·(5 612) | 5 2 5632 | 1·235 231 | 1356 216 | 5·(3 235) | 5 2 5 53 | 2 23 1 |
伴 细 雨，    窗前  桃 红  柳  发   青。                          婚后 不觉   三月 正，

(0 5 3 2 | 1276 561) | 2·5 327 | 6 - | 1 16 12 | 36 562 | 3 - | 1·2 53 |
                         沈 郎 啊，    为妻 我  身有 六 甲      你可 知

2 0 7 | 656 126 | 5 - | (5·555 5165 | 4·5 432 | 767 216 | 5 -) | 2 2 16 |
情？                                                              沈郎

1·2 35 | 66 53 | 231 2 | 3523 53 | 23 1· | 1235 2612 | 6 5 | (6 5235 216 |
攻读  忘劳 困，   彻夜  不 眠  有 精 神。

5 -) | 1 1 65 | 565 3 | 656 32 | 31 (6 | 1·2 53 | 2· 7 | 6156 216 | 5·3 235) |
       晨起  面对  菱 花  镜，

0 2 276 | 5·6 161 | 0 1 23 1 | 2·316 | 5·(6 | 5565 | 3·5 21 | 6123 2676 |
(文唱)你好似  月里 嫦 娥  下  凡 尘。                           慢

5·3 235) | 7 76 56 | 7·(6 767) | 2 35 3227 | 6·(5 356) | 767 2#4 | #3·2 7 |
           碧玉  插云  鬓，       丹朱 涂玉 唇。        天香 偏出 众，

6723 2676 | 5·(3 235) | 1 1 1265 | 3·5 6 | 2 23 12 | 3 - | 6·1 23 | 1265 3 |
国色 独超 群。           芳心  胜似 三春 暖，         待我 一片

1761 2376 | 5 - | 5·3 2761 | 5·3 235) | 1 16 1 | 2·5 32 | 2376 567 | 02 2317 |
割 股 心。                             落难  人儿  走 时
```

唯存那儿女的心事心头绕

《让婚记》赵德贵、韩文才唱段

陈除、陈少春 词
王恩启 曲

1=B 4/4

中速

(0 1 7 6 5 6 1 2 6 5 3 2 | 1·2 1 7 6 5 6 1) | 5 6 5 4 3 2 | (2 1 2 3 5 2 3 1 7 6·5 6 1 2 3) | 1·6 1 2 3 0 6 5 6 4 3 |
(赵唱)退归 林 下　　　　　　乐　逍

2/4 5· (6 | 4/4 5·6 7 2 6 5 6 1 5 6 5 1 2 3 5) | 6 4 3 2 - | 3 2·3 5 3 2 | 1·2 3 5 2 1 7 6 |
遥，　　　　　　　　难存那　儿女的亲事　心　头

1· (1 2 6 5 3 2 1) | 1 1 6 1 2 2 3 5 | 6 4 3 2 1 2 3 | 2 1 2 3 6 5 5 3 5 | 2 1 (5 6 2 1) |
绕。　　今日　请来　金龟　婿，　婚嫁　之　事

转1=E

3 6 5 3·1 | 2/4 2· (3 | 2 4 5 6 5 4 2 | 1·6 5 6 1) 2 1 2 3 5 3 2 | 1·2 7 6 5 | 3 6 1 2·5 3 1 |
细商讨。　　　　　　　　(韩唱)韩 赵　两　家　声 望　高，

2· (3 | 2·3 5 5 6 5 3 2 | 1 2 3 5 2 5) | 1·2 3 2 3 | 2 2 7 6 5 | 3·5 1 | 0 2 1 5 6 1 | 5 - |
　　　　　　　　　　吉 庆　喜事　要　周　到。

(5·2 3 5 1 2 6) | 5 -) | 2 2 3 1 2 | 3 2 3· | 7 6 7 2 3 5 | 6·(5 3 5 6) | 3 3 5 2 1 | 6 1· |
行聘　盘 礼　二 十　四，　金 珠　玛瑙

稍慢　　　　　　　　　　　　原速

1 3 5 6 2 7 6 | 5·(3 2 3 5) | 1·1 2 3 1 | 5 6 7 2 6 | (5 6 7 2 6) | 2 1 2 3 2 3 | 2 2 7 6 1·5 | 6·1 3 5 |
翡　翠　宝。　聘来 名 工　与 巧 匠，　　　　楼台 亭 阁 长 廊　曲 桥 前厅 后堂

6 6 (6 1 5 6) | 1·2 3 1 | 2·3 1 6 | 5· (5 3 2 3 5 2 1 6 | 5 3 5) | 2 1 2 3 5 3 2 | 1·2 7 6 5 |
都要　精工 细　雕。　　　　　　　　　　　　　新 房 兴 建

3 6· 1 | 2·5 3 1 | 2· (3 | 2·3 5 5 6 5 3 2 | 1 2 3 5 2 5) | 3 3 5 2 1 | 6 1 5 6 1 1 | 1 3 5 6 2 7 6 |
早动 工，　　　　　　　　　　　　　　　　　古玩 玉器 名人 字画 不　能

5·(3 2 3 5) | 2·2 1 2 3 2 3 | (0 5 6 5 3 2 1 2 3) | 0 2 3 4 5 3 2 | 1·2 3 5 7 | 6 - |
少。　喜庆 三日 迎 贵 宾，　　　　　　方 显得　二 家 体　面

幸有韩义来依靠,砍柴为生图温饱。

先父临终有遗训,

莫把亲友来惊扰。要我坟庄

功诗读,小婿我谨遵父命音讯少(哇)。

(赵唱)怎奈是男已成人女已大,

婚要延嗣休误了。你若肯做个上门婿,也

胜似砍樵卖柴沿街跑。

此曲根据【彩腔】类曲调和男【八板】创作而成。

我满腹气愤口难张

《让婚记》韩文才唱段

陈除、陈少春 词
王恩启 曲

转1=E慢

2/4 0 5 3 2 | 1.2 3253 | 2.1 6. |(2 5 32 | 127 6.)| 5 5 61 | 2 12 3 | 7.5 651 | 1 31 |
娶了个不贤女，　　　　　　　　　　　我必须 规劝她 改弦 更

2.3 216 | 5. (5 | 3561 5643 | 2 6 53 | 2353 216 | 5 -) | 2 2 3532 | 1216 5 |
张。　　　　　　　　　　　　　　　　　　　好言 相劝

1.761 231 | 2 - | 2 12 3 | 2327 6 | 31 1561 | 5 - | 1 1 1265 | 3.5 6 |
记 心 上，　来周 家 须贤淑要端 庄。　周兄 有德

2 2 765 | 61 1.2 | 5 5 5632 | 1 2 0 | 1.2 3253 | 2.6 76 | 5. (5 | 3235 216 | 5 -)|
又有　才，你礼义　二字　切莫　忘。

1.1 3 5 | 6 5 6 (23 | 765 6) | 6.1 231 | 1561 5 (23 | 1761 5) | 1.6 12 | 3 2 3 |
尊敬公婆 似爹娘，　　　　　一家和顺 度时光。　对待下人 要和蔼，

0 5 3 2 | 1.2 3253 | 26 76 | 5. (5 | 6.5 43 | 2. 3 | 26 1276 | 5 -)|
切勿可 势力刻薄 把人伤。

转1=B

4/4 5 5 3 5 6 6 1 6 5 | 3 5 6 3 5 0 (0 4 3) | 2 2 3 1.2 4 3 | 2. (1 6 1 2) |
一纸　退书　还给你，　　辛酸 往事
　　　　　　　　　　　　(仓0)

1 6 1 2.3 1 2 | 3 - 2 1 | 5 6 5 4 3 2. (3 | 2321 61 2 -) ‖
付　　　汪　洋。

此曲根据【男平词】及【花腔】对板创作而成。

顾不得清名与誓词

《邓石如传奇》邓石如唱段

刘云程、邓新生 词
何 晨 亮 曲

(唱词)为了缓解民灾急,顾不得清名与誓词。(白)取笔来！

此曲以创新的【火工】节奏，配以级进的手法为过门，形成紧打慢唱的板式结构。

雪压红梅梅更红

《邓石如传奇》邓石如唱段

刘云程、邓新生 词
何 晨 亮 曲

$1=♭E \frac{2}{4}$

(0 5 4 3 | 2356 32 7 | 6.76 56 | 2#12 76 | 53 56) 27 23 2 | 27 6 53 5 | 0 65 31 |
　　　　　　　　　　　　　　　　　　　　　　　　　　　　　　雪　压　红 梅　梅　更

2 — | 2· 2 | 2·32 12161 | 2(5641 | 2356 321 | 65613 25) 27 6 | 26 7 |
红，　　　　　　　　　　　　　　　　　　　　　　　　　　　　流 香　四 溢

3·5 35 | 06 31 | 2·3 16 | 5(5 | 6 4 16 | 2356 3276 | 5·3 2356) 1 56 | 161 |
却　清　清。　　　　　　　　　　　　　　　　　　　　　　　莫道　三 春

(0156 1561) | 2·3 765 | 03 2357 | 6(6 76 | 5·6 35 | 1235 3227 | 6) 3 23 | 53 2 1231 |
花　似　锦，　　　　　　　　　　　　　　　　　　　　哪比得 红梅 傲

2 — | 2· 3 | 2·3 43 | 2532 1 | 035 27 | 6763 56 | 10 03 | 2·3 16 | 5 — |
雪　　　　　　　　　　不　争　春？

(25 6 4 16 | 2 — | 25 6 4521 | 6 — | 6·7 25 | 53 2 7 27 | 6725 3276 | 5·6 55 |

23 53) $\frac{4}{4}$ 27 2 3·5 32 | 27 65 5 2 | 5 $\frac{2}{4}$ 6·76 55 | 6·(7 25 | 3227 6)|
　　　邓石如 一生 坎坷 居无　定，

11 232 | 112 65 | 5653 231 | 2 — | 11 35 | 65 6 | 2·5 332 | 1·2 353 |
人在　他乡　思五　横。　那里　有我　捕鱼捉鸟的 山 和

2·1 6 | 23 1 | 02 76 | 5·6 112 | 6·1 564 | 5·(3 235) 17 1 | 22 556 |
水，　那里　有我　勤劳耕作的 友 与　朋。　那里 有 生我养我的

767 27 | 6ᵛ7 67 | 22· | 2 — | 23 23 | 5 — | 57· 7 | 66 0 |
父　与　母, 那里 有我　　　　有我 贤　妻　的 枯骨

| 1 3 5 6 2̲7̲ | 6̲ 6̲· | 6 - | 0 6̲ 4̲3̲ | 2 3̲5̲2̲3̲ | 5· 3̲5̲ | 6 2̲·7̲ |

与　孤　坟(哪)！

| 6̲ 6̲ 3̲ 2̲3̲ | 5̲· 6̲ 5 - | (5̲·5̲5̲5̲ 5̲5̲3̲5̲ | 6̲·6̲6̲6̲ 6̲1̲5̲6̲ | 4 0 5̲·3̲ | 2̲3̲5̲6̲ 3̲2̲7̲2̲ | 6 6̲7̲6̲5̲6̲ |

贤妻　呀，　　　　稍快

| 7̲·2̲7̲6̲ | 5 -) | 3̲ 3̲2̲ 1̲6̲1̲2̲ | 3 - | 3̲ 2̲3̲ 5̲1̲ | 2 - | 2·3̲ 1 | 0 2̲7̲6̲ |

只因怕　惹　文字狱，父母不让

| 5̲·6̲ 7̲2̲ | 6̲7̲ 5 | 0 5 | 0 3̲3̲ | 2·3̲ 2̲1̲ | 2̲7̲6̲5̲7̲ | 6 ∨1 | 0 6̲3̲ 2̲3̲1̲ |

我习文。　　　是　贤妻 善解我意 促我奋进，力　排众议

| 6̲1̲ 3̲2̲3̲ | 5 ∨1̲6̲5̲ | 6 6̲ | 1̲2̲ 3̲1̲ | 2 ∨3̲2̲1̲ | 6 1 | 2· 3̲2̲ | 1 ¼6̲1̲ | 2̲3̲ |

助我抗　争。布鞋百双 连夜做，拂晓送我万里寻碑　踏征　稍快

| 1 1 | 5̲ 6̲ | 0̲7̲ 6̲7̲ | 2 2 | 3 3̲5̲ | 2 1 | 6 1̲2̲ | 3 0 |

程。原以为 书艺 有成 再与 贤妻 续缘分，

| 7̲ 7̲ | 2̲ 2̲ | 5̲ 5̲ 5̲ 5̲ | 7̲ 7̲ 7̲ 2̲7̲ | 6̲ 6̲ 6̲ 6̲ | (6̲1̲ |

没想到

| 2̲3̲ | 1̲2̲ | 3̲5̲ | 6 0) ǂ 0 7̲7̲7̲ 0 6̲·6̲ 5̲6̲ 2̲7̲2̲ 7̲6̲5̲ 3 - (3̰ -) 5̲6̲ 5̲3̲ 2̲·3̲2̲1̲ …… |

没想到　一别之　后　　　　不再逢。

渐快　　　　　　　　　f
2/4 (2̲·2̲2̲2̲2̲ | 2̲2̲2̲2̲ | 2̲·2̲2̲2̲2̲ | 2̲2̲2̲2̲ | 2 5̲6̲ | 4̲5̲ 1̲6̲ | 2 - | 2 - | 2 5̲6̲ | 4̲5̲ 2̲1̲ |

快
| 6 - | 6 - | 5̲·5̲5̲ | 0̲2̲5̲0̲) | 3̲2̲ 3 | 0̲3̲2̲1̲ | 6 3̲1̲ | 2(3̲2̲1̲2̲5̲) | 0̲ 1̲6̲3̲ |

人生 好比 天上 月，　　　有缺

| 2̲3̲1̲ | 1̲5̲ 6̲ | 5(6̲7̲6̲5̲5̲) | 0̲7̲ 6̲7̲ | 2 2 | 1̲1̲ 2̲7̲6̲5̲ | 6 ∨3̲2̲3̲ | 4· 3̲ |

有圆 有阴晴。　　幸喜得 沈府 收我 开书馆，弟子小

此曲是在【彩腔】的基础上进行再创作而成。

见官人玉山倾倒被灌醉

《夫人误》梅氏唱段

邓新生、高国华 词
戴学松 曲

1=E 2/4

(6 - 5 - 50) 5 3 5 2 3 2 1 0 6 1 5 3 2 - (2) 1 6 1 6 5 4 2 4 1 6 6 5.
见官人玉山倾倒 被灌醉， 梅氏我肝肠寸断泪花 飞。

(5 2 5 1 7 6 1 5) 3 3 2 1 5.3 2 7 2 6 1 2 3 5.6 5 3 3 5 6 5 3 2 3 2 | 2/4 1.(2 3 5 | 6 5 3 |
我夫品格诚可 贵，偏让他跳进染缸洗 一 回。

2 3 5 3 5 6 | 2 1.) | 0 3 2 1 | 7.2 6 5 | 5 3 5 7 | 6. (7 6 | 5.6 3 5 6 | 1. 3 |
忙上前 抱起官人 宽 衣 睡，

2.3 5 6 | 2. 3 5 | 3 5 6 | 1.2 3 5 | 4. 3 | 2 7 2 6 | 3 5 | 1 7 | 6 5 6 |
3. 5 | 6 5 6 | 1 - | 7 0 0)|) 0 (0 6 | 5 2 5 | 1.7 6 1 | 5 0 |
(白)啊，试题没到手。(唱)我 怎能 空 手 归？

‖: 5 6 b7 6 5 6 7 6 :‖: 5#4 5 4 :‖ 5 0 0)| 5 3 5 2 3 2 1 6.1 5 3 2 (5 2 5 2) 1 6 1 6 5 4 2 5
并肩王一手遮天居 高 位， 胡夫人望子成龙声

极美地
1 6 6 5 - (#4 - 5 0 ∨ 2 3 5 6 3 2 | 2/4 1. 6 7 | 2. 3 7 6 | 5 -) | 5 6 5 2 5 | 5 3 3 2 2 1 |
声 催。 娇公 主帝王之后

2 5 3 2 3 7 | 6.(5 3 5 | 6) 1 2 3 | 1 6 6 1 5 3 | 1 6 5 3 | 5 2. | (3.6 5 6 | 1 4 | 3 2 | 1 0 0)|
定 爱 美， 万岁爷望儿顺心是 常 规。

smp
5 3 5 6 6 6 5 3. (4 - 3) 3 5 3 1 2 (7 - | 2/4 1 2 3 5 2 1 | 3 5 | 6 | 5. 4 3 2 | 1) 7 6 7
费我欠返青的禾苗 怕 霜 毁， 梅氏我

2.3 2 7 7 | 7 0 7 0 0 7 6 7 | 6 7 6 5. | (2 | 2/4 1.7 6 2 | 5 -) | 5 5 3 5 | 6 6 5 3 | 2 6 5 |
窑中柴炭 怕 怕 怕成 灰。 狠狠心 偷出钥匙 开皇

此曲根据传统曲调【散板】【哭腔】【平词】【八板】组合编创而成，变化较多。

生离死别箭穿心

《夫人误》梅氏、费我才唱段

邓新生、高国华 词
戴学松 曲

1=E 2/4

(5.6 12 | 32 1 | 62 2165 | 5 61) | 22 33 | 2.3 1216 | 5 661 | 2.1 32 |
(梅唱)千悔 万悔 悔 不　悔不 尽，

12 1216 | 5 35 656 | 02 1216 | 5 61 65353 | 5. (6 | 5.612 65353 | 5 -) | 5.6 16 |
　　　　　　　　　　　　　　　　　　　　　　　　　　　　　　　生 离

如泣如诉地

5.6 53 | 5 653 | 2. (3 | 2.5 45 | 6543 2) | 22 16 | 12 | 3 | 6 27 |
死别 箭穿 心。　　　　　　　　　　忘不了 往日 里 贫贱相

6.(5 35) | 6.1 #45 | 6.3 231 | 6.2 2165 | 5(3 235) | 61 6 | 3 | 2.3 21 | 61 5 | 35 |
交，　说不尽 同甘共苦恩爱 情。　再 不 能 吟诗作对共墨

6.(3 2176) | 123 5 21 | 35 6 | 1 27 | 65 0 | 5.5 35 | 66 53 | 2 2765 |
砚，　再不能灯下 为君　补衣 襟。　看不见　柳堤漫步抒壮

5 #4 | 5 | 123 5 21 | 35 | 6.6 3 27 | 1.(3 237) | 61 5 | 3 | 27 65 | 6.1 43 |
志，　听不到茅屋 朗朗　读 书　声。　眼 睁 睁十年夫妻永离

2 - | 5.6 1 | 1235 2.1 | 3 1 26 | 5.(6 12 | 35 3 | 2321 2165 | 5.6 35) |
别，　你 死 是我罪我怎安　心？

232 72 | 32 1 | 6.2 2165 | 5 - | 6.1 65 | 36 63 | 2.(3 161 | 2 -) |
(费唱)我 才 一 死　不足 惜，　害了贤妻 苦 命的 人。

5 4 | 5 | 65 6 | 32 | 16 | 56. | 5.6 12 | 1661 53 | 1.2 321 | 7 676 |
你凄 凉孤雁何 处 飞？　你无根 浮萍　任飘 零。

5.(6 12 | 32 1 | 62 2165 | 5 -) ‖: 11 35 | 6.5 66 | 3.1 5 | 5.6 0 |
　　　　　　　　　　　　　　　　我怕 你口苦难咽糠 和 菜，
　　　　　　　　　　　　　　　　我死 后莫要借贷买棺 木，

473

传统戏古装戏部分

```
2 2 3 6 1 | 5·6 6 6 | 5·6 3 | 2 - | 5·5 5 | 6·5 6 6 | 3 2 | 1 6 |
```
我怕 你　　衣破难遮 风雪 浸；　　我怕 你 身单体弱 怎　 耕
只用 那　　一丘黄土 盖我 身；　　待到 你 神州清 明

```
5 6· | 3·6 5 6 1 | 2·5 3 2 | 1 3 5 3 2 | 7 6 5 6 | 5 - :‖ 5 - ‖
```
种？　我怕你　没有片瓦　难　安　身。
日，　到坟头　插枝杨柳　慰我　鬼　魂。

此曲是用【阴司腔】及叙述性的【对板】创作而成。

话未出唇泪先流

《柳嫂》柳嫂唱段

曹玉琳 词
戴学松 曲

1=E 2/4

(5·6 13 | 2·1 765 | 5 -) 5·5 6565 | 4 05 32 | 1·21 71 | 2 - | 2 - |
　　　　　　　　　　　　　话 未 出　唇　　泪 先　流，

5 23 2321 | 7·2 65 | #4·5 176 | 65 (6 1612 #4·5 | 62 21656 | 5 -) | 1 6 6 |
往事　　历　历　哽 在 喉。　　　　　　　　　　　　　　十 年 前

5·6 66 | 3·2 21 | 6 - | 5·6 13 | 21 6 | 52 #4 | 5·(6 12 | 5653 2532 |
嫁 到 你　家 贫 如　洗，　吃 糠 咽 菜 日 月　稠。

1236 5 | 5·653 2532 | 1·23 536 | 5·3 235) | 321 615 | (0321 615) | 1 65 25 |
　　　　　　　　　　　　　　　　　　　　　　夫 死　　　　　　　　母 亡

(0765 25) | 03 56 | 6·5 5³ | 2 - | 7·7 67 | 26 7·6 | 65 (6 1·2 76 |
连 遭 祸，　　　　我 苦 撑 苦 熬 未 怨 尤。

65·) | 12 3 | 56 53 | 2 2765 | 53· | 5·6 653 | 523 216 | 5·6 13 |
　　我 本 待 另觅 枝头 筑 新　巢，　怎承你　姑妈 哀苦 将 我

突快　　　　　　　f　　　　p轻慢　　pp
2 216 | 5 (16 12 | 3 23 50) | 5 53 5·5 | 6·6 53 | 27 65 | 3 0 | 05 21 | 7·2 65 |
留？　　　　　　　　　　　狠狠 心我 肝肠 寸断 柔 情 斩，　实指望 夫 妻

无望地
3 5 0 | 2· #4 | 5·(5 3276) | 1 6 6 | 5·6 66 | 3·2 21 | 6· | 0 561 | 3·5 231 | 1 653 |
恩 爱　能 到 头。　谁料 你 暗中 另有 私 情 在，　可怜我 苦心 无偿 恨 悠

52 (3 | 1·2 61 | 2 -) | 553 5 | 6·6 53 | 321 | 2ᵛ521 | 7·2 65 | 3·5 6156 | 1 0 ‖
悠。　　　　　　如今 你 踌躇 志满 名 声 大,我何必 自讨 没趣在 此　留？

此曲是用【彩腔】音调创作的新曲。

为什么古井生波撩乱了我的心

《潘金莲与西门庆》潘金莲唱段

田砚农 词
戴学松 曲

1=♭E 2/4

(0 65 53 | 3·2 27 | 6 53 216 | 4/4 5·6 43 23 5) | 32 1 23 16 1 5 (51 | 5·1 6543 2·3 5) |
　　　　　　　　　　　　　　　　　　　　　　　桃花　红

16 1 23·5 676 | 5· 32 532 1· | (7 6·535 2 276 | 5·6 43 23 5) | 35 2 0 32 7 676 5 |
刚饮　洗尘　酒，　　　　　　　　　　　　　　　　　　　　　寒梅　香

1 5 61 2·3 162 | 16 5 (61 4323 5) | 5 2 32 7656 1 | 2·3 23216 56535 6 |
饯行　两离　分。　　　　　　为什么他似惊鸿　偏偏来　照　影？

(56) 2321 62 1 | 23 2 16 5351 6 5 | 5 1 5653 2·3 16212 | 2/4 16 5 (61 | 3·532 76765) |
为什么　他似黄鹤匆　匆　又　飞入　云？

4/4 1 5 61 3523 1 | 5 3 5 65676 6 5 3 | 2·5 5332 23 1 6 | 5356 1·2 3523 1·7 |
为什么 有了他　心花 怒　放　热浪滚 滚？　为什么 少了他我

52 3 53 2·1 7·6 | 6 5 (65 4323 5) | 1 6 5232 1·(6 561) | 05 35 2·3 21 | 2321 613 1·6· |
心灰意懒 死气沉 沉？　　为什 么　　为什么流水落花 无 情 意？

1·2 31 6153 23 1 | 0 35 357 6 5·3 5356 | 1·2 3 7 | 5 12 13 52 1 616 | 5·(6 55 23 5) |
为什么 古井 生波 撩乱 了 我 的 心，　　　　撩乱了我的 心？

5 53 5 6·6 533 | 52 32 1 0 | ⊬ 5 52 32 21 6 | 61 32 2·1 6 | 5·(6 76 5 -) ‖
罢罢 罢,依旧 学我 的 有"夫 寡"，　　依旧 抱我　的 小 夫 人。

此曲根据【平词】曲调写成，用切板结束，以保留完成的徵调式。

解一解我的相思愁

《潘金莲与西门庆》西门庆唱段

田砚农 词
戴学松 曲

1=♭E 2/4

(3.5 2312 | 6 1 2 | 3.5 6561 | 5 56) 2 2 3 | 2 2 3 1 1 | 1 35 31 | 6 1 5 |
　　　　　　　　　　　　　　　　　　　　　半个城　砖瓦　石块归　我有，

5 5 5 61 | 2 16 5 | 6 1 6 | 2.3 1 6 | 5.　(6 | 3.5 2312 | 3561 5) | 1 1 0 5 |
到处是瓦屋和高　　　　　　　　　楼。　　　　　　　　　　　　　　我又新

6 56 1 | 1 1 5 | 1 21 6 | 3.5 1 2 3 | 0 3 2 1 6 | 1.2 3 1 | 2.1 15 6 | 5.　(6 |
捐个　提刑千　户，　有财有势　不弱县令百里侯。

3.5 2312 | 6 1 2 | 3.5 6561 | 5 56) | 7.6 56 | 1 - | 7.6 5 5 | 6 - |
　　　　　　　　　　　　　　　　　你伺候过人　变为人伺候，

6 3.5 | 2 1. | 7276 56 | 1 (1 1) | 1 3 | 5 65 6 | 6 1 5 | 6 (6 6) |
当过　丫头　变为管丫头。　土皇帝带着土皇后，

0 5 32 | 1.2 323 | 0 23 76 | 5 | 0 61 | 5.6 161 | 2.3 123 | 0 61 65 | 4.3 23 |
好山好水　任意游。

5 6.1 5. | (61 | 2.3 7656 | 4.3 235) | 7656 7 | 7276 5 | 3 1 65 | 35 6 5 |
　　　　　　　　　　　　　　　　住红楼，饮美酒，饭张口，衣伸手，

3.2 12 | 0 12 31 | 2321 156 | 5.　(61 | 3.5 2312 | 3561 5) | 7.6 567 | 31 35 |
无忧无愁　度春秋。　　　　　　　　　　　　　　　　　到那时相依相偎

6 5 6 | 0 23 76 | 5.6 11 | 0 3 | 2 | 7.2 656 | 5.　(6 | 3.5 2312 | 3561 5) |
长相守，用不着躲躲藏藏把情偷。

1.2 35 | 0 61 5 35 | 6.(5 356) | 2.3 21 | 0 65 3 | 2.3 1 | 0 61 31 | 2.3 156 |
牛郎织女　七夕会，　我朝暮不离　胜过织女会牵牛。

$\widehat{5}$ - | 7·6 5 6 | 0 6̣1 5 3̣5 | 6·(6̣ 6 6 | 6̣5̣3̣5 2̣3̣1 | 6̣1̣5̣ 6̣) | 0 3̣5̣ 3̣2̣ | 1·2 3̣2̣3̣ |
王婆打酒　街　上　走，　　　　　　　　　　　　　　来　来来解 一 解

0 6̣5̣ 3̣1 | 2·3̣ 2̣7̣ | 6̣·1̣ 6̣5̣ | 3̣ 1 5̣ 6̣ 6̣6̣ | 5̣(6̣1̣3̣ 2̣1̣6̣ | 5̣ 0) ‖
我的 相 思　愁。

此曲是根据【彩腔】曲调略加改动编成。

骨肉相残争地位，兄弟暗算夺江山。杀人栽赃设诬陷，诡计一环套一环。这桩事我本当束手不管，刑部堂又怎能袖手旁观？这件事惊天动地，困难重重，一旦失守卷其中，定然是世家性命埋葬在其间。

此曲是运用男【平词】【二行】【三行】【八板】等组合而成的老生唱腔。

终生　遗恨，　　　　　　　　这血书是爹爹留给我的思情。

爹爹拾了一条命，换来女儿半命根。

云芳留得血书在，总有一天把冤伸。

猛抬头忽然见火光阵阵，烈焰飞出半天云。

$\widehat{2\dot{3}\ \dot{2}7}$ | 60 07 | 6 6 | $\overset{\frown}{5.(5\ 55}$ | 0i 7i | $\dot{2}$ 3 | 5 4 | 3.5 32 | i7 6i |

5656 | 5656 | 5676 50) ╫ 0 33 21 7 i 2 (20) | 3 56 ii.(6i) | 3 56 ˇ55……
　　　　　　　　　　　 想必爹爹已丧命，　官府 抄家　　把火 焚啦！

$\overset{\frown}{03\ \dot{2}0\ 03\ \dot{2}0\ 03\ \dot{2}\dot{2}\ \dot{2}7\ 7\ 60\ 60\ 67\ \overset{3}{6}}$ 5.(6i2 | $\frac{2}{4}$ 3.6 54 | 3 2 | i7 6i | $\widehat{5}$ -)‖

此曲是以【阴司腔】和【岳西高腔】为基础新编创的一首综合板式的唱段。

莫让妻子眼望穿

《徽商情韵》素珍、德贵唱段

吴春生 词曲

1=F 2/4

中慢板 深情地、依依难舍地

(素唱)送郎送到大门前,拉着哥手泪涟涟,
泪涟涟。
(素唱)送郎送到七里冲,遍山枫叶霜染红,
霜染红。

新婚一宿就离别,不知何日(啊)再团圆啦?不知何日再团圆?
冬去秋来当自重,衣食冷暖(啊)自担心啦,衣食冷暖自担心。

(德唱)少小离乡千里远,异乡同看月儿圆。
(德唱)谢妻一番真情话,梦中更把相思添。

中快速

(素唱)送君千里终有别,千言万语泪断泉。生意发迹

[慢]
早回转，莫让妻子眼望穿，莫让妻子眼望穿。

此曲以【彩腔】【对板】为基础重新编创而成。

为妻甘愿为你守空房

《徽商清韵》素珍唱段

汪宏垣、刘伯谦 词
吴春生 曲

1=♭E 2/4

孤独思盼

(6 6 6532 | 5 - | 6 6 5435 | 2 - | 6 6 543 | 2 35 21 | 6123 216 | 5 -)|

6 6 5627 | 6 - | 53 1 653 | 2 - | 5.3 21 | 5672 6 | 6 6 1 65 #4 | 5 - |

(女伴唱)长夜苦相 思， 流 尽辛酸泪。 一世夫妻 三年半， 谁解 其中 味？

1.2 5 13 | 5232 216 | 5.(6 565 | 4/4 0 4 3523 1 06 5356 | 1612 35235235 2 35 3217 |

谁 解其中 味？

中慢板

6123 216 5. 6 | 5.6 5643 2343 53)| 15 21 26 5. | 15 71 2 - | 2.3 535 5 6 1 32 |

(素唱)马头墙 托架起 一轮明

1(i 27 67 6 53 | 2.345 3523 1.7 651)| 2 2 12 5. 3 | 2 23 5327 6.(5 6123)|

月， 秋风瑟 秋意 寒，

5.3 231 2.3 535 | 2.3 61 65 (23 | 7 6 5435)| 3 35 21 7 1. | 7.6 232 2 56 237 |

蛩虫低吟孤 雁声 竭。 斜倚 雕栏 举目天

6.(5 32 1327 6)| 1 6 2 32 6 61 6 45 | 3.(5 6 1 5645 3)| 2.3 535 2321 5 12 |

井， 一缕 情 丝 从天

6 5 (1 7 6 5)| 1 1 7 1 6.6 5 3 | 2.5 3276 5 (4 3 2 | 5)| #5 6 7.(7 7 7 | 7)V 2 7 6. (2 7 |

降。 叹商妇长夜无寐情 难解，

6.7 6 5 3235 6)| 1 1 6 23 1 6 6 1 6 5 | 3 6 5 6 3 2. (3 | 2.3 5 6 1 07 6123)|

恰似那 玉兔 嫦娥 空悲 切。

5 5 2 5 3 3 2 1 1 | 2 1 6 5 1 7 1 2 3 2 | 1. (3 2 1 2 3 5 2 1 6 | 5.6 5 4 3 2343 5 3)|

莫夸 何手捧 铜钱 撒撒 拣拣，

p 　　　　　　　　ff

| 2 2 0 2 3 | 5 5 0 6 5 | 3 5 | 2 7 6 7 6 | 5· (3 5 | 6 2 | 1 7 6 1 | 5 5 0 3 2 |

戏(呀 那个) 戏(呀 哎呀) 戏　　鸳　　鸯。

稍慢

| 1 3 5 2 1 6 | 5 -) | 1 5 5 3 | 2 - | 3 3 5 5 3 5 6 | 1 - | 5·3 2 1 | 2 1 6 5 |

(女伴唱)夫 君 啊，　莫把 为妻 忘，　为妻甘愿 为你

| 3 6 5 6 3 | 2 - | 2·3 6 1 | 2 - | 5 5 4 1 6 | 5 - | 5 3 1 6 5 3 | 2 - |

守空　房，　守 空 房。　明月悬窗 外，　听我诉 衷 肠。

再慢

| 2 3 2 5 2 7 | 6 0 7 6 5 6 | 4·2 4 5 | 6 6 1 6 5 #4 | 5 - | 5 1 2 | 3 2 3 5 3 |

月圆 人不 圆，　月照铜钱 心 更 酸，(素唱)心　更

| 2 3 2 6 7 6 | 5· (2 3 | 5· 3 2 | 1 2 7 | 6·7 2 5 | 3 2 7 6 | 5 - | 5 -) ‖

酸。

这首唱段综合了【平词】【彩腔】【仙腔】和【打猪草】中的某些音调组合而成。

为妻哪点对你差

《徽骆驼》灿婶唱段

柯灵权 词
吴春生 曲

1=E 2/4

失态、疯癫地

(0 6 56 | 7·2 76) | 3 21 | 5· 35 | 6 6 53 | 5 6 12 | 5 6 653 | 2·(2 22 |
　　　　　　　　　　十 三　年　忙生意　你生白　发，

2356 321 | 22 25) | 356 1 | 03 1 6 5 | 61 52 | 1 (6123) | 5·6 53 |
今日里　好好看看　这个　家，　好好看看

2·3 65 | 1 356 | 5·(5 6 1 | 5435 2 | 1613 216 | 561 5) | 25 532 | 1 (11 615) |
这个　家（哇）。　　　　　　　　　　　玉郎儿

553 231 | 216 0 | 3·1 65 | 6 53 216 | 1·3 216 | 5·(6 | 5612 3123 | 50 0 32 |
出世　你不在，　如今已是　懂事　娃。

1553 216 | 5 11 615) | 55 6 56 | 3 32 1 | 2·3 53 | 2 35 21 | 63 26 | 5·(35
外面没有　欠下债，家　里养了　鸡和罗鸭。

1111 6765 | 4 0 44 | 4561 6435 | 2 05 21 | 3535 126 | 5 55 3535) | 6 65 6 65 | 6·5 3 |
　　　　　　　　　　　　　　　　　　　　　　　西园　种了　麻，

(1·11 6165 | 3612 3) | 03 5 | 13 2 | (2321 2) | 55 3 21 | 2 27 6 | 05 35 |
东　坡点了瓜。　　　　　　前年你种的腊梅　树，我早

6 56 32 | 31 6 | 5·6 12 | 53 5 2612 | 6 5 | (65 | 3123 55) | 2·3 1571 | 2 - | 25 45 |
修剪得　满　枝　花。　　　　　　　　　我为你　岁岁积珠

65 24 | 5· 53 | 2 03 237 | 6 (1 5356) | 15 121 | 65· | 5 235 | 2 32 1 | 5·6 53 |
助商本，　　　　　　你为何　年年狠心　不回家，年年狠心

2 35 61 | 20 0 | 05 35 | 65 32 | 1· 6 | 12 53 | 20 0 | 51 216 | 50 0 ‖
不回　家？　为妻哪　点　对你　差，　哪点对你差？！

此曲选用了【平词】【彩腔】和"四句推子"的某些音调，并把原来【平词】【彩腔】板式打乱来重新编创而成。

夜深湖静心难平

《徽骆驼》玉凤、宗福唱段

柯灵权、吴春生 词
吴春生 曲

1=E 4/4

中慢板 恬静、抒情 稍慢

(3·6 5 43 2312 76 | 5 4 32 1276 56) | 1 - 23 176 5· (6 5·6 4323) | 2· 5 6524 |
(玉唱)湖 水 冷 篝 火

5· (16·165 | 4·5 245 -) | 22 35·3 232 | 17 1 (32 7276 561) | 13 56 5·6 43 |
红, 玉凤 心 中 浪千层。

2 35 21 60 216 | 5· (23 5· 35 | 2/4 25 321 | 356 376 5 -) | 3 125 532 126 | 5 53 |
月照湖岛 夜 夜已

35 2 32 | 1 32 216 (1 23 12165 | 3235 6) | 5·3 231 | 076 72 | 6 (3 56) | 1 0 5 0 |
深, 夜深湖静 心难平, 心难

原速
35 3 216 | 5· (23 | 5551 6543 | 2 2 0356 | 1· 2 | 3·6 543 | 2·312 76 | 5 4 32 |
平。

1·2 7656) | 4/4 1 212 65· | 2 23 53 231 | 2 5517 1 2·3 54 | 3·(6 54 2612 3 |
想当 年 与他 初遇 真 州 地,

25 543 2 27 656 | 161 65 216 512 | 65 (35 23 53) | 5 53 2 3 32 11 |
一幅画 难坏了 蒙 难 的 人。 好骆驼帮我 赎画

52 352 32 16 | 2· 54 5 - | 5·3 21 5356 1 | 5 2 0 35 16 2·1 | 65 (17 6561 23) |
救父 命(啦), 他 忍辱负重为徽商 争留 美名。

55 656 3 32 11 | 05 6543 2· (5 71) | 212 532 1· 6 | 2 23 76 5· 56 |
似这等 真人君子 世间 少, 多少回 梦中 相 托

161 101 2 323 3 | 2·3 5 3 2 53 2612 | 65 (35 23 53) | 5 53 2 3 32 11 |
梦中 相托 女儿 情。 实指 望终生 有靠

此曲是以【平词】【彩腔】为基调新创而成。

梦见了好官人少年翩翩

《徽骆驼》玉兰、宗福唱段

范劲松 词
吴春生 曲

1=E 2/4

深情、缠绵地

(5. 23 | 5. 35 | 676 653 | 2·3 25 | 1·3 216 | 5·1 216 | 5 -) | 5 2 5 65 |
(玉唱)梦见 了

6 65 45 2 | 35 2 2571 | 2 - | 5·3 231 | 02 16 | 5·6 121 | 6 55 | (2·3 56 |
好官人 少年翩 翩， 朝暮 同窗 把书 念。

5. 3 | 2 56 126 | 5 -) | 25 45 | 2 53 231 | 5 35 237 | 6·(6 6156) | 7 67 2 53 |
梦见 了官人 扶我 上 牛 背， 你 在

2 37 65 | 31 1276 | 6 5· | 5 5 6 56 | 3 35 231 | 15 653 | 2327 1 | (0 5 5 61 |
溪边 把绳 牵。 梦见了 洞房 花烛 同把 盏，

65 3 5 | 05 53 | 2326 1) | 5·3 21 | 71· | 53 5 236 | 5·(0123 | 5·6 53 |
星月 窃听 语绵 绵。

2 35 21 | 53 5 126 | 5 -) | 5 53 2 | 33 211 | 2 16 5 | 17 1 232 | 1·(232 |
我听到 官人 在淮安 把妻 叫，

1 1 0765 | 1 1 0323 | 5·6 43 | 2545 6532 | 1 06 561) | 15 61 3 | 2·1 65 | (35
日同 经商

2343 55) | 16 1 5 | 6·1 212 | 3 - | 2 2 12 | 65 61 | 32 12 | 6·(7 65 35 |
夜 共 床。

6725 3276 | 5 5761) | 5 65 45 | 6 65 66 | 212 32 | 21 1 | 6 6 4323 | 5 - |
(宗唱)在淮 安夜夜梦中都 相见， 苦经 商

1 1 27 | 61 65 | 532 11 | 2 - | 2·3 5 | 1 1 35 | 27 5 | 3 22 7 | 6·(6 66 |
思妻 不见 泪涌 泉。 喜今朝 冰天 化作 春日 暖，

此曲是以【彩腔对板】和【平词对板】糅合而成的。其间奏过门和唱腔过门都是歙县民歌"6·7 675 | 6 - | 6·7 675 | 3 - ……"素材贯穿全剧唱腔。

小弟有言拜托了

《祥林嫂》贺老六、贺老大唱段

移植剧目词
吴春生曲

(六唱) 小弟 有言 拜托 了,

大哥 犹如 我 爹 娘。 从小 承你 来 扶 养, 你为 我 成家立业 费 心 机, 想 不 到 如今 还要 累兄 长。 不怪 天来 不怨 地, 怨 只 怨 人穷 志强 命 不 强。 实指望 偿还 欠债 一 身 轻, 却 落得 伤 寒 复发 命 危 亡。

中慢速 柔肠万千

小弟 撒手 西天 去,

（56）5̲.̲6̲ 1̲ 3̲5̲ 2̲1̲ | 6̲.̲1̲ 5̲6̲ 1 - | 1̲.̲2̲ 3̲5̲ 2̲1̲ 5̲3̲ | 2 1 （7̲6̲ 5̲6̲ 1̲̇6̲）| 2 2 7̲6̲ 5̲6̲ 7̲5̲ |
有 谁知 半途 将 你撇一 旁。 阿毛 娘

6̣. （7̲2̲ 6̲.̲5̲ 3̲5̲ 6） | 1̲1̲6̲ 1 2̲ 2̲3̲ 5 | 5̲5̲ 1 2̲3̲2̲3̲ 4 | 3. （4̲ 3̲4̲3̲2̲ 1̲2̲3̲） | 5. 3̲ 6̲1̲ 6̲3̲ |
如今 我离你 西归 去， 你 母

5 ᵛ 2̲3̲ 5̲3̲ 2̲1̲ | 1̲6̲ 6̲1̲ 2 - | 1̲.̲2̲ 3̲5̲ 2̲ 3̲2̲1̲ | 2 1 2 3̲.̲5̲ 6̲5̲ | 3̲1̲ 6̲3̲ 5 0 （0 1̲̇ 2̲̇）|
子 怎样度 度 时 光？ 留给你破屋两间 一 身 债，

稍慢

3̲.̲5̲ 3̲2̲ 1̲ 2̲7̲6̲ 5̲6̲ 1̲） | 2̲1̲ 2̲3̲ 6̲5̲ 5̲3̲5̲ | 2 1 （5̲.̲6̲ 2̲ 1） | 5̲.̲6̲ 5̲3̲ 5̲.̲6̲ 1̲5̲ |
阿毛 还要 你

6. 5̲ 3̲ 6̲1̲ | 5̲ 6̲5̲ 4̲3̲ 2 ⌒ （3̲ | 5 6 1̇ 3̇ | 2̇ - - -）‖
扶 养。

此曲主要选用主腔【平词】【二行】和【彩腔】【对板】等，并借用了京剧【反二黄】的板式，将【平词】的板式拉开创作而成。

雪满地来风满天

《祥林嫂》祥林嫂 唱段

移植剧目词
吴春生曲

```
2 53 23 7 61 5 6 | 01 23 6·6 53 | 2 23 53 2·1 6121 | 6·5 (35 2176 5) |
祥 林 死，      留下了 两代 寡妇 度 日       艰。

5 53 5 6·1 65 | 52 32 1·(7 6156) | 5 53 2 23 1 16 | 6156 121 6 5· |
婆婆是 身负重债 将 我 卖，   魏老六 抢我   到 深 山。

5 2 53 2·1 15 | 1 6 (7 6535 6) | 1 5 61 2·3 1 21 | 6 5 (2 7 6 5) |
多亏 老六 待 我 好(哇),    隔 年  又 把

1·2 32353 2·3 216 | 2/4 5 (5 6 1 | 4/4 5435 2 32 6·123 216) | 5·6 55 23 53) |
阿毛 添。

5 53 5 66 55 | 33 1 2 53 | 32 23 1·(2 | 1235 21 6 5·5 3523) | 2/4 2 5 | 05 35 |
又谁 知 伤寒 夺去 老六   命，            阿毛 又被

2 6 1 | 16 5 | 61 5 6 | 05 35 | 2 23 1 | 6 5 35 6 | 5 53 2·3 21 | 15 12 |
恶 狼 衔。 剩下我 无依 无靠 无田 地，大伯又 收去 屋两

1 16 5 | 2 23 5 | 05 35 | 6 5 | 52 32 1 53 | 23 21 6 2·3 | 16 5 |
间。 莫奈何 我二次 又把 鲁府  进，只求 免受 饥饿 度残 年。

1·1 2 | 05 5 6 5 | 3 - | 3· 03 1 | 1/4 2 5 | 53 | 21 | 61 |
都说我  两次 寡妇   罪孽 重，老 爷 太太 见我

65 | 05 | 56 | 12 | 31 | 25 | 35 | 23 | 21 | 61 | 65 | 2/4 05 6 | 123 |
厌。我 为 赎罪 捐门 槛，花 去了 两年 工钱 十二 千。 捐了 门槛让

稍慢
53 5 6 5 | 52 32 | 10 (6156) | 5 23 5 65 | 3·5 21 | 6·1 231 | 216 5 | 11 35 |
千人 踏(来) 万人 跨，    我好 比 出了 地狱 重见 天。  死到

6 6· | 5 35 216 | 5 6· | 5·3 21 61· | 15 121 | 6 5 5(123) | 5· 6 | 53 234 |
阴间 可 无 罪， 活着 不会 讨人 厌。    总 以
```

这段唱腔是由【阴司腔】【平词】【二行】【三行】和【彩腔数板】组成的。最后两句是将【八板】与【彩腔】的乐句拆散。

水面的荷花也有根

《五女拜寿》杨三春唱段

戴金和 词
石天明 曲

1=F 4/4

(乐谱：略)

劝二老 消消火压压气，莫记小辈仇与恨，喜今日骨肉团聚祝寿辰。儿女们不孝实该训，但愿他浪子回头贵似金。二姐呀，水面的荷花也有根，怎忍心把亲生的爹娘赶出门？既不念爹爹惨遭严嵩害，又不念十月怀胎娘的恩。爹娘富贵你争着养，遇难你变成陌路人。羔羊食乳还把娘跪拜，乌鸦

此曲是用【平词】【彩腔】和【二行】的乐汇重新编写而成。

我爱你丽质如水净

《游龙戏凤》正德、凤姐唱段

望久 词
天明 曲

此曲以散板开头，后转入【男平词】【二行】，用临时离调的手法创编而成。

两手相融情上涌

《游龙戏凤》正德、凤姐唱段

望久 词
天明 曲

慢板 激动地

(凤唱)两手相触情上涌,(正唱)一腔怜爱意正浓。(凤唱)只见他呆傻呆迷爱字送,(正唱)只见她如痴如醉桃腮红。(凤唱)我相送,(正唱)我相迎,(凤唱)脚儿轻,(正唱)身儿倾,(凤唱)两颗心儿怦怦跳,(正唱)四目相望两情通。(凤唱)花好月圆,(正唱)琴瑟鸾凤,(凤唱)淡淡星空为媒证,(正唱)轻轻夜风牵红绳。

(凤唱)有情的人儿今宵会梅龙。
(正唱)有情人儿今宵会梅龙。

慢而抒情

$\widehat{2\ \underline{23}}\ |\ \underline{5\cdot\ \ 6}\ |\ \underline{35}\ \underline{23}\ |\ 1\ -\ |\ 1\ \underline{\underline{65}}\ |\ \underline{1\cdot\ 2}\ |\ \underline{3\ 5}\ \underline{\dot{5}\cdot\ \dot{6}})\ \underline{5\ 6}\ |\ \widehat{6\cdot\ \ 3}\ |$

(女齐）一 瞥

$\widehat{\underline{5\ 6}\ 7}\ |\ 6\ -\ |\ \underline{6\ \underline{56}}\ |\ \underline{3\cdot\ 2}\ |\ \underline{12}\ \underline{43}\ |\ 2\ -\ |\ \widehat{2\ \underline{23}}\ |\ \underline{5\cdot\ 6}\ |\ \underline{35}\ \underline{23}\ |$

惊 鸿 影 相 逢， 似 梦 中， 广 寒 身 未

$1\ -\ |\ 1\ \underline{\underline{65}}\ |\ \underline{1\cdot\ 2}\ |\ \underline{3\ 5}\ \widehat{\dot{5}\cdot\ \dot{6}}\ -\ |$ **自由地** $\underline{3\ 5}\ |\ 6\ -\ |\ 6\ -\ \|$

到， 分 手 太 匆 匆， 太 匆 匆。

此唱段是以【彩腔】对板为基础，用拉长、紧缩旋律的手法创作而成。

自幼儿喜的是舞枪弄棍

《白扇记》刘金秀唱段

丁普生 词
石天明 曲

此曲是以【彩腔】为素材重新编创而成。

将儿抛入水中心

《白扇记》黄氏唱段

丁普生 词
石天明 曲

夜暮孤舟湖面静,四面是水怎逃生?低下头来暗思忖,

(女独唱)忽然一计闪在心。

人说红毡不过水,且把红毡裹儿身。

狠心在儿肩头咬一口,牙伤痕内塞上毛三根。倘若神灵来搭救,长大为父把冤伸。倘若不幸丧了命,

此曲除一句话外音（女声独唱）外，用【彩腔】【八板】【三行】编创而成。

血债要用血来偿

《白扇记》刘金秀唱段

丁普生 词
石天明 曲

1=♭B 2/4

稍快　　　　慢　　　　　　　　深沉地叙述
(1.2 6 1 | 5 0 6 5 2 3 5 2 | 1 -)廾 1 1 2 5 5 3. 2 3 5 2 3 1. (6 5 6 1 -)| 6 3. 5 - 2
　　　　　　　　　　　　　　　　非是为父　不肯讲，　　　　　　　　儿幼小　怎

　　　　　　　　　　　　　中慢板
1 2 5 3　1 2 3 5 2. 1 7 6 5 - (7 6 | 4/4 5. 6 1 2 2 1 6 5 3 4 3 | 2 3 2 3 5 6 1 6 1 6 5 3 5 2 3 | 1. 2 1 1 5 6 1 6)|
承　受　这灭门的悲　伤？

5. 3 7 5 6. 5 | 3. 5 6 1 5 0 5 3 2 1 2 | 3. 4 3 2 3 2 3 5 2 | 3. (3 3 3 3 7 6 5 3 5 1 2 | 3 0 2 1 6 1 2 3)|
十六年前　我 洞庭湖中去撒　网，

2. 3 5 6 5 2 2 3 1 | 2. 3 5 1 6 5 4 3 5 | 2 1 (7 6 5 6 1 6)| 5. 6 3 5 6. (5 3 5 6)|
捞起一个 小包 裹，包着一个小儿　郎。　　　肩上有

5 3 2 1 5 3. (2 3 2 3 5) | 2/4 2 2 0 7 6 | 5. 6 1 | 2 5 3 5 | 2 3 1 | 2. 3 1 2 | 0 3 7 5
新咬的牙痕伤，　　　　三根　毛发伤重藏。　红毡包裹　绣胡

6 5 3 | 2 2 0 1 6 | 5. 6 1 3 | 2 3 1 | 4/4 5 5 3 5 6 6 1 6 5 | 3 5 6 7 6 5 6 1 | 2/4 5 (6 1 2 6 5 3 2 |
字，犀牛 角杯　放在儿 身 旁。　　我给儿取了　名字 叫渔　网，

4/4 1. 2 1 1 5 6 1 6)| 5 5 3 2 1 6 5 6 1 | 5 3 5 6 1 5 3 2 1 2. (3 | 5 6 1 2 6 5 4 3 2 3 1 2)|
长大后　我教儿　读书 识字练 刀枪。

5. 5 3 5 6. 1 5 6 5 | 6. (7 2 3 7 6 5 6)| 5 6 5 1 3 2 1 (2 1 2 3)| 5 6 5 3 6 5 (6 5 6 1)|
如今我把真 情 讲，　　　　渔网啊，　有仇　不报

5 3 2 1 2 3 (5 3 2 1 2 3)| 5 5 3 1 6 5 3. 5 | 2 1 (7 6 5 6 1 6)| 5 3 5 5 6 5 |
非 君 子，　　　　血债　要用　　　　血

6. 5 3 6 | 5 6 5 3 1 2. (2 2 2 | 2 3 2 1 6 1 2 0)‖
来　偿。

　　　这段唱腔的开头两句用散板，后转入男【平词】【二行】，使唱腔成为比较完整的主调男【平词】结构。

秋风劲，秋雨洒

《知府黄干》夫人唱段

王小马 词
陈华庆 曲

1 = E 2/4

中板
(2 5 5 2 | 4 5 1 2 | 2 - | 2 5 5 2 | 4 5 1 6 | 6 - | 6 3 2 | 2 1 6 | 5 4 5 |
6 5 6 | 1 3 2 -) | 5 6 6 5 | 5 - | 5 2 3 | 3 - | 2 5 3 6 | 6 - |
（女独唱）秋 风 劲，　　　秋 雨 洒，　　落 叶 片 片

2 1 2 6 5 | 5· (6 | 5 2 2 1 | 2 5　3 2 | 1·7 6 3 2 1 6 | 5 -)| 5 6 6 6 5 6 | 5· 3 |
添 凄 凉。　　　　　　　　　　　　　　　　　（夫唱）送走了日　　落

中慢板

2 3 3 2 3 1 | 2 - | 6 3 3 2 3 1 | 2 1 6 0 | X X | 5 6 1 6 5 3 | 5·∨6 5 6 1 6 | 5 (6 1 2 6 5 6 |
迎 来 了 日 升，　　轻轻地铜 壶 滴 漏，　　　唤不醒 身 边 亲 人。

稍快　中板
5· 3 2 | 1 6 1 2 5 4 3 | 2· 1 7 | 6·6 6 3 2 3 1 | 2 1 6 0 | 5 6 1 6 5 3 | 5 -) | 1 6 1 2 3 2 |
　　　　　　　　　　　　　　　　　　　　　　　　　　　　　　　　但愿得 苍

1 6 5· | 2 5 4 3 2 | 2 1· | 6 6 3 2 3 1 | 6 5 6 | 5 6 1 6 5 3 | 5·(3 2 3 5 6) | 7 7 6 2 3 2 |
天　解 人 意，　但愿得神 鬼 也 有　灵。　　　但愿得这

5 3 5· | 3 5 3 2 3 1 | 2 1 6· | 5 6 1 2 2 5 6 | 5·　6 | 5· 3 2 | 1 1 6 3 5 5 3 | 2 3 2 2 1 6 |
是　一 场 梦，　但愿得梦醒不 改　　　　水 绿 草　青。

稍快
5 (6 1 2 6 | 5· 3 2 1 | 6·1 5 6 1 2 6 | 5·7 6 1 2 3) | 5 5 3 5 | 6 5 6 5 3 | 2 2 6 5 | 5·6 4 3 |
　　　　　　　　　　　　　　　　　　　　劫难　一 场　随 波 散，

2· (1 2 3 | 5·　2 3 5 | 6·7 6 5 1 2 4 3 | 2·3 3 2 5) | 3 2 3 5 | 0 3 2 1 6·1 2 3 | 1·6 5 | 0 1 |
　　　　　　　　　　　　　　　　　　　　还 我　一 个 完 整 的 人。　怕

0 7 1 | 2 7 6 5 | 5 3 5 6 7 | 1/4 6∨5 | 3 5 | 2 6 | 1 | 3 5 6 1 | 6 5 | 1 1 | 7 | 1 2 |
你　醒呀 望你　醒，梦 里 梦　外 总 伤　情。流 不 尽 的 泪

呀　　流不尽的泪(呀)，

道不尽的恨,举世 皆沉醉你 为何不沉 沦？ 我

我 (呀)， 在恨自己无能 无用 无能无用 无用无能， 劝不醒

拉不回你这大梦 不 醒的人。

(女齐) 秋风 劲， 秋雨 洒， 落叶 片片 添凄 凉。

(男齐) 秋风 劲， 秋雨 洒， 落叶 片片 添凄 凉。

此曲是以【彩腔】【二行】【八板】糅合创作。

我是轻烟一缕

《知府黄干》男女声对唱唱段

王小马 词
陈华庆 曲

1=E 2/4

中慢板

(女唱)我是轻烟一缕,我
(男唱)我是白云一片,

轻轻 轻轻飘过你的 飘过你的头顶。你轻轻 轻轻走过我的 走过我的面
前。(女唱)手足情已点燃 那 熊熊火 焰,(男唱)手足情已烤红 半边
(女唱)那燃烧的是小 妹 无 边 恨,(男唱)那燃烧的是小 妹 情 相
(女唱)那燃烧的是小 妹 深情的呼 唤,(男唱)那燃烧的是我 不尽的思

转1=A

天。(女唱)一片云, 一缕烟, 梦牵萦绕的
牵。
念。

稍自由 渐慢

古渡口；玉兔 青草, 轻轻的云 淡淡的烟。

此曲是以【彩腔】对板为素材,用临时离调的手法创新而成。

祭 玫 瑰

《红楼探春》探春唱段

薛允璜、陆军 词
陈华庆 曲

哀泣 声 忽高 忽 低。

渐快　　　　　突慢

哭玫 瑰 被人 铲 弃，痛玫瑰 断了

根 须。葬 玫 瑰 好似 送 姐 妹，祭玫瑰 好似 祭

自 己。

稍快

不羡 娇艳 言贵，只求 纯洁 瑰 丽。带刺有何 罪？生来 多正气，

原速　　　　　　　　　　　转1=A　　　　慢板

多 正 气。 枉有 一腔 热情，

不是 男儿 空欢 喜。 一朝折断

枝， 芬芳 随风 去。 花容月貌 本多 余，一个个 逃不了 嫁狗随 鸡。

转1=#F

今日方 懂 林妹 妹，

此曲是以【女平词】【阴司腔】【彩腔】为素材重新创作而成。

一声别万种滋味涌心头

《红楼探春》探春唱段

薛允璜、陆军 词
陈华庆 曲

1=E 4/4

慢起渐快

(探唱)一声别 万种滋味涌心头,

清唱

此一去 花轿抬上 不归舟。

渐快 / 渐慢

别了啊, 春梦 依稀秋爽斋,

(女帮)别 了 秋爽斋,

别了啊, 夜雨芭蕉点点

别了 点点

愁。 不忍别 大观园里走一走,

沁芳桥畔 难忘忧。 小花厅

此曲以【彩腔】为基调，用了【阴司腔】的素材和帮腔来营造探春离家远嫁的复杂心情。

坏 着 了

《六尺巷》徐昌茂唱段

王小马 词
陈华庆 曲

1=E 2/4

（白）坏着，坏着！（唱）坏着了（哎），老管家 烈火浇油 烧着了（哎），（男伴）烧着了（哎），烧着了（哎），（徐唱）坏 着 了 哎！徐昌茂 运交华盖 把祸招（哎），（男伴）把祸招（哎），把 祸 招（哎）。本想 是 把相府 小心服侍好， 为小妹 为亲情 支上一 招。 岂知道 麦秸草 箍鸡蛋， 一头也够不 着。 懊恼 懊糟 懊恼懊糟 懊糟懊恼 懊糟 懊 恼！（伴唱）（呀子 咿子 也 咿子呀子哟） 懊糟 懊 恼！（徐唱）我多想 夫妻好 邻里好 官情好 亲情好，你好 我好 大家 都 好。 恨只恨 这堵墙 太大 太高 太重， 憋得我 手上无招， 南墙 北墙 白泥灰砖 你 你 你你你你 你们 来

凑什么热闹。(徐白)我真想拳打脚踢 把这南墙 北墙 高墙 矮墙 厚墙薄墙 大墙小墙 南墙北墙 高墙矮墙 厚墙薄墙 大墙小墙 看得见的 摸不着的 看不见的 推得倒的 鬼打墙 一把 推倒。

(徐唱)做一个美梦 美梦逍遥，(伴唱)(呀子呷子也 呷子呀子哟) 美梦 逍遥。(徐白)只可惜 (徐唱)葫芦按不下 眼前全是瓢！

此曲是以【彩腔】为基调，同时以【数板】【花腔】小调的帮腔来完成。

月煌煌，夜风凉

《六尺巷》徐娘唱段

1=A 4/4

王小马 词
陈华庆 曲

慢板 宁静地

月煌煌，夜风凉，墙边蛩吟，塘里蛙唱，一声一应，一声一应，真叫我无限惆怅涌进心房。嗯，嗯，嗯，嗯，啊，啊！

转1=E（前2=后5）

几天来与相府一场较量，赢来了一尺一尺长南墙。虽说是工地上无风无浪，我心里是风急浪又狂。

激动地

赢了南墙

此曲是以【彩腔】、女【平词】【阴司腔】为基调创作而成。

多少排。桑叶红，芦花白，

日里想，梦里猜，望断长雁望不见，哪里有我的

亲爹爹啊，亲爹爹啊？

望不见爹爹回来。

爹走后女儿世间

苦受尽呀，整日里愁眉深锁泪挂

腮。十七婚配十九守寡，与婆婆相依为命

苦度苦挨。女儿我大门不出二门不迈，怕只怕寡妇

门前易招灾。又谁知漏屋偏遇连阴雨，无端横祸

天外飞来。怪只怪张驴儿良心太坏，遭报

应他也是命里活该。糊涂官出了命案，

报冤仇不畅怀。满腹冤仇无处诉，含冤抱恨给爹爹托梦来。望爹爹与儿伸冤为民除害，孩儿长眠九泉下，也能笑见青天开，笑见青天开。

此曲头尾部分均为【阴司腔】典型旋律变化而来，中间部分则是男、女【平词】板式结构。

回 家

《浮生六记》喜儿唱段

周 琨 词
陈华庆 曲

1=E 2/4

中慢板

山珍海味吃下了不是家,想家,想家,想家,绫罗绸缎披上了不是家,堆金砌玉人说到好奢华。谁能够借我一生回到家?

(女伴唱)啊,十年旧梦回到我的家。万里水程回到我的家,欢欢喜喜回到了我的家,呆呆痴痴

啊,欢欢喜喜回到了我的家,

不怕人笑话。

啊,啊,啊,

稍快
(喜唱)回家去 不为了把富贵夸,富贵夸,为只为双手一握夫君泡的茶,(伴唱)泡的茶。

(喜唱)回家去 插满头野山花,风霜中一碗粥温暖我生涯。

(伴唱)啦啦啦, 啦啦啦,

突慢
(女伴)(呀子咿子哟, 呀子咿子哟, 呀子哟,咿子 哟, 呀子咿子 哟,呀呀子 哟),

此曲的创作是在传统与流行音乐元素融合的一次尝试。

居人世

《浮生六记》沈复、芸娘唱段

周琨 词
陈华庆 曲

1=E 2/4

居人世处穷途难顾颜面，大丈夫为生计也要把腰弯。涸辙鲋沫相濡好情无限，便是我夫妻们海外仙山。贫贱夫妻百事惨，满目萧条行路难。为郎君芸娘我何惧病患，强挣扎坐绣案拈针线忍忍晕眩，挣几两救命度日的钱。愿苍天与人行方便，千灾百难我一身担。

（突快一倍）

（喜唱）不觉窗外天色

变，来了这风雪漫天的倒春寒。（沈唱）家中缺粮又无炭，匆匆上路他衣帽单。西风吹雪人倒僵，破屋瑟瑟如漏船。

心中只把沈郎念，家中道上

心中只把芸娘念，家中道上

此曲是以【彩腔】对板为基调，同时辅以齐唱、轮唱、哭板等形式创作而成。

阴曹，赴阴曹。为娘我想将姣儿常怀抱，怎奈我戴锁披枷打入死囚牢。待为娘喂你一口绝命乳，咽下喉吞下肚 点点滴滴 滴滴点点 儿要记心梢。

中板 儿得乳水对娘笑，娘的心头似火燎。一旦为娘人去了，儿便是梁间乳燕覆了巢，覆了巢。无依靠有谁疼来有谁娇？有谁疼来有谁娇？从今后儿要懂事要乖巧，不争强莫胡闹，自己莫把自己娇。

稍慢 娘被赶往黄泉道，生离死别在今朝。

快板（紧打慢唱）离别了

生生死死不分开

《花木兰传奇》花木兰唱段

汪维国 词
陈华庆 曲

1=E 2/4

(0 1 6 5 | 3 6 5 6 3 | 2 — | 2 —) || 5 2 4 5 | 6.(1 7 7) | 6 6 0 4 3 | 2. (3
　　　　　　　　　　　　　　　　　　　　　　跪 坟 台　　　　　声 咽 气 哽

慢板
2/4 2 3 4 5 | 3 4 5 4 5 6) | 1 7 1 0 2 | 3 3 2 1 | 2 (5 6 5 3 3 2 | 1 6 6 1 2) | 2 2 7 6 | 5 #4 5 6 |
　　　　　　　　　　　　　　　　　　　泪 湿 衣，　　　　　　　　　　　　　肝 肠 痛 断

1 7 1 2 | 6. 1 5 6 3 | 2 (3 5 6 1 | 6 5 5 3 2) | 2 6 3 2 2 1 | 7 6 | 5. 3 2. 3 2 6 | 7. (6 5 6 7) |
不 胜 哀。　　　　　　　　　　　　　　人 生 若 有　　魂 灵 在，

6 6 1 5 6 4 3 | 2 #1 2 0 3 5 | 6 #5 6 0 6 | 5. 1 6 5 | 2 5. | 5. 3 2 | 1 2 6 6 5 | 4. 5 6 1 2. 1 6 5 |
我 的 金 勇 哥(呀) 金 勇 哥(呀)，我 千 呼 万 唤，万 唤　　　千 呼 你 怎 不 回

ff
4. 5 | 3. 2 1 2 3 | 2 (5 6 6 3 2 | 2 — | 0 5 6 6 3 2 | 1. 2 | 3 2 3 5 3 2 1 6 | 5 —) |
来？

中板
2 2 1 6 | 3 2 3 5 3 | 2. 3 2 1 7 1 | 2. (5 7 1 2) | 3 2 3 2 1 | 6. 1 5 3 | 6. 1 2 3 2 1 6 | 5. (7 6 1 2 3) |
我们俩 朝夕 相处 十 二 载，　　你待我 深情 厚意 难 忘 怀。

5 5 5 6 5 | 4 2 3 | 2 2 2 5 | 3. 2 1 | 6 6 1 2 3 1 | 6 1 5 | 3 5 6 1 6 5 3 | 5. (7 6 5 6 1) |
忘不了 行军 布阵 你讲我 代，　　忘不了 危难 之中 你将我 救出来。

突慢　　　　　　　　　　　　　　　　　　　　再慢
2. 2 1 2 5 2 4 5 | 6 6 5 3 | 2 5 3 | 3. 2 2 1 | 2. 2 2 7 | 6 1 5. | 4 2 4. | 5 6 1 6 5 3 |
忘不了 你抛尸 疆 场啊 遗恨 在，　　白发娘 盼(呀) 盼(呀)，盼不到 儿 回

稍快　　　　　　　　　　　　　　　ff　　　　　　　　　　　　　　　　稍慢
2 — | 2 3 5 6 5 3 2 | 1 3 2 2 1 6 | 5.(5 4 5 6 5 6 1 2 | 7 6 5 | 6 5 | 4. 4 4 4 4 3 | 2 2 0 1 7 | 6 1 2 2 6 |
来，盼不到 儿 回 来。

中慢板
5 —) | 5 2 5 0 1 | 6. 1 6 1 2 2 | 0 2 5 5 3 2 | 2. 3 2 1 6 | 1 6 1 0 4 2 | 4 5 1 2 6 | 0 1 1 6 5 |
　　那 云中 的高山 为你把 孝 戴，　那 滔 滔的江河水 为你致

（曲谱略）

我们从头爱（呀），生生死死不分开。

渐慢　　再慢

此曲从改编的【阴司腔】开始，中段进入【彩腔】【二行】，在二句【哭介】后进入末段，以【三行】和紧打慢唱完成全曲。

此曲是根据传统曲调【平词】【阴司腔】重新编创的曲目。

纵死黄泉心也甜

《白蛇传》许仙唱段

田汉 词
刘斗 曲

此曲是根据传统曲调【彩腔】【平词】等重新编创而成。

妻本是峨眉山上一蛇仙

《白蛇传》白素贞唱段

田 汉 词
刘 斗 曲

1=♭E 2/4 4/4

稍慢 自由地

(67656 276 | 5 -) | ꝰ 2 32 12 | ⁵³5 - | 6 6 1 5624 | 3 - | 5 65 35 | 6 6·|
　　　　　　　　　　　　　　小青妹　且慢　举　　　　龙泉　宝剑，

3·5 65 6 | 5 - | 0　0 | 3· 53 | 25 27 | 6· 6 | 2 32 12 | ⁵3 - |
(嘟……　仓 0)　许　郎　夫　你　莫要　怕

2/4 1 21 35 | 2·3 27 61 | 5· (32 | 4/4 1 05 12 32353 216 | 5561 5643 23 53) | 1 2 35　3 |
细听　我言。　　　　　　　　　　　　　　　　　　　　　　　　　　　你妻房

6 56 53 52 1 6121 | 6 5 (27 6561 56) | 6·1 5 6161 212 | 3· 1 2 53 | 2·3 12 65 (32 |
原不　是　　　　凡　　　　　　间　女，

2/4 1235 216 | 4/4 5 16 5643 23 53) | 2· 1 3·5 321 | 2· 5 3·2 16 | 2/4 (5657 6123) |
　　　　　　　　　　　　　　妻　本　是

5 35 6 1 | 6165 45 2 | 5· (6 | 1·1 1 1 7·777 | 6765 45 2 | 55 0 27 | 4/4 6156 12 35653 216 |
峨嵋　山上　一　蛇　仙。

5·6 55 235) | 2 3532 1761 5 | 11 35 66 56 | 5 35 65 53 21 | 2 5653 52 1 6121 |
　　　　　都只　为　只为思凡把山　下，与青　儿　来到　了这西湖

6 5 (35 23 5) | 5 53 2 3 32 1 | 5·6 56 7627 615 6 | 2·5 32 31　6 |
边。　　　　　风雨　湖中　识　郎　面，　我爱你

5 35 6 16 53 5 23 1 | 6·1 35 55 32 1 | 6 0 2·1 65 (35 | 2/4 2 35) | 4/4 55 16 55 23 1 |
深情　风度　翩翩，自食其力无人　惜　怜。　　　　　　　　红楼　两情

5·3 2321 71 2· | 5 53 23 1 66 1 25 | 5 61 654 5 - | 1 16 1 2 23 53 | 2 53 237 615 6 |
春无　限，　怎知　良缘　是　孽　缘？　端阳　后你命　悬　一　线，

此曲是根据传统曲调【散板】【平词】【八板】等重新编创而成。

雪漫纱窗

《铁碑怨》周彦唱段

张传习 词
刘斗 曲

$1=\flat E \quad \frac{2}{4}$

(2 35 126 | 5.7 61) | 2 32 1265 | 3. (12) | 3.532 12161 | 2.(3 51 | 6543 2) | 3.5 21 |
雪漫纱　窗　　　　　　　朔　风　紧，　　　　　　　　　　守　孝

6 1 (31) | 1̇ 6 - | 0 61 563 | 2.5 321 | 2.(3 56 | 1. 2 | 6 12 563 | 2.3 56) |
怕闻　爆　　竹　　声。

5 5 6 | 3 3 231 | 2376 5635 | 6.(5 61) | 2.5 32 | 3 1 6 | 0 32 1235 | 2.3 216 |
爹爹他　九泉　留　遗　恨，　　　贞　娘　却做　　未亡　人。

5(5 35 | 2356 126 | 5 56) | 1 1 0 65 | 32 3 (63) | 27 2 56535 | 6.(5 356) | 2.5 32 |
　　　　　　　　　　　苦枝　苦蔓　结苦　果，　　　　是谁种下

15 71 | 2.(222 22 | 06 5643 | 2.325 712) | 2 27 2 | 3.5 32 | 1.2 351 | 3 2. |
这条　根？　　　　　　　　　　　　我本当　到后堂　代爹守　岁，

2 23 1 | 03 21 | 661 53 | 556 653 | 2. (3 | 561 653 | 233 212) | 5 65 45 |
又怕见　又怕见　弱女子　满脸泪　痕。　　　　　　　　　　欲见又不敢

6(77 656) | 22 32 | 1(33 231) | 77 67 | 2.5 32 | 26 27 6 | 5(33 235) | 2 27 2 |
见，　　咫尺　隔世人。　　瞻前　心如　焚，　　顾后泪　湿襟。　　一身

3 2. | 7 23 | 56535 6 | 07 67 | 253 27 | 6767 26 | 7.2 76 | 5(2 156 | 5 -) ‖
苦愁　一声　病，　　瓜田　李下　难做　人。

此曲是根据传统曲调【彩腔】【阴司腔】等重新编创而成。

枯枝残叶声悠悠

《铁碑怨》周汉廷唱段

张传习 词
刘 斗 曲

此曲是根据传统曲调男【平词】重新编创的新曲。

今日喜闻姻缘事

《十一郎》十一郎唱段

吴琛、徐玉兰 词
刘 斗 曲

1=♭E 2/4

稍慢
(1.2 35 | 26 276 | 5 -) 0 (清唱 1.2 35 2.4 30 43 22 62 76 | 2/4 5.(6 56 5 |
(白)世上竟有此 (唱)奇 事 啊，

中速
0 4 3523 | 1235 2576 | 5.7 6561) | 2 2 3 53 | 2 1. | 1 3 5 6 15 | 0 1 7 1 | 2.(3 2 5 |
今日 喜闻 姻 缘 事，

稍慢
6561 23) | 6 2 32 | 7 06 5356 | 1.(7 6123) | 1.2 3561 | 3 2 0 3 | 2.3 2 7 | 6 56 2 76 |
是假还 真 难自 制。

原速
5(5555 6561 | 5 06 43 | 2 56 276 | 5 5 6) | 1 21 35 | 6.5 66 | 1 5 | 6156 1 |
曾记 得那日山下初 见 面，

6 6 2 32 | 7656 1 1 | 2 6 72 6 | 5(43 235)6 | 2.3 5 | 6 65 6 | 1 5 | 6121 6 |
我曾经 粗暴无理把头 巾 撕。 她行 动 豪迈 赛男 子，

3.5 2 1 | 6 1. | 2 6 27 6 | 5(43 2356) | 1 21 35 | 6 0 | 1 5 | 6156 1 |
言语 泼辣 常带 刺。 她不 仅有 勇 还 有 智，

稍慢 原速
3 35 2 1 | 6.1 5356 | 1 - | 2 0 3 27 | 6 56 27263 | 5.(6 7 3 | 2763 5) | 2.3 5 |
法场 上救 我 免 一 死。 今日里

6 61 35 | 1 5 | 1 21 6 | 5 5 61 | 2 16 5 | 6 63 | 3 5 6 | 1 2.3 216 |
月老 牵红 丝， 与叶姑娘 结成 连 理 枝。

5(56 3523 | 1235 21 6 | 5.7 6561) | 2 32 12 | 3 - | 2 7 6 5356 | 276(5 356) | 6 6 2 32 |
世间 事 竟如 此， 难道说

7656 1 1 | 2 6 72 6 | 5(643 2356) | 2.3 5 | 6.1 35 | 0 32 1235 | 2.3 2 7 | 6 6 2 32 |
姻缘 本是 前世(啊) 注？ 这真是 不打不骂 不相 识，我十一郎

渐慢 原速
27 6 5356 | 1. 6 | 1.2 3561 | 3 2 0 3 | 2 0 3 27 | 6 56 2 76 | 5(6561 53 | 2321 72 6 | 5 -)‖
相 配她 徐凤 珠。

此曲是根据传统曲调【花腔】【彩腔】并吸收一些越剧风格新编创的新曲。

| 6 65 6 6 | 2·5 32 | 2 32 16 | 5·6 53 | 32 1 0 | 1 3 5 | 1·2 43 | 32 07 |

待我　恩情　深似海，　　改名　换姓　成　冤　鬼。

| 6 01 65 | 4·5 16 | 5(5 17 | 6 - | 6 36 6532 | 2· 3 | 5 23 17 | 6 01 35 |

| 6 2 2676 | 5 56） | 25 6 | 2 53 237 | 6·（27 | 6·5 61） | 2 2 35 | 6·6 53 |

妹　　妹　（呀），　　　　　　　　　你是　一粒芝麻

| 52 563 | 2 32 16 | 6·1 23 | 5 53 2316 | 5·6 654 | 5 - | 2·3 5 | 6·5 66 |

刚开　头，　为姐　已是　　锅底　灰。　你是　一朵鲜花

| 5·3 216 | 5 6· | 2 23 161 |（7656 11）| 05 35 | 2 03 65 | 1 - | 14 5 6516 |

刚开　放，　为姐是　　　　为姐是　风雨飘　摇　　一残

| 5·（12123）| 5·5 65 | 3 - | 05 3 231 | 2（5 7171 | 2）5 35 | 2 35 6532 | 1 - |

蕊。　你不该(呀)　　　你不　该　　你不该　玉石之　身

| 6356 1 35 | 5 2·3 1 27 | 6 01 654 | 5·（6 | 53 56 | 1 - | 16 12 4 - |

换　残　人。

转 1 = ♭A

| 2 532317 | 66 01 | 3 56 126 | 5 -）| 2 2 3 | 2 1· | 2 16 535 | 6 - |

　　　　　　　　　　　　　　　篮中　端出　素饭　菜，

pp

| 1 61 2 32 | 1 216 53 | 5361 563 | 2 - | 5 5 0 | 656 0 | 2 12 32 | 3 1· |

一碗　清水　把酒　代。　唤声　妹妹　在天　灵，

| 6 23 23 | 6 1 0 | 5632 1253 | 2·（3 | 5632 1253 | 2·3 212）| 5 65 45 | 6 5 6· |

为姐　敬你　酒三　杯。　　　　　　　　　　一束　纸钱

| 2·5 32 | 2 32 16 | 1 2 32 | 1 216 53 | 5 65 321 | 2 - | 2·3 5 | 65 6 0 |

雪雪　白，　双手　捧来　坟上　栽。　唤声　妹妹

549

传统戏古装戏部分

此曲是根据传统曲调【散板】【彩腔】【阴司腔】等重新编创的曲目。

残月凄凄照灵堂

《攀弓带》谢录娟唱段

移植剧目 词
刘　斗 曲

唱词：

残月凄凄照灵堂，白烛摇摇牵愁肠。小姐(呀)，往日里耳边细语常相伴，转眼间你碧落黄泉两地分；小姐呀，不该寻尽走绝路，常言道常言道苦尽有甜来。你可想只要二爷回家转？水落石出迷雾开。到如今你虽身死论未定，只说你(呀)无脸见人赴泉台。我的小姐(呀)，你含恨负气日不眠，王家人人笑开颜。灵堂冷落无人问，痛煞录娟哭哀哀。

此曲根据传统曲调【平词】【阴司腔】重新编创而成。

天波府铺毯结彩挂红灯

《百岁挂帅》佘太君唱段

邹胜奎 演唱
王世庆 记谱

$1= {}^{\flat}E \; \frac{2}{4}$

（花六槌）2 2 5.6 5 3 | 3̃ 2 3̃ 2 | 3 5 3 2 1 3 | 2.1 6 1 | 5 5.6 6 | 2 2 3 | 2.1 6 1 | 5 5 6 1 | 5 5 1 2 |

今日里　　　　　　是老身我千秋寿庆，　天波府　铺毯结彩

3 5 6 5 3 | 2 2 1 6 | 5 - |（花四槌）5 5 5 3 5 5 | 6 3 5 5 3 | 3̃ 5 3̃ 5 2 | 2 6 1 |

挂红　　灯(呐)。　　　　　　　　佘太　君我 活了一百　零(啊)　七

2.5 3 2 | 1 2 2 1 6 |（花二槌）5.5 6 5 | 3 3 1 2 | 2.2 6 1 7 | 6 6 3 | 5 5 5 6 6 5 |

岁，　　　　　　　　　腰不酸(呐)腿不痛，眼不花(呀)耳不聋。先王爷封我是

6 3 5 | 2 3 5 6 5 3 2 | 1 0 3 2 1 6 | 5 - |（花二槌）2 2 3 5 5 | 6 6 3 5.3 | 5 2 3 5 3 |

长寿　　　　　　　星(呐)，　　　　　　满朝中的 文武臣 来与我拜

2.1 6 1 | 5 5 6 1 | 5 5 1 2 2 | 5 5 3 5 | 2 3 5 6 5 3 2 | 1 0 3 2 1 6 | 5 - |（花六槌）2 2 2 3 3 3 |

寿，进天波府 个个称我是佘老　太　　　　君(呐)。　　　　将身儿来在了

2 2 3 1 2 3 | 1 - |（花四槌）5 5 6 1 | 2 1 6 5 5 | 3 3 1 2 | 2 3 5 6 5 3 2 | 1 0 3 2 1 6 | 5 - ‖

银安殿，　　　　　老杨洪你 免见 礼去 照应　嘉　　宾(呐)。

此曲为优秀传统【彩腔】。

观二堂好似阎罗宝殿

《山伯访友》梁山伯唱段

吴来宝 演唱
王世庆 记谱

此曲根据传统【平词】创编而成。

这是一页戏曲简谱（工尺谱/简谱），主要为乐谱内容。以下为可辨识的唱词部分：

一尊铜牛千斤重，一尊铜牛寓意深。一尊铜牛似闪电，一尊铜牛是黎民百姓心与情。虚有其表是实话，表里不一也是真。难得你爹官七品，舍生忘死唱正声。朕屈才让他做县令，更怨朝廷无伯乐拍马人。千错万错是朕错，知错即改非昏君。先封你爹官三品，再传太医识你伤情。

此曲根据【彩腔】【平词】与繁昌民歌音调创编而成。

十六个冬夏去

《赔情台》公主唱段

王小马 词
高国强 曲

$1=\flat A$ $\frac{2}{4}$

中板 抒情、悠怨

(此处为简谱乐谱，歌词如下：)

十六个冬夏去，十六个春秋临。

金銮殿上是天子，深宫后苑父爱深，深宫后苑父爱深。

歌吟伴儿入梦境，醒来也是笑相迎。这一回地也裂来山也崩，天威下九重下九重。

加快

从未见那么大的火，从未见那么大威风。泾阳县儿的脸丢尽，父皇与儿成了陌路人。

实指望巧遇父亲泾阳县，儿能把心中

6·1 56 3 | 2 - | 4 42 45 | 6 65 6 | 2·5 3 2 | 2 32 7 | 6 6 2 32 | 5656 1 | 6·1 56 3 |
怨 气 平。 岂知 他 免了 县 令 罪, 官还 往上 升, 往 上

2 - | 6·5 6 1 | 23 1 2 | 6·1 2 3 | 15 6 5 | 0 1 6 5 | 4 32 5 | 5·6 23 7 | 6 1 6 1 2 |
升。 藐视 皇家 无 罪 过, 气死 公主 还 记 功。 身事 万 件 我 都 认 不 该,

3·5 23 7 | 6·3 6 - | 1·2 35 1 | 2 2353 | 2·（3 | 53 56 | 1 3 | 2 - | 2 0）‖
要 儿 去 赔 情。

此曲根据【彩腔】创编而成。

碧莲池

3D版《牛郎织女》合唱

周德平、周慧 词
程 方 圆 曲

此唱段是在黄梅戏羽调式【花腔】小调基础上创作的歌舞表演性唱段，结构为首尾呼应的单三部曲式，头尾的声部合唱采用赋格手法强化音乐主题。

杨月楼走上前躬身再拜

《杨月楼》杨月楼唱段

雷 风 词
何晨亮 曲

1=♭E 2/4

中速

（5.1 65｜2354 352｜1 -｜7 -｜6.7 23｜2676｜5 -）廿 2 2 12 3 -｜
　　　　　　　　　　　　　　　　　　　　　　　　　　　　　　　杨月 楼

2/4 0 3 21｜6.1 5｜0 3 61｜2. 3｜2.3 121｜2.（3｜232323 5 1｜6 0 1 65｜
　　走上前 躬 身 再 拜，

323561 6543｜2.3 252）｜02 76｜5.3 567｜7 6 -｜5656 1 2｜6.1 5 #4｜5（5555 3235｜
　　　　　　　　　　　　　拜拜 鱼 水 情 梨 园 爹 娘。

6.1 653｜2 03 237｜6.7 63｜5.3 56）｜2 3 5｜6 65 6（157｜6）3 2317｜6.76 55｜
　　　　　　　　　　　　　　　　　有朝 一 日 沉冤 雪，

6 3 56｜2 7 2｜6.7 65｜65 3.｜6.161 31｜2.321 156｜5（5 65｜40 50｜
不负 爹 娘 寄 厚 望。

2.345 3276｜5.3 56）｜1 1 265｜3.521 3｜5.3 27 2｜67657 6｜1.2 353｜23 1（265）｜
　　　　　　　　重打 锣 鼓 重开 台， 唱罢 旧调

3535 6276｜5.（3 235）｜2 23 5｜6.1 35｜22 765｜6276 1｜5 3 2｜1.2 355｜
换 新 腔。 我要 唱 勤理国政 圣明 主， 我要 唱 荒淫无耻的

2 6 76｜5（653 235）｜6 1 2｜6.1 655｜3.2 567｜6.（5 356）｜1 1 6 12｜
大 昏 王。 我要 唱 为民请命的 忠 良 谱， 我要 唱

6.1 65｜3.5 321｜2.（3 212）｜3.6 56｜1.（1 111）｜2 7 2｜6763 5｜1.2 353｜
专横跋扈 白眼 狼。 我要 唱 清官 册 官清如

稍慢　　　　　　　　　　　　　　渐快
2.3 16｜5.3 56｜1.6 563｜2 -｜3 5.6｜1/4 15｜6｜5｜1 7 1｜02｜23｜
水， 我要唱狗酷吏 枉法贪 赃。我要唱铜头

虎头铡驸马，我要唱无情棒打无情郎。我要唱耿耿忠心岳家军，我要唱满门英烈杨家将。我要唱窦娥冤魂惊天地，我要唱慧娘怨鬼惩强梁（啊）。

我我唱，我要唱，我要唱，我要唱，我要唱，我要唱唱唱！

我要唱得六月炎天

（杨唱）飘大雪，我要

（帮唱）六月炎天飘大雪，

此曲利用多种作曲手段，变奏了【彩腔】旋律创作而成。

谁家女不喜欢英俊少年

《夺锦楼》边双娇唱段

移植剧目 词
何晨亮 曲

$\widehat{\dot{2}\dot{2}\,\dot{1}\dot{2}}\,|\,\widehat{3\,5}\,\,3\cdot\,\,\,|\,\widehat{2\cdot3\,\,2\,1}\,|\,\widehat{5356\,\,16}\,\,\widehat{1}\,|\,0\,\widehat{\dot{2}\dot{3}}\,\widehat{5\,6\,7}\,|\,\widehat{7\,6}\,\,\,\,\dot{1}\,|\,\widehat{5656}\,\,\widehat{\dot{2}\,7}\,|\,\overset{7}{6}\cdot\,\,(\widehat{\dot{2}\,7}\,|$

三月 来 润雨露 心花 初 绽，

$\widehat{6\cdot7\dot{2}\dot{3}\,\,7654}\,|\,\widehat{3235}\,\,6\,\,)\,|\,0\,\widehat{1}\,\,\widehat{65}\,|\,\widehat{6\,6\dot{1}}\,\,\widehat{5643}\,|\,\overset{3}{\widehat{\,2\,}}\,\,-\,\,\,$ 稍慢 $|\,\widehat{\dot{1}\cdot\dot{2}\,\,\dot{3}\,53}\,|\,\widehat{\dot{2}\cdot3}\,\,\widehat{1\,6}\,|\,\widehat{5\cdot6}\,\,\widehat{1\,\dot{2}}\,|$

谁家女 不喜 爱 英俊少 年?

$\widehat{6\dot{1}65\,\,32}\,|\,1\,(\,\widehat{\dot{1}\,\,\dot{2}\,\dot{3}}\,|\,5\,\,\,\,\,\,\,\,|\,4\,\,\,\,\,-\,\,|\,\widehat{\dot{3}\cdot\dot{5}}\,\,\widehat{\dot{2}\,\dot{3}}\,|\,\widehat{\dot{1}\,\dot{2}}\,\,\widehat{6\,\dot{1}}\,|\,\widehat{5\,2}\,\,\widehat{352}\,|\,\overset{\frown}{1}\,\,-\,\,)\,\|$

这是宫调式写作的所谓男性化的女腔，糅合了女【平词】的一些音型新创而成。

为救裴郎离深闺

《皇帝媒》夏月红、裴正卿唱段

移植剧目 词
朱浩然 曲

(夏唱)谯楼三更鼓已催，为救裴郎离深闺。放胆来在花园内，又急又羞粉面垂。一见裴郎泪难忍，好似钢刀刺我心。恼恨爹爹心肠狠，竟然无端下绝情。你裴门子弟屡遭不幸，今见你怎不叫我痛碎心？自幼同窗情意浓，(裴唱)丹青同描凤与龙。(夏唱)自从公爹遭不幸，(裴唱)与你分别难相逢。(夏唱)我常对菱花叹不幸，辗转裴郎在闺中。(裴唱)贤妹(呀)，

中国黄梅戏唱腔集萃

570

| 0 7 6 5 | 3·5 6 6 | 0 2 7 6 5 | 6 7 6 1 | 7 6 2 3 2 | 7 6 1 | 3·5 6 1 | 1 6 5· | 5 6 7 6 |

请贤妹 莫再伤悲 莫流泪， 过于 伤悲 身 心 摧。(夏唱)惦裴

| 6 5 3 | 6 5 6 5 3 2 1 | 2 — | 2·3 5 6 | 5 6 3 2 1 | 1 2 3 5 2 6 1 2 | 1 6 5· | 7 6 7 |

郎， 夜常 梦， 枕边 掸泪 湿心 胸。(裴唱)你的

| 2 3 5 3 2 | 1 1 2 7 6 5 | 3·5 6 | 0 7 6 7 | 2 2 3 5 6 | 1·(7 6 5 1) | 0 3 5 6 5 6 1 | 5·(7 6 1 5 6) |

心意 我领 会， 只恨我 家遭 不 幸 业难 恢。

| 7·6 5 3 7 | 6·(5 3 5 6) | 7·6 5 6 | 7·(6 5 6 7) | 0 1 6 1 | 5·6 1 6 1 | 6 6 4 3 2 3 | 5·(3 2 3 5) |

只可恨 你父贪富贵， 蓄意 一弹 打双 飞。

| 0 7 6 7 | 2 3 2 3 5 | 6 7 6 5 6 1 | 0 3 2 1 2 | 3·7 6 1 5 | 6 — | 6 1 6 1 2 3 1 | 2·3 2 1 6 |

纵然你不弃荆菲 品德 美， 寒生我 身临困 境 有何 为？

| 5 — | 5 6 7 6 | 5 3 5· | 6·6 5 5 3 | 2 3 2 1 6 5 | 1 2 (3 2 5) | 3·5 2 3 | 5 6 3 2 3 1 |

(夏唱)常言 道 梅花也遭 狂风 袭， 蛟龙 也有

| 7 2 3 5 2 6 1 | 1 6 5· | 1 6 1 2 | 1 2 6 5 3 | 5·6 7 6 2 7 | 6·(5 3 5 6) | 0 6 5 5 3 | 5 6 1 6 4 3 5 |

困难 时。 我与 兄 长 已 计 议， 他送你 白云庵

| 2 1 2· | 0 3 2 3 | 5·7 6 1 5 | 6 — | 0 5 3 5 6 | 1·2 3 5 | 2 3 2 6 7 2 6 | 5·(6 2 1 2 3) |

中 白云庵 中 把 书 攻。

| 5·5 6 5 6 | 5 3 3 2 1 | 0 3 5 6 | 1·2 6 5 6 | 3 2 3 5 3 | 2 3 5 2 3 6 5 | 1·3 2 1 6 | 5 (5 6 3 5 2 3) |

一切费用 安排 定， 兄长暗 去 会文 章。

| 5·3 2 3 1 | 0 5 3 7 6 2 7 | 6·(5 3 5 6) | 0 6 5 6 | 1·7 6 1 5 | 6 — | 3·1 1 6 5 | 6 6 5 6 4 3 |

秋后若得 龙虎 榜， 报仇雪 恨 报仇雪恨 共担

(夏唱) 35 2. | 2 - | 2 35 23 | 5.6 3523 | $\overset{3}{1}$. 27 | 6 23 1 2 6 | 5.(6 7 2 | 6 43 2 | 5 -)‖
当。

(裴唱) 0 3 3 2 3 | 1 2 1 7 1 | 2. 3 | 5.6 2 7 | $\overset{7}{6}$ - | 6 23 1 2 6 | 5 - | 0 0 | 0 0 ‖
报仇雪恨 共担 当。

此段唱腔把黄梅戏的【彩腔】【平词】对板【散板】及【八板】素材糅合在一起新创而成。

一张张一行行仔细察看

《血溅乌纱》严天明唱段

移植剧目 词
朱浩然 曲

渐快
5̂ 65 61 2 32 1 16 | 1.2 35 6.1 56 4 | 0 5 35 6.1 56 | 2/4 1̇(1̇1̇1̇ 1̇56̇1̇ | 2̇2̇2̇2̇ 2̇31̇7 | 6 01 54 |
赃物 雄起自供 旁证 桩桩件件件件桩桩 铁证如 山。

稍慢
325̇1̇ 6532 | 1 1̇2 76) | 4/4 5 53 5 6.1 65 | 56 12 01 35 | 6. 76.5 65 | 2/4 6. (7 | 6 6 0 35 |
看起 来 刘 少英是 为 父 翻 案,

6 6 07 | 67 65 | 1235 6̇1̇56̇ | 4.5 43 | 2356 5232 | 1. 1̇ | 6 5̇1̇ 6543 | 2 01 612) | 1.2 5645 |
却 为

稍快 渐慢
3.(2 123) | 5 6 1243 | 2.(1612) | 3 323 5 | 2321 6 | 3.2 12 | 5 1̇65 4 | 0 356 |
何 年 少 女 顶风 刀, 踏雪 剑, 喊声 阵阵哭声 惨, 冤气

7 7. | 7. 2̇7 | 6.1 65 | 4545 61̇ | 1̇ 6.5 453 | 4/4 2 0 43 2.3 234 | 35 3 (12 325̇1̇ 6532 |
冲天?

1.2 1̇1̇ 56 1̇6) | 565 13 21. | 6 6̇1̇ 5 65 35 | 21 (5 621) | 553 5 5 365 |
按 律 条 罪证 确凿 理应

6. 5 35 1̇56̇ | 2/4 5.(61̇ | 55 023 | 55 061̇ | 5656 5656 | 51̇ 356̇1̇ | 5 0 43 | 22 061̇ |
判 断,

打双板
22 043 | 2323 51̇ | 6543 2) | 565 32 | 1.2 323 | 01 3 | 2326 1 | 66 565 | 0 35 32 |
莫 不 是 严刑逼供 蒙屈 冤? 莫不是 河阳县

1.2 36 | 535 2 | (2323 5643 | 2321 2) | 55 32 | 1.3 21 | 5.6 13 | 2326 1 | 01 65 |
案件错 判? 莫不是 案件中 另有因 缘? 节外

3. 7 6 - | 6 67 65 | 64 32 | 3235 2 | (1̇.6 561̇2̇ | 6535 20) | 4/4 1 16 1̇ 2 12 3 |
生 枝 混淆是 非, 左思 右想

5 56 1 2. 3 | 2.3 4 3.(212 | 2/4 325̇1̇ 6532 | 4/4 1.2 1̇1̇ 5676 1̇6) | 565 13 21 (2 321) |
方寸 乱, 万 不 能

6 6̇i̇ 5 65 2.3 | 2 1 (5 6 2 1) | 5 53 5 53 65 | 6. 5³ 3.5 6i̇ | 5 65 6i̇ 2 (323 5i̇ | 6 56 35 1 2 -) ‖

错杀　人　　　　　　　　遗恨　　　万　年。

此段唱腔在黄梅戏传统【男平词】【八板】等板式基础上编创而成。

我却是思潮起伏意难平

《穿金扇》王银屏唱段

刘挺飞 词
朱浩然 曲

5 65 35 1.2 565 | ⁵3 - 2 32 16 | 5.1 6535 2.(2 2 2 | 2351 61 2̂ 0 0)‖
不　　　　　　　　　留　　情。

此曲是用【平词】【彩腔】创作而成。

家住湖广荆州城

《秦香莲》秦香莲、韩瑛唱段

移植剧目 词
朱浩然 曲

```
6·1 3 5 | 0 61 23 1 | 2 - | 0 2 7 2 | 3·3 23 1 | 0 53 5 6 | 2·7 61 5 | 6(725 3272 6) 2 1 2 |
如今才把  是 非 明。      我只当 驸马与她 有 仇 恨,                         却原来

3 3 5 21 | 6 - | 5 3 2 163 | 2 - | 2 27 65 | 3·5 65 1 | 0 3 6 1 | 2·3 1·6 | 5(613 21 6 | 5 - )‖
是他的妻 子     找进了京 城,       找  进 了 京     城。
```

此曲是用【平词】【彩腔】的音调编创而成。

割不断的相思割不断的情

《婉容》婉容唱段

梁谷音 词
李道国 曲

1 = E 1/4

(唱段略)

```
16 1 (1 7 1) | 1.2 4 3 | 2. 17 | 6356 1.2 | 53532 21 6 | 5  -  | 5.  3 2 | 2.  6 | 5  - )‖
                                                                        (6|
相 思        割不断的 情。
```

此曲用黄梅戏的音乐素材，并采用改变节奏等手法创作而成。

（打打）可有？ 扯谎的鬼(吔)！

你说道 无有妻子在江湖漂流。彼时间问我的哥何事为路？你说道贩翠花在苏杭二州。我问客人久住是就走？你说道只要生意好久住我的店头。在店房我看你为人忠厚，瞒公婆和父母私配鸾俦。实指望我们配夫妻天长地久，哥(喂)！未想到狠心人要将我抛丢(喔哇)！你好比那顺风的船扯篷就走，我好比那波浪中

我为哥与亲戚朋友们 作下了对头。

我为哥与公婆常常口角，我为哥与亲丈夫打骂不休。

千诉万诉我诉不清楚，

我好比搭上了强盗船

失措在当初。

此曲用的是女【平词】，是严凤英经典唱段之一。

```
3  3 | 6 6  1̇  3  3 5 | 6.1̇ 7 6 | 5.  (6 | 5 6 5 6 | 5 6 7 2̇  6 5 3 2 | 1 1̇  7 6 |
待  我    越 墙   逃 出    外,

5.6 4 3 | 2 1  2 3 | 5 6 4 3  2 3 5) | 0 5  3 5 | 6.  1̇ | 5.(4 3 5) | 2  3 5 | ⁵1  0 ‖
                                        回 家  躲    过        这   场   灾。
```

此曲由【男平词】为基调，配以【二行】【三行】等改编而成。

我二人叙起来美是不美

《梁山伯与祝英台》梁山伯、祝英台唱段

王自诚 整理
陈礼旺 记谱

$1=\flat E$ $\frac{2}{4}$

(祝唱)我二 人叙起来 美是 不美？(梁唱)江(哪)中 水 (祝唱)亲 不 亲？

(梁唱)你我是故乡 人， (祝唱)乡 邻 会乡 邻 (梁唱)一见喜十分， (祝唱)乡 里 会乡 里

(梁唱)一见 十分 喜。 (祝唱)二 人 凉亭 (梁唱)来 结 拜， (祝唱)犹 如 同 娘

(梁唱)共 母 生。(祝唱)哥 叫 四九 (梁唱)回(哪)家 转， (祝唱)弟 叫 银 心 (梁唱)转 回 自家

门。(祝唱)二 人 上了 (梁唱)高 头 马， (祝唱)马 上 催 鞭 (梁唱)朝 向 前 行。

此曲是一段很特别的【平词】传统对板，每人只唱半句而反复多次，这在其他剧目中少有所例。

中了举人上皇榜

《范进中举》范进唱段

高德生 词
马继敏 曲

$1=\flat E$ $\frac{2}{4}$

(0 27 23 | 5·7 675 | 3523 7267 | 52 5) | 22·33 | 223 1 | 0165 | 323 5 |
　　　　　　　　　　　　　　　　　　　　中了，中了，得中　了，　中了　举　人

3·1 615 | 6 - | 6·156 163 | 2726 5 | 3·5 61 | 2·321 156 | 5 - | (1·235 216 |
上　皇　榜，　　　　　　　　　　　　　　　　　　　　　　　　　　　

5 56) | 2231 | 2 (52) | 553 561 | 65(3235) | 07 67 | 23 567 | 6· 7 |
乌鸦 变凤　凰，　　　恶语 变颂　扬，　　　　世态　炎　凉。

6·156 163 | 2 065 | 353 23 | 5 6·3 | 5 - | (1·235 216 | 53 56) | 332 35 |
　　　　　　　　　　　　　　　　　　　　　　　　　　　　　　　　二十 年

6156 1 | 03 61 | 22 3 | 2·16121 | 6· (7 | 6·535 2317 | 6156) | 55·61 | 323 5 |
考秀才　文章　臭(啊)，　　　　　　　　　　　　一考 举人 反成 优，

转1=♭B (前2=后5) 稍慢

0 26 72 | 65 (3 | 5 5143 | 2· 3 | 2 2765 | 4· 53 | 2·356 352 | 1·5 6123) |
反成　优。

553 21 | 6156 1 | 323 053 | 212 (012) | 35323 535 | 06 1 5643 | 2·32 12 |
妻子　为我　愁　愁　　愁　白了　首，

35 3 (12 | 3 1 765 | 3612 3) | 2·3 5 65 | 0 65 453 | 2· 53 | 2·(27) | 7 6· |
　　　　　　　　　　孩儿 面前 羞　羞

转1=♭E (前5=后2)

2·3 5 | 065 453 | 2·5 35 | 21 (12 | 3· 6 | 5 - | 5 -) | 13 561 |
面带　羞。　　　　　　　　　　　　　　　你看

65 (123 | 5· 356 | 1 - | 3165 3165 | 4216 4216 | 5 5) | 2 23 1265 | 3523 5 |
这　　　　　　　　　　　　　　　　　　　　　　　小河　流水

(0 7 6 2 7 | 6·7 6 5 5 | 6·(1 3 5 3 2 2 7 | 6·2 3 5 6) | 1·3 2 1 | 6 1· | 7 6 7 0 2 7 |
清 悠 悠,　　　　　　　　　　　　　　鱼 儿在 水 中 摇 头

6 5 6 0 | 1·2 6 5 | 5 1 6 3 1 | 2 - | 2·3 2 | 1·2 1 2 3 2 3 | 2·3 2 1 6 5 6 | 0 3 5 6 | 1 0 2 |
摆尾　 摇头摆尾　 多 自　 由,　　　　　　　　　　　多 自 由。

1·2 1 5 6 | 5·(6 1 3 2 1 6 | 5 3 2 5) | 2 1 2 3 2 | 2 7· | 2 7 6 5 6 7 2 | 6 0 7 6 | 5·6 5 6 1 |
　　　　　　　　　　　　　蝴蝶 双 双　 追逐 在 前 后,

6·1 6 1 2 | 3 3 2 1 2 3 | 2·1 6 | (6·5 3 5 2 3 1 7 | 6·2 3 5 6) | 0 3 5 6 | 1·3 2 1 6 5 | 6 5 3· |
追逐 在 前 后,　　　　　　　　　　　　　　喜鹊 歌 唱

5·6 1 6 3 | 2 2 2 7 | 6 6 0 3 5 | 6 6 0 2 7 | 6 2 2 1 6 5 | #4·5 1 6 3 | 5(5 3 5 2 1 6 | 5 3 2 5) |
上 枝 头(哇得儿)上(哪 得儿)上(哪 得儿)上 枝 头。

1 1 2 1 6 5 | 3 2 3 5 5 | 0 2 7 6 1 5 | 6· 1 7 | 6 1 6 1 2 3 2 | 1 (0 3 2 3 | 5·4 3 5 2 3 1 2 | 7 6 5 6 1) | 6 2 3 2 |
乌鸦　 怕我 举人 早 飞　 走,　　　　　　　　　　　　　　　　我 要去

7 6 5 6 1 | 6·1 5 6 1 6 1 | 1 3 6 1 | 2 - | 1 2· | 2·3 1 2 3 2 3 | 0 3 5 6 | 1·2 1 5 6 | 5 - ‖
琼林宴拜　 王 侯,　　　　　　　　拜 王 侯。

此曲是以【彩腔】【平词】为素材创作而成。

何人胆敢挡路口

《范进中举》范进唱段

高德生 词
马继敏 曲

$1=\flat E$ $\frac{2}{4}$

稍快
(1.235 216 | 5.6 55) 2 1 2 323 |(0436 123)| 0 35 6 1 | 2. 23 | 1.212 323 |(0656 33 |
　　　　　　　　　　　何人　胆敢　　　　　　　　　挡　路　口？

0532 11 | 0327 66 | 0276 55 | 3.56 i 6532 | 1612 3)| 0 1 321 | 6 1 (56 | i32 i 7656)|
　　　　　　　　　　　　　　　　　　　　　　　　害得举人 老爷

3 5 6 | 2 7 5 6 | 6 - | 6 7656 | 1 6 3 1 | 2 1.6 5 - |(3.535 6532 | 11 0 35 |
摔跟 头，你这个 坏　　　　　　　　坏 石 头。

中速
6.i6i 2i6i | 55 0 61 | 6532 5)| 1 5 | 6 6. |　3.6 5 | 6i6 1 | 776 562 |
　　　　　　　　　　　　　　　　身 穿 一件 大 红袍，　　摇摇 摆

76 7. |(7.2 72 | 7656 70)| 6 6 4323 | 56 5 (61 | 653 5)| X X | X X X X |
摆　　　　　　　　　　摆摆 摇。　　　　　　　　　　圣 上 亲点 我做

1. 5 | 6i 6 (55 6)| X XXX X X. | 53 5 (335)| 16 1 (66 i)| 53 5 6 1 | 6 5 (61 |
大 主考(喂)，　去考那些 书生 (那个　 那个　 那个)文才 高。

216 5)| 22 333 | 2 23 ³1 |(1.235 3212 | 7656 1)| 6.3 21 | 61. | 156 5 |
我这大主考 最公 道，　　　　　　　　　　定 下的 章程 只 一条。

(5656 12 | 6532 5)| 1 6 5 355 | X X. | 276 5672 | 6 656 | 212 | 323 |
　　　　　　　　　　不过 五十我 一概　 一概 都 不 要，都 不 要，都 不 要，

0 321 | 6.1 56 | 1 - | 1.2 351 | 22. | 2. 3 | 2.327 656 | 0 356 |
本考官 不 取　　　嘴上 无 毛，　　　　　　　　　　本 考官

1.3 2165 | 5 6. | 5.6 163 | 2.321 156 | 5(535 216 | 5 32 5)| 1 355 | 6 6 5 |
不 取　 嘴上 无 毛。　　　　　　　　　　　　　我 定 下的 文题 叫

591

传统戏古装戏部分

此曲是根据传统曲调【平词】【彩腔】重新编创而成。

1) 1 6̇ 1 | 6 1 2 3̇1 | 2 0 | 6 1 2 3̇1 | 2·3 2 1 6 | 5 (6̇1̇2 6̇1̇2̇3̇ | 5 0 0) ‖

能 摘走 天上的 月 亮， 天上的 月 亮。

此曲根据【彩腔】音乐素材创作而成。

忆十八

《梁山伯与祝英台》梁山伯唱段

移植剧目词
夏泽安曲

眼前就是旧时景，

回忆往事我又喜又惊。

她曾经梅花吐露喜消息，

哎呀呀，我却像泥塑木雕不知情。

出了城

过了关(哪)，

她曾说樵夫为妻把柴砍。

过了一山又一山，

她曾说家有牡丹等我攀。 下了

山 过池塘， 她曾说

此曲采用【平词】和【彩腔】的对板为元素，用多种手法创作而成。

何愁金榜不题名

《万密斋传奇》万密斋、书生唱段

熊文祥 词
夏泽安 曲

全曲是用【彩腔】为素材，采用 $\frac{3}{4}$ 板重新创作的新曲。

说一个传奇给你听

《万密斋传奇》万密斋唱段

熊文祥 词
夏泽安 曲

此曲是用【彩腔】的音调进行重新创作而成。

寻采药草深山进

《万密斋传奇》万密斋、翠花唱段

熊文祥 词
夏泽安 曲

1=♭E 2/4

(2 5 | 5 - | 2 1 6 | 5 - |) 0 (| 0 6123 | 5.765 | 323 5 |
(哎嗨　　哎咳哎　呀),

5562 126 | 5 6561) | 22 05 | 3.5 32 | 1. (23 | 1.2 76 | 5765 1) | 1 6 | 1
(万唱)寻采　药　草　　　　　　　　　　　　　　深

3.5 61 | 2 0 03 | 2.3 231 | 2.(2 22 | 2165 4543 | 2.1 712) | 3.5 23 | 5.6 32 |
山　进,　　　　　　　　　　　　　　　　　　(翠唱)走 了 一

1 - | 2 35 356 | 16 5 | (61 | 2.723 565 | 27232 1 | 2.532 216 | 5 -) |
程　又　一　程。

1 1 35 | 6 6. | 27 652 | 7. 5 | 3.2 127 | 6.(762356) | 05 35 | 6.5 352 |
(万唱)满目　风光　看不　尽,　　　　　　　　　　(翠唱)浑身　上

3 1 (2 | 7.276 561) | 2 7. | 2 6. | 1212 513 | 2 53 216 | 5. (61 | 5.765 | 323 5 |
下　　　　　　　汗　汗　汗津　津。

5562 126 | 5 -) | 55 35 | 6561 5 | 5 61 | 653 52 | 3 2.365 352 | 3.(333 | 3.565 3612 |
那边　野花　红(呀么)红　艳艳,

3.432 3) | 276 5327 | 6 6035 | 6.3 231 | 156 5 (61 | 5653 2.3 | 6.532 1 | 6123 116 |
(万唱)映山红一　开(呀那个)红满　天。

5561 5) | 5.3 56 | 1653 | 2 2053 | 2.3 5365 | 5321 | 27 32 | 27 656 | 7 - |
(翠唱)采　一朵野花　鬓(哪)鬓边　戴,(万唱)人 面 红 花

1.212 321 | 2321 156 | 5.(6 | 5.765 | 3523 5 - | 1565 2565 | 1565 2565 |
竞　相　妍。

抒情地

(翠唱)林中的翠鸟啼声脆，(万唱)好似仙女弹丝弦。(翠唱)一唱一声相和着，(万唱)一起一落如梭穿。(翠唱)今日才识深(哪)深山美，(万唱)不知不(万唱)觉到山巅。
(翠唱)不知不觉到山巅。

此曲是用【彩腔】对板素材又吸收了鄂东音调重新创作的新曲。

琵琶声声唱春风

《深宫孽海》宣宣唱段

肖东、涂侣龙 词
夏泽安 曲

$1=\flat B$ $\frac{4}{4}$

(1̇ 6̇1 2̇ 3̇ 1̇·2̇1̇6̇ 5̇ 3̇ | 2̇3̇5̇3̇ 6̇4̇3̇2̇ 1̇·6̇ 5̇6̇1̇) ‖: 6̇·1̇ 2̇ 3̇ 1̇· 6̇5̇ | 3̇·1̇ 2̇ 3̇ 5̇ (01̇ 2̇ 3̇ 5̇) |

1. 琵 琶 声 声　　唱　春　风，
2. 琵 琶 声 声　　唱　高　楼，
3. 琵 琶 声 声　　唱　晚　霞，

1̇6̇ 1̇ 0 2̇ 1̇ 6̇5̇ 3̇ | 5̇3̇6̇1̇ 6̇5̇3̇5̇ 2̇ (03̇ 5̇6̇1̇2̇) | 3̇ 3̇5̇ 2̇3̇6̇5̇ 1̇ (06̇ 5̇6̇1̇0) | 5̇ 5̇3̇ 2̇3̇5̇4̇ 3̇ (02̇ 1̇2̇3̇) |

风 中　　片　片　落 花　红。　　红 颜 命 比　　残 花 瓣，
楼 中　　燕　子　正 啁　啾。　　红 颜 命 比　　单 飞 燕，
晚 霞　　正　照　红 荷　花。　　虽 出 污 泥　　花 不 染，

0 5̇3̇ 5̇6̇ 1̇·3̇ 2̇3̇5̇ | $\frac{2}{4}$ 6̇ — | $\frac{4}{4}$ 5̇ 2̇ 5̇ 6̇5̇ 3̇2̇ | 1̇ (2̇3̇ 5̇3̇5̇6̇ 1̇·) 3̇ | 2̇·3̇ 1̇2̇5̇ 6̇· 5̇6̇ |

随 风 飘　　　荡　　　　　　何 所 终。
不 啼 欢　　　乐　　　　　　只 啼 愁。
一 片 芳　　　魂

1̇ 0 2̇ 1̇ 6̇ 5̇1̇ 6̇ 5̇ 3 05̇ | 2̇·3̇5̇3̇ 6̇4̇3̇2̇ 1̇06̇ 5̇6̇1̇) :‖ 5̇ 2̇ 5̇ 6̇5̇ 3̇2̇ | 1̇· (3̇5̇ 2̇6̇ 5̇3̇ 2̇ | 1̇ — — —) ‖

香 万 家。

此曲是用【花腔】小调音乐为素材重新编创的新曲。

失去你如同滩头落孤雁

《百花赠剑》公主、海俊唱段

邓新生 词
陈儒天 曲

此曲是用【彩腔】对板、【二行】等素材加以变化创作的新腔。

莫说我左脚右脚跟着紧

《夫人误》梅氏唱段

邓新生、高国华词
戴学松曲

此曲采用【彩腔】为素材创作而成。

头杯酒敬秀才

《捆被套》素珍唱段

移植剧目 词
丁式平 曲

1=E 2/4

稍慢

(0 2 3523 | 1 2 2176 | 5. 5 6) | 2 2 5 | 65 3 2 | 2 2 1 23 | 2 16 5 | 1 1 3 5 |

头杯酒 敬秀才， 为妻表表 蔡伯 喈： 伯喈 京城

6 5 6 | 2 2 1 23 | 2 16 5 | 2 2 5 65 | 5332 1 | 2 2 1 2 | 2 6 5 | 65 6 33 |

去赶考， 一去三年 没回 来。 家撇 五娘 受贫 苦， 父母饿死 没葬 埋。 五娘送丧到

2 23 1 26 | 2 2 1 2 | 7 6 5 | 1 1 1 3 5 | 23 17 65 6 | 2 2 2 1 23 | 2 1 6 5 |

荒郊外， 罗裙兜土 筑坟 台。 坟头上青松 往上 长， 从天上掉下了 琵 琶 来。

2 2 5 65 | 5332 1 | 2 2 1 23 | 2 16 5 | 1 1 1 61 | 57 65 6 | 2 2 7 76 | 5.6 1 2 |

五娘抱琵琶 寻夫去， 京城 遇见 蔡伯 喈。 蔡伯喈不认 五娘女， 马蹄 踏死 女 裙

1 6 5. | 3 1 2 5 | 3 32 1 1 1 | 2.3 1 26 | 5. | 3 1 | 2. 3 2 | 1 2 2 1 6 |

钗。 我要学 有情 有义的 五 娘 女，

(12 17 65 6) | 0 5 3 5 | 1 6 1 22 | 3 5 1 6 | 5 6 4 3 | 2.3 1 26 | 5 — ‖

你休学 无情 无义的 蔡伯 喈。

此曲由【彩腔】对板改编而成。

你是九品莲台坐上的人哪

《意中缘》道婆唱段

移植剧目词
潘汉明曲

1=♭E 2/4

进行速度 风趣地

此曲由【彩腔】素材编创而成。

人生五官并七窍

《包公赶驴》包公唱段

张亚非 词
陈泽亚 曲

1=♭E 2/4

(3235 6561 | 5.643 231 | 3535 6276 | 5 -) | 5561 | 3235 | 6131 | 2(321 612) |
　　　　　　　　　　　　　　　　　　　　　　　　　人生　五官　并七　窍，

0 36 56 | 11 (65) | 4. 3 | 2 3 | 5(676 55) | 11 35 | 6 - | 111 65 |
耳不　兼听　心 失　调。　　　　老臣我　听到了　天上

323 | 3.6 50 | 6.(666 6666 6)1 | 6165 43 | 5(56 3523 | 1. 7 | 6723 2676 |
仙乐　阵 阵　飘，

5 -) | 223 | 11 35 | 6 - | 1 65 | 3 5. | 6.6 43 | 2. (3 2356 |
　　　老臣我　听到　了　遍地　哀鸣　哭嚎　淘。

1 7 6543 | 2.1 22) | 1/4 0 2 | 1 2 | 32 | 1(111 | 1)1 | 35 | 6(765 | 66) | 01 |
　　　　　　　　　　　这　仙乐　声 中　哀鸣叫，　　　　　　　　一

1 2 | 61 | 65 | 01 | 63 | 5(356 | 1235 | 6 | 61 | 561 | 6543 | 2 03 | 2676 |
声低　来　一声　高。

5 | 5) | 2/4 11 35 | 6.(5 66) | 656 1 | 1643 | 2(3523 | 53 5 | 6 | 1.2 6543 |
　　　一声　空中绕，　一声　下阴　曹。

2.1 22) | 11 35 | 65 61 | 161 5 24 | 3 - | 3235 | 6.(5 66) | 6.165 43 |
　　　一声一声一声一声　听得　人　哭也不能哭，　笑也不能

5.(6 55) | 05 35 | 656 11 | (1276 561) | 06 56 | 4 3 | 2(323 5356 | 1.5 6543 |
笑，　纵然是　捂着　耳朵　　　　他也在　心 上　敲。

2.3 212) | 11 35 | 6 56 | 1 - | 11 63 | 5(612 6543 | 5.7 61 | 22 562 |
这是什么　音？万(呐)岁　可 知　晓？　　老臣 夜闯

7 - | 5.6 161 | 03 2317 | 6.(666 6666 6)56 | 165 66 | 5(656 72 | 1.7 61 | 5 -)‖
宫　就为　这一　条。

此曲用【彩腔】素材创作而成。

仇人相见两眼分外红

《鸳鸯剑》龙飞雄唱段

杨 璞 词
王小亚 曲

1=E 2/4

（渐慢）
（5·6 3 2｜1 7 6 7｜艹 2 — ）｜2 2 6· 7 6 7 6 7 6 3·6 5·｜（2 3276 5·）｜1 7 6·2 1 3 2｜
　　　　　　　　　　　仇 人 相　　 见　　　　　　　　　　　　我 的 两 眼 分

1 2 0 0（仓）0｜2/4 2 7 6 5 6｜2 #1 2 7｜1 5 6 1 2 7 6｜5（35 2176）｜艹 5 — ）｜5 5 3 5 6｜
外 红，　　　　　十 年 前 的 仇 和 恨 紧 记 在 心。　　　　　　　　　　　　我 与 你

（稍快）
1 1· 5 5 3 5 6 0·｜2/4 0 3 5 6｜1·2 3 1｜2 0 3 1｜1·5 6｜5（5 6156｜
本 是 同 乡 里，　　　我 的 父 就 是 猎 户 赵 山 龙。

（渐慢）（稍慢）
1·76 1 5643｜23 5 0532｜1·235 2317｜6·123 76 5）｜1/4 5 6｜0 2｜0 2 7｜6765｜4 3 5｜
　　　　　　　　　　　　　　　　　　　　　　　　　你 全　家 鱼 肉 百 姓

1 1｜5 6 2｜7·（6｜5 6 7）｜6 3｜0 2｜0 1｜2 7 6｜5｜3 6 5｜2·6 7 2｜6 5｜（0 #4 3｜
罪 孽　重，　　　　　哪 一 个 不 比 那 虎 狼 凶？

（稍快）　　　　　　　　　　　　　　　　　　　（稍慢）　　　　　　　（原速）
2 6｜7 2 6）｜1 1｜3·6｜5｜7·6｜5｜6 6｜1 2｜3·3｜2 1｜1561｜2｜
　　　　　　山 捐 猎 税 盘 剥 重，打 来 的 飞 禽 走 兽 你 抢 空。

（2 22｜2 22｜2 22｜2 22）｜2 2｜2 2 3232｜2 7｜7（6 7276｜5356｜7 7）5｜
　　　　　　　　　　　　　　　　　那　 一　 年　　　 我

（渐慢）　　　　　　　　　　　　　　　　　　　　　　　　　　（再慢）
3·5｜6156｜1 1｜0 65｜5 3 2｜1 2｜3｜2 3 5｜5·6｜1 5｜6｜5·5 3 5 6｜1｜
失 手 伤 了 你 家　看　门 犬，老 奸 贼 他 动 了 怒 折 了 我 家 箭

（快一倍）　　　　　　　　（渐撤）　　　　　　　　p 清唱
2676｜5 5｜6 1｜2｜2 1 6｜1 2｜3 0｜（仓）｜艹 2·2 27 6156｜（6·—6）｜1 7 1 2 5·｜
烧 了 我 家 弓，还 说 我 全 家 把 匪 通。　　又 是 烧 来 又 是 杀，　　我 一 家 老

　　　　　　　　　　　（稍快）　　　　　　　（突快）
5 — 6 2·2·｜7｜2/4 6 0 0 1｜2 2 3 1 5 6｜5 0 0｜2 —｜5 6｜5 — 5 —｜
小 十 一　　　　 口 都 惨 死 在 血 泊 中。（女合）火　　映　天

此曲是用【彩腔】素材加以改造并运用【快板】紧板等板式进行创新而成。

哭一声兄长哭无泪

《鸳鸯剑》龙凤仙唱段

杨　璞 词
王小亚 曲

(乐谱) 英雄会，大小喽啰疼爱我视若千金。

渐慢
日渐久淡忘了灭门的深仇与大恨，憧憬着男耕女织美满婚姻。

稍快
初见贼子相貌端正言行拘谨，只当你是正人君子胆小的书生。你巧舌如簧诡言答问，阴错阳差误认为你是兄长为我选的夫君。我恨恨我为情迷性救了我子一条命，我悔

渐慢
悔不该与哥哥动了刀兵。兄长他怒气冲天一声吼，气晕失足跌落在百丈深坑。

渐慢
我在山上哭新坟，贼子你在将军府里庆新婚。我在坟头等佳

稍快

$\frac{4}{4}$ 6 | $\frac{2}{4}$ 5 i | 0 i.i | 3 2 3 | 2 2 7 | 6 0 7 6 | 5 (0 6 | i.7 6 i | 5 6 7 6 5) |
信， 贼　子你送　来 勾命的书　文。

3 2 3 | i.(i i i) | 5 — | 5 3 | i — i — | 2 — 7 2 |
气难忍， 力　已　尽， 仇　将

6 — | 6 — | i 5 6 i 5 | (0 2 | 3 5 | 2.3 5 4 | 3 — | 3 0 0) |
报， 恨　更　深。

mp
3 3.2 7 | 2 6. | 0 (多落.) | 0 i 0 i | 2 i | 3.5 6 i 5 6 | i.(i i i) | 0 2 2 7 |
鸳鸯剑（呀）， 今 日要你 尝尝仇人的血， 今日里

6 i.i | 3 2 5 3 | 2 (3) | 稍快 3.2 3 5 | 6 i 5 6 6 | 6.5 i i | 渐慢 2 3 i 2 2 | 0 3 2 i |
要 见见仇 人的 心。 为我报仇 为我雪恨 为我报仇 为我雪恨， 告慰

i.2 2 i 6 5 | 3 2 3. | 2 2 i 2 | 5 — | 3.. 5 | 2.(3 5 4 | 3 2 i | 2 0 0)‖
我那屈死的兄　长　在天之　灵。

　　此曲为剧中核心唱段，由男【彩腔】【平词】类曲调组合而成，用多种板式抒发激情，用级进式将全曲推上高潮从而结束全曲。

高抬贵手放我下山

《鸳鸯剑》钱雨秋唱段

杨　璞 词
王小亚 曲

1 = B 2/4

稍慢
(0　076 | 5.6 6532 | 1.3 23) | 1　52 | 3　23 | 27 656 | 1. (2 | 11 02 |
　　　　　　　　　　　　　　　　　　我 的　父　虽然是　大　官，

11 0 2 | 1.276 56 i) | 3 3 23 | 5 3　2 | 1.2 31 | 2 (03 | 2222 | 2.356 43 2) |
我 的　母是 受苦　的 小 丫　环。

3.2 12 | 32 5 | 25 21 | 1 6. | 15 32 | 1.2 3 | 2321 6123 | 1. (23 |
我有 九个 姐姐 十三　兄，　　小生 我 排行 二十　三。

11 0 23 | 11 0 23 | 5.235 231) | 2.2 12 | 3. 2 | 56 121 | 2. 3 | 5.65 4.5 |
　　　　　　　　　　　　　　　二十年 前 我 生下 地，

稍慢
3. (2 | 3.76i 5245 | 3.2 123) | 2 5 | 0 5 | 65 3 | 22 65 | 1.(3 231) |
　　　　　　　　　　　　　　　府 　 门 　上下 闹翻 了天。

清板
慢一倍
1/4 3 3 2 | 1 2 2 | 3 23 | 5 3 | 2222 | 5 3 | 2.1 65 | 1 | 2.2 | 1 2 | 35 2 | 3 |
大二娘 拿刀要 将我 砍，三四娘要 将我 埋在后花 园。兄妹怕我 分家 产，

1 5 | 6 1. | 5.2 32 | 1 | 3 32 | 1 2. | 5 6 | 6 5. | 2 5 | 2 1 | 6.1 23 | 1 |
争争　吵吵　说我不 姓　钱。爹爹　不肯　下毒　手，　将我 母子 赶到外　边。

原速
4 4 3 | 2 4 4 | 1 2 | 4 3 | 2 2 | 5 5 3 | 2132 | 1 (大) | 4/4 1 16 1 | 2.3 123 |
我母子 受尽了 千般 苦，饥寒 交迫 二十 年。　　二十年从未见过

5 35 12 3.(2123) | 2 53 2.3 21 | 61 5235 21 | (76 | 2/4 54 32) | 11 2 | 6.6 54 | 5512 |
爹爹　面，二十年从未到过府 门 前。　　　　大王(呀) 冤有头来 债有

5.6 43 | 25 32 | 1.2 3 | 5.2 35 | 21 | (23) | 43 4 | 6.1 2412 | 44 0 | 55 6 43 |
主，　你 的 冤 仇　与我 不相 干。　你何必　不问 青红 皂白　将我

稍慢
(1.2 352 |
24 12 | 2 5 35 | 2.1 23 | 5 0 | 53 | 5 21 6 | 1 - | 1 -) ‖
砍？　我求 你 高抬 贵 手　放我 下　山。

附录

《中国黄梅戏唱腔集萃》CD 目录

CD1 目录

1.	对 花	选自《打猪草》，严凤英、丁紫臣演唱	2′41″
2.	十全十美满堂红	选自《夫妻观灯》，严凤英、王少舫演唱	1′28″
3.	互表身世	选自《天仙配》，李文、刘华演唱	4′25″
4.	满工对唱	选自《天仙配》，严凤英、王少舫演唱	1′48″
5.	董郎昏迷在荒郊	选自《天仙配》，严凤英演唱	2′40″
6.	空守云房无岁月	选自《牛郎织女》，严凤英演唱	5′16″
7.	到底人间欢乐多	选自《牛郎织女》，严凤英演唱	3′35″
8.	谁料皇榜中状元	选自《女驸马》，韩再芬演唱	1′22″
9.	驸马原来是女人	选自《女驸马》，孙 娟演唱	5′12″
10.	描 容	选自《罗帕记》，王少舫演唱	4′39″
11.	望你望到谷登场	选自《梁山伯与祝英台》，马兰、黄新德演唱	3′00″
12.	英台描药	选自《梁山伯与祝英台》，徐 君演唱	7′58″
13.	今生难成连理枝	选自《梁山伯与祝英台》，董家林、王琴演唱	4′10″
14.	看长江	选自《江 姐》，潘璟琍演唱	3′16″
15.	春蚕到死丝不断	选自《江 姐》，严凤英演唱	4′00″
16.	梦 会	选自《孟姜女》，杨俊、张辉演唱	3′32″
17.	哭 城	选自《孟姜女》，吴 琼演唱	10′00″
18.	阵阵寒风透罗绡	选自《桃花扇》，汪凌花演唱	6′10″

CD2 目录

1.	海滩别	选自《风尘女画家》，马兰、黄新德演唱	3′48″

2.	晚风习习秋月冷	选自《龙　女》，黄新德演唱	3′09″
3.	一月思念	选自《龙　女》，吴亚玲演唱	1′18″
4.	怎能忘	选自《逆　火》，周源源、蒋建国演唱	4′50″
5.	血泪化作风雨骤	选自《逆　火》，周源源演唱	7′54″
6.	雷疯了，雨狂了	选自《雷　雨》，蒋建国演唱	1′18″
7.	妹绣荷包送哥哥	选自《雷　雨》，何云、蒋建国演唱	1′55″
8.	当官难	选自《徐九经升官记》，丁　飞演唱	5′10″
9.	一失足成千古恨	选自《泪洒相思地》，吴美莲演唱	4′08″
10.	乔装送茶上西楼	选自《西楼会》，吴美莲演唱	4′52″
11.	莫要马踏悬崖不知把缰收	选自《徐锡麟》，熊成龙、董家林演唱	2′29″
12.	自幼卖艺糊口	选自《红灯照》，汪菱花演唱	6′18″
13.	眼望路，手拉手	选自《卖油郎与花魁女》，余顺、李文演唱	4′06″
14.	忽听娇儿来监牢	选自《血　冤》，吴美莲演唱	7′45″
15.	为百姓吃亏不算亏	选自《知心村官》，黄新德演唱	4′22″
16.	江水滔滔向东流	选自《金玉奴》，潘启才演唱	4′16″
17.	请原谅	选自《风雨丽人行》，周源源演唱	2′02″

CD3 目录

1.	送郎歌	选自《半个月亮》，王　琴演唱	3′36″
2.	我只说世间上无有人爱	选自《柳树井》，张小萍演唱	3′30″
3.	踢毽歌舞	选自《巧妹与憨哥》，徐君、刘华演唱	1′33″
4.	扫松下书	选自《琵琶记》，刘国平演唱	5′14″
5.	吴明我身在公门十余年	选自《狱卒平冤》，吴红军演唱	2′52″
6.	一句话气得我火燃双鬓	选自《杨门女将》，许桂枝演唱	3′20″
7.	一见宝童娘气坏	选自《送香茶》，刘国平、夏丽娟演唱	5′26″
8.	墨缘	选自《墨　痕》，万林媚、梅院军演唱	2′12″
9.	一江水	选自《墨　痕》，张莉、董家林演唱	3′54″
10.	星似点点泪	选自《墨　痕》，张　莉演唱	2′30″
11.	长亭别	选自《墨　痕》，徐君、董家林演唱	3′28″
12.	视若同杯兄妹一场	选自《墨　痕》，徐君、董家林演唱	4′13″

13.	何曾想	选自《墨痕》，王　成演唱	2′07″
14.	痛心泣血留绝笔	选自《墨痕》，李　恋演唱	4′00″
15.	一弯明月像镰刀	选自《双下山》，张　辉演唱	5′10″
16.	水面的荷花也有根	选自《五女拜寿》，吴亚玲演唱	2′44″
17.	相思鸟树上偎	选自《貂　蝉》，张辉、董小满演唱	2′47″
18.	熬过了漫漫长夜	选自《相知吟》，目淑燕、王文华演唱	4′16″
19.	山野的风	选自《严凤英》，吴　琼演唱	2′44″

CD4 目录

1.	这是一间冰冷屋	选自《啼笑因缘》，周　莉演唱	3′35″
2.	左牵男　右牵女	选自《渔网会母》，夏丽娟演唱	6′15″
3.	来来来	选自《小辞店》，严凤英演唱	4′50″
4.	江畔别	选自《徽商情缘》，张辉、谢思琴演唱	5′52″
5.	回望长安	选自《长恨歌》，黄新德演唱	5′55″
6.	因琴成痴转思做想	选自《琴痴宦娘》，赵媛媛演唱	4′15″
7.	你忘了	选自《家》，张　辉演唱	3′58″
8.	郎中调	选自《秋千架》，王　成演唱	1′58″
9.	王老五好命苦	选自《三世仇》，王学杰演唱	2′22″
10.	何人胆敢挡路口	选自《范进中举》，马　丁演唱	3′54″
11.	恭敬敬叫你一声李老板	选自《月圆中秋》，程　丞演唱	5′13″
12.	且忍下一腔怒火再做一探	选自《情　探》，程丞、吴进良演唱	2′53″
13.	走出茫然又入茫然中	选自《二　月》，周珊、潘昱竹演唱	2′42″
14.	杜鹃红	选自《李师师与宋徽宗》，韩再芬演唱	2′28″
15.	鹿儿撞心头	选自《红楼梦》，马兰、吴亚玲演唱	1′48″
16.	大雪严寒	选自《红楼梦》，马　兰演唱	7′22″